金婷婷 1984年生，湖北仙桃人。现任中山大学艺术学院副院长、副教授。多年来从事声乐表演和教学，主要研究方向为中国近现代音乐史、诗词与音乐关系等，主持2020年度国家社会科学基金艺术学一般项目"近代声乐艺术与中国歌诗传统关系研究"。指导学生参加全国第五届大学生艺术展演荣获一等奖、广东省第四届大学生声乐比赛一等奖等，个人荣获优秀指导教师奖。曾荣获第十五届CCTV全国青年歌手电视大奖赛银奖、文化部第十届全国声乐比赛银奖等。积极参与舞台艺术实践，2016年至2020年连续五年参加中央电视台春节联欢晚会；多次参演国家重大晚会：庆祝中华人民共和国成立70周年文艺晚会、改革开放40周年文艺晚会、建军90周年文艺晚会、建党95周年文艺晚会等。

鲁　勇 1982年生，河南舞钢人。南京艺术学院艺术学博士，现为湖北工程学院音乐学院副教授、副院长，已发表学术论文20余篇，出版学术著作2部。研究领域涉及中国传统音乐理论、中国音乐美学、音乐表演艺术理论，近年来主要致力于中国古代唱论、戏曲音乐理论的研究。

中西声乐艺术的历史与文化视野

金婷婷　鲁勇◎著

中山大学出版社
·广州·

版权所有　翻印必究

图书在版编目（CIP）数据

中西声乐艺术的历史与文化视野/金婷婷，鲁勇著. —广州：中山大学出版社，2020.11

ISBN 978-7-306-07061-6

Ⅰ. ①中… Ⅱ. ①金… ②鲁… Ⅲ. ①声乐艺术—比较音乐学—中国、西方国家 Ⅳ. ①J616

中国版本图书馆 CIP 数据核字（2020）第 228247 号

出 版 人：王天琪
策划编辑：嵇春霞
责任编辑：赵　冉
封面设计：曾　斌
责任校对：林　峥
责任技编：何雅涛
出版发行：中山大学出版社
电　　话：编辑部 020-84111996，84113349，84111997，84110779
　　　　　发行部 020-84111998，84111981，84111160
地　　址：广州市新港西路 135 号
邮　　编：510275　　　　传　真：020-84036565
网　　址：http://www.zsup.com.cn　　E-mail：zdcbs@mail.sysu.edu.cn
印 刷 者：广州市友盛彩印有限公司
规　　格：787mm×1092mm　1/16　16.25 印张　219 千字
版次印次：2020 年 11 月第 1 版　2020 年 11 月第 1 次印刷
定　　价：62.00 元

如发现本书因印装质量影响阅读，请与出版社发行部联系调换

目 录

导言 ·· 1
 一、概念界定 ··· 1
 二、研究范围 ··· 2

上编　西方声乐艺术的历史与文化特征

第一章　西方声乐艺术的历史述要 ·· 7
 第一节　古希腊古罗马时期 ·· 7
 第二节　中世纪时期 ··· 8
 第三节　文艺复兴时期 ·· 11
 第四节　巴洛克时期 ·· 16
 第五节　古典主义时期 ·· 24
 第六节　浪漫主义时期 ·· 29

第二章　西方声乐艺术的文化特征 ··· 46
 第一节　爱智与求真：真与美的合一 ·· 46
 一、爱智与求真 ··· 47
 二、真与美的合一 ·· 53
 第二节　时间艺术的空间化 ·· 54
 第三节　听觉艺术的视觉化 ·· 57
 第四节　动态艺术的静态化 ·· 64
 第五节　理性与感性的悖论 ·· 67

下编　中国声乐艺术的历史与文化特征

第三章　中国声乐艺术的历史述要 …………………… 79
　　第一节　远古时期 ………………………………………… 79
　　　　一、"文"以化之：秩序与情感的蕴发 ……………… 80
　　　　二、三位一体：原始歌唱的群体性与综合性表征 …… 82
　　　　三、乐者乐也：原始歌唱的起源断想 ………………… 84
　　第二节　先秦时期 ………………………………………… 98
　　　　一、礼乐一体 …………………………………………… 99
　　　　二、歌者在上 …………………………………………… 105
　　第三节　汉魏时期 ………………………………………… 109
　　　　一、大传统与小传统的交融 …………………………… 110
　　　　二、歌唱方法论的音韵学奠基 ………………………… 128
　　　　三、《乐记》中的声乐理论 …………………………… 134
　　第四节　隋唐时期 ………………………………………… 146
　　　　一、政治文化的包容气度与声乐艺术的多元发展 …… 146
　　　　二、诗中的歌：从唐诗见唐代声乐艺术 ……………… 151
　　　　三、隋唐时期声乐理论问题 …………………………… 155
　　第五节　宋元时期 ………………………………………… 158
　　　　一、阶层融合下声乐艺术的全面繁荣 ………………… 159
　　　　二、体系化唱论著作的横空出世 ……………………… 177
　　第六节　明清时期 ………………………………………… 187
　　　　一、多元到精细：从四大声腔到昆曲 ………………… 187
　　　　二、花雅之争及其影响 ………………………………… 191
　　　　三、明清声情关系论析 ………………………………… 194

第四章　中国声乐艺术的文化特征 …………………… 197
　　第一节　尽善尽美：善与美的融通 ……………………… 197
　　第二节　时间艺术的超时间化 …………………………… 210

第三节　听觉艺术的意韵化 …………………………… 216
　　　一、"闻道"：听觉感官的哲学品格 ………………… 217
　　　二、"听圣"：听觉感官的人文价值 ………………… 221
　　　三、"意韵"：听觉感官的审美向度 ………………… 224
　　第四节　理性与感性的和合 …………………………… 225
结语 ……………………………………………………… 232
参考文献 ………………………………………………… 236
　　一、著作 ………………………………………………… 236
　　二、史料文献（包括汇编、注译） …………………… 242
　　三、论文及其他 ………………………………………… 246

导　　言

本书定名为《中西声乐艺术的历史与文化视野》，意在对中西声乐艺术的历史与文化进行一次相对全面和深入的比较。以下对本书选题的相关概念和研究范围予以界定和说明。

一、概念界定

本书题名中，"中西"指的是中国和西方，近代以来，学界对"中西"这个概念基本已经形成了较为稳定的共识，这里不再赘言。"历史"的概念在内涵上也比较稳定。"文化"一词，虽然在定义上和内涵上各家看法不一，但其指向却比较明确，一般与自然相对，是指"人化"及其过程中形成的一切成果和习惯的总合。

但是，中西方在"声乐"的概念上的认知并不完全一致。在西方，对于人体发出的声音，除了"嗓音"以外的其他声音被认为是次要的，有的声音甚至会受到坚决抵制。语言学家胡文仲教授曾指出："英语国家的人对体内发出的各种声音极为忌讳，特别是咳嗽、清嗓子、吐痰、打嗝、通气、肚子咕噜等。他们要求对所有体内的声音必须严加抑制，如果实在控制不住，则应表示歉意。而中国人对这些声音就看得不那么严重，认为这些是无法控制的现象，不需要道歉。"① 这一点虽然是就"非语言"现象而论的，但也可以说明，西方国家以"嗓音"为尊的文化习惯和事实。这一原则在西方声乐中更加被强化。有人把声乐定义为："用人声来演唱，通过人的声带，合理利用人体的气息，准确咬字、吐字，配合

① 胡文仲：《英美文化辞典》，外语教学与研究出版社 1995 年版，第 285 页。

口腔、头腔、胸腔共鸣,发出悦耳动听的声音。"① 其核心是关注有关"嗓音(声带)"技巧的运用和调节。因此,西方的声乐是指"嗓音(声带发声)的艺术"。

就歌唱来说,与西方略有不同的是,中国在重视"嗓音"的同时,也相当重视"嗓音"以外的"唇、齿、牙、舌、喉、腭、鼻"等部位发出的声音,这些部位的运动产生的"声音"往往出现在字头和字尾,代表着声母或韵尾,甚至形成了"字宜重,腔宜轻"这样的演唱原则,也就是相当重视出字(主要是字头)时的声音效果。

就此而言,本书的"声乐"一词采用的是泛指,其义与"歌唱"有相近之处。本书为何不用"歌唱"命名呢?主要是出于两个方面的考虑:其一,中国古代歌唱艺术中仍有许多"非歌唱"的因素。比如"乐"字就是歌、舞、乐的统称,但以歌唱为主。这样一来,"歌唱"一词不能涵盖本书所有的内涵。其二,由于近代以来相关概念的广泛传播和普遍通约,"声乐"显然已经成为一个比"歌唱"更加具有学科意义的概念,也就是我们一般会说"声乐学(科)",而很少会说"歌唱学(科)"。从这一点上来说,本书采用"声乐"一词更合理。因此,这也是不得已而为之的折中之法。

以上对相关概念的选取情况和态度,是笔者需要首先向读者交代清楚的。

二、研究范围

尽管本书将研究对象设定为中西声乐艺术,按理说应包含两者的历史全程。但是,由于中国近代以来的特定历史状况,在西方文化的强势入侵并长期影响下,中国传统文化受到了较大破坏,且出

① 陈沛晏:《音乐基础知识与节奏训练》,华中科技大学出版社2017年版,第1页。

现了既有相互融合、也有相互对抗的复杂状况。在声乐艺术方面，由于与西方传来的现代声乐艺术在演唱体系、教学体系、审美体系方面的显著不同，加上现代音乐教育体制、系统课程配置的历史原因，传统的戏曲艺术、说唱艺术、民歌、民间歌舞等演唱形式在"声乐"学科建设的实际操作中已经被排除在"声乐艺术"之外，虽然在音乐学研究中可能还会有不少研究者关注这些传统演唱艺术的理论和实践问题，但其在学科建设上终究不是主流。因此，为了准确设定一个"坐标系"，并基于这个"坐标系"将两者进行比较，总结出两者各自的文化特征，本书不得不将研究设置在"古代"的概念范围内。即便是这个"古代"概念，对于中西来说，也有很大不同。在史学界，许多学者认为，西方是从1640年开始进入近代的，在此之前为古代；也有学者认为文艺复兴（1450年）之前被称作古代。而中国的古代则一般限定在1840年以前。两者比较之下，即使将西方进入近代的时间点定为1640年，也比中国早了200年。但是，从本书的研究对象，即声乐艺术的概念内涵、形态特点、文化特征的稳定性来看，以中国的"古代"为依据来选取时间范围更为合理，而且也便于两者的充分比较。因此，本书的研究对象起止时间主要是指远古至1840年。

另外，我国近代以来，由于受到特定历史进程和文化氛围的影响，我国学者对西方文化的研究可以说已经极其深入且系统，表现在声乐艺术方面也是如此，而对中国古代声乐艺术的研究则相对薄弱。在当前全国加强文化自信的大背景下，构建中国音乐话语体系、理论体系的呼声越来越高、诉求越来越强烈，因此，本书在兼顾"中西"的基础上，在研究篇幅上对"中"的一方有所倾斜，以期对当前的研究境况有所回应，并期望做出些许贡献。这一点也是笔者需要提前予以说明的。

上编 西方声乐艺术的历史与文化特征

我们知道,任何一种事物都一定存在"特征",甚至存在多种特征。一般来说,不同学科、专业领域对同一事物的多种特征判断、评价标准的侧重点差别较大;而在相同的学科、专业领域中,判断事物根本特性的特征,被称作"本质特征"。这就是说,"本质特征"在相同学科、专业领域中具有更加凸显的性质。而所谓"特征",必须在"比较"中,尤其是与同类、同领域事物的比较中才能凸显出来。

那么,就中国声乐的文化特征来讲,如何才能凸显它的"本质特征"呢?根据以上的逻辑理路,我们说,在历时性(时间性因素)同步的基础上,一定要与其他不同国家、民族(文化主体性因素)和地域(空间性因素)的声乐艺术类型的文化特征作比较,才能凸显出中国声乐艺术的文化特征。

鉴于西方(主要是欧洲)声乐艺术是目前我国引介最深、普及最广、影响最大的外来声乐艺术类型,因此,本书拟在对中西方声乐艺术的历史进行简述和比较的基础上,凸显出两者的总体文化特征。当然,由于近代以来,中国声乐艺术的文化格局发生了重大变化,因此,本书对中西方声乐艺术文化历史与总体文化特征的论述也仅限于1840年以前。这一点在导言中已经详细阐明,不再赘言。

因此,为了凸显中国声乐的总体文化特征,我们拟先阐述西方声乐艺术的发展历史和文化特征,再以之为参照,对中国声乐艺术的发展历史进行述论,最后在对两者的比较中,总结出中国声乐的总体文化特征。

第一章 西方声乐艺术的历史述要

西方文化在古希腊古罗马时期已经形成了相对繁荣的局面,这表现在哲学、物理学、数学、文学、戏剧、音乐等多领域齐头并进的发展态势和文明昌盛的社会氛围,哲学家、科学家、思想家、艺术家群体的崛起,造就了西方文化的"轴心时代"。

第一节 古希腊古罗马时期

西方声乐艺术滥觞于古希腊。古希腊人认为,音乐是美德的象征,著名哲学家柏拉图甚至提出以法律条文的形式将优秀歌曲固定下来,用于传播、传承。古希腊声乐兴起于宫廷和寺院,与其他艺术形式一样,其本质上是一种贵族文化。《荷马史诗》以游吟诗人为贵族演唱诗歌为形式描写迈锡尼贵族战争即为明证。因考古发现,该时期的悲剧大师欧里庇得斯(Euripides,公元前480—前406,见图1-1)所作合唱曲《俄瑞斯忒斯》(Oresteia)的蒲纸残片得以示人,尽管其记谱方式与现在大相径庭,但我们仍然可以大致了解到该时期声乐艺术的一些情况。

在古希腊神话中,宙斯

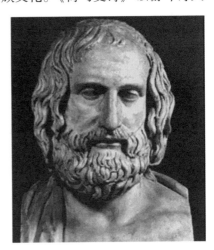

图1-1 欧里庇得斯

及其统领下的诸神即是贵族家庭的范本,他们是那个时代文化氛围的典型写照。"希腊的神与东方的神有着明显的区别,他们在感情、性格、行为、理念上更接近于凡人,甚至也犯凡人式的错误。正是由于希腊神这种人性化、平民化的特性,使祭神活动很容易引发尘世自由民的共鸣和参与。"① 这就是说,该时期的声乐艺术主要是为贵族服务的。比如,为了大型典礼仪式和娱乐宴饮,宫廷设置了合唱团;为了使宗教仪式庄严肃穆,寺院也设置了合唱队。

我们注意到,这时期的声乐创作与表演是一体的,就是说声乐是以即兴创作加表演的方式进行传承的。同时,我们也发现,这种情况在慢慢发生着变化:约在公元前6世纪,为了增强音乐教化的作用,古希腊已经有了培养作曲专业人才的学校。

到了古罗马时期,声乐艺术已经不像古希腊时期那样,被视为"教化"和"美"的化身,而是成为了宫廷和达官贵族娱乐消遣、炫耀攀比的工具,合唱队编制极尽庞大,乐队配置极尽奢华。据说,罗马帝国朱里亚·克劳狄王朝的有名暴君,也是该王朝最后一位皇帝尼禄王,为了得到"歌唱家"的虚名,向音乐活动资助了大量资金。可见当时的艺术风气多么浮躁与功利,这也成为此后声乐艺术史上对名利趋之若鹜的风气之肇始。

第二节 中世纪时期

从公元5世纪末西罗马帝国灭亡到15世纪的约1000年间,欧洲处在漫长的封建社会时期。欧洲经历了从奴隶制城邦到封建制国家的转变,封建领主与基督教会相互依存,宗教的精神意旨逐渐成为整个社会的价值取向。值得注意的是,在对音乐艺术的看法上,西方宗教和俗世所持观点几乎是一致的,那就是音乐作为"七艺"

① 刘新丛:《欧洲声乐史》,中国青年出版社1999年版,第4、5页。

第一章　西方声乐艺术的历史述要

之一，与逻辑、语法、修辞、算术、几何、天文其他六艺并驾齐驱，而这六艺均以"理性"为其基本精神要旨。由此可以推断，西方声乐艺术是以"理性"精神为基础的，它是"分析型"的，是作为与人（主体）相对的"客体"而存在的。因此，作为主体的歌唱者或声乐艺术研究者与作为客体的声乐艺术本身始终存在着一定的距离和间隙，甚至存在着一定的对立性，而这种距离、间隙或对立性即是西方声乐艺术审美的存在空间。所以说，尽管声乐艺术的创作和创造主体不得不受到声乐艺术感性价值的诱导和影响，如醉如痴、入幻入迷地享受着声乐艺术带来的"元美"，醉倒在"酒神精神"的世界里；但同时，他们又在头脑中牢牢地筑起了一道防线，始终保持着警戒性，以防止自己作为主宰者的主体逐渐被客体艺术本身过度"侵蚀"甚至"吞噬"。这样一来，"理性"就始终在他们周围盘旋着，寻找着"战胜"感性的时机。我们所熟知的，西方声乐艺术借助人体生物学、物理声学、逻辑学等其他学科构建起来的"声乐学"就是这种"理性"审美带来的必然结果。我们可以从中世纪声乐艺术的发展过程完整而清晰地看到这一点。

中世纪，在基督教的统摄下，音乐是作为"宗教的奴仆"而存在的，声乐艺术以服务教会为主，并产生了与其审美旨趣一致的声乐艺术样式——圣咏和宗教歌曲。早期散落在各地的圣咏五花八门、异彩纷呈，为了便于教会的统一管理，罗马教皇格里高利一世便派人对各地的圣咏进行搜集、整理、甄选，将圣咏歌曲以法令的方式固定下来。"公元6世纪，出现了教皇唱诗班。公元8世纪，罗马成立了专门的歌唱学校。这些学校都以教授声乐为主，主要负责培养和训练男童或成年男子作为教堂歌唱家。无论是在宗教仪式上演唱的基督教歌曲，还是在歌唱学校中教授的合唱曲和独唱曲，都是在当时具有典型和示范意义的教会曲目。主要内容有：赞美诗独唱、应答圣歌（齐唱与独唱）、应答唱和（交替的两组齐唱），以后又产生了无词狂欢曲、《阿利路亚》上帝赞美歌，以及模仿圣

经上的新赞美诗而创作的各种赞美歌。"① 6 世纪时,格里高利一世下令建立了罗马音乐学校,在那里,学员们必须接受长达 9 年的歌唱训练。此后,欧洲建立了更多的音乐学校。那些音乐学校培养出了迪费、班舒瓦等著名的作曲家兼歌唱家。

圣咏歌曲由于其宗教性质,要求歌唱必须庄严、朴实,并且只能由男声进行演唱。因此,在音域设计上,以男性自然声区为主,即 c^1—g^2。演唱时,旋律以级进和平稳进行为主,很少使用跳进,乐句均衡明晰,不用装饰性旋律,节奏也以平稳平衡为主;要求演唱力度适中均衡,速度舒缓均匀,每个音必须保持平直,不带颤音,演唱字音时突出母音及其衔接。因此,演唱者的情绪显得平静而庄严,体现出宗教特有的圣洁风格。长期以来,这种平稳自然的演唱风格被固定下来,影响着后来声乐艺术的发展方向,是后来美声唱法产生的重要基础。

经过几个世纪的发展,单旋律的圣咏歌曲逐渐出现了形式上的变化,表现在乐音的横向和纵向上的组织。横向上,出现了继叙咏、附加段、迪斯康特等形式,在情绪上出现了从赞美"神"的形象到描写"人"的情感的裂缝,也就是有了从单纯赞颂、描摹"客观"的神到逐渐具有对人的"主观"情绪乃至情感的透露或写照的微妙变化。纵向上,出现了"奥尔加农"(organum)复调声部,并逐渐增加至三四个声部,有的甚至达到了六个声部之多,并有孔杜克图斯、经文歌等多种复调体裁。这种多声部思维继承了古希腊的美学思想,使音乐演唱越来越趋向于声音效果的立体性,越来越强调音响上的"空间性"特征。

世俗音乐在教会音乐的夹缝中也取得了一些发展。在教会音乐多声部思维的影响下,世俗声乐艺术也从即兴创作发展出了多种多

① 刘新丛:《欧洲声乐史》,中国青年出版社 1999 年版,第 11 – 12 页。

声部形式,比如两声部的"吉梅尔"①,三声部的"福布尔东"②,等等。世俗声乐艺术在注重多声部稳定性、空间性的同时,也延续着"即兴性"的特征。

总体来看,中世纪声乐艺术是以宗教声乐艺术为主体的,多声部思维是其最主要的特征;世俗声乐艺术仍然保持着一定的即兴性。宗教声乐艺术多声部思维带来的稳定性、空间性与世俗声乐艺术固有的即兴性的交织,引导着之后声乐艺术的审美价值倾向。

第三节 文艺复兴时期

历经千年的中世纪终于在 15 世纪中叶结束了,人们急迫地呼唤着新思想、新形式的到来,期待着一个崭新的"文艺复兴时代"。"文艺复兴并不是古代文化的简单复兴,它是在以新时代精神反对、背弃以神为中心的封建教会思想,打破宗教思想禁锢,借助对欧洲古代传统文化艺术的'复兴',通过继承沉没已久的文化传统创建新的文化,从而在历史上形成的一个新的文化建设运动,文艺复兴实质上是思想和文化上的一场反封建大革命。"③ 当人们重新审视"神"的存在时,却陡然发现了"人"自身的存在价值,他们渴望恢复绚烂多姿的古希腊文化传统。"新的思想文化与旧的思想文化是相互对立的两种思想文化。旧的思想文化宣扬的是忍耐妥协、禁欲主义与神学世界观,而新的思想文化就是要打破、反对以神为中心的封建教会思想,主张要求以'人'为主,提倡人性,肯定人性,要求个性解放和多方面的发展个人才智,要求反映现实

① "吉梅尔"也被称为"双声调",当上方声部演唱基本旋律后,下方声部则与上方声部保持三度反向进行。这种形式仍然保持着相对的即兴性。

② "福布尔东"另译"复波东",即"假低音"之意,它是在主声部的下方同时演唱分别相隔三度和五度的两个平行声部。这种体裁也具有一定的即兴性。

③ 王东方、马迪、侯俊彩:《声乐艺术》,线装书局 2008 年版,第 70 - 71 页。

生活，个人情感以及个人的创造性等。"①

中世纪造就了一种极其稳定的宗教声乐艺术风格，人们渴望改变，极力强调挖掘人性与人的内心情感，因此，众多注重情感、情绪抒发的声乐作品在文艺复兴时期出现了。与中世纪以"宗教"情感为中心相对，文艺复兴时期的音乐艺术是以"世俗"为中心的。文艺复兴时期的音乐，可以分为三个阶段，第一个阶段是"新艺术时期"，第二阶段是尼德兰乐派时期，第三个阶段是16世纪音乐时期；与此相对应，声乐艺术大致也经历了这几个阶段。

"新艺术"的出现，是与"古艺术"相对而言的。1325年，维特里（Philippus de Vitriaco，1291—1361）发表了一篇题为《新艺术》的论文，该论文提出了一些比较新的作曲技法，比如，提出取消使用连续八度和五度对位法的理论，提倡采用短时值以及运用以二分音符为基础的时值单位，等等。新艺术的思想很快传播开来，"它实际上指的是文艺复兴初期的法国和意大利的音乐艺术，是复调音乐艺术在新的历史条件下的进一步发展"②。新艺术时期最重要的声乐作曲家是马肖（Guillaume de Machaut，约1300—1377），他的作品中弥漫着"游吟诗人"的歌谣味道，在旋律上更加宽广，在节奏上更加丰富。另外一位重要的声乐作曲家是兰迪尼（Landini，约1325—1397），他创作的叙事歌曲举世闻名，并创用了被后人称为"兰迪尼终止式"的 do – si – la – do 终止式。以马肖、兰迪尼为代表的"新艺术"作曲家，在突破声乐艺术形式的道路上前进了一大步。

进入15世纪，尼德兰（今荷兰、比利时、卢森堡和法国北部部分地区）成为欧洲音乐文化中心，并随之出现了尼德兰乐派，他们广泛吸收了其他国家、地区和流派的优点，创造了该时期音乐文化的辉煌。这一时期的主要特点是大量专业作曲家、专业歌唱家

① 王东方、马迪、侯俊彩：《声乐艺术》，线装书局2008年版，第71页。
② 王东方、马迪、侯俊彩：《声乐艺术》，线装书局2008年版，第72页。

第一章 西方声乐艺术的历史述要

和大型唱诗班不断涌现。这种现象导致了声乐演唱技巧不断提高并更加具有体系化特征,在客观上为美声唱法的形成提供了条件。尼德兰时期的代表人物有迪费(Guillaume Dufay,1397—1474)、奥克冈(Johannes Ockeghem,1410—1497)和若斯坎(Josquin des Prez,约1450—1521),他们最重要的创作体裁是弥撒曲、经文歌和歌谣曲。

16世纪最重要的事件之一是宗教改革和反宗教改革。马丁·路德(Martin Luther,1483—1546,见图1-2)领导的德国宗教改革具有重要的历史意义,他将圣咏歌曲当中的拉丁文翻译成德文,获得了更多民众、教徒的支持。除了从宗教歌曲中选取古赞美诗以外,改革者还广泛采用民间流行的曲调编配新教的圣咏,使宗教音乐更加世俗化。改革后的新赞美诗被称为众赞歌,

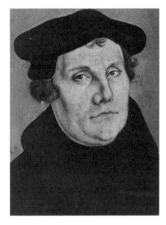

图1-2 马丁·路德

马丁·路德还亲自创作了《我们的上帝是座坚固的堡垒》众赞歌,它被称为"16世纪的《马赛曲》"。

德国的宗教改革产生了非常重要的影响,其他国家和地区纷纷效仿,比如法国、瑞士等地也相继进行了宗教改革,将拉丁文歌词翻译成本国的语言。比如法国加尔文派(Calvinism)编写了《诗篇歌曲》,弃用拉丁文歌词,改用法文。可以说,宗教改革是声乐艺术加速世俗化进程的重要转折点。

为了抵制德国、法国等地进行的宗教改革,意大利天主教会不得不掀起了反宗教改革的运动。他们要求声乐作品既要反映神的圣洁,又要保证歌词清晰、歌声清透,这一要求是由帕勒斯特里那(G. P. da Palestrina,约1525—1594,见图1-3)完成的。帕勒斯特里那采用教会调式自然音阶创作了以复调为主的声乐作品,他既

保持了原来教会音乐立体、空旷的风格，又加入了一些新的元素，这使得他的音乐清新自然。

图1-3　帕勒斯特里那

总之，在文艺复兴时期，由于对人性的重视，声乐艺术作品的数量更多，形式更加多样化，并不断朝着世俗的方向发展；其从业者和受众越来越广泛，参与度更高，传播速度更快，传播广度更大。这无疑为声乐艺术在演唱技巧、艺术形式上带来革新，对人体自身机能和内在情感的挖掘更是达到了前所未有的重视。

特别值得注意的是，中世纪以来，以意大利为中心的声乐教育开始发展并趋向专业化和职业化，大批声乐教育家开始诞生。其原因大致如下：

从大的背景上看，一方面，声乐教育本身处于从盲目到自发再到自觉的发展过程，这是由文化进化的客观规律决定的；另一方面，由于文艺复兴时期整个社会的分工要求更加细致，表现在声乐

上，也要求专业化和职业化程度更高的从业群体，因而声乐教育的发展在这一时期表现得尤其突出。这预示着声乐艺术将具有独立的学科意义。

而从音乐本体上看，复调音乐的出现与繁荣发展，扩展了复调声乐作品的音域，许多曲目有了装饰性的花腔和复杂的节奏形式，甚至对音色的要求也更加严格和多样，这对歌唱者提出了歌唱技法上的新要求。为了能够适应这一时期演唱的需要，突破原有的自然发声方法的局限，声乐教育群体必须独立出来，专门研究新的歌唱理念和演唱技巧，这呼唤着"美声唱法"的诞生。而"歌剧"的出现和发展则是"美声唱法"最终形成和成熟的基础。

有人总结了美声唱法起源于意大利的原因：

> 一是因为在文艺复兴时期，意大利始终是欧洲声乐艺术的"圣地"，集中了欧洲各国最先进的声乐艺术和最优秀的声乐人才，积累了丰富的歌唱实践经验，最先走上声乐教育之路。
>
> 二是因为意大利的这种领先地位和崇高声誉，得到各国的公认并以其为楷模。
>
> 三是因为意大利的作曲家一般也是歌唱家，他们既能创作歌曲，又能站在歌唱者的角度去思索、研究、总结和教授歌唱方法。
>
> 四是因为意大利人较其他国家的人更具有浓厚的抒情气质和先天的嗓音条件。
>
> 五是因为意大利的语音建立在母音的基础上，较其他语言更富于流畅性和音乐性。[①]

以上这些意大利在声乐艺术上的有利条件，使巴洛克时期的歌剧等

① 胡建军等：《西洋歌剧与美声唱法：外国声乐教学曲目精选》，江西高校出版社1999年版，第6页。

重要声乐艺术形式首先诞生在意大利成为一种必然。

第四节　巴洛克时期

16世纪末期至18世纪中叶，这段时期在西方音乐史上被称为巴洛克时期。巴洛克时期之初就给声乐艺术送出了一份厚礼——歌剧。

歌剧的诞生有一个漫长的过程。远在古希腊时，"悲剧"和"喜剧"就具有台词、合唱和情节表演等戏剧内容。到了中世纪时期，一些声乐体裁也为歌剧的产生奠定了基础，比如10世纪末出现的"宗教剧"，14—16世纪由"宗教剧"发展为"神秘剧"（Mystery）和"奇迹剧"（Miracles）。中世纪早期还出现过一种叫"牧羊剧"的声乐艺术体裁，主要内容是牧羊男女求爱的故事。另外，还有文艺复兴时期盛行于意大利宫廷的"田园剧"。"田园剧"是一种诗剧。这种体裁按封建贵族的艺术趣味，用音乐、诗歌和戏剧的手段表现乡村生活的场景，演出时配以优雅的音乐、华丽的服装和精致的布景。它一直盛行到16世纪，成为歌剧的重要起源之一。到了16世纪，"幕间剧"开始搬上舞台，众多的"牧歌"作曲家都为之创作过歌曲。"幕间剧"已经很接近歌剧的形式，在道具上还运用了许多机械装置和大型布景，使场面宏大，舞台效果极其生动。值得一提的是，以"牧歌"为体裁的作品中已经有了戏剧性较强的独唱曲，只是就其剧目、曲目的"配置"而言，它们大多剧情简单，场景简陋，角色不多，结构也不够集中，甚至经常现成地套用当时的流行曲调或者宗教歌曲。当然，以上这些体裁形式都可以看作歌剧最终诞生的基础，它们都或多或少地影响着歌剧的某些元素。

"歌剧的诞生，不只是为声乐艺术增加了一个新品种，为音乐艺术增加了一个新体裁，而是对这一时期所有的音乐形式都产生了

第一章 西方声乐艺术的历史述要

极其重大的影响,特别是对巴洛克时代新体系与新体裁的发展与完善起了巨大的推动作用。我们可以认为,在相当大的程度上讲,没有歌剧,就没有巴洛克音乐。"① 歌剧的诞生之所以如此重要,是因为一方面,对声乐艺术而言,它直接促使了"美声唱法"的诞生;另一方面,对整个音乐艺术而言,歌剧更是直接推动了从复调音乐到主调音乐的转型。

歌剧以人文主义为思想核心,通过对歌剧题材、剧本歌词、音乐元素、人物角色等各方面的组织,成为了集综合性、整体性、独立性的戏剧化和特色化于一体的一种全新的声乐艺术体裁。它强调戏剧构思的创造性和独特性,特别注重反映戏剧冲突、真实情感、社会现实,着力塑造个性化的音乐形象和人物形象,并运用最先进的技术手段和艺术手段,完成多门类、多部门的合作与协调。歌剧,是以往任何声乐艺术形式所无法想象和不能比拟的。

前文已述,由于多方面的有利条件,歌剧首先在意大利诞生。而意大利的歌剧,先后以佛罗伦萨、罗马、威尼斯和那不勒斯为中心,产生了不同风格的歌剧类型。

16世纪末,意大利佛罗伦萨成立了一个名叫"卡梅拉塔同好社"(Camerata)的音乐社团,成员由音乐家和诗人组成,他们参照希腊音乐和戏剧传统,热烈地交流和探讨戏剧与音乐的融合途径。经过深入的探讨,他们认为希腊音乐之所以富有强烈的感染力,是因为其单声部、人声自然音域、富于变化的旋律和节奏,以及戏剧化的效果所造成的,这些因素集中起来对观众的视觉、听觉以及情绪变化有着直接的影响。而中世纪以来的复调声乐艺术形式,在这方面所起到的效果则完全相反。这一结论直接导致了主调音乐时代的开始,在声乐上,注重开发嗓音的表达技巧和效果,这是"美声唱法"诞生的重要原因之一。

基于以上结论,"卡梅拉塔"音乐社团成员成功地创造了"歌

① 刘新丛、刘正夫:《欧洲声乐史》,中国青年出版社1999年版,第55页。

剧"这一艺术形式。从此,以意大利佛罗伦萨为起点,歌剧迅速蔓延到罗马、威尼斯、那不勒斯等地,并在艺术风格、表现形式上有所区别。而歌剧这一全新艺术品种又很快为欧洲其他国家所接受,分别在法国、英国、德国扎根,并在地域文化的影响下呈现出各自的特色。

歌剧促使了"美声唱法"的诞生,更重要的是,"美声唱法"的诞生彻底改变了西方声乐艺术的发展格局。值得指出的是,尽管"bel canto"作为美声唱法的专有名词直到19世纪中期才被固定下来并传播开来,然而,这与歌剧催生了美声唱法这一结论并不矛盾。美声唱法使声乐创作、声乐教育、声乐演出乃至声乐艺术欣赏趋于专门化、专业化、职业化和一体化。从此,不仅专门从事歌剧和声乐艺术创作的作曲家群体与专门从事歌剧和声乐演出的演员群体开始壮大,而且出现了严格而规范的声乐教材和演唱技巧训练系统,专业化、职业化的声乐教师也大量产生。卡契尼(Giulio Caccini,约1545—1618,见图1-4)就是其中最为出色、最富影响力的一位。

卡契尼是第一部歌剧的缔造者,他是一位兼具作曲、歌唱和演奏才能的职业音乐家,同时,他也是当时声乐教育界的权威。他曾指出,为了更好地创作和演唱歌剧,最重要的是懂得理念、语言,带着情绪和感情去领悟它所表达的思想主题,还需了解复调音乐使用的对位法。他采录了大量用通奏低音伴奏的具有新风格的单声部歌曲并将其编入《新音乐》(*Nuove Musiche*)歌集中,

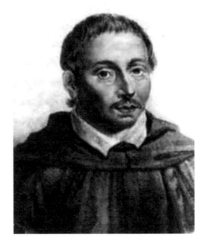

图1-4 卡契尼

还加入了许多装饰音，引领了歌唱的炫技风潮，并一直影响着此后的歌唱界。著名的歌曲《阿玛丽莉》（Amarilli, mia bella）便出自该歌曲集。

作为声乐教育专家，卡契尼在《新音乐》中对他所提倡的、同时也是当时盛行的声乐演唱方法做了分析和界定，主要提出了类型性、规范性、渐进性三大方面的要求。在类型性的要求上，他指出演唱声区应有胸声和头声的区别。在规范性上，他提倡学习者要长期学习固定唱名法，并要求唱清楚歌词，尤其是宣叙调，还提倡在进行音准训练时尽量不使用乐器伴奏，而要清唱练习。在渐进性的要求上，他认为，母音训练方面，要从以开口母音 [a] 为基础进行训练，逐步过渡到 [e]、[u]、[o]、[i] 等其他半开口、闭口母音；声区训练方面，要以中声区为起点，逐步向上（高）、向下（低）扩展；音量训练方面，要从一般音量（正常音量）为起始，逐步减弱音量或加大音量。尽管这些原则都只是经验之谈，尚未上升到理论层面，也缺少系统性，但它们对当时的歌唱实践、歌唱方法论的发展，乃至后来的声乐理论均有重要影响。卡契尼倡导的演唱方法，其实际影响力一直延续了百余年。

1586 年，罗马教皇西斯科特五世（Sixtus V，俗名 Felice Peretti di Montalto，1521—1590）颁布禁令，禁止女性歌唱者参与教堂内宗教仪式的歌唱活动。这对于多声部声乐的功能和效果实现是不小的障碍，也直接导致了阉人歌手的诞生。梵蒂冈的西斯廷教堂首先引入阉人歌手，教堂挑选出一些嗓音洪亮、清澈的男童，在其进入青春期前通过对他们进行残忍的阉割手术来改变他们发育后的声音。因为体内的性激素发生变化，他们的声道会变窄，有利于音域的扩张，加上巨大的肺活量和生理体积，能使他们获得远超常人的非凡嗓音。一位德国学者曾经感叹，"年轻的阉人歌手嗓音清脆、动听、无与伦比，任何女性都不可能具有如此清脆、有力而又

甜美的歌喉"①。阉人歌手也在讲究音质和技巧的美声唱法时代风靡一时,他们大大发展了各种歌唱技巧,因之,该时期在声乐史上被称为"美声歌唱的黄金时期"。可以说,美声唱法的始祖正是这些阉人歌手。17世纪初叶歌剧兴起时,阉人歌手就参与了歌剧演唱。18世纪末,阉人歌手在歌剧中起着主要的、而且往往是决定性的作用。意大利人甚至直接把歌手看作是阉人的同义词。他们的声部取代了女性声部的位置,这种风气甚至一直盛行到19世纪。直到1870年,意大利宣布其为不合法后,阉人歌手才开始渐渐退出历史舞台;1902年,罗马教皇利奥十三世(Leo XIII,1810—1903)颁布命令,永久禁止阉人歌手在教堂演唱。因此,这一时期的唱法理论有着非常强的倾向性和集中性,即对炫巧华丽的女高音声部演唱方法的研究,实际上就是对阉人歌手演唱方法的探索。

托西(Pier Francesco Tosi,约1647—1732)所著的《华丽唱法的经验》(*Opinioni De'cantori Antichi, e Moderni, o Sieno Osservazioni Sopra IL Canto Figurato*)成为这一时期最优秀的声乐教育研究成果,被誉为声乐教育研究的"第一颗宝石"。鉴于这本著作的重要性,当时最负盛名的音乐家J. S.巴赫的学生阿格里科拉(Johann Friedrich Agricola,1720—1774)将其翻译为德文并详加解读和增补。事实上,托西本人就是一名优秀的阉人歌唱家,但由于倒嗓,从17世纪末叶起,他不得不放弃演唱,而将主要精力放在了声乐教育和声乐唱法理论的研究上。他将自己的演唱经验、教学所得和长期观察分析,用意大利文写成了《华丽唱法的经验》(1723)一书。该书在继承卡契尼在《新音乐》中总结的唱法经验的基础上,更加精确地提炼了美声唱法的原则,并提出了几点要求。

总体而言,歌唱者必须音质明亮而圆润,音色纯净而统一,音域宽广而富于表现力,并善于进行即兴性和装饰性的创造性演唱。

具体而言,第一,歌唱方法的训练必须依据"练声曲"进行,

① 佟伟:《误读的世界历史》,长春出版社2010年版,第226页。

以获得饱满均匀的母音和良好的音准、乐感。第二，头声（voce di testa）与胸声（voce di petto）需分别训练，达到头声明亮柔和、胸声饱满坚实的效果。第三，歌唱时以元音为核心进行训练，尽量不要使音节尾部的［g］、［h］等辅音影响两个音节元音之间的衔接。另外，还要区别和善于运用元音之间音色的不同特点，比如，［i］、［e］等元音是明亮、集中的，而［a］则是圆润、柔和的。

他还列举了一些具体的操作窍门，比如做单元音长音发声练习时，在保持声音平直、稳定（声音不能尖锐和颤抖）的基础上，反复进行"弱→强→弱"（messa di voce）的训练，不断提高对声音的控制力，使声音具有持续性。并且，他认为元音训练应当以［a］、［o］、［e］三者为核心和主体。此外，元音、音节（含音高变化）之间的衔接训练应当保持"滑动"状态，这样就可以在音区转换时保持声音状态和歌唱音色的稳定性、统一性。他对于装饰性的声音训练也颇有心得，详细描述了"倚音""颤音""跳音"以及快速跑动的音等多种装饰音的训练方法。

从上文我们可以很明显地看出，托西对歌唱方法的总结不仅比卡契尼要具体得多，而且已经明显上升到理论的层面了，甚至已具有"体系"的雏形。尤其是其中循序渐进的步骤设计和追求装饰的声音理念，使得美声唱法突破了中规中矩的表现形式，对于激发歌唱者作为"人"的主体创造力大有裨益。而托西的《华丽唱法的经验》更为后来的声乐演唱实践和理论研究树立了一种范式，并起到了良好的奠基作用。

当时的许多歌唱家都受到了托西的影响，比如创立博洛尼亚声乐学派的皮斯托奇（Francesco Antonio Manmiliano Pistocchi，1659—1726）、发明了"快速滑音唱法"的贝纳奇（Antonio Bernacchi，1685—1756，见图1-5）等，连此后写出著名的《关于歌唱润饰艺术的实践思考》一书的曼奇尼（Giambattista Mancini，1714—1800）也是继承了他的主要思想并将之发扬光大的。

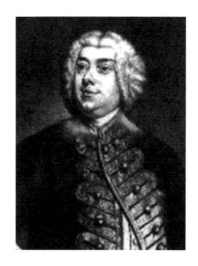

图1-5 贝纳奇

强调规范性、推崇装饰性（即兴性）成为巴洛克晚期声乐演唱方法的发展趋势。声乐教育大师波波拉（Nicola Porpora, 1686—1768，见图1-6）开创了"古典意大利歌唱学派"，创造了声音超难度技巧，将声乐演唱技巧推向了难以逾越的高峰。他还教出了历史上最优秀的阉人歌唱家——法里内利（Farinelli，原名卡洛·布罗斯基，Carlo Maria Broschi，1705—1782，见图1-7）和卡法雷利（Cafarelli，原名加埃塔诺·马约拉诺，Gaetano Majorano，1710—1783，见图1-8）[①]。

据说，法里内利演唱的歌曲常常出现十度音程的跳进以及不断攀升的旋律，难度极高，除他以外，当时几乎无人能够胜任。"18世纪英国著名的音乐史学家查尔斯·帕尼曾这样描述1734年法里内利在伦敦演唱时的情景：'他把前面的曲调处理得非常精细，乐音一点一点地逐渐增强，慢慢升到高音，尔后以同样方式缓缓减弱，下滑至低音，令人惊奇不已。歌声一停，立时掌声四起，持续

① 亨德尔歌剧《塞尔斯》中的著名咏叹调《绿树成荫》就是专门为卡法雷利而设计的。据说卡法雷利的半音阶华彩乐句演唱技巧无与伦比。

第一章　西方声乐艺术的历史述要

五分钟之久。掌声平息后，他继续唱下去，唱得非常轻快，悦耳动听。其节奏之轻快，使那时的小提琴很难跟上。'"① 那个时代的美声唱法教育大师曼奇尼也曾经惊呼："在我们的时代，没有任何人能够与他相比。"

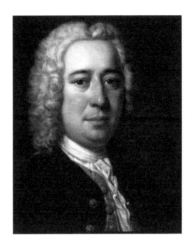

图1-6　波波拉

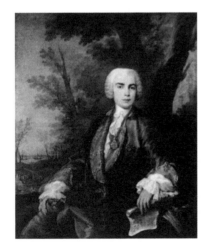

图1-7　法里内利

图1-8　卡法雷利

① 佟伟：《误读的世界历史》，长春出版社2010年版，第226页。

巴洛克时期发声技巧至上的观念进一步展现出来。从某种意义上讲，那时最伟大的作曲家如亨德尔（George Frideric Handel，1685—1759）、罗西尼（Gioachino Antonio Rossini，1792—1868）等，他们大获成功、举世闻名的歌剧与阉人歌唱家的完美演唱是密不可分的。

第五节　古典主义时期

巴洛克晚期，意大利的歌剧开始衰落，其根本原因是"歌剧精神"的迷失，这实际上也与阉人歌手的种种表现有莫大关系。法国音乐理论家、作曲家保罗·朗多尔米（Paul Landormy，1869—1943）在其所著的《西方音乐史》中详细描述了这一时期歌剧的"乱象"：

"唱女高音的男歌手"（按：指阉人歌手）在歌剧里占主导地位，作曲家和剧团团长都得受他绮思幻想的古怪念头的支配。他总是要求担任"讨人喜欢"的角色，让男高音扮演长者、奸细和暴君（至于男低音，则被发落在喜歌剧里使用）。他只乐于扮演多情的英雄，一切都出于他的一时高兴！他第一场出场时非骑在马上不可，或者喜欢出场时先从高山上下来。他一会儿宣称，如果头上没有一根羽毛装饰的话，要他唱歌是绝对不可能的；一会儿又拒绝在剧终时做死去的表演。他那种难以想象的怪癖往往就是法令。他经常要剧作者修改脚本，又经常要作曲家修改音乐，而且都得顺从着他。歌唱的优美是当时唯一的艺术准则，戏剧的真实性丝毫不被当做一回事。"女主角"（按：指阉人歌手所扮演的角色）登台时后面总是跟着她的年轻侍从，他总是片刻不离她的裙侧，即使在最悲伤的时刻也是如此。当"唱女高音的男歌手"一旦结束他的歌曲时，

第一章 西方声乐艺术的历史述要

就留在台上吃他的桔子或喝西班牙酒,毫不倾听同台演员的接话,也丝毫没有感到表演还在进行的样子。至于观众们,他们在玩牌,或在包厢中吃冰淇淋,他们完全不看台上的表演,只是当一些喜欢的曲子或红角上演时才看一下舞台。试想,同这样的艺术家和这样的观众相吻合的音乐该是什么个样子了。①

可见,此时的歌剧已全然失去了其作为"剧"的形态,仅作为以"阉人歌手"为主角的"独角戏"而存在,本质上则是纯粹的歌唱炫技表演,他们和观众关注的仅仅是"声乐技巧"本身,而不是歌剧的人文精神,这与歌剧诞生之初的精神——注重反映戏剧冲突、真情实感、社会现实,努力塑造个性化的音乐形象和人物形象——是背道而驰的。因此,歌剧改革势在必行,而率先举起改革大旗的是格鲁克(Christoph Willibald von Gluck,1714—1787,见图1-9)。

格鲁克在英国亲眼目睹了亨德尔的辉煌,他参照当时最为流行的做法,把自己以前作品中最动听的旋律配以新词,于1746年创作并上演了他的《阿塔梅尼》和《巨人的崩溃》。但令他沮丧的是,这两部歌剧均反响寥寥,这也使他警醒和反思:这种歌剧更像是音乐会——然而,歌剧并不是音乐会,也不能将相同的音乐不断重复地嫁接到歌剧中去,这是一种"懒惰"和"无

图1-9 格鲁克

① [法]朗多尔米著,朱少坤等译:《西方音乐史》,人民音乐出版社1989年版,第118-119页。

聊"，更不会体现出歌剧的真正魅力。因此，他开始从意大利歌剧之中总结教训，尝试从其他角度、借用新的元素创作歌剧，他于1746年在维也纳上演并引起了不小反响的《赛米拉米德》正是这种尝试的产物。

格鲁克找回歌剧的"元美"，最终得益于卡尔扎比吉（Ranieri de'Calzabigi，1714—1795）的影响。1761年，卡尔扎比吉到了维也纳，很快就与格鲁克相识，由于志趣相投，他们开始了歌剧创作上的合作。他们合作的第一部歌剧《奥菲欧与尤丽迪西》在艺术风格和效果上与当时的歌剧大异其趣，获得了一部分人的认可。这一转变得益于卡尔扎比吉的改革理念：为了贯彻改革理念、获得预期的艺术效果，他们并未使用阉人歌手担任主角，而是选择了女性歌唱家——她愿意严格执行作者的要求，即音乐服从剧情需要，不再不合时宜地肆意进行炫技。卡尔扎比吉曾写道："只需要音乐按照我的意愿来创作……我请他们删除过门、即兴发挥、插段和一切在我们的音乐中表现出来的哥特式的和粗野的、荒唐怪诞的东西。格鲁克先生赞同我的观点。"格鲁克也曾写道："如果我同意把这种新的意大利歌剧题材的创造（它的成功已经证明了这一尝试的正确性）归功于我自己的话，我将更多地谴责自己。这方面主要的功绩应当归之于卡尔扎比吉先生。"①

从那之后，格鲁克坚持歌剧改革的理念与信念，打算将歌剧艺术"拉回正途"。1774年，他的法文版《奥菲欧与尤丽迪西》"一反常态"地安排男高音担任主角，排练时就引起了轰动，上演时更赢得了无上赞誉。格鲁克对歌剧的改革，开启了古典主义音乐时代——声乐艺术又回到了理性、自然的正轨。应当说，这是古典主义音乐的基本背景和走向。

对于声乐艺术的教育和研究来说，这一时期也产生了标志性的

① ［法］朗多尔米著，朱少坤等译：《西方音乐史》，人民音乐出版社1989年版，第121-122页。

成果。在托西发表《华丽唱法的经验》一书50年后，1774年，同样作为阉人歌唱家的曼奇尼出版了其极负盛名的声乐研究专著——《关于歌唱润饰艺术的实践思考》(*Pensieri, e Riflessioni Pratiche Sopra IL Canto Figurato*)。该书于1777年增订，20世纪初又被翻译成英文版本，其传续之久、影响之大可见一斑。该一书，一方面体现了巴洛克晚期声乐理念的延续和发展，另一方面也顺应了古典主义音乐时期的一些基本原则。

就前者而言，他仍然主要是从阉人歌手的角度来论述声乐训练的。他最大程度地发展了卡契尼《新音乐》和托西《华丽唱法的经验》提出的关于"声区"的论述，并且推崇歌唱声音的装饰性（从他将书名命名为《关于歌唱润饰艺术的实践思考》即可看出）。

就后者而言，他提倡理性而系统地分析声乐学习者与声乐艺术（技巧）本身。他认为应充分认识歌唱的"规律"，主要体现在以下两点：

第一，在歌唱者的选择标准上，"只有对音乐本质的理解力强，而声音又出色的人，才能获得成功。他们应该是胸膛宽阔、发声器官的比例适当，口与齿的生长对称、鼻腔不太大也不太小。……丑的、没有表情的面孔，往往是令人'难以容忍的，除非他在歌唱艺术上是超乎寻常的出色'"[①]。这样的标准实在不可谓不严格。

第二，在对歌唱声音的认知上，他认为不应当仅仅从对声音的主观感知入手，而应当从其身体的动态如口腔、鼻腔、喉腔等的形状观察分析它们与相应声音状态的关系——不论是错误的声音还是正确的声音。举例而言，他认为：

> 一般的告诫往往作用不大，只有实践的经验才是好的。在教给学生具体的方法时，教师不仅要告诉他是什么，而且要对他加以详尽地解释，并让学生自己通过实际例子来说明不同口

① 薛良：《歌唱的艺术》，中国文联出版公司1997年版，第241页。

形所形成的不同声音,什么样是准确的,什么样是不准确的,并使学生不只是听到而且能看到,不同的形状口形,可以产生怎样的相应音响。

就我自己来说,我总是和我的学生在一起活动,就像个舞蹈指导一样,我习惯于让我的学生一个一个地来到我的面前,然后［……］把他们安排好正确的姿势［……］如果他的头腔前倾于胸腔,他颈部两旁的肌肉就要趋于拉紧;如果头腔后倾,也会造成紧张。……如果喉腔是处于紧张的位置,声音就不可能唱得放松与自然。所以学生必须排除这种麻烦,使他的胸腔姿势习惯于使得发声自然与歌唱时喉腔柔顺自如。……如果这些器官不能协调一致,声音就将会出现种种缺陷,从而对歌唱产生破坏作用。

…………

在开始唱一个音时,口腔要稍稍张开,这样可以帮助使声音在性质上趋于甜美柔和,然后逐渐增强其力度,口腔尽可能地按字音的规定打开。①

以上的论述已经非常理性,即把歌唱者当成一个客体,甚至是发声的机器来认识它、分析它、引导它、控制它、掌握它。这与现在先进的"声乐实验室"利用医学仪器来研究声乐演唱的理路已十分接近。

从系统性、可操作性上来说,曼奇尼的《关于歌唱润饰艺术的实践思考》一书无疑大大超越了卡契尼的《新音乐》和托西的《华丽唱法的经验》,使歌唱者对歌唱技巧更加明了、更易掌握,对声乐艺术的普及传播也大有裨益。并且,尽管他将"润饰"作为其声乐艺术的追求,但其中包含的强烈的"理性"精神,与古典主义音乐时期的理念是基本一致的。

① 薛良:《歌唱的艺术》,中国文联出版公司 1997 年版,第 242 - 243 页。

第六节　浪漫主义时期

　　1789 年，法国大革命如火山爆发，给了法国君主专制强烈的打击。其后续影响具有连续性，法国革命军击退了前来镇压的普鲁士与奥地利联合军队，法国国民公会又将路易十六送上了断头台，这在欧洲历史上实为罕见。再加上拿破仑的强悍指挥，他一方面削弱奥地利，另一方面分裂神圣罗马帝国，保护了法国大革命的成果。其结果是 1803 年神圣罗马帝国的雷根斯堡帝国代表大会决定，上百个邦国获得自由，其帝国直属国也不再直属。此后，又经三皇会战、莱茵邦联的建立等事件，法国的地位、拿破仑的威权不断得到牢固。

　　随着事态的发展，除普鲁士、奥地利以外的众多德意志中、小邦国（第三德意志）完全被法国占领，这些地方首先废除了农奴制并进行了初期的资本主义改造；然而，这些改造却是以满足法国资产阶级利益为目的、损害"第三德意志"的利益为代价的。其实际结果是，"第三德意志"地区似乎从一种"解放"进入了另一种"解散"的状态，完全没有归属感。因此，在不堪忍受民族涣散的情况下，再加上拿破仑封建复辟的恶劣影响，各国开始了自由、团结、民族独立的思想和实践探索。"对德意志民族来说，兴盛于 18 世纪、19 世纪之交的浪漫主义是一场功勋卓著、值得大书特书的文化运动……为德意志民族赢得了自康德和歌德出现后便开始编织的'诗人和哲人'的桂冠，最终确立了德国的文化大国地位。"[①]

　　如果说古典主义是以"理性"为根基和核心的话，"人性"则无疑是浪漫主义的信条和理想；而促成这一转变的，正是法国对众

①　黄燎宇：《思想者的语言》，生活·读书·新知三联书店 2013 年版，第 156 页。

多国家的占领这一外在因素和当时启蒙运动对"理性"追求的内在因素两者合力的结果。欧洲文化界、思想界对民族文化传统及其价值的普遍认同,促使各国民众产生了对"自由"的向往,而其主要方向就是对"人性"的探求。

法国启蒙思想家卢梭(Jean-Jacques Rousseau,1712—1778,见图1-10)被视作浪漫主义思潮的先导,他推崇在"自然状态"下"人"具有的原始平等,肯定人的主观情感对人及社会的支配作用,讨伐近代"文明"对人的扭曲和伤害,反对"理性"的无情。资产阶级革命"自由、平等、博爱"的"虚假"口号和"理性"王国的幻灭,使人们愈加追求主观上的"人性",浪漫主义思潮随之而来,迅速影响了各个领域,对当时的思想、文化乃至科学均产生了巨大而广泛的影响。

图1-10 卢梭

在当时,德国思想家约翰·乔治·哈曼(Johann Georg Hamann,1730—1788)对理性主义的抨击是最为猛烈的。他的著作直接以"理性纯粹主义之元批判"(*Metakritik über den Purismum der Vernunft*)为题名,一针见血地指出,一切真理均不具有普遍性,

第一章 西方声乐艺术的历史述要

而只具有特殊性；而且，真理也只有具有特殊性，才可以显现其价值和意义。如果试图将理性作为武器用以统治和麻痹人们，这种做法是愚蠢的，也必将导致失败。他认为理性主义的理论只是在扼杀人的自由和活力，消磨人的热情，磨灭人的情感，使人处于没有生命力、没有创造性的状态；而真正有生命力和创造性的人都是饱含热情、充满感情，甚至是无理性的。①

如果说哈曼是以对理性主义的批判而肯定情感至上的浪漫主义的话，那么仅在世 25 年的德国文学家瓦肯罗德（Wilhelm Heinrich Wackenroder，1773—1798）[作品有《一个热爱艺术的修士的内心倾诉》（*Herzensergießungen eines kunstliebenden Klosterbruders*）和《艺术随想录——致艺术之友》（*Phantasien über die Kunst, für Freunde der Kunst*）]则直接举起了"情感论"（Affektenlehre）的大旗。其中谈到了关于音乐的美学问题，他认为，音乐是艺术中的艺术，它能直接作用于人心，使人超然于尘世的混沌之外。他在《音乐家约瑟夫·伯格灵耐人寻味的音乐生涯》一文中描述了由于所处时代和文化氛围的不同，约瑟夫·伯格灵与其父亲在观念上大相径庭的情形。其父亲在观念上表现为：

> （约瑟夫·伯格灵的）父亲一生都致力于研究隐藏在人体内部的不解之谜，致力于获取有关人体痛苦、残疾和疾病的广博知识。对这些学问的潜心研究，往往会不知不觉变成一种麻醉精神的毒素，对于约瑟夫的父亲也不例外。毒素流遍了他的血脉，蚕食了他动听的心弦。……所有这一切都侵蚀着他心性中原有的财富。当人的心灵脆弱之时，外在的影响就会侵入他的血液，并由此改变他的内心，而他自己却对此一无所知。②

① [德]哈曼：《书信集》第 5 卷，法兰克福 1975 年版，第 432 页。
② [德]瓦肯罗德著，谷裕译：《一个热爱艺术的修士的内心倾诉》，商务印书馆 2016 年版，第 120–121 页。

而约瑟夫·伯格灵则是：

> 约瑟夫聆听盛大的音乐会时，总是径自找到一个角落坐下，从来不去理睬那些结伴而来穿着华贵的听众。他如同置身教堂，怀着内心的默祷，——而且一动不动，沉心静气，眼睛出神地注视着地面，什么细微的音响都逃不过他的注意力。因此，每当他这样紧张而全神贯注地听完音乐会后，都会感到精疲力竭。各种曲调始终都在与他的灵魂游戏，——灵魂便仿佛脱离了肉体，更加自由地激荡着、徜徉着；或者说他的肉体也变成了灵魂的一部分，他的整个身心都为美妙的和弦所融化，变得如此自由轻盈；所有曲调中每一处细微的波折和婉转都会牢牢印在他温柔的灵魂中。交响乐的演奏需要动用所有的乐器，它气势磅礴而又令人陶醉，因此也特别为约瑟夫所青睐。聆听交响乐时，他眼前便仿佛出现童男童女组成的活泼可爱的合唱队，他们在草地上翩翩起舞，或孩子们一对一对，打着手势，互相交谈，随后便又消失在欢乐的人群中。音乐中常常会出现某些片段，令他感到如此清晰和如此强烈，仿佛它们是写下的诗篇。有时，音乐的曲调在他心中又像一团奇妙的混合物，有快乐也有悲伤，他不知是微笑还是流泪；我们每个人都会在人生道路上拥有同样的感受，但没有一门艺术会比音乐表现得更为淋漓尽致。约瑟夫总是怀着陶醉和惊讶之情倾听这样的乐曲，它们像一条小溪，在明快的旋律中潺潺而起，然后一步步，不知不觉地、巧妙地曲折盘桓到忧郁之中，最后或爆发出如泣的幽怨，或穿过岩石怒吼咆哮而来。——凡此丰富的情感都会在约瑟夫心灵中相应地表现为感性的画面和全新的思想。——这便是音乐的天性，——所有的艺术中它是独一无二的，他的语言越是神秘晦暗，它的影响就越为强烈，就越能调

动我们心性的全部力量。①

这就真实地反映了在 18、19 世纪之交两代平凡的人受不同文化思潮影响后的不同观念：理性主义与浪漫主义的烙印分别在约瑟夫·伯格灵的父亲与他自己身上明显地表现出来。当然，这里也可以说明音乐在反映其浪漫主义特性上有着独特优势。

哲学巨匠黑格尔（Georg Wilhelm Friedrich Hegel，1770—1831，见图 1-11）也曾在其所著的《美学》（Aesthetik）中鞭辟入里地分析了音乐与绘画、雕塑、建筑等空间艺术相比的独特性，他将音乐称为"主体性"的第二种浪漫型艺术，他指出：

> 由于运用声音，音乐就放弃了外在形状这个因素以及它的明显的可以眼见的性质，因此，要领会音乐的作品，就需要用另一种主体方面的器官，即听觉。听觉像视觉一样是一种认识性的，而不是实践性的感觉，并且比视觉更是观念性的。……听觉……无须取实践的方式去应付对象，就可以听到物体的内部震颤的结果，所听到的不再是静止的物质的形状，而是观念性的心情活动。还有一层，往复回旋的材料（声音）所达到的否定一方面否定了空间状态，而另一方面这否定本身又被物体的反作用否定了，所以这双重否定的表现，即声音，就是一种随生随灭而且自生自灭的外在现象。通过这外在现象的双重否定（这是声音的基本原则），声音和内在的主体性（主体的内心生活）相对应，因为声音本身本来就已比实际独立存在的物体较富于观念性，又把这种富于观念性的存在否定掉，因而就成为一种符合内心生活的表现方式。
>
> ……音乐的基本任务不在于反映出客观事物而在于反映出

① [德] 瓦肯罗德著，谷裕译：《一个热爱艺术的修士的内心倾诉》，商务印书馆 2016 年版，第 108-109 页。

最内在的自我，按照它的最深刻的主体性和观念性的灵魂进行自运动的性质和方式。

……通过音乐来打动的就是最深刻的主体内心生活；音乐是心情的艺术，它直接针对着心情。……音乐的内容是在本身上就是主体性的，表现也不是把这主体的内容变成一种在空间中持久存在的客观事物，而是通过它的不固定的自由动荡，显示出它这种传达本身并不能独立持久存在，而只能寄托在主体的内心生活上，而且也只能为主体的内心生活而存在。所以声音固然是一种表现和外在现象，但是它这种表现正因为它是外在现象而随生随灭。耳朵一听到它，它就消失了；所产生的印象就马上刻在心上了；声音的余韵只在灵魂最深处荡漾，灵魂在它的观念性的主体地位被乐声掌握住，也转入运动的状态。①

黑格尔的论述精练地表达了浪漫主义前期对音乐艺术的普遍观念，其中，最重要的就在于对音乐作为听觉艺术直达、直抒、直现内心情感的特殊性的认识，而在更深层次上，也间接反映出音乐在"主体性"方面的独特地位。

当然，"情感论"虽是这一时期的主流，却不意味着完全没有反对的声音——1854年爱德华·汉斯立克（Eduard Hanslick，1825—1904，见图1-12）发表的《论音乐的美：音乐美学的修改刍议》指出：

图1-11　黑格尔

①　[德] 黑格尔：《美学·第3卷》上，重庆出版社2018年版，第324-326页。

第一章　西方声乐艺术的历史述要

情感根本不能作为审美规律的基础，此外，关于音乐感受的稳定性，我们也要提出一些重要的反证。……从根本说，一首乐曲与它所引起的情感波动之间并不存在一种绝对的因果关系，我们的情调是跟我们的经验和印象的不断变化的观点而转变的。……音乐作品与某些情调之间的相互关系因此并不是永远或到处存在的，不是必然或绝对是这样的，这种关系要比别的艺术中容易起变化得多。

……音乐对情感的影响既不是必然的，也不是音乐所特有的，更不是恒定不变的，……我们只是反对把这些事实非科学地用作美学原理的依据。①

这说明，"理性"精神在浪漫主义音乐时期并未"绝迹"，甚至它还在以最深沉的方式注视着、监视着浪漫主义音乐观念的动向，一旦有了时机，它就会毫不犹豫地出手，予以反击。

不过，我们更愿意在更大的尺度上找出双方争论时的立足点、分歧点，从而发现它们之间的联系，并寻找它们相互交融的可能性，甚至是相互交融的事实。

图1-12　汉斯立克

我们至少可以发现两点：第一，从论述对象上来看，黑格尔和汉斯立克所论的"音乐"实际上特指的是今天我们所称的"纯音乐"或者说是器乐艺术，而非声乐艺术，包括

① ［奥］汉斯立克：《论音乐的美：音乐美学的修改刍议》，人民音乐出版社1980年版，第21-22页。

歌剧演唱艺术。第二，从立论角度上来看，他们主要是从音乐作品诞生以后，音乐或音乐作品本身的"存在方式"以及它们对受众的影响，或者说受众对它们的认知或感受情况而展开的。但对于音乐作品如何在创作者脑中、笔下诞生及其诞生过程中的存在方式，以及音乐作品在创作者脑中、笔下完成以后形成"非音响状态"时的存在方式（及其价值走向）和受众接触到"音响状态"的音乐作品前的存在方式，均未提及。换句话说，音乐作品如何诞生、音乐作品如何形成表演的产品、音乐表演何以和怎样引起受众的认知或感受，这三者或许正是黑格尔和汉斯立克以及后续的研究者之所以产生分歧的根源。

　　对于声乐艺术来说，认识这三者可能更加重要和必要；甚至，在事实上，对浪漫主义时期的声乐艺术的研究本就不像对纯器乐艺术的研究在观念和实践上有如此巨大，甚至针锋相对的分歧。也就是说，尽管当时的声乐艺术研究对感性因素的重视大大加强，但并未决然摒弃、反对理性因素，反而使感性与理性更加趋于交融，而非分歧。因此，与黑格尔、汉斯立克所持的观点和所得的结论相比较，歌唱研究者由于对歌唱生理的理性认知愈加深入，在歌唱方法论的设计上就有了将感性与理性相结合的明显倾向。这一点从浪漫主义时期的歌唱家（学派）以及声乐研究者的著作中即可见出。

　　比如，在声乐训练的规范性和声乐生理学方面为现代声乐研究树立了初期范式并起到了奠基作用的伽齐亚父子，"在西方许多人有这样的看法，那就是如果没有伽齐亚一家人在声乐领域中的劳作，声乐艺术的水平是不会达到如今的高度的"[①]。

　　伽齐亚第一（父）（Manuel del Pópulo Vicente García，1775—1832，见图1-13）在声乐研究方面最重要的贡献在于他的《歌唱练习曲与歌唱方法》（*Exercises pour la Voix*），它是"1816—1832年

[①] 薛良：《歌唱的艺术》，中国文联出版公司1997年版，第256页。

第一章 西方声乐艺术的历史述要

间在巴黎和伦敦训练学生时所使用的最严格、最全面的方法"①。该书鲜明地体现了他的理念,即他认为虽然歌唱艺术包含着表达人的主观情感的目的,但就歌唱技巧形成过程来说,则必须遵循严格的规则。因此,他在该书中设计了340首声乐练习曲,其目的有二:一是为了针对相应的技巧难题,形成良好的歌唱习惯;二是为了避免歌唱中的诸多问题,并纠正错误的歌唱习惯。不过,这并不是说每一首练习曲均与解决具体技巧难题、纠正具体错误习惯一一对应,这不仅是没必要的,也是不可能的,因为习惯的形成是一个循序渐进、潜移默化的过程。但在宏观的层面,他还是提出了一些需要特别注意的原则:第一,在训练的音域方面,声音练习应从低到高,以半音为单位渐次升高移调,直到不勉强的高度。第二,在发声基础方面,应严格以五个母音［a］、［e］、［i］、［o］、［u］为基础和准则,不要乱加辅音(声母)。第三,在歌唱姿势与状态上,必须保持挺拔、放松的状态,双手放在背后、双肩尽量展开,以打开胸腔,保持全身包括面部肌肉的自然放松;在开始歌唱时,需要调整好心态,平和、从容地吸气和呼气(发声),特别是吸气时要避免肌肉紧张而导致杂音,并需要从弱声开始,慢慢过渡到正常音量、强音量;歌唱时,应保持喉部、唇部、牙齿自然和适度的张开,避免喉音、鼻音过重;歌唱尽量以连贯唱法为主,尽量减少顿音、断音等。不过,伽齐亚第一指出,这些原则只是为了规范声音,同时减少其他不必要的因素的负面影响,在具体歌唱时,不要机械地遵守,而要用心歌唱,体会身体与心灵的动态。

与其父相比,伽齐亚第二(子)(Manuel Patricio Rodríguez García,1805—1906,见图1-14)在声乐理论研究上更有成就,是伽齐亚声乐学派最为重要的代表人物。他在声乐上天赋异禀,年少时就已担任剧团独唱演员,但因演出活动越来越多,嗓音逐渐出现了一些问题,因此不得不放弃演唱,转而到法国一所医院就职。

① 薛良:《歌唱的艺术》,中国文联出版公司1997年版,第257页。

但出于对演唱的热爱，他借助医院的资源和条件开始了歌唱生理学的研究。经过十余年的潜心研究，他于1840年完成了《关于人声的研究报告》（又名《歌唱艺术新论》），此后，他先后在巴黎音乐学院和英国皇家音乐学院担任声乐教授，期间出版了《歌唱艺术论文全集》，后来又续写并出版了《歌唱艺术新论》，晚年又出版了《对歌唱的体会》。特别值得关注的是，他的声乐理论研究是基于嗓音医学而进行的，他于1854年发明的"喉镜"（laryngo-scope）①是当时观察歌唱时喉部生理活动的利器，他还对这些观察结果进行了详细记录和分析，开启了现代声乐生理学研究的先河，他也因此被誉为"嗓音科学之父"。受到他的启发和感染，当时不少语言学家（尤其是语音学家）、嗓音医学家都曾与他合作，进行发声与歌唱的研究。

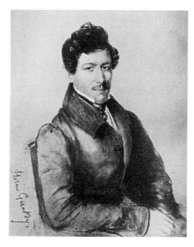

图1-13 伽齐亚第一（父）　　图1-14 伽齐亚第二（子）

① 喉镜是利用光反射原理制造的可以探照、观察人体发声时喉部及声带运动状态的仪器。尽管喉镜发明的最初目的是观察和研究歌唱者喉部生理活动，但其对医学尤其是嗓音科学也具有重要意义。

第一章　西方声乐艺术的历史述要

在声乐理论上，伽齐亚第二总结出"声门冲击"学说（coup de glotte），并据此培养出不少卓有成就的歌唱家。大体总结起来，他的声乐理论包括以下几个方面：

第一，发声（人声形成）的基本原理。

伽齐亚第二指出，人声是通过压缩肺部的空气增大气压，使空气经过声门时声带自然振动而发声。声带振动频率决定着音高——低声区时，声带全振动；中声区时，声带中部局部振动并形成椭圆形空隙；高声区时，声带缩短。这一描述符合事实，且大大深化了以往人们对声乐生理的认知。

第二，歌唱嗓音的声区划分原则与依据。

以往的声乐理论研究者，自卡契尼提出歌唱声区的概念和设想，到托西、波波拉、曼奇尼等对歌唱声区理论的丰富和发展，都可以看出欧洲声乐艺术研究者对声区的重视。然而，此前声乐艺术研究者只是对头声区、胸声区进行了划分和论述，对于"换声区"不仅论述较少、不够详细，且重视不足。伽齐亚第二对歌唱声区相当重视，论述也最为详细。他指出，在"胸声区"歌唱时，声带为全振动，此时，与声带相衔接的软骨前端也参与振动；在"头声区"歌唱时，声带是中部局部振动，此时，与声带相衔接的软骨不参与振动。

在此基础上，伽齐亚第二认为"换声区"特别需要予以注意。他指出，换声区虽然只有几个音，却相当重要，它们起着过渡的作用：在生理特征上，不仅声带有从全振动到大部分振动再到中间局部振动的变化，而且此时与声带相衔接的软骨也从振动状态进入不振动状态；在听觉效果上，与声带相衔接的软骨一旦从振动状态进入不振动状态，声音就会从混和变为纯净，这说明声音从"胸声区"过渡到"头声区"了。因此，"换声区"的训练和处理需要特别小心。

对于"换声区"的训练，他认为最好从"换声区"上方的两个音（也就是"头声区"）开始，再过渡到"换声区"，因为这样

可以从单纯的声带局部振动和较为纯净的声音效果开始。这时的生理适应度和心理适应度两个方面都处在相对轻松自然的区域：两条声带轻轻闭合，假声带间隙较小，可以轻松满足气息压力的需求，声带可以比较容易地获得快速的振动。以此进行"换声区"训练，可以有效避免"换声"的不适感，强化歌唱音色的统一性，甚至减少或消除"换声"的心理压力。

这些论述在当时来说已经是十分前沿的了。这对于认识歌唱声音"量变"与"质变"的关系具有重要意义，尤其是声带从全幅振动到局部振动，与声带相衔接的软骨从振动到不振动的认识，为后来的研究奠定了基础，比如，此后声带"边缘振动"理论就是在伽齐亚第二的声带"局部振动"理论的基础上进一步深化而形成的。

第三，嗓音音色的形成原理。

伽齐亚第二指出，影响和决定歌唱音色的生理条件主要是声门的开闭程度、声带尤其是假声带的开闭程度以及咽部的张力及形态。具体来说，声门闭合程度高时，嗓音就明亮而有光泽，闭合程度不够时，则暗淡而有杂音；假声带分开时，嗓音圆润饱满，贴合时，则紧涩尖锐；咽部通畅而富有张力，则声音共鸣大、穿透力强，反之则有变化，当然，调整咽部的不同形态可以获得丰富的音色效果。

从目前我们对决定声乐音色的因素的掌握情况来看，喉部（含声门、声带、喉室等）、咽部对于音色、音质的作用是决定性的，而这一观点的最直接来源就是伽齐亚第二的学说。而后人增补的对鼻咽腔、鼻腔、喉腔及胸腔等共鸣产生的音色变化的认识，也是在此基础上形成的。换句话说，没有伽齐亚第二关于声门、声带、咽腔对音色调整的认识，后面的一系列认识都将受限，起码会推迟我们获得相关认知的时间。

第四，歌唱呼吸的原理。

歌唱呼吸是伽齐亚第二比较强调的一个方面，而且他对歌唱呼

第一章 西方声乐艺术的历史述要

吸的认识有一个调整的过程，起初他并未强调横膈膜下放的作用，但在后来的论述中则突出强调了这一点。他认为，吸气的机制是胸部与横膈膜逐渐施压从而获得气息支持力，而呼气则正好相反。他极为重视呼吸训练，提出了专门的训练方法，包括缓吸缓呼、均匀呼吸、保持气压（肺部吸满气后保持）、保持气尽（将肺中空气全部呼出后保持）等。

第五，正确歌唱声音的获得途径。

在发声训练上，他提出了不少可以遵循的方法，归纳起来大致有起音唱法、连音唱法、顿音唱法、断音唱法、送气唱法、强弱唱法等。

起音唱法（coup de glotte）是伽齐亚第二提出的核心理论，即"声门冲击"学说。这一学说是基于他发明喉镜后对发声机理的观察和研究。"声门冲击"学说认为，起音是一切歌唱发声的基础，它关系着歌唱发声的总体质量。"声门冲击"学说强调的是声门的闭合时间和闭合程度，即，声门需要在发声（气息到达声门）之前就闭合，为气压冲击或对抗声门准备好条件。他认为"声门冲击"不是要刻意用力，而是要在声门的闭合上投入意识，恰巧在气息呼出的一刹那将气息阻挡在声门之内或之间，使声门与气息形成良好、稳定、势均力敌的张力作用。也就是说，"声门冲击"的过程既是发声者主动投入意识的结果，又是自然而然的机能活动。因此，不能将"声门冲击"理解为控制或者猛烈冲击，而是要感受气息与声门的和谐、对抗、平衡关系。一言以蔽之，"声门冲击"学说可以用"呼吸是基础，声门是关键"来概括。[①]

连音唱法（legato）是指歌唱发声时两音衔接过渡的连贯、干净而从容、干脆，在机能要求上，它需要稳定、充分、连贯的气息支持和持续的声门闭合。它是顿音唱法、断音唱法、送气唱法和强

① 中央音乐学院学报编辑部、华乐出版社编辑部：《怎样提高声乐演唱水平》第1册，华乐出版社2003年版，第16页。

弱唱法的基础和前提。

顿音唱法（martellato）即在元音上加重音的唱法，操作方法是在起音时加强气息的压力，并配合咽腔的扩张，使声音张力增强，这个练习可以有效改善歌唱者音色暗淡、有杂音的情况。

断音唱法（staccato）也叫跳音唱法，是指歌唱发声时两音之间短促、干脆、有停顿，该训练的目的是获得与连音唱法相反的效果，使声音富有装饰性、灵巧性和灵动性。伽齐亚第二特别指出，需要将顿音唱法和断音唱法进行严格区分，即前者声音顿而不断，是持续的；后者顿而且断，是跳跃的。当然，两者在功效上有一定近似之处。

送气唱法（aspirata）的核心在于"送气"，即以辅音［h］加上不同的元音［a］、［e］、［i］、［o］、［u］等，构成［ha］等单音节，由于［h］的发声部位在喉部且需要送气，在两个以上音节如 ha—ha—ha……的连接处，需要在衔接的辅音［h］处轻轻送气，将声门未阻挡的气呼出来，这样既可以增强音节之间的节奏和动力，使声门获得明显的闭合感和完整的闭合过程，也可以使吐字更加清晰。

强弱唱法即渐强渐弱唱法（messa di voce），以往的歌唱研究者均已提到这一唱法训练的重要性，而伽齐亚第二更细化了这一方法。他认为，需要通过分和合的过程分别进行渐强和渐弱的发声训练，即需要首先将渐强和渐弱分开训练，先吸一口气将声音从弱到强进行渐强训练；唱完后再吸一口气从强到弱进行渐弱训练。然后，再在一口气中训练将声音先渐强再渐弱。他特别提醒，渐强渐弱的训练是为了使声音音色保持统一，为了达到这一目的，不仅需要注意保持气息的持续性和稳定性，更重要的是保持喉位的稳定和咽部的动态调整（音量强时咽腔扩张而富于弹性，音量弱时咽腔缩小而自然松弛）。

第六，几种错误的歌唱声音及其调整方法。

伽齐亚第二提出了几种错误的歌唱声音，比如"喉音""鼻

音"和"糊音"。

"喉音"指的是歌唱发声时舌根鼓起而会厌后倾,导致气息不畅、气流变小,引起紧涩干瘪的声音,由于在听觉效果上声音在喉部,因而称作"喉音"。其应对之法是,发声时避免舌根鼓起,使舌根放下而固定不动,舌的中部、前部可以保持灵活、放松,可以随时活动。

"鼻音"则是指由于小舌头软弱下垂、不能撑起,导致咽部上方张力不足,声音未在咽腔形成共鸣而直接灌入鼻腔,形成听觉上的鼻音效果。纠正之法是,将小舌头抬起,使整个咽部形成强有力的张力,发声时声音自然在扩张的咽腔形成共鸣,声音就不会直接进入鼻腔了。

"糊音"指的是歌唱时发音暗淡模糊,缺乏光泽。导致"糊音"的原因比较多,可能是喉位不稳,也可能是咽部张力不足,但更核心的原因则是声门闭合不够。因此,要避免或改善"糊音",多用[i]母音进行训练,可以有效增强声门的闭合,进而使声音明亮有光泽。

第七,歌唱学习的基本条件。

除了以上歌唱发声的具体"原理"和"技巧",伽齐亚第二还对歌唱学习的基本条件作了分析和界定。他认为,要想学好歌唱,必须具备几项基本条件:一是嗓音条件,即声音纯净、发声自然、音色动听、音域宽广;二是音乐天赋,即需要具备良好的音准、节奏感受和表达能力;三是体力与精力,即需要恒心和耐力,既能吃苦又能耐得住痛苦和寂寞;四是创新开拓精神,即在掌握既有歌唱常识、规律、规则以外,还要不墨守成规,敢于批判、开创,善于出奇、出新;五是保持学习状态,即既要扎实掌握旋律、和声等音乐知识,又要学习其他知识,增长见识,提高素养。

除此之外,他还指出,一个优秀的歌唱者需要有细致的洞察力、饱满的激情、敏捷的感受力和细腻而丰富的情感世界,这往往才是一个歌唱家获得成就的决定性因素。

第八,歌唱技巧的理性认识与感性认识的关系。

伽齐亚第二指出,教师在教授学生歌唱训练时,不必也不应过多地讲解歌唱生理学的知识,而应当更多地使用引导性、启发性的教学语言。自然而然的歌唱体态和富于激情、感情的歌唱心态是教好、学好歌唱的基础;对生理活动的过分强调并不能起到好的作用。他认为,歌唱是一门综合的学问,既需要不遗余力地、坚持不懈地、严格地进行规律性的技巧训练,从而掌握干净放松的发声、清晰灵巧的吐字、准确的音乐表达以及获得稳定的心理、生理状态;又需要丰富的表演、感受来推动内心的激情,善于通过声音将内心的情绪、情感完美地传达出去;同时,还要有抵制低级趣味的勇气,形成自己的艺术特色,并将自己与艺术品质紧密联系在一起,将严格的理性和敏锐的感性密切地融合在一起。这些要求是相当严格的,这些认识也是极为深刻的。

最后,我们可以对伽齐亚第二的观念做一个简短的总结,并以此来评价和印证他在声乐艺术上与当时思潮的契合度。

可以说,作为当时与此前对声乐生理学研究最深入的专家,伽齐亚第二并不认为沉迷于和执着于了解发声生理器官结构对声乐艺术的发展能起到决定作用,反而认为"这些东西对声乐艺术的探索并没有太大意义"。这并不是说他在声乐生理学方面的研究和声乐生理学本身无益于声乐艺术,而是说声乐生理学作为一种理性认识,是有它的边界和局限性的。在他看来,声乐艺术从本质上说是一种"艺术",既然是艺术,理性不过是一种手段和过程,而非目的和结果。这一观念的可贵之处在于,这不仅使他没有陷入机械的"理性主义"旋涡,反而使他对声乐艺术的主观价值、感性作用有更加深刻的领悟;并且,这种领悟、观念对于后来的声乐艺术研究,尤其是声乐生理学研究来说,无疑具有提示、警示的作用。不得不说,大而言之,伽齐亚第二的这种观念应当源于当时的浪漫主义思潮对他的影响;小而言之,他在青年时期的演唱实践以及终生对歌唱事业、歌唱教育事业的热爱给予了他超乎寻常的感性经验和

体验，这使他摆脱了"技术理性"的困惑和控制，并使他将理性与感性熔于一炉、融会贯通。

由此，我们可以回顾和重申我们在上文提出的观点，当时的声乐艺术研究对感性因素的重视大大加强，但并未决然摒弃、反对理性因素，反而趋于将感性与理性融合，而非分离。而随着歌唱研究者对歌唱生理的理性认知的愈加深入，歌唱方法论设计上的感性与理性相结合的倾向就愈发明显。以上提到的伽齐亚父子的声乐理论研究比较明显地印证了我们这一观点。

可以说，伽齐亚父子对声乐艺术的研究是传统声乐艺术与现代科学声乐艺术研究的分水岭，起到了承前启后的重要作用。此后的马尔凯西（Mathilde Marchesi，1821—1913）在声乐演唱和教育上取得了卓越成就，罗西尼曾赞誉马尔凯西是意大利美声学派的真正代表。这与他比较完整地继承和发扬了伽齐亚第二的学说，以及伽齐亚父子声乐学说的科学性、系统性是分不开的。

第二章　西方声乐艺术的文化特征

西方声乐艺术的历史进程及其状况是在西方文化的大背景下发展而成的，因而，我们有必要对西方声乐艺术在文化上的表现加以分析、归纳、提炼，并最终总结出其文化特征。

我们首先设问：作为古希腊及西方的第一位哲学家，开创了"米利都学派"的泰勒斯（Thales，约公元前624—约前547）在探究"什么是万物本原"这个哲学问题的过程中寻求的是什么呢？他说：去找出一件唯一智慧的东西吧！去选择一件唯一美好的东西吧！① 泰勒斯将"一件唯一智慧的东西"和"一件唯一美好的东西"并列在一起，且用"唯一"来限定，这首先说明"智慧的东西"和"美好的东西"同等重要。但更重要的问题则是，它们之间到底是什么关系：仅仅是并列在一起，互不干涉？还是说，它们本就是一体之两面，相辅相成？

第一节　爱智与求真：真与美的合一

毋庸置疑，人类"诞生"之初——无论是生物学上的人种，还是文化学上的族群——一定是他们在与自身以外的自然界的相处和"对话"的过程中发生文明现象的。就这一点来说，巫术活动不过是人与自然对话的一种原始方式：先民们通过自己最诚挚、最投入的方式去与"天"沟通，通过讨好"天"而期望着"天"能

① 北京大学哲学系外国哲学史教研室编译：《古希腊罗马哲学》，生活·读书·新知三联书店1961年版，第3页。

赐福减灾；而就在他们不断"揣测天意"的漫长过程中，掌握了一些自然的规律。

一、爱智与求真

不可否认，古希腊也曾有过神话与伦理统治西方先民精神世界的时期。"事实上不仅在早期希腊，就是在古典启蒙时代的希腊，人们也仍然主要用神祇故事来解释世界的起源、自然现象如风、雨、雷、电和季节的交替，以及植物周期性的一枯一荣。古典时代的希腊人甚至用神祇来表示抽象概念（或者说把概念神圣化），如'正义'是神，'胜利'是神，'爱'或'爱欲'是神，甚至'说服'也是神。"[①] 我们可以看看在哲学诞生之前，人们是如何认识世界的。根据古希腊诗人赫西俄德（Hesiod，约公元前8世纪）在《神谱》中的描述，世界初始之时，只是一片混沌，名曰"卡奥斯"（Chaos），"卡奥斯"生下了大地女神（众神之母）盖亚（Gaia）、地狱深渊神塔耳塔洛斯（Tartarus）、黑暗神俄瑞波斯（Erebus）、黑夜女神尼克斯（Nyx）和爱神厄洛斯（Eros）。接着，俄瑞波斯和尼克斯交合生下了太空之神埃忒耳（Aether）、白昼之神赫莫拉（Hemera）和冥河的渡神卡戎（Charon），盖亚生出了天空之神乌拉诺斯（Ouranos）、海洋之神蓬托斯（Pontus）和山脉之神乌瑞亚（Ourea）……众神不断交合而生下更多的神——他们代表着早期的世界观，这里面掺杂着"伦理"与"神话"，但也显现出有关世界诞生的终极追问。

但是，从泰勒斯（见图2-1）起，以神话和伦理为核心来认识世界的思维方式有了改变。"灵魂是作为组成部分存在于全宇宙

① 阮炜：《理性的开显：古典时期诸"哲学"或精神形态的考察报告》，生活·读书·新知三联书店2017年版，第61页。

中的"①，当首哲泰勒斯开启他对宇宙本体的追究后，后来几乎所有的西方哲人都乖乖地排起队来，朝着这个方向不懈不怠地走下去。他们对构成世界的元素、质料、结构以及推动世界变化的源动力等问题表现出无尽的兴趣。他们小心翼翼地将自己与周围世界划清界限，甚至将人类自身（包括身体和精神）也剥离出来。② 可以说，从"水"（泰勒斯）、"气"（赫拉克利特）、"火"（阿那克西米尼）等学说开始，他们对世界本原的追问从未止步。

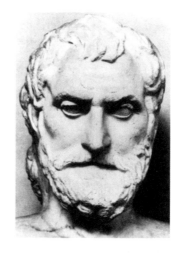

图 2-1　泰勒斯

只是，毕达哥拉斯（Pythagoras，约公元前 580 年—约前 500，见图 2-2）从理性抽象的高度使这一追问发生了整体格局上的转变：他认为心灵是人所独有的，并且是不死的——这意味着，他赋予了人的精神以独特的意义，即人之为人而不同于其他物的意义；更意味着，人类的精神世界与人类周围的自然界被人为地、截然地

① 北京大学哲学系外国哲学史教研室编译：《古希腊罗马哲学》，生活·读书·新知三联书店 1961 年版，第 5 页。
② 直到 19 世纪，受到东方哲学的影响，西方哲人们才开始调转思维的方向，"主体间性"开始进入他们的视野。

第二章 西方声乐艺术的文化特征

分开了。从更深层次说,只有人类的精神世界是有精神价值的;而人类精神世界之外的世界则是另一套系统。于是,对于人类精神世界之外的世界,毕达哥拉斯提出了石破天惊的命题:数是万物的本质,美是数的和谐。"黄金分割律"便是毕达哥拉斯提出的。这一原则被后世西方各个领域的学者不断沿用、改造、提升。时至今日,"黄金分割律"仍在学界拥有很高的讨论度①,在音乐界也是如此,许多作曲家在音乐创作时就信奉和主动运用这一原则,而音乐理论研究者也常常使用这一原则对音乐作品进行分析。

图2-2 毕达哥拉斯

在音乐方面,毕达哥拉斯也发现了一些端倪。他指出,音高是由发声体的长度、直径和张力决定的,而和谐的音乐则是发声体在长度、直径和张力等方面符合合适的比例或是数量关系。他甚至认为,天体与音乐之间有着相对应的关系,"这十个星球和一切运动体一样,造成一种声音,而每一个星球各按其大小与速度的不同,

① 中国知网数据库收录的北大核心期刊论文和CSSCI论文中,题名中包含"黄金分割"的就有235篇,而这仅是1992—2019年的数据。

发出一种不同的音调。这是由不同的距离决定的，这些距离按照音乐上的音程，彼此之间有一种和谐的关系；由于这和谐关系，便产生运动着的各个星球（世界）的和谐的声音（音乐）"①。

　　这种论述逻辑说明什么呢？它说明，早期西方哲学家在认识客观世界的美时，不是从人的精神感官出发的，而完全是将作为审美对象的客观世界（事物）本身置于一种刚性的、可以精密测量和验证的数的关系之中；也就是说，这种论述逻辑将人的意识完全排除在外，认为客观世界是自在、自性、自洽的，与人的精神世界完全无涉，当然也不会以人的意识变化为转移。毕达哥拉斯甚至不惜将人的精神世界与客观世界同一、并行起来，"天的运动是怎样的，灵魂的运动也是怎样的"②，这是为了证明客观的"真"与主观的"真"是一回事。根据这一逻辑，我们可以做出进一步的推论：如果说客观世界的原貌、原理就是世界的本真（我们称其为"真"）的话，那么人类发现和不断发现客观世界的原貌、原理就称之为"求真"；从这个意义上说，能够发现客观世界的原貌、原理的共性能力，就可以称作"智"，而不断发现客观世界的原貌、原理的状态，便是"爱智"了。因此，"爱智"就是"哲学"的内涵。哲学（Philosophia）代表着西方的典型思维逻辑，一旦提出，便如滚烫耀眼的烈日一般，永恒地高悬在西方文化的天空上，令人憧憬、折服和膜拜。事实上，在西方，"求真"与"爱智"的关系从来就是一体的，尤其是在与"伦理""道德"反映出的"善"相比较的情况下；也就是说，"求真"就是"爱智"，而"向善"则未必是"爱智"。由此，"真"与"善"之间是有明显界限的。基于这一逻辑，"自律论"不时地影响着西方文化的众多和核心领域也就不足为怪了。西方"文艺复兴"所倡导的"回到

① ［德］黑格尔著，贺麟、王太庆译：《哲学史讲演录》第1卷，商务印书馆2017年版，第267页。

② ［德］黑格尔著，贺麟、王太庆译：《哲学史讲演录》第1卷，商务印书馆2017年版，第270页。

第二章 西方声乐艺术的文化特征

古希腊"的精神意旨其实就是对古希腊对"永恒之美"的终极追问和关怀的肯定。

然而，随着人们对世界认识的深入，人类对自身能力的肯定和自信逐渐增强；在这样的情况下，人们开始从对客体的完全依附中解脱出来，并开始审视自身、审视精神世界以及精神产品，如此，"主体性"开始成为哲学的主导。人类的"目的"成为事物之价值的指向，而"合目的性"随之成为评判事物之价值的准则。这就是说，无论自然世界（客体）还是精神世界，都只能在主体的目的下映射出其价值。

关于这一点，我们从康德（Immanuel Kant，1724—1804，见图2-3）在《判断力批判》中的精辟论述就可以了然：

> 在一个美的艺术品上我们必须意识到，它是艺术而不是自然；但在它的形式中的合目的性，却必须看起来像是摆脱了有意规则的一切强制，以至于它好像只是自然的一个产物。在我们诸认识能力的、毕竟同时又必须是合目的性的游戏中的这种自由情感的基础上，就产生那种愉快，它是惟一可以普遍传达却并不建立在概念之上的。自然是美的，如果它看上去同时像是艺术；而艺术只有当我们意识到它是艺术，而在我们看来它却又像是自然时才能被称为美的。①

由此可知，康德对美的艺术品的定义和评价是：第一，必须由人强烈地意识到它的属性是艺术而非自然，其潜台词是，艺术是人的精神产品而非自然的产物，强调的是人的精神价值；第二，尽管好像是自然的一个产物，但必须"摆脱了有意规则的一切强制"，体现为其形式上的"合目的性"，强调的是人的意识判断才是规则，而

① ［德］康德著，邓晓芒译，杨祖陶校：《判断力批判》，人民出版社2002年版，第159页。

非外物的强制性的规则。最后，他总结说，"自然"只有"看上去像艺术"才被认为是美的；而艺术本身，只有我们把它看作艺术，同时又"像是自然"（而非自然）时才能被称为美的；言外之意，仍然是要强调人的精神价值对于"美"的作用。

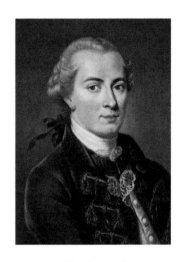

图 2-3　康德

然而，这或许会误导我们：从表面上看，"主体性"的凸显似乎是对客观世界之美的完全反叛和否定。事实上，从更深层次上看，这一思潮只是一种"反向认同"——就像钟摆一样，它只是从一边摆向了另一边，不仅时钟仍然是同一个时钟，而且钟摆也仍然是同一个钟摆。或许我们还可以如此考虑，这一表面看来的"反叛"和"否定"，仅仅是在人关注、观照的世界的扩展过程中产生的。

这样看来，"主体性"显示出的精神价值仍然体现为"爱智"，而"爱智"的目的仍然是"求真"——其所"求"的，不过是从纯粹的"客观世界之真"扩展为"客观世界与精神世界两者互为映射情况下的真"。

这两种"爱智"方式和"求真"方式在西方整个哲学和文化

进程中一直是交替占上风的。当然，它们毕竟表现为两种思潮，之间的矛盾是不可避免的；但我们并不能由此就否认它们之间在基底上的共通性、同质性。虽然20世纪盛行于西方世界的"主体间性"（intersubjectivity）思潮，是为了调和"客体性"与"主体性"双方过分膨胀而出现的矛盾，但这一所谓的"转向"其实仍然并未改变其由"爱智"而"求真"的哲学向度。

二、真与美的合一

如果我们承认西方哲学与文化的思维向度是由"爱智"而"求真"，那么接下来的问题就是：这种思维向度表现在审美上将呈现出什么样的向度和状态呢？

中国近代以来，学者们竞相学习西方，我们先从中国近代先贤关于这个问题的认识说起，因为他们对此的认识比我们更深切，也更敏感。梁启超曾写道："美术所以能产了科学，全从'真美合一'的观念发生出来，他们觉得真即是美，又觉得真才是美，所以求美先从真入手。……美术家之所以成功，全在观察'自然之美'；怎样才能看得出自然之美，最要紧是观察自然之真。……能观察自然之真，不惟美术出来，连科学也出来了，所以美术可以算得科学的全钥匙。"[①] 梁启超对西方文化最为深刻的感触和认识之一就是，西方艺术的本质是"真美合一"（这里梁启超虽然特指的是美术，实际上所有艺术种类均应如此）。这是他学习、分析、接受了西方文化之后非常深切的感受。这是一个中国哲人的认识，那么，西方人自己又是如何认识的呢？

美国史学家克莱顿·罗伯茨（Clayton Roberts）、戴维·罗伯茨（David Roberts）和道格拉斯·比松（Douglas Bisson）曾在《英国史》下册中指出："如果说英国人发现了真和美的要素，他们不会

[①] 许啸天：《梁任公语粹》，知识产权出版社2018年版，第230－231页。

承认。但是，如果给他们加一点压力，他们会承认今日受过教育的英国人对世界真理的掌握要比祖先所知道的多得多。……美是一个相当危险的主观字眼。"① 掌握更多的真理显然是作为西方后起文化正统代表的英国文化引以为自豪的事情，而英国人同时认为"美是一个相当危险的主观字眼"，两者相合，便有要想使"美"不是"一个相当危险的主观字眼"，与真理的结合才是解决问题之道的结论。这也就是说，真与美的合一，才是美的最高境界，当然也是"真"的最高境界。

第二节 时间艺术的空间化

我们常说，音乐是时间的艺术，这话固然不错——因为音乐必须表现为时间的持续，并且，也只有如此，才可得以览其全貌。但是，对于西方音乐艺术来说，音乐家们却想方设法使时间性的音乐具有"空间"的属性。当然，这里不是说音乐本身的空间性，而是指音乐的创造、测量过程中的空间性。

比如，在音高的测量上，乐器材质、振动频率、频率比以及频率差的测量必须通过对"尺度"的把握而获得，而这些均具有刚性的空间倾向。在时值的测量上，拍的概念、速度（如每分钟72拍）的概念，均建立在对时间的精确把握上；而对时间的精确测量则是通过"钟表"进行的，而"钟表"是空间化的产物，即时间将通过空间的方式被表征。音量的测量也是通过对发声体振动幅度（振幅）的精确把握获得的。甚至，音高标准还要通过对"标准音"（a^1）的精确规定而推而广之。

古希腊人非常重视音乐与语言的联系，他们认为诗歌就是有节

① ［美］罗伯茨 C、［美］罗伯茨 D、［美］比松著，潘兴明等译：《英国史》下册：1688年—现在，商务印书馆2013年版，第560、564页。

第二章 西方声乐艺术的文化特征

律和韵律的语言，所以古希腊声乐总是以诗歌为歌词。这一点似乎与中国音乐具有一致性。事实上，这应当是所有古文明、文化初期的主要特点。但细究起来，它们之间却是大相径庭的，这在此后声乐艺术的发展中表现得愈加明显。我们在前文已经提到，源于古希腊的文化观念惯性使西方声乐艺术在此后几千年的发展中几乎未能摆脱古希腊"贵族化"和"宗教化"的藩篱。"贵族化"和"宗教化"都要求音乐（包括声乐）艺术具有宏大、立体的空间性特征，因此，西方音乐艺术在主流上都围绕着"空间性"一脉而承传。

表现在声乐艺术上也是如此：表演形式上，声乐自古希腊起就在音乐艺术中占据着无可取代的地位，尽管那时的声乐艺术形式还比较简单，理论系统上也不够深入，但已经具有西方声乐艺术体系的雏形，比如在被誉为"悲剧之父"埃斯库罗斯（Aeschylus）的悲剧作品中已大量使用合唱的形式（以齐唱、八度叠置为主），且其结构具有庞大、立体的特点，为后来的奏鸣曲、交响乐、大合唱（康塔塔、清唱剧等）等艺术体裁准备了条件。而这样的音乐体裁不仅本身具有宏大和立体的特点，也对它们的表演场所提出了宏大和立体的空间要求——它们往往是在教堂、剧场、音乐厅等宏大、立体的空间中进行的。

音乐美学家刘承华曾在《中国音乐的神韵》一书中对此有一段论述：

> 西洋乐器在很早就完成了自身的标准化和统一化工作，很早就将音乐处理成具有抽象性的形式体系，这就决定了西洋乐器在发音上的一个十分突出的倾向：使音质尽量地远离"人"声，而接近"器"声，以便使音色效果获得一种共通性。……所谓"器"声，则是指乐器的音响品质远离人的嗓音，而趋向于和任何一种自然声响都不相同，保持相当距离的"物"声。因为这种物声不属于任何自然声响，并且是人为制

造的产物,故而称之为"器"声,因为"器"本来就是指那种人工制造的物品、工具。西洋乐器在发声上正是通过远离"人"声来获得"器"声的接近的。①

除此之外,他又在《中西乐器的音色特征及其文化内涵》一文中专门就中西乐器音色的不同进行了深刻的比较和论述,在论述中西声乐的音色特征时,他指出:

> 西方声乐的音质最有代表性的无疑是美声唱法中的发音,这种发音的原则是:以发声器官与共鸣器官的充分运用为基础,以改变嗓音的自然状态为枢纽,来获得一种远离日常人声的、经过美化了的、因而具有普遍性和共通性的音色。这种音色就是我们所说的"器"声。……
>
> 接近器声是与西方音乐的形式体系相一致的。西方音乐很早就将音乐的手段由具体的音响抽象上升为纯粹的形式体系,使之获得了音乐过程中逻辑体系的完备与严密。西方音乐主要就是靠这种逻辑关系来运展乐思,组织乐章的。远离人声、接近器声使自身的音色摆脱了个别性、特殊性、具体性的羁绊,从而能够直接地、完美地为这抽象的音乐逻辑服务。……
>
> ……西方文化以理性、以知识为本体,所以必然重视逻辑,追求体系。这影响到音乐方面,便有立足逻辑的、超越具体的形式体系,再由这种体系来要求它属下的乐音必须也要超越具体,超越独特,以获得一种普遍与共通。②

这种认识是十分深刻的。我们说,音乐(包括声乐)艺术首先当然是时间性的,但问题是,西方音乐艺术并不满足于时间性,并充

① 刘承华:《中国音乐的神韵》,福建人民出版社出版 2004 年版,第 78-79 页。
② 刘承华:《中国音乐的神韵》,福建人民出版社 2004 年版,第 80-82 页。

分利用各种内部条件（声音本身的音高、时值、音量、音色等）、外部条件（创作、演奏音乐的材料和空间条件等）将其"塑造"成具有空间性的艺术形态——所谓近"器"声便是这一塑造的结果："器"本身就是具有丰富形态的，且可以受人类精神指向的"目的性"要求实现其"合目的性"的预期形态。因此，刘承华总结道："大致说来，西方文化是空间性的。唯其是空间的，所以是固定的，有边界的，因而可以分解，也可以组合；西方的科学型文化就是在此基础上建立起来的。"①

因而，在声乐发声技巧上，为了适应那些宏大、立体的空间，为了获得宏大或深远、立体的音响效果，西方声乐艺术把对"空间性"的追求作为核心的目标（无论是视觉效果还是听觉效果均是如此），比如，对嗓音音色的统一性的严格要求，对全通道共鸣腔的不懈追求，对唱法（呼吸、发声等）共性化特征的不断苛求，对平直、精确音高感的突出强调，对音乐时间因素和形式（节奏、节拍、速度）的精密细分，对歌唱声区的严苛区分，对人声（含性别）声部的精细划分，等等。而这些表现无不体现出西方声乐艺术对"空间性"的钟爱，甚至显得对原初的"时间性"有所忽略了。

第三节　听觉艺术的视觉化

当代著名哲学家叶秀山曾在《论"事物"与"自己"》一文中指出，西方的"听"在哲学意义上开发得还不够，"听"被局限为"看"的工具和手段——对于"看"的描述，"听"到的，都

① 刘承华：《中国音乐的神韵》，福建人民出版社2004年版，第84页。

要"还原"为"看"到的。①

基于时间艺术的空间化倾向,西方音乐艺术也有着听觉艺术视觉化的一些表现。我们从西方音乐发展史中对乐谱的认识和使用方面就可见一斑。

我们知道,早在古希腊,以文字记录音乐的符号形式载体已经出现,其中用 15 个不同的符号来表示从大字组 A 到小字一组 a^1 的音高范围。值得注意的是,这些符号中有的是依据诗歌音节(音步)而设计的,能够明确地表示出时值的特点(如休止、延长以及长短格的节奏类型等),这为后来节拍体系的出现奠定了基础。这种记谱方式甚至直到 16 世纪人们还在使用。

公元 2 世纪,希腊为强大的罗马所征服,其文化风格也变得更加功利、更加面向现实:在不断征战中,合唱和乐队形式的军乐得到发展,愈加注重记谱符号及其体系的简练性,这为中世纪纽姆谱(neume)式的简单记谱方式奠定了基础。在纽姆谱正式诞生之前,还是经历了比较漫长的准备阶段。我们可以从朱星辰在《中西方音乐乐谱发展历程研究》一书中的论述看出这一过程中微妙的情况:

> 在这一过程中,音乐研究不仅仅限于西方领域,而发生了地理位置东移的现象,很多乐谱手稿中都出现了具有东方手写体特征的阿拉伯文花体,建立东西方记谱体系连接的纽带是拜占庭乐谱,纽带的一端是古希腊记谱符号,另一端则是中国传统乐谱中的俗字谱符号。

不仅仅在符号上,在调式上东方和西方也发生了某种契合,拜占庭符号谱只有四个符号用来表示音符,但是音高却有七个,这是拜占庭圣咏,只有四种正格调式的原因,与唐代燕

① 叶秀山:《论"事物"与"自己"》,载罗嘉昌等主编:《场与有:中外哲学的比较与融通》第 5 辑,中国社会科学出版社 1998 年版,第 17 页。

第二章 西方声乐艺术的文化特征

乐一宫四调本质上同类，只是用了不同的表示方法。①

这说明，拜占庭圣咏的乐谱充当了东方记谱方式向西扩展的纽带作用。但更值得注意的情况是：

> 但是拜占庭乐谱的符号尽管同纽姆谱符号相似，却一直没有产生过"线"，仅仅是单独的符号，每一个符号代表一个具体的音高，不存在时值差异。所以拜占庭纽姆谱从外在形态上看，属于西方纽姆谱体系，但其功能却同中国传统音乐的音位谱系统一致。②

这说明，拜占庭乐谱实际上是古希腊文字谱的一种延续，其性质仍然是一种语音记谱法，主要形式是将音乐的旋律走向用文字符号来标识，起到提示的作用，它用单个符号表示一串或一类曲调，而不是用来记录单个音的静态音高、音值（节奏）。这些符号被标注在经文的旁侧，提示其高低、强弱及句型情态语气。换句话说，这种乐谱并非为音乐创作而存在，而是作演唱时的提示之用。由于中世纪罗马天主教的圣咏活动非常频繁，为了更加便于格里高利圣咏的记忆和传唱，在拜占庭乐谱的基础上，形成了更加完备的纽姆谱。纽姆谱的发明，使当时圣咏的领唱者或指挥能够按照纽姆符号的标记，使用一定的手势来导引其他咏唱者进行咏唱，因此，纽姆谱在形状上也加入了一些类似手势的符号，它实际上成为了一种手势谱。除了表示音高、强弱的变化关系，它还能在一定程度上显示出时值的相对关系，以体现格里高利圣咏的不同咏唱形式，即一字一音的音节式、一字多音的圣咏式、多字一音的音团式和一字多音并

① 朱星辰：《中西方音乐乐谱发展历程研究》，中华工商联合出版社2014年版，第125页。

② 朱星辰：《中西方音乐乐谱发展历程研究》，中华工商联合出版社2014年版，第125页。

伴随一些装饰和情绪的花唱式。但是,这种只能用作提示的记谱方式越来越不适于音乐的稳定、准确的表达、推广和传播,当然更不能满足人们对于自由创作的渴望。

功能总是源于需求,需求也必将导致相应的功能。在乐谱方面也是如此,人们对于乐谱记录音乐准确性、稳定性的需求必定会促使部分有创造力的人超越仅具有提示功能的乐谱形式而创造出新的形式。我们可以这么认为,尽管纽姆谱已经有了比较丰富的符号系统,但从本质上说,它的性质还是"象形"的,是具象思维的产物;这也就是说,西方音乐在记谱法上超越纽姆谱是一种不可阻挡的趋势。从更深层和更本质的方面考察,与其说这是对其原有的演唱提示实用功能的摒弃和对音乐传播的准确性、稳定性的追求,毋宁说是自古希腊起就惯于和善于进行逻辑性和抽象性思维的西方文化在思维方式上元动力和元特征的表现。因此,不论是理论还是实践,超越性、迭代性一定会成为西方音乐艺术,包括记谱法方面的显在逻辑。而这一逻辑表现在记谱法的发展上,也一定会在合适的实践中出现一种能够彰示西方逻辑性思维的"定量性"变化;并且,这一变化也必将将属于"象形性"的具象思维的纽姆谱这样一种从本质上来说不符合西方文化元动力和元特征的记谱方式改造为符合西方文化思维的抽象性、定量化的记谱法。

"线"的出现,标志了记谱法的改变,是西方记谱法"抽象的"和"定量化"的最初表征。中世纪,天主教僧人为了标注、记录同样音高的音符,他们将这些音符对齐在同一水平线上,在这种方式被不断沿用的过程中,"水平线"的意识也不断得到强化。同时,音高的变化也需要用一定的方式予以呈现,这样,表示音程关系的"纵向"思维便应运而生,从而在11世纪左右在纽姆谱的基础上产生了表达纵向音高关系的"间隔"记谱方式。而当横向的"水平线"意识强化到不得不用一条抽象的"横线"来作为同一音高符号的位置确定线和相对的上下音高的区分线时,这种"抽象"的思维方式终于在记谱法上得到了初次的显现。并且,这

第二章 西方声乐艺术的文化特征

条横线还特别以"红色"（F 音）予以标识，后来又加了"黄色线"（高五度的 C 音）。"横线"的符号性显而易见，而色彩的运用无疑更使这种抽象性凸显出来。

我们说，只要有第一条线，就会有第二条、第三条、第四条线，线的增加无非体现出一种惯性。而在思维的作用上，第一条横向的线无疑有着至关重要的奠基性——它改变了纽姆谱原来的具象性思维方式；而由抽象思维方式产生的记谱方法一旦被确立，就会产生后续的认同动力。所以，公元 11 世纪，意大利阿雷佐地区的僧侣音乐家规多（Guido d'Arezzo，997—1050）将横线增加到四条，发明了四线谱。这个过程大致是：最初被标识的音高主要为 F 音（红色线）和 C 音（黄色线），而两者之间无疑就是 A 音（黑色线）了，也是第三条线。公元 11 世纪，规多又增加了第四条线（黑色线），它有时加在 C 音（黄色线）之上，表示 E 音；有时加在 F 音（红色线）之下，表示 D 音。这主要根据音乐的音域而确定第四条线的位置。这种间隔记谱的方式使"纵向"的音高关系也逐渐被确定、稳定下来，因而纵向上的抽象性也开始逐渐凸显。规多在不断的音乐实践中将四线所示的音高体系固定下来，又对当时表示音符时值长短的符号进行了统一，这样，一种体现出抽象思维方式的相当完备的记谱法诞生了。它的诞生，震撼了整个欧洲。罗马教皇不仅褒奖了规多，而且规定罗马教堂所有乐谱均以四线谱记谱，名为古罗马式记谱法。据考古发现，公元 13 世纪以后，人们仍在使用四线谱，只是当时乐谱均为黑色线条或红色线条。

四线谱在当时引起震动，在后世得以稳定的沿用，表面上看只是解决了一个音乐实践在"应用上"的功能问题，但从本质上说，则体现了西方文化中抽象思维方式的基因之强大。我们之所以可以如此笃定，是因为还有许多其他历史事实可以证明这一点。仍以规多为例，他并非仅仅发明了"四线谱"，还总结出了"六声音阶唱名法"，这同样体现了抽象和理性的思维方式。

规多将六声音阶的第一个音与一个特定的语言音节联系起来，

以一首赞美诗《圣约翰颂》中每一句的第一个音节命名，形成了UT（呜）、RE（唻）、MI（咪）、FA（发）、SOL（嗦）、LA（啦）六个唱名，其音高分别对应 C、D、E、F、G、A。这种将音高用统一的音节固定下来的做法，仍然体现了其抽象和理性的思维方式。

可以这样说，规多在前人基础上发明四线谱，解决了"视"的问题，即从"视觉"上入手；而其发明的"六声音阶唱名法"，则是解决了"唱"的问题，即从"听觉"入手。"视觉"与"听觉"的融合和统一，完美体现了音乐乐谱的抽象性。自此之后，音乐家们都在尽力完善和使用这一体现抽象思维的成果。

后来，赞美诗最后一句的"圣约翰"的首字母成为第七个唱名 SI（西），自此，七声音节完整。又有人认为，第一个唱名 UT 发音"呜"不够响亮，就建议以 DO（哆）音替换，于是形成了如今我们熟悉的七声音阶唱名法。

13 世纪时，音符时值符号体系进一步细化，形成了三分和二分的时值关系的长拍、短拍，创造出有量记谱法（定量记谱法）。维特里（Philippe de Vitry，1291—1361）在《新艺术》(*Ars Nova*)一书中将二分的时值关系提到与三分的时值关系同等重要的地位，各种时值关系开始更加丰富，并出现了小节线，建立了音符与节奏之间的密切联系。17 世纪时，四线谱发展为固定形态的五线谱（在此之前，线谱的线数为四、五、六线不定，甚至还出现过十八线谱）。18 世纪以后，五线谱增加了升降记号，音名和唱名体系进一步完备，装饰音记号更加丰富与完善，演奏法符号逐步得以统一，五线谱形态完全定型，并形成了多种谱表。而这些发展状况，无非都是纽姆谱横向加线、纵向间隔的抽象、理性思维方式的延续和深化。

以上，我们较为细致地勾勒了西方音乐记谱法的历史进程及五线谱记谱方式的形成原因。但我们的根本目的并非介绍这一情况，而是为了说明西方音乐艺术"听觉艺术的视觉化"。说音乐艺术是

第二章 西方声乐艺术的文化特征

听觉艺术,笔者想这一点应该不会有人反对;但若说西方音乐艺术有"听觉艺术的视觉化"的倾向,想必会有人生疑或不解。

从古希腊文字谱开始,到纽姆谱的一系列发展变化,再到线谱的出现、发展到最后五线谱的定型,西方音乐记谱法完成了从具象、应用思维到抽象、理性思维的转变。这一过程的影响是什么呢?其核心影响是,记谱法从提示演唱(或演奏)实践的作用变为为音乐的自由创作所用,从非确定性、非稳定性的乐谱形态和传播形态转变为确定性、稳定性的乐谱形态和传播形态,进而引出更重要的、根本性的转变——不仅出现了以创作作为专业和职业的作曲家群体,且其地位越来越高,直至完全攀升到音乐艺术链条的最顶端,直至控制着整个音乐艺术的命脉和发展方向;可以说,作曲家群体的每一个动向都会引起一场思潮与风暴,甚至成为音乐史的划分依据。今天,我们能够列举出的音乐家名字,绝大部分应当都是作曲家。相比之下,线谱出现之前的西方音乐史中留下姓名的往往都是歌唱家或其群体;线谱尤其是五线谱诞生之后,歌唱家不仅难以被记入音乐史书,就是在当时来说,他们也往往只能以作曲家的作品为绝对指南,有时甚至连一丝改变的权力都难以获得。这一系列的变化,是宏观上的、格局上的和方向上的。而这些变化对于演出实践的影响又有多大呢?那就是,"无谱不音乐"。从哲学的层面讲,乐谱几乎成了"音乐的存在方式",音乐就是乐谱、乐谱就是音乐——作曲家表现自己成果和成就的主要方式是把自己的乐思写成乐谱、传播开来,音乐学习者以乐谱为主要依据,歌唱家、演奏家、指挥家以乐谱为核心指南,音乐欣赏者也以懂得分析乐谱为评判欣赏水平高下的依据。但问题是,乐谱的性质是一种音乐符号的载体,它是实体的、具有物质属性的,它并不是音乐本身,它在形式上的无限完备本身就意味着在功能边界上的无限扩展和膨胀,而音乐艺术及其表现的空间则是有限的,这使得其他音乐组件(尤其是音乐表演、音乐欣赏等)的存在空间越来越小。

乐谱最大程度地取代了音乐本身,这一现象的实质是,乐谱是

实体的，主要是靠视觉完成的，而音乐音响本身则主要是靠听觉获得的。因此，我们现在可以回到我们的观点和结论上来，那就是，西方音乐艺术尤其是记谱方式的发展历程导致的音乐艺术链条格局的变化，实际上是听觉化到视觉化的转变——由表演、欣赏的听觉生产转变为依靠看（分析）乐谱来实现创作、表演、欣赏的视觉生产。

第四节 动态艺术的静态化

除了"时间艺术的空间化"和"听觉艺术的视觉化"这两种特征以外，西方声乐艺术还有"动态艺术的静态化"特征。

由于音乐艺术必须在时间的延续中才能得以完整呈现，它就像流动的河水，给人的印象是转瞬即逝、不可捉摸的，体现出动态的特点。然而，受到时间艺术空间化倾向的影响，西方人希望将音乐中流动的时间"分割"成多个可以控制、拆分、组合的小部分，甚至愿意将不太容易控制的或者非主要的因素忽略掉，而只留下那些容易控制的或者主要的因素，以便于拆分和组合。这里可以举出一些代表性的做法，比如元素性训练和生理机能训练。

我们说，西方早期文化中显现出的理性思维对此后西方文化的发展具有宏观上的指导意义，甚至持续发展为一种具有突出特质的思维方式。这种思维方式由于指向"真理"和"真实"，因此特别重视观察和描摹事物的基础性和细节性组成，以至于"细分而再细分"成为其思想的着力点、行为的向度，甚至试图找出组成事物最终不可再分的"元素"（这里是指构成事物最小、最基本的单位，而不是特指"元素周期表"中的元素）。因此，在科学领域，西方对"元素"的追寻自古以来都没有停歇，最初认为"水"（泰勒斯）、"气"（赫拉克利特）、"火"（阿那克西米尼）等是宇宙万物的始基；德谟克利特（Democritus，约公元前460—前370）则干

第二章 西方声乐艺术的文化特征

脆直接提出了"原子论","粒子"学说正式开启了其发展历程,此后不仅"原子"被细化、分解为质子、中子、电子,更有轻子、夸克、玻色子、量子等更加细分和丰富的"粒子"单位出现。

受此影响,在艺术领域尽管没有出现艺术的"粒子",但这种"粒子""元素"式的分析思维却还是有比较明显的运用和发展的。比如,在舞蹈艺术领域,匈牙利舞蹈家拉班(Rudolfvon Laban, 1879—1958)总结发展出了"拉班舞谱":"它以数学、力学、人体解剖学为基础,运用各种形象的符号,精确、灵便地分析并记录舞蹈及各种人体动作的姿态、空间运行路线、动作节奏和所用力量,因此被广泛运用于舞蹈、体育、医疗等与人体运动有关的领域。……把人体动作分为十二个方向,这些方向来自于一个想象的二十面体,并带有不同的线条和层面,构筑出一个最接近舞者动作的球体。舞者通过在空间、时间、方向、用力关系的改变,产生动作的戏剧性和表情性及各种可能性。"[①] 这体现出西方人典型的"元素性"思维。表演艺术界也是如此,所谓的"五力"(观察力、想象力、感受力、理解力、应变能力)和"六感"(分寸感、幽默感、信念感、节奏感、形象感、真实感)也是表演中经典的元素训练系统。西方美术中的点、线、面、色四元素更有相当成熟、系统的针对性训练体系。在音乐领域,卡尔·奥尔夫(Carl Orff, 1895—1982)和多罗西·均特(Dorothee Günther, 1896—1975)总结的"奥尔夫音乐教学法"是 20 世纪以来世界上影响最大的音乐教学法之一,它更是直接提出了"元素音乐舞蹈教学法"(Elementare Musik und Tanz)的教学观念。"Elementare"正是具有"元素"的本义,虽然也有许多人将其翻译、解释为"原本性",但无论如何翻译、解释,都不能否认"元素性"是其包含的含义之一,这说明西方音乐领域已经将"元素性"置于重要的地位。

在声乐艺术上是否也如此呢?答案是肯定的。这从我们前文中

① 徐成龙:《舞蹈学基本理论概述》,山东人民出版社 2014 年版,第 190 页。

对西方声乐艺术的历史简述就可以明显看出。前文中我们说过,歌唱者或歌唱研究者与声乐艺术存在着一定的距离和间隙甚至是某种对立,而西方声乐艺术的审美就存在于这些距离、间隙或对立之中。作为主体的歌唱者一方面受到声乐艺术感性价值的影响,另一方面又筑起了一道理性的防线,利用人体生物学、物理声学、逻辑学等理性工具,来防止他们作为声乐艺术的主宰者被声乐艺术所具有的感性力量所"吞噬"。这种理性精神的终极表现就是"元素性"的思维模式和训练方式。中世纪之前的声乐训练方法我们已难以知晓,但中世纪时期的声乐艺术则比较清楚。那时的歌曲旋律以级进和平稳进行为主,很少用跳进,乐句均衡明晰,不用装饰性旋律,节奏也以平稳平衡为主,力度均衡,速度舒缓均匀,每个音须保持平直,不带颤音,咬字突出母音及其衔接。由此可以推测,中世纪声乐艺术,在歌唱方式上,乐音是平直的,发声以元音为核心,尤其注重音高的稳定性和元音的核心性,可见"元素性"歌唱训练思维已初具范式意义。

　　文艺复兴以后一个明显的现象是,由于复调音乐诞生后发展繁荣,复调声乐作品的音域更加扩展,对歌唱音色的要求也更加严格和多样化,这无疑对歌唱者提出了歌唱技法上的新要求;为了能够适应这一新要求,声乐教育群体必须独立出来,专门研究新的歌唱理念和演唱技巧。比如,在歌剧产生初期,卡契尼在声乐教育上所做的以开口音[a]为轴心和基本模型的母音训练方法、以中声区为起点的声区训练方法、以一般音量(正常音量)为起始的音量训练方法等一系列规定,都是"元素性""静态化"思维的明证。又如,为了获得饱满均匀的母音和良好的音准和乐感,托西设计了丰富的"练声曲"进行歌唱方法的训练。他延续了歌唱时以元音为核心的训练原则,强调头声与胸声分开训练,并强调要区别和善于运用元音之间音色的不同特点。此后,古典主义音乐时期的曼奇尼最大程度地发展了卡契尼《新音乐》和托西《华丽唱法的经验》提出的关于"声区"的论述,提倡理性而系统地分析声乐学习者

与声乐艺术（技巧）本身，认为不应仅仅从对声音的主观感知入手，而应从身体的动态如口腔、鼻腔、喉腔等的形状观察分析它们与相应声音状态的关系。浪漫主义音乐时期的伽齐亚父子在声乐训练的规范性和声乐生理学方面的研究更是为现代声乐研究树立了初期的范式并起到了奠基的作用。伽齐亚第一在《歌唱练习曲与歌唱方法》中设计了340首声乐练习曲，强调音域训练应从低到高，以半音为单位渐次升高移调，直到不勉强的高度，严格以五个母音[a]、[e]、[i]、[o]、[u]为基础和准则。伽齐亚第二总结出了"声门冲击"学说，在"头声区""胸声区"的基础上又提出了"换声区"的概念，并认为对"换声区"尤其需要重视，他对声门、声带、咽腔、音色调整的认识以及起音唱法、连音唱法、顿音唱法、断音唱法、送气唱法、强弱唱法的论述，处处体现出一种理性的"元素训练"逻辑，甚至有将人体发声机制进行静态解剖式的分析和观测的倾向，可称作"生理机能训练"。

从以上的简要论述中，我们可以得出一个基本结论，"元素训练"和"生理机能训练"这两种显在的声乐训练逻辑是从西方历史文化中一点点延伸和生长而来的，而这两种逻辑也使声乐艺术作为一种"动态艺术"具有了"静态化"的文化向度和特质。

第五节 理性与感性的悖论

在前几节中，我们从真与美的合一、时间艺术的空间化、听觉艺术的视觉化、动态艺术的静态化这几个层面论述了西方哲学、文化映射下声乐艺术的向度和特质，认为西方声乐艺术表现了人们不自觉地对理性的追寻和向往。然而，这带来一个相当大的潜在问题：声乐艺术在理性与感性两个方面存在着悖论。

现代美学认为，艺术的创作和审美活动既非单纯的理性，也非单纯的感性，它是理性与感性的统一体，是一种依靠直觉进行的活

动,"它像感性,因为这是直接的,不需任何概念作媒介;它又像理性,因为它是有意味的,不只是一个纯粹形式的知觉。传统的西方美学总是把审美活动等同于认识活动,或用认识活动来解释审美活动,结果证明是失败的"①。前文我们简要列述了西方声乐艺术的发展历程,总结出一个比较明显的特征是,声乐艺术的研究者们的确是用"认识"和"分析"来研究声乐"艺术"的。"认识"和"分析"一般是"理性"的,它要尽力挤干其中的"感性"水分,以使得这种"认识"和"分析"无限接近于"真实",体现出"客观性"。事实上,在西方声乐研究的历史上,通过这种"认识"和"分析"得出的观点和结论越接近真实、越客观,越受到欢迎和推崇,越为人津津乐道,而研究者自身也越是引以为豪。

但是,另一个无可否认的事实是,声乐创作活动、演唱活动(二度创作)、欣赏活动中无不闪耀着感性的光辉。在声乐创作活动中,艺术歌曲一定会反映创作者本人在创作当时的所见、所闻、所思、所感,体现创作者创作当时的情绪、心境乃至情感。而演唱这首艺术歌曲的演唱者的感性状态就更加复杂,他既要揣测创作者本人的感性状态,也要根据自己对歌曲的理解,投入自己的情绪、情感。在全身心投入的情况下,歌唱欣赏者的感性状态的复杂程度则又升一级,即他需要理解作品本身的歌词内容和情感倾向,要体味音乐的风格特点,又会不自觉地感受歌唱者感性的力度和倾向,随着歌唱者感性的波动而波动,同时还会产生自身欣赏时的随机心态、情绪甚至欣赏结束后的心理回味。相较之下,歌剧声乐艺术的创作活动、演唱活动、欣赏活动的感性含量比艺术歌曲要再复杂一层,因为歌剧的创作、演唱和欣赏天然地包含了两重世界,即创作者、演唱者、欣赏者本人的世界,以及歌剧剧情的感性世界,是这两个世界的叠加,但演唱者、欣赏者(甚至是创作者)又可能不

① 刘承华:《文化与人格:对中西方文化差异的一次比较》,中国科学技术大学出版社2002年版,第253页。

第二章　西方声乐艺术的文化特征

时地从剧情中抽离出来，回到本身的感性世界。但可以肯定的是，无论是艺术歌曲、歌剧还是其他任何声乐艺术活动，其过程中一定包含了非常丰富的感性活动。如果只用"认识"和"分析"的态度和方式去创造和理解声乐艺术，它一定是不完整的。

以上的事实是显而易见的，难道西方声乐艺术研究者们认识不到吗？答案是，他们当然能够认识到，并且其认识是相当深刻的。然而，由于自身文化和思维机制的强烈影响，他们对理性与感性的调和存在相当大的困难。

我们这里可以通过"日神精神"和"酒神精神"来简要解释一下。"日神精神"和"酒神精神"是由席勒（Johann Christoph Friedrich von Schiller，1759—1805，见图2-4）首先注意到并且部分地提出的①，他"用感性与理性的和谐和人与自然的统一的观点来诠释了希腊艺术的产生与特性"②。尼采（Friedrich Wilhelm Nietzsche，1844—1900，见图2-5）则推进和深化了这种认识。他分析到："希腊人知道并且感觉到生存的恐怖和可怕，为了能够活下去，他们必须在它前面安排奥林匹斯众神光辉梦境之诞生……为了能够活下去，希腊人出于至深的必要，不得不创造这些神。……在这些神灵的明丽阳光下，人感到生存是值得努力追求的。"③这是尼采提出的第一个问题，即古希腊人为什么要"创造众神"。霍克海默（Max Horkheimer，1895—1973）和阿道尔诺（Theodor Wiesengrund Adorno，1903—1969）在《启蒙辩证法》中提出了一个观点，神话的诞生是为了"摆脱恐惧，树立自主"④，或可以此回答尼采提出的问题。

① ［瑞士］荣格著，冯川、苏克译：《心理学与文学》，译林出版社2014年版，第192页。
② 孟庆枢：《西方文论》，高等教育出版社2002年版，第274页。
③ ［德］尼采著，周国平译：《悲剧的诞生：尼采美学论文选》，生活·读书·新知三联书店1986年版，第11—12页。
④ ［德］霍克海默、［德］阿道尔诺著，渠敬东、曹卫东译：《启蒙辩证法：哲学断片》，上海人民出版社2006年版，第1页。

图2-4　席勒　　　　　　图2-5　尼采

古希腊人有什么"恐惧"？为什么要"摆脱恐惧"呢？因为如果没有"众神"，他们的行为和精神就没有指南、没有归所，就像人在漆黑而荒芜的野外孤苦地游荡，那种恐惧是可想而知的。从这个意义上说，古希腊人热衷于"造神"，就是为了树立行为和精神指南，借以获得立身立世的依据、坐标和归所。那为什么"造神"就可以获得立身立世的依据、坐标和归所呢？霍克海默和阿道尔诺说"神话即是启蒙"，启蒙（enlightenment）的词根意义为"照亮"，在古希腊，能够被称作"照亮的"唯有"太阳"，因此，他们造出了"日神"，所有与"明朗"有关的事理都由"日神"掌管和统治，诸如秩序、意义、理想等等。尼采通过讲悲剧的诞生，赞颂了古希腊在文学、戏剧、雕塑、建筑、哲学上的成就，也是对其"日神精神"的肯定。"人要从混沌中活出来，必须给自己照亮一个秩序，而这就是日神精神。"① 日神是光明之神，在它的闪耀光辉下，世界呈现出美丽的外观，尼采则用"日神"来喻指人们

① 邱晓林：《向上抑或向下：西方现代性思想及前卫艺术论稿》，四川大学出版社2017年版，第12页。

第二章 西方声乐艺术的文化特征

对于认识世界和人生的一种信念和期许,它就像梦境的世界,使人顷刻之间就拥有移易世界的能力,并带来那种探索、发现甚至征服的愉悦。因此,尼采说,"人为了能够生存下去……就需要一种壮丽的幻觉,以美的面纱罩住它自己的本来面目。这就是日神的真正目的。我们用日神的名字统称美的外观的无数幻觉,它们在每一瞬间使人生一般来说值得一过,推动人去经历这每一瞬间"①。为什么要利用"日神精神"赋予世界和人生以"幻觉"呢?我们认为,其核心要义是使世界和人生上升到一种感官上的"审美状态",也就是使世界和人生"审美化","审美"则要进一步"理性化"。古希腊人"造神"的根本目的是为自身的力量找到一个合理的支撑,即"神"对世界的主宰和占领,就是人对世界的主宰和占领。这里我们就可以指明,"日神精神"尽管在外在表现上是一种"审美期待",但其根本目的则是对世界和人生的自信与把握,因此就是"理性精神"。在"日神精神"的照耀下,一切都显得清晰可见、真实可靠。但是,尼采同时赋予了古希腊文化以另一个形象——"酒神"。"日神精神"在显性方面体现出人的张扬与自信的同时,在隐性方面则又蕴含着人面对残酷现实时的无助感与渺小感,因为它只是驱向幻觉;一旦感知到现实危机的化解,它就会向另一个极端发展,那就是"酒神精神"。"酒神精神"是人的本能的放纵,是内心感觉的弥漫,体现为"感性"的最大化。邱晓林认为"酒神精神就是勘破幻象",他举例说,"古希腊文化里有很多这样的表述,比如……潘多拉的盒子。潘多拉到人间打开盒子以后,飞出了各种各样的灾祸,唯独没有'希望'"。②也就是说,这是"日神精神"赋予人的幻象本能,也就是"理性精神"虚妄的"泡泡"被打破,如果说"日神精神"是极度的自信的话,那么

① [德]尼采著,周国平译:《悲剧的诞生:尼采美学论文选》,生活·读书·新知三联书店1986年版,第108页。
② 邱晓林:《向上抑或向下:西方现代性思想及前卫艺术论稿》,四川大学出版社2017年版,第27页。

"酒神精神"就是极度的悲观。"这个故事看得让人发凉,其他民族没有这样的神话。但是这个如此悲观的民族,又建立了如此辉煌的日神文化,这就是张力。"①

以上是对古希腊"日神精神"和"酒神精神"之间的关系的分析,而我们也知道,古希腊对西方浪漫主义时期及之前的影响是巨大而深远的,也就是说,西方直到浪漫主义时期仍受"日神精神"和"酒神精神"的强大影响,基本方向是没有改变的。那么,到了近现代,尤其是20世纪以来,各种"反传统"的思潮是否会使得这两种极端的倾向有所缓和乃至融合呢?整体上来看,并没有。我们前面谈到,根据现代美学的观点,艺术的创作和审美活动既非单纯的理性,也非单纯的感性,它是理性与感性的统一体,是一种依靠直觉进行的活动。从而,如何理解"直觉"成为一个至关重要的问题。按理说,"直觉"作为一个新出现的心理学名词,其内涵、所指应当是十分明确的。但在事实上,20世纪以来的西方学者们对于"直觉"的理解却存在着巨大的差异;不过,这种差异并非来自他们对"直觉"本身内涵和所指的不同理解,而是来自于不同的"直觉"实践和实现方式——一种是"静观"式的直觉,另一种是"体验"式的直觉。

西方近代"直觉主义"大致可以追溯到费希特(Johann Gottlieb Fichte,1762—1814)和谢林(Friedrich Wilhelm Joseph Schelling,1775—1854)。费希特认为"人的精神所用的方法,在一般正题判断里,却是以自我的设定为基础,绝对通过自己而建立起来的"②。这就是说,尽管"自我"以外的"非我"世界与"自我"形成了对立关系,但从源头上说,"非我"的世界是"自我"的产物,并且人必须在"非我"的世界中实现"自我"。可见,费希特

① 邱晓林:《向上抑或向下:西方现代性思想及前卫艺术论稿》,四川大学出版社2017年版,第27页。
② 北京大学哲学系外国哲学史教研室编译:《十八世纪末—十九世纪初德国哲学》,商务印书馆1975年版,第181页。

第二章　西方声乐艺术的文化特征

非常强调"自我"的内在作用，这为"直觉"的明晰化奠定了基础。只是，费希特是从"主体"的感官需要出发来构建"直觉"的。与此不同，谢林则站在哲学理性的极致高度对直觉进行把握，他把艺术看作"绝对精神"的充分体现，认为艺术是"哲学的真正的和永恒的感官"①。他认为"艺术作品的根本特点是无意识的无限性。艺术家在自己的作品中除了表现自己以明显的意图置于其中的东西以外，仿佛还合乎本能表现出一种无限性"②。也就是说，艺术是有意识活动和无意识活动的统一体，通过有意识活动实现无意识活动的无限性。

如果说费希特和谢林对于艺术"直觉"的论述还处于探索阶段的话，伯格森（Henri Bergson，1859—1941）就是创立"直觉主义"哲学现代形式的第一人。他明确指出，艺术的创造是通过直觉去认识并实现真正的实在，认为直觉是一种需要排除分析，本能地、直接地、整个地把握宇宙的精神实质，并进入到意识的深处。也就是说，不能靠理智来认识"实在"，而是需要用直觉来把握。但是，千万不要认为他是要摒除"理智"，他说，"所谓直觉就是指那种理智的体验，它使我们置身于对象的内部，以便与对象中那个独一无二、不可言传的东西相契合"③。"直觉"不过是"有意识的理智"能力边界的一种延伸，他是要借助"直觉"去实现"无意识"层面的理智，并通过这种"无意识"层面的理智去获得艺术的审美。这样说来，伯格森"直觉"观念的实质是"理性"的，属于"静观"的类型。

与伯格森不同，克罗齐（Benedetto Croce，1866—1952）在

① 北京大学哲学系美学教研室编著：《西方美学家论美和美感》，商务印书馆1980年版，第196页。
② ［德］谢林著，梁志学、石泉译：《先验唯心论体系》，商务印书馆1981年版，第269页。
③ 洪谦主编：《西方现代资产阶级哲学论著选辑》，商务印书馆1964年版，第137页。

《美学原理》中阐明了他的观点,"是情感给了直觉以连贯性和完整性:直觉之所以真是连贯的和完整的,就因为它表达了情感,而且直觉只能来自情感,基于情感。正是情感,而不是理念才给艺术领地增添了象征的那种活泼轻盈之感……艺术永远是抒情的"①,"艺术的直觉总是抒情的直觉:后者是前者的同义词,而不是一个形容词或前者的定义"②,"艺术是直觉中的情感与意象的真正审美的先验综合……没有意象的情感是盲目的情感,没有情感的意象是空洞的意象"③。可见,克罗齐认为对"情感"的体验便是直觉,所谓"艺术的直觉总是抒情的直觉",两者是相等关系,而不是解释关系。所以,克罗齐总结说:"若不是为了解释或辩论,'抒情'这个词就是多余的。简单地把直觉作为艺术的定义,就已经给艺术下了完整的定义。"④ 克罗齐将"情感"或"抒情"看作艺术的本体,也看作直觉的本体,"艺术就是直觉"的观点赫然显现出来。可见,"体验"式的直觉,就是克罗齐所推崇的。

如此,我们以上的分析就比较明了了。尽管现代哲学、美学、心理学在艺术审美研究上引入了"直觉"的概念,其目的是为了解决以主体性为核心的"理性"成分过度膨胀带来的机械性问题,或是"感性"成分过度泛滥带来的主观化、无秩序化问题,以及"理性"与"感性"兼容性太低、矛盾冲突太严重的问题,也就是增强"理性"与"感性"的融合性,但其结果却仍然未达到目的。这是因为,尽管"直觉"概念的引入使概念与内涵获得了一致,并使"理性"与"感性"统一于"主体性",并且也使主体性精神从"有意识"沉淀到了"无意识",但由于对概念设置的前提条件不同,对"直觉"采取了"静观"和"体验"两种不同的获取方式,最终的结果从整体上说仍然是分道扬镳的,即一方立足于

① [意]克罗齐著,朱光潜译:《美学原理》,商务印书馆2012年版,第227页。
② [意]克罗齐著,朱光潜译:《美学原理》,商务印书馆2012年版,第229页。
③ [意]克罗齐著,朱光潜译:《美学原理》,商务印书馆2012年版,第233页。
④ [意]克罗齐著,朱光潜译:《美学原理》,商务印书馆2012年版,第229页。

"情感"式（感性的），另一方立足于"理智"式（理性的）。"这两种审美状态在西方是极普遍的，所以才有谷鲁斯的把审美者划分为'知觉型'和'运动型'，弗拉因菲尔斯的划分为'旁观型'与'分享型'，尼采的划分为'日神精神'与'酒神精神'，以及戏剧上的布莱希特体系与斯坦尼斯拉夫斯基体系，艺术思潮上的古典主义与浪漫主义、现实主义与现代主义等等。这说明，西方艺术审美在思维上是两极型的，它要么偏重于理性（如静观），要么偏重于感性（如体验），两者是分离的。"[1]

因此，我们才说，西方文化中，理性与感性是泾渭分明的两条线索，就像两条平行线永不相交，甚至行进方向也是相反的。整个西方文化历史进程中，理性和感性都是如此的张扬和极端，以至于在各类艺术发展的进程中它们总是此起彼伏，很少有哪一个时期是相当完美地协调统一在一起的。

在西方声乐艺术发展过程中，对声乐技巧的追求是趋于无限的，是理性的，而对声乐作品及相应角色又要求完全投入情绪、情感，是感性的，两者似乎难以获得平衡。我相信，即便在当下，声乐艺术中理性与感性的平衡问题仍然困扰着不少人，这便是西方文化的思维基因所留下的影响。

[1] 刘承华：《中国音乐的神韵》，福建人民出版社2004年版，第90页。

下编 中国声乐艺术的历史与文化特征

在上编中,我们对西方声乐艺术的历史和文化特征进行了述论。以此为参照,在下编中,我们将对中国古代声乐艺术的历史和文化特征进行述论。

由前文我们可以了解到,受到西方文化思维基因的影响,西方声乐艺术表现出了明显的文化特征:

第一,在历史分期上,它主要不是以时间为分期依据,而是以艺术风格的演变为依据。当然,可能有人会说,古希腊古罗马时期、中世纪时期看起来似乎就是以时间为划分依据的,但是这两个时期,前者是西方文化的孕育时期,也是综合时期,作为起始点,我们很难也没必要进行确切的分期命名;而中世纪时期则是宗教风格时期,明显是以风格为划分依据的。后来的文艺复兴时期、巴洛克时期、古典主义时期、浪漫主义时期所指的时期,则都是以风格为划分依据的。

第二,在具体特征上,表现出真与美的合一、时间艺术的空间化、听觉艺术的视觉化、动态艺术的静态化、理性与感性的悖论等方面的独特性。

中国古代声乐艺术在分期与具体特征上又是如何呢?

第三章　中国声乐艺术的历史述要

在历史分期问题上，与西方声乐艺术不同，中国古代声乐艺术一般并不以风格的演变为分期依据，而是以朝代的更迭分期。这是因为，一、很难辨明和判定中国古代声乐艺术在风格上的转折点、转接点；二、即便声乐艺术有风格上的变化，一般只表现在体裁、文体等方面，在艺术功能、审美向度乃至技术路线等方面大体上是保持一致的，很难拆东补西、削足适履地去硬生生地按照"风格"进行分期。

第一节　远古时期

鲁迅曾在《门外文谈·不识字的作家》一文中感叹，"我们的祖先的原始人，原是连话也不会说的，为了共同劳作，必需发表意见，才渐渐的练出复杂的声音来，假如那时大家抬木头，都觉得吃力了，却想不到发表，其中有一个叫到：'杭育杭育'，那么，这就是创作；大家也要佩服，应用的，这就等于出版；倘若用什么记号留存了下来，这就是文学，他当然就是作家，也是文学家，是'杭育杭育派'"[①]。这里，鲁迅并非运用严格考证的思维对"创作"和"文学"的诞生过程和原因进行论证，大概他也没有严格考证的目的，只是为了推测、描述"创作"和"文学"最初的样子。做严格考证是有很大难度的，但是，即便溯源的工作艰难，出于人类对世界、文化以及人类自身的终极关怀，还是不断有人去追

① 鲁迅：《鲁迅全集》第6卷，人民文学出版社1958年版，第75页。

寻答案。即便"不论从理论上说还是从历史资料来看，都不可能找到真正的源头。一种意识形态的源头总是逐渐淡入一片上古时代的沙漠。如果不从宏观上考察产生这一源流的整个地形地貌，那么中西审美意识特点的起源就永远是一个难解之谜"①。

人们关心现实、期待未来，所以立足现实、开创未来；因为未来从现在而来，未来要靠现在来开创。那么接着的问题便是，现在从哪里来？当然是从过去而来。没有现在就不可能有未来，相应地，不知过去也不能知道现在何以为现在。所以，人们总是禁不住要追溯过去。对于声乐的诞生及其可能的初始面貌，我们也要去追溯；并且只有保持认真的追溯态度，才有可能不断加深对我们民族的声乐艺术文化"之所以是这样"的认识。

关于远古时期的声乐艺术情况，我们已很难考证，但我们可以依据相关信息做出一些推测。

一、"文"以化之：秩序与情感的蕴发

在语言诞生之前和诞生之初，原始仪式在社会中起着重要的作用，它既是"秩序"的安排活动，也是"共情"的强化方式，是既严肃又深情的。仪式中的"歌"其实就代表着原始情感表达的一种范式，这种原始情感表达的范式可能也是后世一直追求的理想范式。而在相关的研究中，原始仪式与"文"有莫大关系。对此，我们可以借用"文"字的最初涵义解释我们以上的观点。

我们知道，在汉语中，"文化""文明"是地位斐然的词语，也是概括性极强的概念。张法在其《美学导论》中指出：

文，古文里字形为人体正面，胸中刻了一些花纹。文就是

① 邓晓芒、易中天：《黄与蓝的交响：中西美学比较论》，人民文学出版社1999年版，第16页。

文身。文身在远古时期不是随便的事，它与图腾巫术相连，一文身，人就与自己部落所信奉的图腾认同并获得了神力。①

仪式之人即文身之人，它包含着两方面的意义，一是文身之人的仪式内容意义，二是它的形式意义。仪式之人的内容意义决定着和统帅着仪式的进行，也决定着仪式的发展，"文"字的一些古字字形，还有一个解释，人体中的一点，指人的一点，指人之心，要求人正心，仪式中的正心，当然就符合仪式的心理要求。"文"字的两种解释正好是文身之人形式和内容两方面。……在原始文化中，文身意味着将人的自然之躯，按社会、仪式、观念的要求和规定加以改变，显示了自然人向社会（文化、氏族）人的生成。更重要的是，只有文身，人才达到了自己的身份认同，才标志作为社会（氏族）人的完成。原始仪式，主要由文身的人进行的，舞由文身之人舞，乐以助舞，诗由人唱，剧由人演。从而文身的人处于核心地位。仪式中，人身上所文的符号形象，是与仪式中的器物上的符号形象一致的，是与仪式之乐同质的，因此，文可以代表整个仪式，文即礼。②

从古老的沧源岩画（见图3-1）中可以看出，古人对于人的形象描绘都类似"文"的字形，这也印证了张法的观点，"文，古文里字形为人体正面"，"仪式之人即文身之人"。

仪式中的文身之人载歌载舞，而"文"的意识与方式代表的是一种融"秩序"与"情感"（共情）于一体的行为范式，并通过一种原始仪式强化了这种"文"的意识与方式。可以说，"群体性"与"内化性"正是这种行为范式的独特价值。这种"文"的作用显示出中华文化巨大的凝聚力和内化力的初始状态，也影响着

① 张法：《美学导论》第2版，中国人民大学出版社2004年版，第190页。
② 张法：《美学导论》第2版，中国人民大学出版社2004年版，第195-196页。

后来文化的传续发展。

图 3-1　沧源岩画

二、三位一体：原始歌唱的群体性与综合性表征

歌唱是何时诞生的？这个问题在不少古人那里就常有论述。比如，刘勰在《文心雕龙》中直言，"民生而志，咏歌所含"[①]，而沈约在《宋书·谢灵运传论》中也表达了类似的观点："史臣曰：民禀天地之灵，含五常之德，刚柔迭用，喜愠分情。夫志动于中，则歌咏外发。六义所因，四始攸系，升降讴谣，纷披风什。虽虞夏以前，遗文不睹，禀气怀灵，理无或异，然则歌咏所兴，宜自生民始也。"[②] 这就是说，歌唱就是在人的日常生活中感自然造化、发内心之情而自然而然诞生的；似乎歌唱的产生来源于人自身个体的随机创造。然而，我们说，尽管人有所感、所思，但音乐的最初样态可能并非是个体性的和随机性的，而"群体性"或许才更符合

[①] 杨明：《汉语言文学原典精读系列·文心雕龙精读》第 2 版，复旦大学出版社 2016 年版，第 69 页。

[②] 杨自伍编注：《古文经典：大学版》，上海交通大学出版社 2015 年版，第 200 页。

第三章 中国声乐艺术的历史述要

逻辑;其艺术形态也并非单一的,而更可能是综合性的。针对这种推测,我们从国内外许多学者的论述中都可以获得支持。

波兰学者塔塔尔凯维奇说:"希腊人一开始只有两种艺术,即抒情艺术和构造艺术。……抒情艺术包括诗歌、音乐和舞蹈……舞蹈也往往伴有乐曲和歌词。舞蹈与音乐和诗歌联成一个整体,成为T.泽林斯基称为'三合一歌舞'的统一的艺术。这种艺术表达人的喜怒哀乐时,既借助于音响、动作,也借助于歌词、曲调和节奏。"①。德国学者格罗塞在《艺术的起源》中也指出:"音乐在文化的最低阶段上显见得跟舞蹈、诗歌结连得极密切,没有音乐伴奏的舞蹈,在原始部落间很少见,也和在文明民族中一样。'他们从来没有歌而不舞的时候,也可以反转来说,从来没有舞而不歌的。'挨楞李希对于菩托库多人曾经说,'所以他们可以用同一的字样来称呼这两者。'……我们必须始终记得,它们并非各自独立,却是极密切地有机结合着。"② 齐木道吉也指出:"早期的民族文化中,歌谣、音乐、舞蹈是三位一体结合在一起的。"③

无独有偶,黄翔鹏在《论中国古代音乐的传承关系——音乐史论之一》一文中也曾就中国古代音乐的三大历史阶段断言:"对中国传统音乐作形态学的宏观考察,除了从原始人群至新石器时代的末期这一段仍待切实研究以外,我认为:历史上经历过以钟磬乐为代表的先秦乐舞阶段,以歌舞大曲为代表的中古伎乐阶段,以戏曲音乐为代表的近世俗乐阶段。"④ 尽管黄翔鹏在这里是以史料为基础对先秦以来的古代音乐史做出的论断,并不包括远古时期,但我们仍可以看出一个非常明显的特点,那就是,无论音乐形态、体

① [波]塔塔尔凯维奇著,理然译:《古代美学》,广西人民出版社1990年版,第6页。
② [德]格罗塞著,蔡慕晖译:《艺术的起源》,商务印书馆1984年版,第214—215页。
③ 齐木道吉等编著:《蒙古族文学简史》,内蒙古人民出版社1981年版,第5页。
④ 乔建中:《中国音乐学经典文献导读·中国传统音乐》,上海音乐学院出版社2009年版,第338页。

裁如何更迭,"群体(参与)性"和"综合性"特征是各个历史时期的主导;而这应当是原始音乐艺术形态的一种延续。这说明,人类早期的音乐艺术都是歌、舞、乐三位一体的结论应可成立。我们还可以根据一些材料稍作述证。据传说,黄帝时以云作为图腾,创造了宏大的乐舞《云门》,成为后来六代之乐之首延续下去。炎帝命刑天作《大黎之歌》(《浮黎》),以土鼓为伴奏乐器,欢庆农耕、渔、猎各项生产的丰收,还创制了集天文、地理、人文于一体的占歌集《连山易》。蚩尤创制《巫傩歌》《萨满之歌》(《下谋》)。尧时八音制器,创《咸池》乐舞。葛天氏创制乐舞,"三人操牛尾,投足以歌八阙:一曰《载民》,二曰《玄鸟》,三曰《遂草木》,四曰《奋五谷》,五曰《敬天常》,六曰《达帝功》,七曰《依帝德》,八曰《总万物之极》"①。舜时"舜造箫,夔作乐",并创大型乐舞《箫韶》(或称《大韶》《九韶》《韶虞》等)。禹时"水火金木土谷,惟修;正德、利用、厚生惟和。九功惟叙,九叙惟歌。戒之用休,董之用威,劝之以九歌,俾勿坏"②,后作大型乐舞《夏龠》(或称《大夏》)以颂其功。

我们可以看到,关于远古三皇五帝时音乐活动的记载是以歌唱为主的,不仅如此,个体的艺术行为并非主导,歌唱活动均是以群体的劳动(狩猎、种植、采摘等等)、祭祀、欢庆、颂赞仪式的面貌出现的,有相当明显的群体性共情作用。也就是说,歌唱是在群体性、综合性的文化氛围下产生的。

三、乐者乐也:原始歌唱的起源断想

荀子在《乐论篇》中指出:"夫乐(yuè)者,乐(lè)也,

① 陈奇猷校释:《吕氏春秋校释》上册,学林出版社1984年版,第284页。
② 冀昀:《尚书》,线装书局2007年版,第17页。

人情之所必不免也，故人不能无乐。"① 后来经典乐论也都继承、延续、发展了这一观念，如《乐记·乐象篇》中也有"乐者，乐也"的说法，这当是我国上古以来的普遍观念。"乐（yuè）"与"乐（lè）"两字字形为什么是一致的呢？在古音和现今许多地方的方言中，这两字字音也是相同或相近的，比如［yào］（《论语·雍也》中有"智者乐水，仁者乐山"，此处"乐"即音［yào］）、［yuò］（在河南、山东等地方言中，音乐的"乐"即读［yuò］）；乐（lè）表示喜悦的意义，而"悦"又与乐（yuè）同音，也指"喜悦"之意，因此其意义也相同——这三者相加，即字形一致、字音（古音和方言）相同或相近、意义相同，可以说明乐（yuè）与乐（lè）同源、同体甚至同一。所以，有人将"乐（yuè）者，乐（lè）也"解释为"乐，就是快乐的"，笔者认为起码是不够全面的；更加严格的说法可能是，"乐（yuè）就是乐（lè）"，即乐（yuè）与乐（lè）相等，它们无论在任何层面都是一致的、相等的。从符号学的理论出发，文字、语言符号的表征具有一定的稳定性和相对性，"一方面，由于语言符号具有社会约定俗成的特点，它本身就具有一定程度的稳定性质，而另一方面语言符号由于其符号的能指（形象）和所指（概念）具有某种任意性，因此它随着文化的变迁而产生变化"②，这也就是两者之所以成为"两者"，即在读音、意义上各自独立、有所分离，甚至还要二次"黏合"在一起，并重新阐释、强调的原因。所以，我们认为，乐（yuè）与乐（lè）原本就是一体，但后来又以"乐者，乐也"作为一个定义、命题重新提出来，就说明这两者在提出的当时就已经发生了分离（字音、意义等方面），但它们之间的确又存在着很大程度上的一致性（如字形方面）和相关性（如字音、意义等方面）。不仅如

① 荀子著，孙安邦、马银华译注：《荀子》，山西古籍出版社2003年版，第201页。
② 修海林：《中国古代音乐美学》，福建教育出版社2004年版，第69页。

此,我们还可以认为,一个概念、命题或者定义之所以被提出,说明它足够重要,重要到已经不得不作为一个概念、命题或者定义予以提炼、表明和强调。因此,"乐者,乐也"作为一个定义、命题在《荀子》中提出,其后又在《乐记》——中国最重要的(且是第一部)、最系统的音乐理论著作之一中得以强调,一定有其不平凡的意义。

那么,我们为什么以"乐者,乐也"作为本部分的开始呢?因为它很可能反映了中华民族歌唱起源的某种原理或心理机制。

对于"乐"字的最初含义,学者们采取的研究路径往往是依据考古最新发现和相关古文献进行字源学考察。比较具有代表性的观点可列述四种:一是"上鼓下虡"说,二是"丝附木上"说,三是"祖灵图腾"说,四是"作物结实"说。分别简要列陈如下:

第一,"上鼓下虡"说。

东汉语言学家许慎(约58—约147,见图3-2)在其《说文解字》中对"乐"(樂)做了解释,"五声八音总名。象鼓鞞。木其虡也"。直至清末,儒家学者对"樂"(小篆)字形义的解说,均据许慎《说文解字》"上鼓下虡"说。也有很多近现当代学者继承这个说法。日本汉学家高田忠周(1861—1946)在《古籀篇十三》中推断"白即业之省文,8以象鞞,以木为虡形",又通过《说文解字》《考工记》《尔雅》《玉篇》等相关论述的互证,得出"烁、铄、乐皆通用字也"的观点。古文字学家林义光(?—1932)在《文源》中沿袭了《说文解字》中"乐象鼓鞞木虡"的表述。此外,著名哲学家马叙伦(1885—1970)在《说文解字六书疏证》中提出"县为鼓之初文作县、白者之异文"的见解;著名历史学家周谷城(1898—1996)在《古史零证》中以古人天地观念为依据得出"玩的小鼓,用绳系起来,悬在架上曰樂"的观点;古文字学家戴家祥(1906—1998)在《金文大字典》中认为"白象鼓形,置幺幺间以节樂";等等。不过这些基本都是基于"乐"(樂)字的小篆字形而做的论证,并非依据更早的甲骨文与

金文字形，因此说其为"字源"似乎不足以服人。

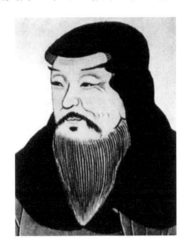

图3-2 许慎

第二，"丝附木上"说。

金石学家刘心源（1848—1915）在《奇觚室吉金文述》中认为"乐（樂）从倒丝"。后来罗振玉（1866—1940，见图3-3）在《增订殷墟书契考释》中则指出"丝附木上，琴瑟之象也，或增白以象调弦之器，尤今弹琵琶阮咸者之有拨矣。……许君谓'象鼓鞞，木，虡'者，误也"，驳斥了许慎一脉的说法，此说影响比较大。著名学者王献唐（1896—1960）在台湾大学编印的《中国文字》第34册中指出"樂即缠挂丝绵之木义"，说法又有些许不同。古文字学家李孝定（1918—1997）在《甲骨文字集释》中认为乐"本象琴瑟"，著名文字学家田倩君（董作宾弟子）也指出"樂字上面的两个幺是丝的象征"。……但这里也只是基于"乐"（樂）字的小篆字形而作的论证，并非依据更早的甲骨文与金文字形。此外，"由于弦乐器易朽，考古发现的琴瑟都是比较晚的实物"①，加上琴、瑟自古均不用拨子演奏，"白象调弦之器"之

① 冯洁轩：《"乐"字析疑》，载《音乐研究》1986年第1期，第65-70、20页。

说站不住脚。另外，以一种乐器（无论是鼓还是琴瑟）来作为"乐"的象征似乎也不妥——我们在上文已经指出，原始的"乐"是歌舞乐三位一体的，岂能以一种乐器来代表？如果要用一种物品形态代表"乐"，那么它必然具有综合性或是更深层的意义。

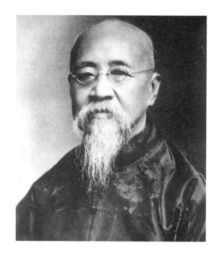

图3-3　罗振玉

以上两类说法，无论是针对"鼓"，还是针对"琴""瑟"，其依据都是"樂"字的小篆字形，一来不够"古"，二来与"乐者，乐也"的观念似乎毫无关系。若从字源论证的"愈古愈接近真相"原则而论，依据大大晚于甲骨文与金文的小篆体"樂"字，显然距离"真相"较远；若从两者均不能反映"乐者，乐也"这一上古普遍观念的情况看，则更加需要更多别解——起码要既满足更早的字形，又满足能够反映"乐者，乐也"的观念这两个条件。

第三，"祖灵图腾"说。

著名音乐学家洛地（1930—2015，见图3-4）曾在《"樂"字考释》一文中认为"'樂'字从'丝'从'木'（即'桀'）"，本义为商人之种族祭祀，其后演化为各族之活动，而其中"樂"字下部的"木"为"神木"崇拜的图腾符号，其"丝"中间的

"白"字则解释为"到周灭殷商后,商不复为天下主,其'樂'须有标志了",而"殷人尚白",于是,"'乐'字中有了'白'字而成为后世所见的'樂'字";① 后来又在《"樂"字音义考释》一文中又作了补充修正,认为"乐"有"滋生"之义。②

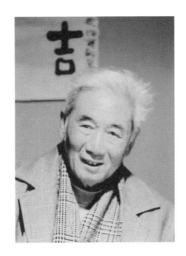

图3-4　洛地

刘正国也试图从"图腾崇拜"的角度立论,但对图腾符号象征物的解释与洛地不同。他在《"樂"之本义与祖灵(葫芦)崇拜》中认为"樂"字甲骨文字形中的"88"为"'葫芦'祖灵"图腾崇拜符号,以葫芦象征妊娠母体及其生殖力。③ 在此基础上,王晓俊发表了系列论文《以葫芦图腾母体——甲骨文"乐"字构

① 洛地:《"樂"字考释》,载《音乐艺术(上海音乐学院学报)》2007年第1期,第26-27页。
② 洛地:《"樂"字音义考释》,载《音乐艺术(上海音乐学院学报)》2013年第3期,第82-90、5页。
③ 刘正国:《"樂"之本义与祖灵(葫芦)崇拜》,载《交响(西安音乐学院学报)》2011年第4期,第5-17页。

形、本义考释之一》①《以木图腾祖先——甲骨文乐字构形、本义考释之二》②，认为殷墟甲文"乐"字是以葫芦为妊娠母体形象的母体崇拜和以"木"为宗族世系象征的父系祖先崇拜的图腾合文，指出"88是葫芦象形之文，先民以88（葫芦）之多籽速生特性象征妊娠母体，其本义在于通过仪式表达，祈求母体生殖力，祈求子息，以使氏族实力不断发展壮大。这一观点对以往学者们提出的'鼓鼙说'、'琴瑟丝弦说'、'滋生兹蕃说'、'祖灵葫芦说'构成修正和发展"③。

以上"乐"字字形祖灵图腾崇拜的说法，无论是洛地的"滋生"说，还是刘正国和王晓俊的"祖灵（葫芦）图腾崇拜"说，基本都是建立在壮大族群的功能阐释上的，都是为了与人类的自然生产、生息繁衍建立联系，其道理是比较深刻的。但这里仍有一个问题：无法体现"乐者，乐也"这样一个深入人心、传续千古的哲学、美学命题的由来。这样看来，"乐"字字源及其初义似乎还需要另寻答案。

第四，"作物结实"说。

民国时史学家柯昌济（1902—1990，见图3-5）认为乐字为"栎树结实"（见图3-6），此说已经将乐器象形推至了生物象形。尽管都以"象形"为用，但这一变化是至关重要的："象形"是人类文字起源的共同特征，从这一点出发进行推论是惯用的方法；而由"乐器"到"生物"的转变则体现了从后起的"人文"回到先起的"自然"的思路转变。乐器的出现，尤其是比较成熟的乐器的出现，比如有鼓架、鼓鼙的鼓或是有拨的琴、瑟（虽然不符合

① 王晓俊：《以葫芦图腾母体——甲骨文"乐"字构形、本义考释之一》，载《南京艺术学院学报（音乐与表演）》2014年第3期，第30-35、161页。

② 王晓俊：《以木图腾祖先——甲骨文乐字构形、本义考释之二》，载《南京艺术学院学报（音乐与表演）》2015年第1期，第38-47页。

③ 王晓俊：《以葫芦图腾母体——甲骨文"乐"字构形、本义考释之一》，载《南京艺术学院学报（音乐与表演）》2014年第3期，第30-35、161页。

第三章 中国声乐艺术的历史述要

史实，我们姑且作为假设），都应当是很晚的人文化产物了，它不必再服帖、顺从地模仿自然；而"栎树结实"的象形，则应是人文仍然处于启蒙、需要模拟自然表征的时期。两相比较，"栎树结实"说更古，更接近对"起源"的探讨这一目的，且其中已经隐含了"乐者，乐也"的观念倾向。然而，"栎树结实"的"栎树"是否真能代表"乐"？为什么能够代表"乐"？其普遍性原理为何？似乎尚不能得到充分的解答。尽管如此，柯昌济还是将后来学者对"乐"之起源的探讨引到了新的方向上。

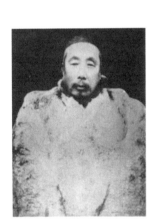

图3-5 柯昌济

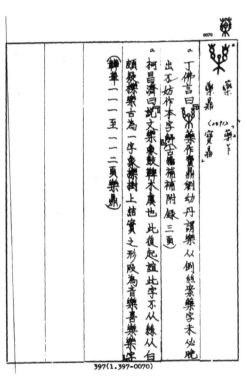

图3-6 柯昌济"栎树结实"说①

① 周法高：《金文诂林》第1册卷1，香港中文大学出版社1974年版，第397页。

音乐学家冯洁轩（1942— ）对"乐"字的研究有了新的推进，他在《"乐"字析疑》一文中描述到："以上所引各不同民族（景颇族、彝族等）最盛大的风俗性歌舞活动有一个共同现象：歌舞场地的中心都要竖立一根木杆或植一树。这些木或树或者有着某种宗教意义，但同时也是歌舞场地的一种标志。虽然我们不能说一切乐舞都会有这种现象，但由此却也很难不联想到：商代，或更早一些，举行'乐'的活动场地当中，很可能也会为了宗教目的或作为标志，竖立一木或植上一树的。'乐'字以木为其形符，会不会与此有关？再者，由'乐'这类乐舞的一般存在形态来考察它的语音，其音'要'是否会是状声，状'乐'进行时例应有的欢呼叫喊之声——'吆——吆——'？"[①] 相较于柯昌济，冯洁轩的思路更加广阔：他不只简单以某一种生物"结实"为象形，而是将"木杆"或"树木"与乐舞活动结合起来，并且将"乐"的语音[yào]与歌舞活动中发出的呐喊"吆——吆——"[yào] 联系起来，试图解读出"木杆"或"树木"的象形意义、"乐"的语音与呐喊欢呼声"吆"三者的同一与统一。更可以看出，这里冯洁轩已经有意识地将"乐"的"综合性"与"乐者，乐也"的观念结合起来进行阐释。然而，笔者认为，这种解释仍存在明显的不足：其一，其例证是现在的景颇族、彝族等的乐舞活动，历经数千年甚至更久的演变，它们是否还能说明问题？即便能说明问题，我国其他民族是否普遍存在这种现象？其二，将"乐"的语音[yào]与歌舞活动中的"吆——吆——"[yào] 语音联系起来，认为它们同源，即便这里已经体现出"乐者，乐也"的观念，但这种推测是否具有不确定性？假如呐喊欢呼声换作"嘿——嘿——"，似乎也能体现"乐者，乐也"的观念，这又应作何解释？其三，如果说在歌舞场中竖立"木杆"或"树木"的确具有象形性或象征性，是否一定就是"乐"的唯一象征？难道不能是

① 冯洁轩：《"乐"字析疑》，载《音乐研究》1986年第1期，第65-70、20页。

第三章 中国声乐艺术的历史述要

这类或其他同类"仪式"活动的象征？这些疑问促使学者必须继续进行深入思考，寻找更加合理的答案。

当代著名音乐学家修海林结合许慎以来的众家"乐"之起源说，提出了新的见解。他首先指出："中国文字在其形成及演变的过程中，字形上是逐渐由图形变为笔画，象形变为象征，复杂变为简单。造字原则上也是从象形、表意到形声，大致体现着文字发展的不同阶段。"① 而以许慎、罗振玉为代表的两种思路，"缺乏的正是从字形的形成和发展的过程，来认识字形及其字义的分析方法。其中最明显的问题是，在对'乐（樂）'字的解释上，他们都没有摆脱从'乐（樂）'的这样一种字形、即'樂'的局限来认识问题。因为，这一字形，并非是该字的初形，它只是周代晚期与春秋战国时期的铜器铭文、简书及其他刻辞的字形，也是秦篆的规整字形。"② 因此，他认为应当从"乐"字字形的形成和演变来推究其字义。在接下来的论证中，他从"乐"的更早的甲骨文文字字形"樂"和金文字形"樂""樂"出发，并类比相似的"果"字甲骨文字形"果"，"采"字甲骨文字形"采"，"湿"字金文字形"湿"，"泺"字甲骨文字形"泺"，等等，得出"丝""丝""丝"等字形符号均为"丝"字，而这些字则常常与谷物有关，比如他指出《说文解字》中释"秦"字为"伯益之后所封国。地宜禾"。而"秦"字的字形为"秦"，下方为禾状谷物形态，上方为双手采摘谷穗的形态，表示的是"谷物成熟已可采摘"意义。这个意义与《说文解字》中所释"秦"字的"地宜禾"意义非常接近。而另一个字"餗"，其甲骨文字形为"餗"，左边为"食"（"食"字"食"字形的简化），表示盛在容器中的食物；右边为"丝"（"丝"字），表示食物为谷物。两者相加为"盛在容器中的谷物食品"，而"餗"字的意义正是指"鼎中的食物"。这样，就可以推

① 修海林：《中国古代音乐美学》，福建教育出版社2004年版，第66页。
② 修海林：《中国古代音乐美学》，福建教育出版社2004年版，第66页。

导出"𐎀"字形是由"𐎁"简化而来；这与"乐"的甲骨文字形"𐎂"也联系起来了。这样的推导满足了字形更古及其演变传承的统一性的要求。①

然而，这与"乐者，乐也"的观念有什么联系呢？修海林结合中国传统文化中"民以食为天"的"厚生"观念，进一步指出，"'乐（樂）'字在远古人心目中的地位，已不单单是表面上一种谷物成熟的视觉印象，而是对耕种、收获的成功自然而然产生出来的一种喜悦心情"②。许多文献都记载了先民以歌唱、乐舞来期盼或庆祝谷物丰收、表达喜悦之情的情形，如《礼记·郊特牲》中有"伊耆氏之乐"——"土反其宅，水归其壑，昆虫毋作，草木归其泽"；《吕氏春秋》中有"葛天氏之乐"——"三人操牛尾，投足以歌八阕：一曰《载民》，二曰《玄鸟》，三曰《遂草木》，四曰《奋五谷》，五曰《敬天常》，六曰《达帝功》，七曰《依帝德》，八曰《总万物之极》"；等等。这说明"图腾乐舞活动中以及农耕收获中的狂热状态，使人们在面对和理解'乐（樂）'字——'成熟了的谷类植物'这一形象时，其字义开始有了引申，其初义开始被淹没在一种让人切实可感的快乐情态之中。当这种情感心理在人的观念、意识中扎下根来，其字义也开始产生转化。这时'乐（樂）'字原本作为'成熟了的谷类植物'象形文字的含义开始逐渐发生变化，被由此而激起、相伴的快乐情感这一含义所取代。或者说，原来就与字形初义相伴随的、在实践主体的心理中产生和激发出来的快乐情感，逐渐成为主要的字义。正是因为如此，古文字中继'乐（樂）'字之后，才出现了'謖'、'懍'、'饢'这些反映生活中具有不同情感意蕴的字"③。不过，后来"乐"字的含义距离其原始"谷物"之义越来越远，而与"乐舞"之乐越来越近，

① 修海林：《中国古代音乐美学》，福建教育出版社2004年版，第67－68页。
② 修海林：《中国古代音乐美学》，福建教育出版社2004年版，第69－70页。
③ 修海林：《中国古代音乐美学》，福建教育出版社2004年版，第70页。

甚至与"礼"结合，成为国家政治和文化制度的重要内容，形成了新的内涵并作为一种新的范式承传下去，"'乐（樂）'的初义尽管在语言文字的运用中发生了演变、转化，'乐（樂）'字也最终在'乐者乐也'这样一种音乐审美意识的表达中，成为乐舞之'乐'与快乐之'乐'的共用词，成为中国音乐美学史上最早形成的音乐美学范畴，但是，'乐（樂）'字的初义仍然有两个重要的文化信息或曰美学特征保存在后世'乐（樂）'字的基本概念中：其一是在《乐记》概括的'乐（yuè）者乐（lè）也'的审美意识，是以审美的愉悦快乐为'乐（yuè）'的情感特征，并以此为音乐美构成的重要条件；其二是'乐'的活动不但具有艺术化的表现形式以及愉悦快乐的审美情感心理特征，并且，这种审美情感心理特征的产生和形成，还具有某种功利目的，它与主体实践目的的达到，与主体创造性努力的成功及其认知心理直接相关"①。

这样，一个完整的逻辑链条便诞生了："乐（yuè）"字的象形和初义均是"谷物"→庆祝或祈愿"谷物"丰收的仪式活动主要是"乐（yuè）"（乐舞）→久之，乐舞之"乐（yuè）"与"乐"字的"谷物"象形及其初义融合→歌唱（乐舞）仪式的情绪、情感基调为喜悦、快乐，"乐"字又生发出"乐（lè）"的意义→"谷物"象形和初义"乐"、"乐舞"之"乐（yuè）"、"快乐"之"乐（lè）"三者融合为一→"谷物"初义"乐（yuè）"被"乐舞"之"乐（yuè）"、"快乐"之"乐（lè）"两者取代，且"乐舞"之"乐（yuè）"与"快乐"之"乐（lè）"意义开始分离，形成既同源又各自独立的意义→"乐舞"之"乐（yuè）"、"快乐"之"乐（lè）"同源的观念已深入人心→后人追溯"乐"的含义时认识到"乐舞"之"乐（yuè）"与"快乐"之"乐（lè）"同源→"乐（yuè）者，乐（lè）也"命题成立并得到最广泛的文化认同。

① 修海林：《中国古代音乐美学》，福建教育出版社2004年版，第72页。

这一逻辑链条虽然完整,然而是否符合中国原始文化背景呢?冯友兰(1895—1990,见图3-7)曾指出:"由于中国是大陆国家,中华民族只有以农业为生。甚至今天中国人口中从事农业的估计占百分之七十到八十。在农业国,土地是财富的根本基础,所以贯串在中国历史中,社会、经济的思想和政策的中心总是围绕着土地的利用和分配。……中国哲学家的社会、经济思想中,有他们所谓的'本''末'之别。'本'指农业,'末'指商业。区别本末的理由是,农业关系到生产,而商业只关系到交换。在能交换之前,必须先有生产。在农业国家里,农业是生产的主要形式,所以贯串在中国历史中,社会、经济的理论、政策都是企图'重本轻末'。"① 这样看来,在中国的自然地理条件下,只能产生以农业为中心的生产方式。对于远古先民来说,这是一种几乎不可移易的客观条件下的必然选择,而"谷物"又正是农业中最核心的生产成果。因此,以"谷物"而非以其他任何自然物为"乐"字的象形,并发展出"乐者,乐也"的论断,应当是准确和符合逻辑的。

图3-7 冯友兰

① 冯友兰:《三松堂全集》第6卷,河南人民出版社2000年版,第18-19页。

第三章 中国声乐艺术的历史述要

对比前几种论证，修海林的论证，无论从"乐"字字形的更古（不仅用目前所知最早的甲骨文、金文字形，对相近字形进行了类比、归纳，还对字形的演变过程和演变规律进行了较为详细的论证），还是从字义观念符合"乐（yuè）者，乐（lè）也"（还对这一观念的演变过程进行了合理的推导）的标准看，都是更加符合逻辑的，因此可能更加接近事实。

据此，我们可以说，"乐"字字形与"谷物"相关，反映的是"民以食为天"的生存意识，进而向外扩展到庆祝谷物丰收的"乐舞"场面与"乐（yuè）"达成同一，再向内扩展到愉悦快乐的情感心理，最后形成一种稳定的审美范畴和范式，再与"乐（lè）"达成同一，即"乐"（谷物）→"乐（yuè）"（乐舞之"乐"）→"乐（lè）"（快乐之"乐"）三者的同一。从感官层次上说，最初的"谷物"之"乐"只是"视觉""味觉"，"乐舞"之"乐（yuè）"则加入了听觉和更复杂的身体感觉（歌唱、舞蹈等动态的视觉、触觉等），最后到了"快乐"之"乐（lè）"的综合性、全方位主观感觉（外在的快感刺激和内在的情绪、情感等感受）；尤其是，主体的群体性、行为（艺术）方式的综合性（歌舞乐三位一体）带来的"共情"作用，这些方面的合力对心理的激荡和审美范畴的稳定性留存产生巨大的促进作用。

一言以蔽之，"乐者，乐也"反映了"乐"（包括歌唱，甚至主要是歌唱）的起源及其演变过程，并成为中华文化中音乐艺术的极其稳定、极富影响的审美范畴和范式。

当然，对于"乐"字字源及其初义的探讨，笔者尽管倾向于修海林的论证观点，并不意味着完全反对其他学者的观点。只是，本书在面对"乐"字在历史发展中形成的一字多音、一字多义的"分离性"事实，"乐者，乐也"在哲学、美学中命题的"整合性"意图和倾向，以及"乐"字字形方面的一致性和字音、字义等方面的相关性，认为——正像前文所说——"一个概念、命题或者定义之所以被提出，说明它足够重要，重要到已经不得不作为

中西声乐艺术的历史与文化视野

一个概念、命题或者定义予以提炼、表明和强调"。正因如此，本书才选择了这样的角度和立场。

以上，我们通过"'文'以化之：秩序与情感的蕴发""三位一体：原始歌唱的群体性与综合性表征""'乐者乐也'：原始歌唱的起源断想"三个方面，分别从原始先民群体中文身之人（也即仪式中的歌唱之人）的重要纽带作用、原始歌唱的群体性与综合性表征以及"乐"的字源学意义及其"乐者，乐也"命题对于我们认识歌唱起源的意义这三种角度，推测了原始歌唱可能的形态和状况。当然，这仅仅是我们根据远古时期之后的中国传统文化尤其是歌唱的史实和观念所做出的推测；然而，这种推测却是有意义的。

第二节 先秦时期

要讲清楚先秦时期的歌唱文化，必须要以中国文化在世界众多文化类型中的独特性为大背景，因此，我们必须对本书上编开头部分提出的"特征"一词进行回顾和回应；而回顾和回应这一问题又必须要以真实可靠的证明为基础。诚然，我们在前文对我国远古时期歌唱艺术的相关论述只能作为一种"推测"；并且，即便我们的推测接近于史实，在人类早期的原始文化中，中国文化还很难显现出其有别于其他文化的"特征"，而在面对更加具体的"歌唱文化"时，这一点则可能显得更加微茫。然而，对于先秦①，由于有大量的文献和考古证据，我们的论断会更加准确——这一时期已经完全凸显出中国文化（包括中国声乐文化）的"特征"。甚至可以

① 按照李泽厚先生的说法，"所谓'先秦'，一般指春秋战国而言，它以氏族公社基本结构解体为基础，是中国古代社会最大的激剧变革时期"（李泽厚：《美的历程》，生活·读书·新知三联书店 2009 年版，第 51 页。）。本书将"先秦"的范围稍微扩大前溯至西周，目的是与远古时期既相区分、又相衔接。

说，先秦时期声乐文化为此后中国声乐文化的发展定立了总基调和总范式，中国声乐文化后来的发展并不像西方以"风格"的颠覆性、超越性演变为特点，而只是对"主干"延展和深描——它既上承了远古时期的某些元素，又作为一种严格、清晰、稳定的范式下传于后世。就这一点来说，对先秦声乐文化特点的把握实际上是相当关键的——它具有一种定位性、方向性的意义。

一、礼乐一体

我们首先以中国文化研究巨匠钱穆（1895—1990，见图3-8）的观点为引，他在《中国文化史导论》中曾指出：

> 我们要讲述中国文化史，首先应该注意两事。
> 第一：是中国文化乃由中国民族所独创，换言之，亦可说是由中国国家所独创，"民族"与"国家"在中国史上是早已"融凝为一"的。
> 第二：此事由第一事引申而来，正因中国文化乃由一民族或一国家所独创，故其文化演进，四五千年来，常见为"一线相承"，"传统不辍"。只见展扩的分数多，而转变的分数少。
> ……中国人很早便知以一民族而创建一国家的道理，正因中国民族不断在扩展中，因此中国的国家亦随之而扩展。中国人常把"民族"观念消融在"人类"观念里，也常把"国家"观念消融在"天下"或"世界"的观念里，他们只把民族和国家当作一个文化机体，并不存有狭义的民族观与狭义的国家观，"民族"与"国家"都只为文化而存在。因此两者间

常如影随形，有其很亲密的联系。①

图 3-8　钱穆

钱穆非常明确地总结了中国文化的"特征"，那就是"一线相承，传统不辍"。这对于接续我们对远古歌唱文化的推测无疑是有力的依据。

我们在前文提出，远古之"乐"是乐舞综合艺术形态，其功能是群体仪式，且其中已经包含了"乐者，乐也"的观念（尽管当时并未以命题的方式提出）。那么，依据钱穆的观点，先秦的声乐文化一定传承了其中的功能属性、形态属性和观念属性。

我们先以先秦总体文化特征为背景，描绘这一时期声乐艺术的文化景象。先秦"以氏族公社基本结构解体为基础，是中国古代社会最大的激剧变革时期。在意识形态领域，也是最为活跃的开拓、创造时期，百家蜂起，诸子争鸣。其中所贯穿的一个总思潮、总倾向，便是理性主义，正是它承前启后，一方面摆脱原始巫术宗

① 刘梦溪主编，郭齐勇、汪学群编校：《中国现代学术经典·钱宾四卷》下卷，河北教育出版社1999年版，第725－727页。

第三章　中国声乐艺术的历史述要

教的种种观念传统，另一方面开始奠定汉民族的文化—心理结构。就思想、文艺领域说，这主要表现为以孔子为代表的儒家学说，以庄子为代表的道家，则作了它的对立和补充。儒道互补是两千多年来中国思想一条基本线索"①。这就是说，以孔子为开端的儒家文化（老庄道家则与其相反相成，做了有效补充），建立了一套传之后世的稳定的文化系统，无论是观念方面，还是实践方面都是如此。因此，李泽厚说："汉文化所以不同于其他民族的文化，中国人所以不同于外国人，中华艺术所以不同于其他艺术，其思想来由仍应追溯到先秦孔学。不管是好是坏，是批判还是继承，孔子在塑造中国民族性格和文化—心理结构上的历史地位，也是一种难以否认的客观事实，孔学在世界上成为中华文化的代名词并非偶然。"②

到底孔子开创的儒家究竟范铸出什么样、怎么样的系统，竟然使中华文化如此具有稳定性、延展性呢？如果要用一个关键词来概括，那就是"礼乐"文化模型。"孔子所以取得这种历史地位是与他用理性主义精神来重新解释古代原始文化——'礼乐'分不开的，他把原始文化纳入实践理性的统辖之下，所谓'实践理性'，就是说把理性引导和贯彻在日常现实世间生活、伦常感情和政治观念中，而不作抽象的玄思，继孔子之后，孟、荀完成了儒学的这条路线。"③

实际上，具有规范意义的礼乐在商代已然成形，至周代得以完善发扬，并作为国家制度予以全面推行。宋代郑樵在《通志·乐略》中说："古之达礼三：一曰燕，二曰享，三曰祀；所谓吉、凶、军、宾、嘉，皆主此三者以成礼。古之达乐三，一曰风，二曰雅，三曰颂，所谓金、石、丝、竹、匏、土、革、木，皆主此三者

① 李泽厚：《美的历程》，生活·读书·新知三联书店 2009 年版，第 51 页。
② 李泽厚：《美的历程》，生活·读书·新知三联书店 2009 年版，第 51-52 页。
③ 李泽厚：《美的历程》，生活·读书·新知三联书店 2009 年版，第 52 页。

以成乐。礼乐相须以为用，礼非乐不行，乐非礼不举。"①

基于中国文化"一线相承，传统不辍"的观点，我们认为"礼乐"制度及其文化范式绝非突然成形，而是在远古时代就已显出端倪。前文中，我们对"文"和"乐"两者的渊源和含义都进行了推导，这里有必要对"礼"进行一番溯源，借以考究"礼乐"终于成为一体的缘由。

邹昌林（1948—　）在《中国礼文化》一书中指出："中国文化是在古礼阶段奠基形成的。它起源于母系氏族社会，中经五帝与三王时代的两次整合而基本定型，形成了以自然礼仪为源头、社会礼仪为基础、政治等级礼仪为主干的原生文化系统。"② 那么，为什么一定要产生和强化"礼"这种东西呢？柳肃（1956—　）认为："在那天地自然同化，芸芸众生相争的洪荒年代，人类这一刚从自然界分离出来的茹毛饮血的群体，开始有其长幼男女的伦理秩序，开始有其合作互助的群体意识的时候，礼以它特有的方式节制着人类自身保留着的某些动物本能，节制着它横流无羁的自然欲求。这当然是一种文明，是一种维持这个刚刚形成的群体社会的必要手段。"③

前文指出，远古时代，仪式中人就是文身之人；但同时，仪式本身就是一种"礼"的活动，因此，仪式中人也是行"礼"之人，因此，"礼"在远古就是包括文身在内的原始图腾和巫术仪式的总称。

"礼"字的字形经历了"豆""壴""豊""禮"等阶段的发展变化。许慎将"豊"（不含"示"部）解释为：豊，行礼之器也，从"豆"，象形。从"禮"的字形看，其为示部，与神有关，许慎

① 中央音乐学院中国音乐研究所：《中国古代乐论选辑》，中央音乐学院中国音乐研究所1962年版，第258页。
② 邹昌林：《中国礼文化》，社会科学文献出版社2000年版，第323页。
③ 柳肃：《礼的精神——礼乐文化与中国政治》，吉林教育出版社1990年版，第3页。

将"禮"解释为:"禮,履也,所以事神致福也。"而《说文·示部》释曰:"示,天垂象,见凶吉,所以示人也,从二,三垂,谓日月星也。观乎天文,以察时变,示神事也。"这说明,"礼"的本义就源自远古的敬神仪式。

然而,礼与乐到底具有什么样的关系呢?张法认为:"原始之乐何以总是一种综合性的艺术,类似于后来的戏曲,在于乐就是礼。"① 因此,作为一种文化形态,礼乐早已在远古的巫觋、宗教中孕育出来。这样看来,"礼"与"乐"从远古开始就有着密不可分的血肉联系。

根据王晓俊关于"礼自乐出"的研究,"礼乐"的诞生源于"葫芦母体崇拜",也就是说,商代以"乐图腾"为宗族保护神,"乐图腾"是"作乐之所先"的祖先祭祀。②

据《礼记·郊特牲》记载:"殷人尚声,臭味未成,涤荡其声;乐三阕,然后出迎牲。声音之号,所以诏告于天地之间也。"③此时"礼自乐出",乐高于礼。至商末周初,因对"祖"的非单一性认知,导致商代祭祀系统发生危机,产生了"天"的观念,祖先与天神得以接近、混合,祖先被神化;乐图腾中,"致鬼神示"的祖先祭就被独立出来,并被拓展为祭祀天神地祇及先王等的一套严密、丰富、体系化的国家制度,也就是以天神、地祇、人鬼为祭祀对象,以吉、凶、军、宾、嘉五礼为总纲的周礼制度体系。这种改变致使"礼"的内涵在根本上发生了变化:

第一,乐图腾虽有形象,但这种形象所对应的崇拜对象是神化的,所谓"尊神事鬼",也就是自发的,而不是自觉的;而周礼之礼已经基本摆脱了图腾的不确定性,进而使祭祀、崇拜的对象体系化、明确化。

① 张法:《美学导论》第 2 版,中国人民大学出版社 2004 年版,第 191 页。
② 王晓俊:《宗周祭祀之礼出于乐图腾——"礼"自"乐"出考论之二》,载《交响(西安音乐学院学报)》2013 年第 2 期,第 5-20 页。
③ 孙希旦:《礼记集解》中,中华书局 1989 年版,第 711 页。

第二，乐图腾的崇拜目的是宗族繁衍，而周礼之礼则是以"天"为主，却借"天"为"人"，体现了人的自觉和自信，具有强烈的人本主义倾向。为后世完全由"天伦"转为"人伦"奠定了基础。

第三，乐图腾是礼自乐出，乐包含礼，礼与乐不分彼此；周礼将礼独立出来，成为乐的规范和纲领，进而使乐成为礼的工具。正像《礼记正义》中所谓的"凡用乐必有礼，用礼则有不用乐者"①。

王晓俊的论述逻辑虽然只能作为一家之言看待，但其中包含的"礼"与"乐"相融相合的情况却是公认无疑的，他也是以此为前提做出自己的推论的。② 更为重要的是，将礼乐作为一个整体进行考证，应当成为基本的和唯一的思路。从这个意义上说，不妨将这里所谓的"一家之言"看作礼乐关系考证的一个具体范例。

远古时期的"礼"只面对"神"，只具有群体的文化通约性；但商代以降，尤其是周代的"礼"，则面对国家和社会，具有了政治意义上的等级性和功能性。《周礼》规定的"礼不下庶民"和"用乐规制"（周天子才可使用八佾，诸侯为六佾，卿大夫为四佾，士用二佾）显示出等级性。而"安上治民，莫善于礼"则体现出其功能性。当然，这里的等级性是群体性的一种"变异"（群体文化通约结构转变为文化权力分层结构），而功能性则是群体性的一种延续——"礼乐"在不同场合可以起到协调群体关系的作用，甚至这种协调作用是通过作用于人的情感而实现的。如《礼记·乐记》中说："是故乐在宗庙之中，君臣上下同听之，则莫不和敬；在族长乡里之中，长幼同听之，则莫不和顺；在闺门之内，父子兄弟同听之，则莫不和亲。故乐者，审一以定和，比物以饰节，

① 朱彬撰，饶钦农点校：《礼记训纂》上，中华书局1996年版，第285页。
② 以上参见王晓俊：《宗周祭祀之礼出于乐图腾——"礼"自"乐"出考论之二》，载《交响（西安音乐学院学报）》2014年第2期，第5-20页。

节奏合以成文,所以合和父子君臣、附亲万民也。是先王立乐之方也。"① 有人对这段进行分析后指出,"宗庙中的音乐使人产生敬畏之情,在这种共同的对于祖先神的敬畏情绪中,大家就拧成了一体,实现了群体关系和谐友好的目的。在族长乡里的聚会中,音乐的演奏又能够使参与者心情愉悦,在美妙的音乐中,大家对宗族乡里关系有了共同的感受,从而达到和谐相处的目的。音乐在闺门之中演奏,父子兄弟同听,能够增进了大家的亲情","但最终的目的却是社会关系的协调"。②

二、歌者在上

可以说,在中国音乐艺术体系中,声乐艺术的核心地位是亘古未变的,这一点似乎与西方略有不同。而这一观念的奠定与先秦礼乐制度关系密切。"人声至上"观念的表述在先秦就已明确。据《礼记·郊特牲》中记述:"歌者在上,匏竹在下,贵人声也。"③其他如《周礼》《仪礼》《尚书》等文献中也有不少关于人声堂上("歌者在上",称作登歌、升歌)、器乐堂下("匏竹在下",称作下管)划分的记载。据《仪礼·乡饮酒第四》中记载:"设席于堂廉,东上。工四人,二瑟,瑟先。相者二人,皆左何瑟,后首,挎越,内弦,右手相。乐正先升,立于西阶东。工入,升自西阶,北面坐。相者东面坐,遂授瑟,乃降。工歌《鹿鸣》《四牡》《皇皇者华》。卒歌,主人献工。工左瑟,一人拜,不兴,受爵。……笙入堂下,磬南,北面立,乐《南陔》《白华》《华黍》。主人献之于西阶上。一人拜,尽阶,不升堂,受爵,主人拜送爵。阶前坐祭,立饮,不拜。既爵,升,授主人爵。众笙则不拜,受爵,坐

① 刘平:《四书·五经全译全解》,南海出版社2014年版,第277-278页。
② 陈莉:《礼乐文化与先秦两汉文艺思想研究》,中央民族大学出版社2013年版,第48-49页。
③ 陈澔注,金晓东校点:《礼记》,上海古籍出版社2016年版,第290页。

祭，立饮；辩有脯醢，不祭。乃间歌《鱼丽》，笙《由庚》；歌《南有嘉鱼》，笙《崇丘》；歌《南山有台》，笙《由仪》。乃合乐：《周南·关雎》《葛覃》《卷耳》《召南·鹊巢》《采蘩》《采萍》。工告于乐正曰：'正歌备。'乐正告于宾，乃降。"① 从此可知三点：一是这些礼制相当繁复，而且程式相当严格；二是歌、乐、舞已经已有了初步的独立性；三是歌唱在礼制仪式表演节目中是作为最为核心的内容而存在的，这从其"工"（专业乐工）的位置（堂上，距离主人和宾客最近）和"正歌"的性质即可判断。

这里的"歌者在上，匏竹在下"是为了在贵贱等级上做出区分，也就是说，这可能单纯是从人群的阶级属性及其与礼制的符合度上做出区分的。但当这种做法作为"礼制"在全社会推行，并持之已久的情况下，"贵人声"的观念也逐渐深入人心，成为一种文化上的通约、审美上的共情。

当然，这种文化上的通约和审美上的共情，除了有强制性的政治和社会规约以外，并非主要依赖"乐"的完美形态与感官判断，而是主要根据"歌"或"乐"中的伦理道德价值。比如，《礼记·礼器第十》中说："礼也者，反其所自生；乐也者，乐其所自成。是故先王制礼也以节事，修乐以道志"②，"道志"就是"乐"（歌）的终极目的。《礼记·郊特牲第十一》中，在"歌者在上，匏竹在下，贵人声也"之前，其前句是"奠酬而工升歌，发德也"③，说明"歌者在上""贵人声"的前提是能够"发德"。《礼记·祭统第二十五》中有"夫祭有三重焉：献之属莫重于裸，声莫重于升歌，舞莫重于《武宿夜》，此周道也。凡三道者，所以假于外，而以增君子之志也，故与志进退，志轻则亦轻，志重则亦重。轻其志而求外之重也，虽圣人弗能得也，是故君子之祭也，必

① 崔记维校点：《仪礼》，辽宁教育出版社2000年版，第18页。
② 陈澔注，金晓东校点：《礼记》，上海古籍出版社2016年版，第284页。
③ 陈澔注，金晓东校点：《礼记》，上海古籍出版社2016年版，第290页。

身自尽也，所以明重也"①。元代陈澔（1260—1341）对此段注曰："祼以降神，于礼为重，歌者在上，贵人声也。……假于外者，祼则假于郁鬯，歌则假于声音，舞则假于干戚也。诚敬者，物之未将者也，诚敬之志存于内，而假外物以将之，故其轻重随志进退，若内志轻而求外物之重，虽圣人不可得也。圣人固无内轻而求外重之事，此特以明役志为本耳。"②再如，《礼记·仲尼燕居第二十八》中也有"升歌《清庙》，示德也。下而管《象》，示事也。"③……如此等等，不一而足。

所以，由于"诗言志，歌咏言"观念和传统的影响，"德成于上，歌咏于堂上。事成于下，管吹于堂下"④就成为一种强大的文化传统和审美惯性被传续下来。这种"升歌""歌者在上""贵人声"的观念不仅被不断传承，还被不断赋予新的涵义。这个问题，鲁勇在其博士论文《明清唱论中的腔词理论》⑤中论述得比较详细，以下简要列述。

著名的"丝不如竹，竹不如肉"论断就是先秦"歌者在上""贵人声"观念的变体，陶渊明在《晋故征西大将军长史孟府君传》中说："丝不如竹，竹不如肉，答曰'渐近自然'。"⑥强调了人声更"近自然"的价值判断。而南朝梁代刘勰《文心雕龙》说："夫音律所始，本于人声者也。……故知器写人声，声非学器者也。"⑦将"人声"树立为一切音乐的根本和依据，极大凸显了人的主体性。唐代段安节（生卒年不详）和孔颖达（574—648）也都进一步确立了这种观念。段安节在《乐府杂录·歌篇》中指出：

① 陈澔注，金晓东校点：《礼记》，上海古籍出版社2016年版，第554页。
② 陈澔注，金晓东校点：《礼记》，上海古籍出版社2016年版，第555页。
③ 陈澔注，金晓东校点：《礼记》，上海古籍出版社2016年版，第577页。
④ 李文炤撰，越载光校点：《李文炤集》，岳麓书社2012年版，第400页。
⑤ 鲁勇：《明清唱论中的腔词理论研究》（博士学位论文），南京艺术学院音乐学院2019年。
⑥ 袁行霈：《陶渊明集笺注》，中华书局2003年版，第492页。
⑦ 刘勰：《文心雕龙》，上海古籍出版社2015年版，第200页。

"歌者,乐之声也,故丝不如竹,竹不如肉,迥居诸乐之上。"① 孔颖达则在《毛诗正义》中疏曰:"原夫作乐之始,乐写人音,人音有小大高下之殊,乐器有宫徵商羽之异,依人音而制乐,托乐器以写人,是乐本效人,非人效乐。……哀乐出于民情,乐音从民而变,乃是人能变乐,非乐能变人。"② 唐代贾公彦对此则解释得更为详备:"云'特言管者,贵人气也'者,以管箫皆用气,故云贵人气。若然,先郑(玄)云'登歌下管,贵人声',此后郑(玄)云'特言管者,贵人气',不同者,各有所对。若以歌者在上,对匏竹在下,歌用人,人声为贵,故在上。若以匏竹在堂下,对钟鼓在庭,则匏竹用气,贵于用手,故在阶间也。"③ 贾公彦的这种论断是基于对"生命参与度"的认知。

当唐代这种以"生命参与度"的"主体性"观念为音乐价值判断的观念被确定下来后,此后的论述都是在这一框架下进行的。比如宋代朱熹(1130—1200)在《朱子语类》中谈到"咏歌"可以"和其心气""养人性情",说:"讽诵歌咏之间,足以和其心气,但上面三句抑扬高下,尚且由人;到'律和声'处,直是不可走作。所以咏歌之际,深足养人性情。至如播之金石,被之管弦,非是不和,终是不若人声自然。故晋人孟嘉有言'丝不如竹,竹不如肉',谓'渐近自然'。"④ 宋代杨慎(1488—1559)在《丹铅总录》中指出"肉言"(人声)"不由人教"的性质:"肉言",歌者人声也,出自胸臆,不由人教,故曰"肉言"。⑤ 明代韩邦奇(1479—1556)在《苑洛志乐》中认为:"夫乐有八音,为比之人

① 段安节:《乐府杂录》,中华书局1985年版,第15页。
② 毛亨传,郑玄笺,孔颖达疏,梁运华整理:《毛诗正义》一,山东画报出版社2004年版,第8、10页。
③ 郑玄注,贾公彦疏,彭林整理:《周礼注疏》二,山东画报出版社2004年版,第655页。
④ 黎靖德编,杨绳其、周娴君校点:《朱子语类》三,岳麓书社1997年版,第1967页。
⑤ 杨文生:《杨慎诗话校笺》,四川人民出版社1990年版,第13页。

声而设。"① 清代徐养源（1758—1825）在其《律吕臆说》中进一步将人声确定为"乐之本"："琴瑟之声不贵于人声。……人声之入乐在于歌诗。诗言其志，歌永其声。……乐之本其在是乎？"②

"'丝不如竹，竹不如肉'这一观点虽纵贯古代几千年，其具体涵义却从最初对'德'的重视逐渐发展到对自然生命价值的推崇，且此间又从对静态的'生命质料层'的认知跃进到对动态的'生命参与度'的把握。值得注意的是，传统哲学中'气'这一概念的引入是唱论发展的关键一环，它直接体现为对生命价值的肯定和推崇，并为宋代以来、尤其是明清唱论对人的主体价值的彰显筑牢了根基。"③ 更加具有现实意义的是，"歌者在上""丝不如竹，竹不如肉""贵人声"这种价值判断一旦确立，便会产生相应的音乐实践"方法论"体系。唱论中的"声律论""口法论"的确立和完善，就是在这种"贵人声"的价值判断的基础上得以实现的。④

第三节　汉魏时期

先秦商代至周代，一度实现了对远古原始政治、文化体系的延展、整合，使"礼乐"成为一种国家政治和文化制度并予以贯彻；但在"礼坏乐崩"之后，又出现了对"礼乐"观念、实践方式的回顾、反思和重构。尤其是战国后期，"无论是社会政治还是思想界，都呈现出'分久必合'的态势。文化上，隐约可见一个更大

① 韩邦奇：《苑洛志乐》卷八，清文渊阁四库全书本。
② 修海林：《中国古代音乐史料集》，世界图书出版西安公司2000年版，第629页。
③ 鲁勇：《明清唱论中的腔词理论研究》（博士学位论文），南京艺术学院音乐学院2019年，第168页。
④ 以上参见鲁勇：《明清唱论中的腔词理论研究》（博士学位论文），南京艺术学院音乐学院2019年，第166–174页。

的社会和思想结构,社会理想寄望于将来的'大同'。思想上,关于身心关系、家国关系、礼乐关系的讨论已不再继续深入,士人们倾向于从'天下'的大尺度来考虑问题,探索建立一种把天下万事万物都包纳其中的大的结构"①。分崩离析的社会现实和百家争鸣的学术状况都呼唤着一种新的整合,而大秦帝国的诞生正是这种强大倾向的产物——公元前221年,秦王嬴政兼并六国,建立了史无前例的中央集权帝国。秦始皇时,政治、文化上的整合力、凝聚力空前强大,据清代孙星衍校本《三辅黄图》记载,"始皇帝三十五年(注:公元前212年),以咸阳人多,先王之宫庭小,曰:吾闻周文王都丰,武王都镐,丰、镐之间,帝王之都也。乃营朝宫于渭南上林苑中。庭中可受十万人,车行酒,骑行炙,千人唱,万人和"②。而汉代则又将这种中央集权的一统局面不断强化。因此,对秦汉历史和社会的研究结论大多集中在"整合""一统""一体"等关键词上。就政治史、社会史层面来说,这些结论关键词的确无可厚非;但就文化史和思想史来说,则似乎又不能一概而言。

一、大传统与小传统的交融

尽管"整合""一统""一体"体现出秦汉文化、思想上大的倾向,但细分与旁发在其时也有着明显的体现,尤其表现在"大传统"和"小传统"的并行发展与互动互融上——这与先秦是有所不同的。什么是"大传统"和"小传统"呢?有学者指出,"在思想史的研究中,素有所谓大传统与小传统之分,这基本上也正是'精英文化传统'与'民间文化传统'的分际。在早期的秦汉美学研究中,不必讳言,基本上是围绕着精英思想家的美学展开的。由

① 叶朗:《中国美学通史》第1卷,江苏人民出版社2014年版,第17页。
② 何清谷校注:《三辅黄图校注》,三秦出版社2006年版,第52-53页。

于传世的早期文献基本上出自精英士人之手,而中国的哲学、思想、文学与艺术也在很大程度上为精英思想家所掌控,尤为重要的是,审美的原则与思想受到精英思想家的强有力的约束与导向;因此,针对秦汉时期的美学而言,精英思想家的表现是无法避开的重点"①。不过,由于秦末农民起义领导者陈胜、吴广均为楚人,楚霸王项羽和汉代开国皇帝刘邦也都是楚人,因此楚文化在当时的征战中得到了不断的扩张和强化,所谓"四面楚歌"既是这一时期的历史事件,同时也是文化事件——这正说明了政治、军事与歌唱文化的相互浸染。不仅是楚文化,其他众多区域性的文化在秦汉魏晋时期均有发挥、发展;也就是说,在政治、文化趋于一统的大框架下,区域性文化也有着巨大的发挥空间。用费孝通的话来概括,就是"多元一体"的文化格局。不过,在认同费孝通之理论的基础上,著名音乐学家秦序对秦汉与魏晋南北朝音乐文化的"多元"与"一体"有了丰富、推进和细化。他说:"多元化是秦汉大一统王朝一体化为主发展的高点、顶点、极端,实现高度的文化统一、思想统一。具体来讲每个时代还不同,比如说汉初的时候,政治统一,思想统一稍后,经济的统一也稍后。魏晋南北朝是文化多元发展,是乱世中的文化多元景象,可见两个大极端来回动。这个时候出现了中华文化历史不多见的思想、文化意识两极端继起和两极端并存的奇特景象。……传统中原汉民族的礼乐文化,值此乱世,遭到严重大破坏、大挤压,但在南方地区则得到尊重和传承,甚至变俗为雅。种种矛盾的评价,种种两极端事项的出现,正反映这一时代思想文化上的两极端继起,或两极端并存。"② 可见,虽然本部分以"汉魏时期"为"秦汉魏晋南北朝"的简称,但确切地说,"秦汉"与"魏晋南北朝"的情况又有所不同,概括而言,就是

① 叶朗:《中国美学通史》第 2 卷,江苏人民出版社 2014 年版,第 26 页。
② 秦序:《南北朝文化艺术的多元发展及两极端现象的继起与并存》,载《中国音乐学》2019 年第 2 期,第 12-13 页。

"一体的多元"到"多元的一体"的变化。而这里,就声乐文化而言,起到重要作用甚至核心作用的,笔者认为是"大传统"与"小传统"的微妙互动关系。

(一)大传统:自上而下的统合

汉朝建立以后,统治阶级对民间文化(尤其是楚地文化)的持续钟爱,使得上层精英文化与民间文化出现了较为亲密的融合。再加上秦代就已建立的乐府机构①,无论是在机构、机制上,还是在功能实效上,在汉代都更加完善,乐府中的歌唱艺术一定会有大幅度的发展。乐府的发展、完善和定型经过了一定的历史时期,据郭茂倩记载,"乐府之名,起于汉、魏。自孝惠帝时,夏侯宽为乐府令,始以官名。至武帝,乃立乐府,采诗夜诵,有赵、代、秦、楚之讴。则采歌谣,被声乐,其来盖亦远矣"②。乐府的职责主要有三:一是制作朝廷各种仪式中所需的音乐,二是训练乐工,三是收集采录各地的民歌。乐府配乐演唱的歌曲或收集采录的民歌叫做"歌诗",魏晋以后,这种"歌诗"则被改称为"乐府诗"或者"乐府",并作为一种特定的诗歌体裁被保留下来。汉代的乐府包含了臣侍文人颂扬朝廷功德的作品、祭祀活动的歌唱作品,也包含民间歌曲。其中,民间歌曲的主要题材是"男女相与咏歌,各言其情者也"③。实际上,乐府确实进一步整合了先秦《诗经》的功

① 1976年临潼始皇陵出土的秦代钟上铸有错金篆书铭文"乐府"字样,是"一个对秦代音乐有着突破性认识的重要发现"。因为以往一般依据《汉书·礼乐志》中的"至武帝定郊祀之礼,乃立乐府"的文献记载,一直认为是从汉武帝起才设立的乐府,而据这一发现,可以肯定秦代已设立"乐府"音乐机构,而这也显示出秦王朝的文化开创性。参见刘再生:《中国古代音乐史简述》,人民音乐出版社2006年版,第170页。

② 郭茂倩:《乐府诗集》下,上海古籍出版社2016年版,第1078页。

③ 文化部文学艺术研究院音乐研究所:《中国古代乐论选辑》,人民音乐出版社1981年版,第241页。

能和体裁——即将《诗经》的风、雅、颂分类延续下来。① 更重要的是，乐府中的诗歌都是配以音乐的、可以演唱的。这一点根据郭茂倩的记述即可知："凡乐府歌辞，有因声而作歌者，若魏之三调歌诗，因弦管金石，造歌以被之是也。有因歌而造声者，若清商、吴声诸曲，始皆徒歌，既而被之管弦是也。有有声有辞者，若郊庙、相和、铙歌、横吹等曲是也。有有辞无声者，若后人之所述作，未必尽被于金石是也。……如此之类，皆名乐府。"② 由此可见，乐府中歌唱确实占据着核心地位。

在乐府制度、机制和文化环境的催生下，汉魏时期产生了大批优秀的歌唱家，曾任乐府协律都尉的李延年就是其中一位杰出的歌唱家，且极善作曲和改编歌曲，据唐代吴兢（670—749）《乐府古题要解》记述汉代乐府中《薤露歌》流传情况时说，"旧曲本出于田横门人，歌以葬横。……至汉武帝时，李延年分为二曲，《薤露》送王公贵人，《蒿里》送士大夫庶人，挽枢者歌之，亦呼为《挽枢歌》"③，可知其才。而来自乐府的乐人竟曾超过 800 人，其中民间乐人达 441 人，占了一半有余，其中有"郑四会员""秦倡员""楚四会员""巴四会员""铫四会员""齐四会员""蔡讴员""齐讴员"等各地域民间乐人学会，可见当时乐府机构的繁荣景况。不仅如此，声乐作品的层出不穷也是极其令人震惊的史实，仅从乐府从民间采集的民歌数量上就可反映这一点："据《汉书·艺文志》记载统计的各地民歌共计有 138 篇，其中吴楚汝南歌诗有 15 篇，燕代讴、雁门云中陕西歌诗 9 篇，邯郸河间歌诗 15 篇，齐郑歌诗 4 篇，淮南歌诗 4 篇，左冯翊秦歌诗 3 篇，京兆尹、秦歌

① 实际上，风、雅、颂的体裁分类名称，"是后来才附加在《诗经》上的解释，因而与《诗经》本身的关联，其实没有那么强"。参见杨照解读：《诗经：唱了三千年的民歌》，广西师范大学出版社 2016 年版，第 33 页。
② 郭茂倩：《乐府诗集》下，上海古籍出版社 2016 年版，第 1078 页。
③ 何文焕、丁福何：《历代诗话统编》二，北京图书馆出版社 2003 年版，第 38 页。

诗 5 篇，河东蒲反歌诗 1 篇，名佳阳歌诗 4 篇，河南周歌诗 7 篇，周谣歌诗 75 篇，周歌诗 2 篇，南郡歌诗 5 篇。"① 由此可见，采集歌诗范围北达代秦赵齐，南至郑蔡吴楚，"其地域几及当日中国之全部"，所涉地域十分广阔，且"盖皆出于民间者也"。②

不过，公元前 7 年，汉哀帝裁减了乐府机构的规模后，乐府就由盛转衰。尽管作为音乐机构的乐府衰落了，但"乐府"作为一个专有名词，其历史和文化传统却被保留了下来，乐府诗歌成为固定的一种艺术体裁，与诗经、楚辞、唐诗、宋词、元明清戏曲并列。从更深层次上说，乐府诗歌作为一种歌唱体裁，与其前的诗经、楚辞以及其后的唐诗、宋词、元明清戏曲有比较紧密的传承关系——大量的歌唱理论著作均已详述。

实际上，乐府是作为一种"新的礼乐制度"而存在的。之所以称之为"新的礼乐制度"，是因为其政治和文化功能的改变导致其音乐形态发生了不小的改变。这一点，当代学者在研究汉代音乐文化时已经做了相当深刻的论述，我们列述如下：

> 在"新雅乐"的创制过程中，最高统治者的意志为其提供了政策上的支持；乐府的扩建为其提供了制度和物质保证；世俗音乐家李延年、宫廷文学家司马相如等人为其提供了专门的人才条件；所谓"赵、代、秦、楚之讴"和"新"声则提供了丰富鲜活的音乐资源。
>
> "新雅乐"典型地体现了以俗入雅，雅俗交融的特点。……在"新雅乐"中，俗的一面十分突出，俗乐成分是"新雅乐"之所以为"新"的决定性的因素。③

① 金星、金明春：《中国声乐艺术史》，人民音乐出版社、湖南文艺出版社 2010 年版，第 135 页。
② 萧涤非：《汉魏六朝乐府文学史》，人民文学出版社 1998 年版，第 6 页。
③ 冯建志、吴金宝、冯振琦：《汉代音乐文化研究》，河南大学出版社 2009 年版，第 6 页。

第三章 中国声乐艺术的历史述要

新的礼乐制的建立,使音乐艺术逐渐由封闭的以祭祀、王礼及统治阶级专用的,转化为维护统治阶级利益,教化人们思想、大众娱乐的文化形态。在这种人文意识的支配下,汉代音乐艺术的形式和内容空前丰富多彩,呈现出前所未有的宏大规模。……形成了雅俗并存、共同发展的新气象。①

汉代雅乐与俗乐并存与发展的主要标志,首先是从根本上打破了西周"雅乐"的一统局面,由国家正式确立了民间俗乐的发展地位。②

可以说,汉代乐府机构的设立,实际上是对已经形成的"雅乐"与"俗乐"共同生存和发展的全新格局进行了确认,从而奠定了中国传统音乐文化雅俗兼容、综合多元的典型特征,堪称中国古代音乐文化发展史上的一次历史性飞跃。③

从上可以看出,乐府不论从其机构的文化功能还是其艺术的文化追求上来说,在整体上都体现出"一体的多元",而在具体表现上则是"大传统"与"小传统"相互交融——它体现着一种"自上而下"的融合趋势。

(二)小传统:自下而上的浸融

汉代上承先秦采风制度,重视民间音乐文化,实施"观采风谣""观纳风谣""问以谣俗""览观风俗""循行风俗""使行风俗""听于民谣""谣言奏事""以谣言举"等做法,注重从谣歌俗乐中探察世风、官风、民风,许多民间音乐种类都被逐渐纳入乐

① 冯建志、吴金宝、冯振琦:《汉代音乐文化研究》,河南大学出版社2009年版,第7页。
② 冯建志、吴金宝、冯振琦:《汉代音乐文化研究》,河南大学出版社2009年版,第9页。
③ 冯建志、吴金宝、冯振琦:《汉代音乐文化研究》,河南大学出版社2009年版,第11页。

府之中。

如果说乐府机构的设立代表着朝廷的歌唱艺术功能诉求，那么相和歌就是从众多民间歌唱艺术中诞生并发展起来的代表，其在后来发展过程中地位逐渐提高，终于进入乐府。相和歌大约诞生在汉代的北方民间，"乐府相和歌（案：相和而歌），并汉世街陌讴谣词"①。《晋书·乐志》中载，"凡此诸曲，始皆徒歌"，其初始形态为清唱（没有伴奏），名曰"徒歌"（或称"谣"②）；此后发展为"但歌"，"四曲，出自汉世。无弦节，作伎最先唱，一人唱，三人和"③；再后来，"既而被之管弦"（加入伴奏），歌唱形式为"执节者歌"。汉魏时期的统治阶层都非常喜爱相和歌，比如"魏武帝尤好之"。魏氏三祖对相和歌都偏爱有加，甚至专门建立了音乐机构，对西汉以来的相和旧曲加以全面整理，并创制大量新曲，他们自己也创作了不少相和歌新曲。相和歌来自民间，想来其初形一定比较简单，但经过长期的、群体的发展以及广泛的传播，其不断跃迁社会文化阶层，竟成为主流的歌唱文化风尚，就使"小传统"与"大传统"结合在一起，"自下而上"之势相当明显；当时流传较广、艺术价值高的相和歌曲如《采菱》《阳阿》《激楚》《绿水》《病妇行》等经过改编被收入乐府之中，早已成为"自下而上"的典范之作。在这样的背景和氛围下，出现大量优秀的演唱相和歌的歌唱家成为历史的必然，比如"时有宋容华者，清彻好声，善唱此曲，当时特妙"④。

相和歌在汉魏时期的发展从未止步，它甚至发展出了相和大曲和清商大曲，在规模、结构以及演唱方式的运用方面都愈加宏大、

① 何文焕、丁福何：《历代诗话统编》二，北京图书馆出版社 2003 年版，第 38 页。
② 《尔雅·释乐》有"徒歌谓之谣"的说法。
③ 孙景深、茅慧：《中国乐舞史料大典》二十五史编，上海音乐出版社 2015 年版，第 136 页。
④ 郭茂倩：《乐府诗集》下，上海古籍出版社 2016 年版，第 1002 页。

丰富。比如，在结构上，它设计出"艳——曲——乱（或趋）"的经典三部分。"艳"的部分相当于引子或者序曲，一般为散节奏，极其委婉而抒情，具有营造氛围、引入情绪的艺术功能；"曲"的部分为乐曲的主体，由多个唱段连缀而成，每个唱段大致以婉转抒情为情感基调，速度舒缓、节奏匀称，而每个唱段后都有情绪热烈、速度较快的"解"段，与主体唱段形成对比；"乱"（或趋）是大曲的最后一部分，相当于尾声，情绪热烈，加上器乐与舞蹈，所谓载歌载舞，形成歌舞乐三位一体的局面。可以看出，"艳——曲——乱（或趋）"的结构体现着"生命型"艺术思维特征。当时影响较大的相和大曲作品有《艳歌何尝行》《广陵散》《陌上桑》《东门行》《白头吟》《大小胡笳》等等。

从相和歌的发展上看，"自下而上"的小传统与"自上而下"的大传统不仅最终融合在一起，甚至成为影响整个中国传统歌唱艺术的现象级风潮，它不仅衔接着先秦的声乐文化和思想传统，也为后来声乐艺术的发展确立了风格基调和范式原则。

另一些现象也值得关注，比如民间声乐艺术广泛弥漫、浸透在各个阶层，又比如宗教歌唱的发展及其俗化，等等。从这些现象中，我们也能看到"大传统"与"小传统"的密切交融关系。

我们先来分析一下民间声乐艺术在各个阶层的广泛弥漫和浸透。俳优的大量出现是汉魏时期民间声乐艺术繁盛的重要原因之一。与先秦瞽矇音乐家、歌唱家繁盛的情况不同，汉魏时期俳优成为声乐艺术尤其是百戏说唱艺术的主体力量，他们以家族和团体方式活跃在各类歌唱舞台上。当时贵族、官吏之家盛行豢养俳优，甚至相互交流或是热衷于攀比，久而久之，来自民间的俗歌俗唱却成为他们竞相推崇的风雅之事。我们通过汉魏时期的一些民歌歌词就可以窥见其端倪。比如，《吴歌·大子夜歌》（二首之一）：

丝竹发歌响，假器扬清音。
不知歌谣妙，声势由口心。

这里，歌唱与丝竹伴奏融为一体，歌声美妙、心口合一，说明这是当时的歌唱艺术受到人们广泛欢迎的原因；而就其表演形式说，"丝竹发歌响，假器扬清音"已经是歌唱艺术高级阶段才会出现的规模，这起码说明它已经走出了民间，受到更多、更高阶层人们的喜爱。① 而另一首《吴歌·上声歌》（八首之一）则更能说明问题：

初歌《子夜》曲，改调促鸣筝。
四座暂寂静，听我歌《上声》。

这里的"初歌""改调""暂"等词语表达，说明这是一个连续（系列）歌唱表演的场景，甚至可以说，它可能有着一定的"规格"或者"程序"；"四座"反映出这是一个公开的表演——也许是在公共艺术表演空间，或是家庭艺术表演空间；"四座暂寂静"则说明这一场景下，观众被表演者（歌中的"我"）演唱的《上声歌》所吸引、所陶醉。而且，我们从历史史料、文献中能够发现，《子夜歌》《上声歌》等歌曲都属于相和歌的后续发展阶段，它是南方的"吴歌"，属于民间歌曲；但从这里的表演场景看，它很明显已经"雅化"，已经成为上层社会人士的重要娱乐活动。从"大传统"与"小传统"的角度看，这也是"自下而上"和"自上而下"两个方向交融的明证。

① 杨荫浏指出，这首民歌"在歌词中说出了乐器伴奏对歌者的协助作用，同时也说出了歌者表达自己内心体会的意图"；根据他的研究，"另有一种歌，其伴奏不用弦乐器，而只用管乐器和击乐器中间的铃和鼓。用这种伴奏形式歌唱的歌曲，其特有的名称，为'《倚歌》'。《倚歌》有时与舞曲同时并用。在《倚歌》与舞曲同时并用时，往往先唱几节《倚歌》，然后接着唱几节舞曲。例如《西曲》中的《孟珠》曲，共有十节；其前二节为《倚歌》，后八节为舞曲；犹如《翳乐》曲共有三节；其前一节为《倚歌》，后二节为舞曲。这种先歌后舞的形式，也为以后的唐代《大曲》所继承"。（参见杨荫浏：《中国古代音乐史稿》上，人民音乐出版社2004年版，第147－148页。）这说明，这种歌唱艺术形式已经具有一定的规格性、程式性特征，逐渐具有高级、成熟的形态特征，应是超越民间阶层，而向更多、更高阶层融入的明证。

第三章 中国声乐艺术的历史述要

接下来，我们以佛教为例来分析宗教歌唱的发展及其俗化。虽然佛教传入中国的准确时间已经很难断定，但其是在汉代传入的应没有异议①。佛教的传入与繁盛，对汉魏时期的文化乃至此后整个中国文化都具有重要意义。我们知道，一种外来文化、外来宗教，一定是由于具有某种独特的机缘并历经与当地文化长期的磨合、融合，才能为当地人所认同。想来，丝绸之路的开辟与畅通是佛教传入的核心原因；而外来的佛教僧人，如天竺僧人竺佛朔，安息僧人安世高、安玄，月氏僧人支娄迦谶、支曜，康居僧人康孟祥，他们所带来的音乐，尽管是域外的音乐形态，但由于受到沿途各民族音乐的影响，也发生了不同程度的变化。

较之其他国家和地区的佛教传播情况，比如斯里兰卡、缅甸、泰国、柬埔寨、老挝等南传佛教文化圈，日本、朝鲜及越南佛教文化圈，中亚佛教文化圈等，佛教在我国的传播与发扬具有相当明显和独特的特色：

第一，我国佛教场地和信徒数量巨大，且其民族化（或曰"中国化"）程度很高。佛教传入之初就表现出依赖我国传统文化的特征，加上东汉末年到南北朝的 400 年间，由于社会动乱、玄学思潮骤起，佛教得以与我国各地地域文化交融并在各阶层之间扩散发扬，因而出现了佛教寺院林立、尊佛崇经的局面。《魏书·释老志》中曾载，"自迁都已来，年逾二纪，寺夺民居，三分且一……今之僧寺，无处不有。或比满城邑之中，或连溢屠沽之肆，或三五少僧，共为一寺。梵唱屠音，连檐接响"，杜牧诗中有"南朝四百

① 阴法鲁先生曾据宋肃瀛《试论佛教在新疆的始传》和陈炎《西南丝绸之路》两文指出，"佛教传入中国是逐渐地而且是从不同的方向传来的。据学者考证，传入的主要路线大致有三条：由印度，通过丝绸之路，经中亚传来；通过海上丝绸之路，经中南半岛传来；通过西南丝绸之路，经缅甸传来。开始传入中国内地的时间，大约在东汉初年（公元 1 世纪）；传入边疆及沿海地区的时间，现在（按：1988 年）还难以详考"。参见阴法鲁：《中国古代佛教寺院的音乐活动》，载文史知识编辑室：《佛教与中国文化》，中华书局 1988 年版，第 109 页。

八十寺,多少楼台烟雨中"①,岂止"四百八十寺",据《魏书·释老志》载,"略而计之,僧尼大众二百万矣,其寺三万有余"②。据北魏正光元年(520年)的人口调查,"当时全国约有500万户,3000万口居民。而僧尼竟达到两百多万人,这其中不包括数量更为庞大的供给寺院、为僧尼服务的'僧神祇户'"③。也有人对南朝的佛教寺院数量、僧尼的人数做过比较精准的统计,"在南朝,宋代有寺院1913所,僧尼36000人。齐代有寺院3015所,僧尼32500人。梁代有寺院2846所,僧尼82700人。陈代有寺院1232所,僧尼32000"④。由此可见,其数量实在惊人。

第二,佛教传入之初,与儒教、道教非但不是排斥、对抗和竞争的关系,反而颇为密切。比如,儒教历来强调的伦理纲常被佛教吸纳进来,认为出家人既应当礼敬王者,也应当报答父母恩情,比如借助儒家文化演变出"救人一命胜造七级浮屠""放下屠刀,立地成佛"等观念,依据儒家孝文化创作出《目连救母》等俗讲、变文作品,且在隋唐以后,这种思想被稳固下来。如此,才有了后来宋代力倡儒、佛、道"三教合一"的现实基础。

第三,民间信仰是佛教得以在全社会弥漫的重要原因,"这是汉地佛教文化圈的最主要的现实品格"⑤。也就是说,与官方和知识分子阶层在正统"经典"及其文化的背景下将佛教趋于政治化和理性化不同,民间则将佛教信仰推向了"神秘""神化"的一端。对"经典"的阐释和理解会使所谓的"政治化"和"理性化"随着政治向导、时代潮流、文化氛围的变化产生立场、角度

① 徐天闵:《武汉大学百年名典·古今诗选》,武汉大学出版社2013年版,第460页。
② 程国政编注,路秉杰主审:《中国古代建筑文献集要》先秦—五代卷,同济大学出版社2016年版,第221页。
③ 贺玉萍:《北魏洛阳石窟文化研究》,河南大学出版社2010年版,第141页。
④ 何云著,王志远:《佛教文化百问》,今日中国出版社1992年版,第121页。
⑤ 何云著,王志远:《佛教文化百问》,今日中国出版社1992年版,第90-91页。

第三章 中国声乐艺术的历史述要

上的差异，其变动性是不可避免的，是必然的，甚至成为一种常态和根本特征；而对"神秘"和"神化"的推崇则使佛教文化具有某种由"功利性""实用性"带来的"稳定性"，比如通过烧香、许愿、布施、法会等方式祈求现实愿望等等，将佛教众神塑造成"大慈大悲""有求必应"的形象，这些甚至使佛教有降格为准宗教的性质。至于佛教创教者是谁，其经典有哪些，民间并不重视，但如来佛、观音菩萨、弥勒佛等却因被民间不断强化其神化"功能"而传扬下来。加上，每种神化"功能"所对应的现实场合不同，需要对应不同的节庆活动、仪式活动，比如"观音节""浴佛节"等；由此，也逐渐沉淀出具有程式性、规格性的艺术形式，民间音乐在这些仪式中表现出了独特的、重要的优势。

从以上三点，我们大致可以总结出，虽然佛教的传入和繁荣是由于不可或缺的外部条件，比如政治条件、时代条件等等，也就是我们前文讲到的"机缘"；但根本原因是文化条件和民族性格。作为外来宗教，佛教在中国的发展历史，与其他几种世界性宗教的发展历史有着根本区别。西方基督教的威严感产生于它的文化氛围，也就是说，它与古罗马的进攻性、掠夺性文化氛围不无关系。而中国汉族作为传统的农耕民族，崇尚天、地、人的和谐关系，因此，"和"在中国文化中具有最基础、最普遍、最稳定的性质和特点。在这一特点下，中国的统治阶级在对外交流中一般是处于"被动""接受"状态，而"接受"之后往往也是任其发展，很少过度干预。所以，佛教作为外来宗教，也是先"接受"后"内化"。这样，佛教拥有最自由的发展空间，无论是在国家、政府层面还是民间层面，均是如此。就像学者指出的，"佛教只是作为中国皇帝的专门客人，正式地登上汉民族舞台，被单纯地作为一种精神文化工具，而不是像其他世界宗教那样，与物质财富的追求息息相关，靠

剑与火来为自己开辟道路"①。以上三点的共同之处在于"普及性"和"融合性",两者分别指向佛教实体和主体数量的快速增长和佛教文化的主动融入和被同化,而造成这两者的原因都是中国文化的"开放性"。所以,有人用"道面俗身"来总结佛教初传时的状态,的确有相当的道理。如此说来,"俗"在佛教传播、发展过程中所起到的作用是可想而知的。

当佛教在我国中原地区(以洛阳为代表)扎下根时,尤其是在魏晋南北朝佛教盛行的时期,其音乐形态已经与印度佛教原本的音乐形态相去甚远了。然而,它发生了哪些变化呢?而且,它是如何产生变化的呢?要知道,不论是印度还是西域的佛教音乐,其传统完全不同,且语言不通。南朝梁代高僧释慧皎大师(497—554,见图3-9)在其《高僧传》中的一些述论可为我们提供一些参考:

 论曰:夫篇章之作,盖欲申畅怀抱,褒述情志。咏歌之作,欲使言味流靡,辞韵相属。故诗序云:情动于中,而形于言。言之不足,故咏歌之也。然东国之歌也,则结咏以成咏;西方之赞也,则作偈以和声。虽复歌赞为殊,而并以协谐钟律,符靡宫商,方乃奥妙。故奏歌于金石,则谓之以为乐;设赞于管弦,则称之以为呗。夫圣人制乐,其德四焉;感天地,通神明,安万民,成性类。如听呗,亦其利有五:身体不疲,不忘所忆,心不懈倦,音声不坏,诸天欢喜。是以般遮弦歌于石室,请开甘露之初门,净居舞颂于双林,奉报一化之恩德。其间随时赞咏,亦在处成音。至如亿耳细声于宵夜,提婆扬响于梵宫。或令无相之旨,奏于篪笛之上;或使本行之音,宣乎琴瑟之下。并皆抑扬通感,佛所称赞。故咸池韶武无以匹其工,激楚梁尘无以较其妙。自大教东流,乃译文者众,而传声盖寡。良由梵音重复,汉语单奇。若用梵音以咏汉语,则声繁

① 何云著,王志远:《佛教文化百问》,今日中国出版社1992年版,第97页。

第三章 中国声乐艺术的历史述要

而偈迫；若用汉曲以咏梵文，则韵短而辞长。是故金言有译，梵响无授。始有魏陈思王曹植，深爱音律，属意经音。既通般遮之瑞响，又感鱼山之神制。于是删治瑞应本起，以为学者之宗。传声则三千有余，在契则四十有二。其后帛桥、支籥亦云祖述陈思，而爱好通灵，别感神制，裁变古声，所存止一十而已。至石勒建平中，有天神降于安邑厅事，讽咏经音，七日乃绝。时有传者，并皆讹废。逮宋齐之间，有昙迁、僧辩、太傅、文宣等，并殷勤嗟咏，曲意音律，撰集异同，斟酌科例。存仿旧法，正可三百余声。自兹厥后，声多散落。人人致意，补缀不同。所以师师异法，家家各制。皆由昧乎声旨，莫以裁正。夫音乐感动，自古而然。是以玄师梵唱，赤雁爱而不移；比丘流响，青鸟悦而忘薮。昙凭动韵，犹令鸟马蜷局；僧辩折调，尚使鸿鹤停飞。量人虽复深浅，筹感抑亦次焉。故夔击石拊石，则百兽率舞；箫韶九成，则凤凰来仪。鸟兽且犹致感，况乃人神者哉。但转读之为懿，贵在声文两得。若唯声而不文，则道心无以得生；若唯文而不声，则俗情无以得入。故经言，以微妙音歌叹佛德，斯之谓也。而顷世学者，裁得首尾余声，便言擅名当世。经文起尽，曾不措怀。或破句以合声，或分文以足韵。岂唯声之不足，亦乃文不成诠。听者唯增恍忽，闻之但益睡眠。使夫八真明珠，未掩而藏曜；百味淳乳，不浇而自薄。哀哉！若能精达经旨，洞晓音律。三位七声，次而不乱；五言四句，契而莫爽。其间起掷荡举，平折放杀，游飞却转，反叠娇弄。动韵则流靡弗穷，张喉则变态无尽。故能炳发八音，光扬七善。壮而不猛，凝而不滞；弱而不野，刚而不锐；清而不扰，浊而不蔽。谅足以起畅微言，怡养神性。故听声可以娱耳，聆语可以开襟。若然，可为梵音深妙，令人乐闻者也。然天竺方俗，凡是歌咏法言，皆称为呗。至于此土，咏经则称为转读，歌赞则号为梵呗。昔诸天赞呗，皆以韵入弦

绾。五众既与俗违，故宜以声曲为妙。①

从以上释慧皎大师的述论中，我们至少可以看出，他已比较深刻地认识到西方（印度）佛教与本土佛教在音乐传统上的不同，即"东国之歌也，则结咏以成咏；西方之赞也，则作偈以和声"；因此，当西方佛教音乐传入本土后，必定会出现矛盾，即"良由梵音重复，汉语单奇。若用梵音以咏汉语，则声繁而偈迫；若用汉曲以咏梵文，则韵短而辞长"；为了解决这一矛盾，则会出现一系列文化改造，主要表现在"天竺方俗，凡是歌咏法言，皆称为呗。至于此土，咏经则称为转读，歌赞则号为梵呗"。但这一系列的认识和改造是基于和围绕什么而进行的呢？或者我们不妨这么设问，为什么非要产生变化，为什么不将西方（印度）佛教的歌唱形态原原本本地接受并传承下来呢？在以上引文中，释慧皎大师还有一句话值得我们回味，也许这就是原因："若唯声而不文，则道心无以得生；若唯文而不声，则俗情无以得入。"这与他在该段引证的"论曰：夫篇章之作，盖欲申畅怀抱，褒述情志。咏歌之作，欲使言味流靡，辞韵相属"和"故诗序云：情动于中，而形于言。言之不足，故咏歌之也"联系起来——中国诗篇的文化功能是"申畅怀抱，褒述情志"（所谓"诗言志"），而诗篇的畅情、抒志方式则是通过"歌唱"的方式进行的，即他说的"咏歌之作，欲使言味流靡，辞韵相属"（所谓"歌咏言"）。所以，如果只有歌唱而没有经文经义，那么佛教的道义精神无法展现阐释；如果只有经文经义而没有配以歌唱，那么悟性情感就不能得以抒发。这里释慧皎大师用了"俗情无以得入"的表达方式，我们可以从两方面理解：一方面，可以从佛教精神内涵上理解，相对于佛教最高精神道义来说，人的"情"本身就是"俗"的，即使是对于慧皎这样的佛教

① 慧皎：《四朝高僧传》第 1 册，中国书店 2018 年版，第 209－210 页。着重号为笔者所加。

大师来说也是如此，所以称之为"俗情"应属其一义；而另外一方面，可以从佛教文化传播的功能向度上理解，它针对的是"俗世"和"俗人"，当然必须要通过"入俗"的方式，否则难以突破其时空局限，难以传之久远，从这个意义上说，"俗情无以得入"则指的是佛教经义需要得到"俗世""俗人"的理解、认同和支持，而这个实现方式则是由"声"（歌唱）来承担的。所以，"歌唱"对于从"佛"到"俗"的实现具有相当重要的"纽带""桥梁"意义，尤其是对于文化水平不高甚至不识字的古代普通百姓来说，这一点可能更加突出。

图3-9　释慧皎

历史证明，这一点也是符合事实的。杨荫浏（1899—1984，见图3-10）在其《中国古代音乐史稿》中指出：

> 在这一变乱频繁的时代（按：魏晋南北朝时期）里，宗教，特别是印度传来的佛教，大大地发展起来。各族统治者利用宗教作为麻醉人民和统治人民的工具，而苦难中的人民也想纾解现实生活中的痛苦，易于接受宗教。第三世纪（按：公元3世纪）时，中国的佛教信徒和僧人，在中国民间音乐的

基础上，创造了自己的佛教音乐，同时部分地吸收了一些印度的佛教音乐，初步建立了中国佛教音乐的体系。从此以后，佛教音乐，也在中国总的音乐文化中，产生了一定的影响。寺院既需要利用民间音乐去吸引人民，又需要利用民间音乐为宗教服务，因而一方面带有保存、介绍和传授民间音乐的作用，另一方面也有用宗教感情腐蚀民间音乐的作用。寺院宗教节期的集会，常带有群众文娱活动的性质，所以，对人民群众的音乐生活也产生了一定的影响。①

并在注释中指出：

从现有的《水陆》音乐和《焰口》音乐看来，其中七言、五言、四言……的《偈》，长短句词体的《赞》，以及一部分朗诵词，是出于中国的民间音乐；配合梵文译音歌词的《真言》或《咒》，以及随时凑合歌唱和朗诵的一个《梵腔》，可能是出于印度音乐。后者仅占佛教音乐的一小部分。②

可见，佛教传入我国后，为了更加稳固地扎下根来，利用民间音乐材料和手段就成为实现这一目的的重要一环；而由于中国自古以来以声乐为中心的观念（所谓"歌者在上，匏竹在下，贵人声也"③，"丝不如竹，竹不如肉，答曰'渐近自然'"④），歌唱一定会充当佛教文化传播的利器，而其最为丰富的歌唱形式也一定来源于民间的各类声乐艺术品种。如果这一推论成立，那么大量的具有民间音

① 杨荫浏：《中国古代音乐史稿》上，人民音乐出版社 2004 年版，第 138–139 页。着重号为笔者所加。
② 杨荫浏：《中国古代音乐史稿》上，人民音乐出版社 2004 年版，第 139 页。着重号为笔者所加。
③ 陈澔注，金晓东校点：《礼记》，上海古籍出版社 2016 年版，第 290 页。
④ 袁行霈：《陶渊明集笺注》，中华书局 2003 年版，第 492 页。

乐形态的佛教歌唱作品和大量参与歌唱的佛教歌唱家一定是作为重要主体而存在的。甚至还可以这样说，佛教利用民间歌唱发展了佛教的歌唱艺术，民间歌唱艺术也由于佛教的不断发展壮大、佛教文化传播久远而形成强大的发展势头，从而遍布社会各阶层、各角落。

图3-10　杨荫浏

如果回到我们本部分的论点，即自下而上的"小传统"方面，要想使"歌唱"具有传播佛教教义、文化的"纽带""桥梁"意义，这种"歌唱"必须具有"民间音乐"的气质和方式，也即必须首先体现"俗"的一面，才能逐渐进入"庙堂"和"庭堂"，实现与"大传统"的融合。这与上文我们提到的佛教的"道面俗身"一说是基本一致的。

我们对本部分做一总结：无论是"相和歌"的发展，还是佛教的引入、传播与壮大，都能够体现出"小传统"到"大传统"的过渡，最终实现"小传统"与"大传统"的融合。这是汉魏时期音乐文化（包括声乐文化）的一大特点。

二、歌唱方法论的音韵学奠基

上文我们已经对佛教传入中国后利用中国歌唱文化和对中国歌唱文化的影响作了简要论述。佛教传入中国，对中国歌唱文化的贡献还远不止于此，佛教的传入和发展对中国歌唱方法论体系的形成来说，具有更加突出的贡献，甚至可以说，中国歌唱方法论体系的初步奠基就是在佛教梵文的翻译中形成的，也是基于此，中国文化特色的歌唱方法论在其后的发展中才更加凸显出来。

我们知道，汉末以前，关于我国声乐的记述主要是凸显在"思想"上、"人物"上或是"功能"上，而对于歌唱方法论的论述并不多见，而且一般是围绕"气"或是歌唱声音的形态方面进行的。但是，汉末以后，这种情况发生了变化；而这种变化，是在佛教传入以后产生的。我们如此表述，就是要着重指出，我国歌唱方法论的转向与佛教的传入有莫大关系。

要讲中国声乐方法论体系的形成和转向，就必须要先讲我国汉语音韵学的诞生，因为汉语音韵学与我国声乐方法论体系的形成直接相关。据《隋书·经籍志一》卷三十二中的记载："自后汉佛法行于中国，又得西域胡书，能以十四字贯一切音，文省而义广，谓之婆罗门书。"① 这里的婆罗门书其实是指梵书，即僧祐（445—518）提到的"梵书胡本九十章"的《放光般若经》，因为是用梵文写的，故称"梵书胡本"。梵文属拼音文字，"十四字能贯一切音"中的"十四字"指的是十四个字母。有人在研究中认为十四个字母是"十四个元音"②，这应当是一种误解：如果从单元音字母来看，世界上似乎还没有出现十四个（单）元音的语言；如果

① 杜斗城：《正史佛教资料类编》，甘肃文化出版社2006年版，第519页。
② 《佛教与中国古代声乐艺术》一文中认为"十四字实际上指的是十四个元音，婆罗门书中用十四个元音就可以标注所有字音的拼音学理"。参见都本玲：《佛教与中国古代声乐艺术》，载《中国音乐》2007年第2期，第107－110页。

第三章　中国声乐艺术的历史述要

从元音音素来看，在公元1—6世纪的汉魏南北朝时期，还没有形成国际标准的音标系统，自然也不可能有"十四个元音音素"的见解。因此，这两种理解都不成立；也因此，"十四字"不可能是指"十四个元音"，而只能是指"十四个字母"。实际上，宋代郑樵在《通志》中述说了"字母"的发展过程："十四字贯一切音，文省而音博……其后又得三十六字母，而音韵之道始备。"① 这里的"字母"的确不是指"元音"，却恰恰是指现在所称的"声母"。

"梵文是标音文字，和汉字比较，它的组成形式有明显不同。它的基本单位是有音无义的字母，组成字是按照词的读音连缀。字母的概念是与梵文同来汉地的，桂馥认为'字母自后汉已入中国，至魏始大传于世'。"② 中国有通过字母来认字识音的意识，应当也是在汉魏时期佛教传入以后，比如，南朝梁代、陈代期间的《宝行王正论正教王品》中就有"先教学字母"的倡导。因此，音韵学研究中，学者据以上《隋书》中的"十四字能贯一切音"，认为《婆罗门书》是"反切"源于"梵文"的证据。③

"反切"是古代音韵学的语音获取手段，清代三位音韵学大师的三大论著，即顾炎武（1613—1682，见图3-11）的《音论》、戴震（1724—1777）的《声韵考》和王念孙（1744—1832）的《博雅音校订》中都指出，"反"与"切"的称谓有时序上的分别，也就是说，汉魏六朝时称作"反"，而唐代改称作"切"；此后的陈澧（1810—1882，见图3-12）又稍作修正，指出"孙叔然（按：孙炎）立法之初，谓之反，不谓之切。其后或言反或言切。……东晋及北朝已谓之切矣。……切韵之名在陆法言以前者。陆氏书既名《切韵》，则必言切不言反。（《经典释文》多引《切韵》

① 郑樵：《通志》，中华书局1987年版，第768页。
② 陆锡兴：《汉字传播史》，商务印书馆2018年版，第101页。
③ 束景南：《论庄子哲学体系的骨架》，广西师范大学出版社2003年版，第303页。

……《释文》之例言反不言切，故改切为反耳）"①，说明"反"与"切"实际上意义相同，只是在后来的发展过程中共同组成了一个双音词而已。

图 3-11 顾炎武

图 3-12 陈澧

然而，为什么要称"反"呢？顾炎武在《音学五书·音论·反切之始》中认为，这是由于南北朝人兴用"反语"而致："按反切之语，自汉以上，即已有之。宋沈括谓古语已有二声合为一字者。如：不可为叵，何不为盍，如是为尔，而已为耳，之乎为诸。郑樵谓慢声为二，急声为一。慢声为者焉，急声为旃；慢声为者与，急声为诸；慢声为而已，急声为耳；慢声为之矣，急声为只是也。愚尝考之经传，盍不止此。如《诗》'墙有茨'，传：茨，蒺藜也。蒺藜正切茨字。'八月断壶'，今人谓之胡庐，《北史·后妃传》作瓠芦，瓠芦正切壶字。"②

我国当代著名语言学家濮之珍（1922— ）也指出"南北朝人作反语多是双反，韵家谓之正纽、到纽"③。

① 陈澧：《切韵考》，中国书店 1984 年版，第 273 页。
② 濮之珍：《濮之珍语言学论文集》，复旦大学出版社 2018 年版，第 41 页。
③ 濮之珍：《濮之珍语言学论文集》，复旦大学出版社 2018 年版，第 41 页。

第三章　中国声乐艺术的历史述要

这说明,"双反"的反语是"反切法"产生的语言基础。然而,就此认定"双反"的反语是"反切法"产生的根本原因或是直接原因,似乎并不准确:因为它既缺乏稳定的价值论基础,也缺乏具有规律性的方法论内核。它仅仅是一种由既有经验(约定俗成)而产生的语言现象——这种语言现象并未最大限度地排除那些大量存在的"例外"现象,因此,它并不具备产生反切方法的必然性意义。我们说,一种方法论的产生,应该是与"功能"和"价值"密切联系在一起的,即,它一定是出于某种"实用"(从"价值论"方面说)的目的并具备能够达到实用目的的"功用"(从"功能论"方面说)。因此,要探明"反切法"的产生来源,就必须找出这种语言上的"实用"目的和"功用"效果。

笔者认为,佛教的传入,就是语言上的"实用"目的和"功用"效果实现的契机和条件;只有基于"实用"目的和"功用"效果,满足"价值论"和"功能论"两个方面的条件,才有可能产生"反切"这种具有中国文化特色的特殊的"拼音"方法体系。前文曾指出,作为传统的农耕民族,中国文化历来致力于构建天、地、人的和谐关系,"和"便成为中国文化最基础、最普遍、最稳定的思想支点和行为准则。因此,中国古代的统治阶级在对外交流中一般是处于"被动"或是"接受"状态,而在"接受"之后也并不过分干预。佛教的传入,正是在"和"的基本文化精神氛围下,经历了先接受、后内化的过程,才逐渐扎下根来。起初,佛教的中国信徒为了更好地诵读、理解、学习、翻译和发扬佛经,就必须学习梵文。然而,梵文是基于字母的拼音文字,与汉字的字形构成、汉语的语音表述方式有着相当明显的不同(从深层意义上说,它们显示出文化思维方式的不同);并且,这是中国历史上第一次面对拼音文字,中国人对它是完全陌生的。这样一来,佛教的中国信徒们就不得不对梵文的识记、拼读方式进行"创造性转化"——转化为以自身的文化思维方式为基础的拼读体系,以增强学习和传播效果。那么,如何进行"创造性转化"呢?那就是,

用汉字进行拼音。在反切法产生之前，其实还存在着比较初级的汉字注音方法。鲁勇在其博士学位论文《明清唱论中的腔词理论研究》中指出："古代初有注音意识之时，有两种注音法：一种是常用'读若'、'音如'等所谓假借之用的'直音法'，但此法仍以'训诂'为用，并非为了注音，并且很容易走入生僻字注常用字的误区，所以颜之推谓：'外言内言、急言徐言、读若之类，益使人疑'；另一种是同音不同调的注音法，此法虽然避免了生僻字注常用字的弊端，却有着声调转换的麻烦。以上这两种都属'整音注音法'，被语言学家评价为'日暮途穷'。"① 由于这两种初级注音方法存在着明显的弊端，人们也确实需要一种更加高级的注音方法。

因此，作为外来文化的佛教的传入、梵文的拼音文字性质以及汉字初级注音法的弊端，在这三者共同作用下，"反切"注音法就自然而然地，也是必然地诞生了。它满足了我们上述所提到的两个方面的条件：

第一，"实用"的目的。梵文佛经是佛教的中国信徒必须学习的，当然也成为他们在语言上必须克服的困难；在对梵语完全不熟悉的情况下，他们只能通过汉字注音的方式对梵语进行拼读模拟，才能达到诵读、理解、学习、翻译和发扬佛经的"实用"目的。

第二，"功用"的效果。用汉字进行拼音，就要摒除之前的初级注音法（即上文提到的"直音法""同音不同调的注音法"等"整音注音法"），才能达到更好的效果。在不断的实践、试验、修正中，一种既不同于梵语的字母拼音注音法，也不同于之前"整音注音法"的注音方法，即"反切"注音法诞生了，"其主要方法是取反切上字之声母（包括零声母字）和反切下字之韵母（含声调）来为目标字注音。这种方法属'拆音注音法'，被语言学家评

① 鲁勇：《明清唱论中的腔词理论研究》（博士学位论文），南京艺术学院音乐学院2019年，第20-21页。

价为'无往不利'"①。这种"无往不利"的"反切"注音法，很好地实现了语言的"功用"效果。

"反切"注音法一经在沙门诞生，很快就在知识阶层传播开来，当时的人们已经认识到其"无往不利"的特点，不少学问家投身到"反切"的研究中，因此，它也逐渐成为研究汉语语音的一门专门的学问，"音韵学"就此诞生。

那么，"反切"注音法为什么会被引入到歌唱方法论的研究之中呢？这又要从我国古代（先秦起）对于"歌唱"的认识说起。

先秦以来，古人都不约而同地将"诗"与"歌"并列在一起，形成了诗、歌一体的密切关系，最早的规定应当起源于《尚书·舜典》，其中的"诗言志，歌永（按：同咏）言"成为后来诗歌关系的范式表达。这里指明了，"诗"的特点是"言志"，而"歌"的特点是"咏言"——稍加注意，我们就会发现，"诗言志"和"歌咏言"这两组三字句中，其重复的字就是"言"字；也就是说，"诗"表达"志"的动作、方式是"言"，而"歌"所咏唱的对象也是"言"。可见，"言"在诗、歌艺术中占据着何其重要的地位！基于此，我国从先秦开始，研究诗、歌理论的人就已经形成了共识，将诗、歌的方法论核心锁定在"言"上，也就是语音上。只是，东汉以前，由于对语音的认识还不够成熟，并未产生比较系统的语音研究方法，因此，基于语音的方法论也只得暂时搁置。直到作为外来文化的佛教的传入，一种新的、更加高级的注音方法的出现，才促成了较为成熟的"音韵学"的诞生。如此一来，"音韵学"就成为研究以"言"为核心的诗和歌的全新利器。"歌唱"的方法论体系以"音韵学"为基底开始构建，踏上了高速发展的道路。

① 鲁勇：《明清唱论中的腔词理论研究》（博士学位论文），南京艺术学院音乐学院2019年，第21页。

三、《乐记》中的声乐理论

《乐记》是我国古代第一部具有完整理论体系的乐论专著,具有相当重要的研究价值;毫不夸张地说,它对此后的乐论具有提纲挈领和规范的意义。关于《乐记》的成书,学界尚无定论,我们这里取音乐美学家蔡仲德(1937—2004,见图3-13)的论证过程及观点。

图3-13　蔡仲德

蔡仲德列述了三条史料:第一条,班固(32—92)所撰的《汉书·艺文志》中《六艺略·乐类》有语:"武帝时,河间献王好儒,与毛生等共采《周官》及诸子言乐事者以作《乐记》……其内史丞王定传之,以授常山王禹。禹成帝时为谒者,数言其义,献二十四卷《记》,刘向校书,得《乐记》二十三篇,与禹不同。"第二条,《隋书·音乐志》中有语:"梁氏之初,乐缘齐旧。武帝思弘古乐,天监元年遂下诏访百僚。……于是散骑常侍、尚书仆射沈约奏答曰:'……汉初典章灭绝,诸儒捃拾沟渠墙壁之间,得片简遗文,与礼事相关者,即编次以为《礼》,皆非圣人之言。……

第三章　中国声乐艺术的历史述要

《乐记》取《公孙尼子》。'"第三条，张守节《史记正义》中有语："其《乐记》者，公孙尼子次撰也。"蔡仲德指出，第一条记载是据刘歆（公元前50—公元23，刘向之子）的《七略》删节而成，而刘歆奏《七略》是在汉哀帝建平元年（公元前6年），比第二条记载沈约（441—513）奏答早500多年，比长孙无忌（594—659）上《隋书·音乐志》（公元656年）早662年，比第三条张守节《史记正义》记载"公孙尼子次撰《乐记》"（唐玄宗开元二十四年，即公元736年）早742年。根据"史料时间越早，越接近史实"的原则，说明"《乐记》作者是河间献王与毛生等，而不认为是公孙尼子"。加上"《乐记》中有七百余字与《荀子·乐论》大同小异"，且这七百余字"在《荀子·乐论》中显得主题突出，前后连贯，一气呵成，是一有机整体，而在《乐记》中则散见于《乐象》《乐化》《乐施》《乐情》诸篇，或与篇名题意不甚切合，或与前后文意不相连属，显得牵强附会，捉襟见肘"。《乐记》中也有与《周易·系辞》《吕氏春秋》相同或相似的文字。通过这些分析比较的结果是，"《乐记》成书不在《周易·系辞》《荀子》《吕氏春秋》之前，而在其后"。另外，"先秦乐论著作，包括《荀子》《吕氏春秋》在内，其思想都不如《乐记》丰富而系统，如果《乐记》在前，就无法解释战国二百几十年的音乐美学思想究竟是发展还是倒退。《荀子·乐论》总共只有一千五百余字，倒有半数与《乐记》相同相近，如果是它抄自《乐记》，则这篇著作还有多大意义？荀子是位富有学术独创性的大儒，《荀子》各篇均无整抄他人著作的现象，为何惟独《乐记》却如此大抄而特抄？这两点都可从反面说明《乐记》成书不可能在《荀子》等先秦著作之前"。据此，蔡仲德得出结论："《乐记》成书年代不在战国初期，而在西汉武帝时代；《乐记》作者不是公孙尼子，而是'河间献王……与毛生等'，即刘德（公元前170—前130，见图3-14）及毛苌（按：生卒年不详，约为公元前3—前2世纪之间，

见图 3-15）等人。"①

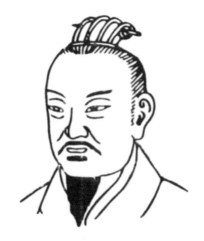

图 3-14 刘德

图 3-15 毛苌

除以上史料比较分析的合理性外，蔡仲德的结论也与汉代文化趋于大整合的大背景一致，即利用《周易·系辞》《荀子·乐论》《吕氏春秋》等先秦文献的经典乐论素材，构建具有系统性的乐论体系，形成一部乐论专书，这是先秦乐论所不具备的特征。

《乐记》与声乐有关的部分主要存在于《师乙篇》中，《乐象篇》也有部分论述。这里将《师乙篇》原文列述如下：

> 子赣见师乙而问焉，曰："赐闻声歌各有宜也，如赐者，宜何歌也？"
>
> 师乙曰："乙，贱工也，何足以问所宜？请诵其所闻，而吾子自执焉：宽而静，柔而正者宜歌《颂》。广大而静，疏达而信者宜歌《大雅》；恭俭而好礼者宜歌《小雅》。正直而清廉而谦者宜歌《风》。肆直而慈爱者宜歌《商》；温良而能断

① 以上所引均见蔡仲德：《中国音乐美学史》第 2 版，人民音乐出版社 2003 年版，第 319-322 页。

者宜歌《齐》。夫歌者，直己而陈德也。动己而天地应焉，四时和焉，星辰理焉，万物育焉。

故《商》者，五帝之遗声也，商人识之，故谓之'商'。《齐》者，三代之遗声也，齐人识之，故谓之'齐'。明乎《商》之音者，临事而屡断，明乎《齐》之音者，见利而让。临事而屡断；勇也；见利而让，义也。有勇有义，非歌孰能保此？

故歌者，上如抗，下如队，曲如折，止如槁木，倨中矩，句中钩，累累乎端如贯珠。故歌之为言也，长言之也。说之，故言之；言之不足，故长言之；长言之不足，故嗟叹之；嗟叹之不足，故不知手之舞之足之蹈之也。"①

《乐记·师乙篇》全文不到350字，但其中包含了许多有价值的美学观点，不仅具有承上启下的作用，甚至具有开创性的理论意义。为了便于理解，此处将蔡仲德对《师乙篇》原文的"今译"也列述如下：

子赣去见乐师乙，问道"我听说唱歌要适合各自的性格气质，请问像我这样的人，适合唱什么歌呢？"

乐师乙回答道："我是个微贱的乐工，哪里敢当承您前来问适合唱什么歌呢？还是请允许我说一下我听过的说法，然后由您自己选择吧。宽厚、沉静、柔和、正直的人适合唱《颂》，志气广大，事理通达、安详、诚信的人适合唱《大雅》，恭敬、谨慎、讲究礼仪的人适合唱《小雅》，正直、廉洁、谦逊的人适合唱《风》，坦率而慈爱的人适合唱《商》，温良而果断的人适合唱《齐》。所唱的歌适合自己的个性，便

① 蔡仲德注译：《中国音乐美学史资料注译：增订版》上，人民音乐出版社2007年版，第330–331页。

能表现出德性。德性表现出来了，天地就会感应，四时就能和顺，星辰就能运行有序，万物就能茁壮成长。"

"《商》是五帝时流传下来的，商人还记得它，所以称为'商'；《齐》是三代时流传下来的，齐国人还记得它，所以称为'齐'。懂得《商》这种歌曲的人，遇事善于决断；懂得《齐》这种歌曲的人，见利能够谦让。遇事善于决断，是勇；见利能够谦让，是义。勇和义的德性，不通过歌曲怎么能表现出来呢？"

"歌声上升时昂扬有力，如同高举；下降时沉着稳重如同坠落；转折时棱角分明，如同折断；休止时寂然不动，如同枯树；音调千变万化，都有一定之规，连接不断如同一串明珠。所以歌唱也是说话，但它是拖长了声音说。心里高兴了，所以就说话；直说不足以表达感情，所以就加上曲折变化，拉长了声音说；拉长了声音还不足以表达，所以就加上更多的变化反复和唱；反复和唱还不足以表达，于是就情不自禁地手舞足蹈起来了。"①

接下来，我们提取原文中一些比较突出地反映歌唱观念的典型语句作为论点，并联系它对后世歌唱理论和实践的影响，依次进行简要论述。

第一点，"声歌各有宜"。

性格、气质不同，适合演唱的歌曲风格也不相同。这可能是首次在审美高度上提出人的个性、气质与声乐演唱风格的关系问题，后来许多声乐从业者渐渐发展出各曲种的风格"流派"，可能与"适"这一中国传统美学范畴有关。从字义就可发现，"声歌各有宜"中的"宜"字与"适"字是同义的。我们先从听觉的角度而

① 蔡仲德注译：《中国音乐美学史资料注译：增订版》上，人民音乐出版社2007年版，第330-333页。

论，《国语·周语下》中曾指出："单穆公曰：'……夫乐不过以听耳，而美不过以观目。若听乐而震，观美而眩，患莫甚焉。夫耳目，心之枢机也，故必听和而视正。听和则聪，视正则明。……夫耳内和声，而口出美言。'"① 这里的"夫乐不过以听耳""听乐而震""耳内和声"就是音乐之所以美的标准。但如何符合这一原则呢？《吕氏春秋·适音》直接以"适音"为标题，就能说明"适"就是符合音乐听觉审美的标准："夫乐有适，心亦有适。……夫音亦有适：太巨则志荡，以荡听巨则耳不容，不容则横塞，横塞则振；太小则志嫌，以嫌听小则耳不充，不充则不詹，不詹则窕；太清则志危，以危听清则耳谿极，谿极则不鉴，不鉴则竭；太浊则志下，从下听浊则耳不收，不收则不抟，不抟则怒。故太巨、太小、太清、太浊，皆非适也。何谓适？衷，音之适也。何谓衷？大不出均，重不过石，小大轻重之衷也……衷也者，适也。以适听适则和矣。乐无太，平和者适也。"② 这就是说，"适"就是"无太"，就是"平和"。但这里仅仅是就"听觉"而言的；而《师乙篇》中的"声歌各有宜"明显是就"唱"或者"唱者"的"适"（宜）而言的。唐代柳宗元在《邕州马退山茅亭记》中有句著名的观点："夫美不自美，因人而彰。"③ 这句话是由"兰亭"这一原不知名但因晋朝书法、文学名家王羲之操书、行文《兰亭序》而千古流传的文化空间而引发的感慨，说明美的彰显必须通过对的人以对的方式实施行为。用在歌唱上，其实也适用，即人的气质、性格和嗓音条件是一种"天然"的存在，必须要对其特点进行"人为"的认识和引导，才能体现出"美"的特点，而落实到审美原则上，就是"适"。因此，笔者认为，"声歌各有宜"提出的意义就是它隐含了"适"的审美原则。

① 邬国义、胡果文、李晓路：《国语译注》，上海古籍出版社2017年版，第94页。
② 吕不韦著，鲁晓菌编译：《中华国学经典·吕氏春秋》，团结出版社2017年版，第78页。
③ 余彦君注译：《柳宗元文》，崇文书局2017年版，第101页。

这一点，在元代燕南芝庵的《唱论》中也有比较深刻的论述，似乎是受到了《师乙篇》的影响：

 凡歌之所忌：子弟不唱作家歌，浪子不唱及时曲；男不唱艳词，女不唱雄曲；南人不曲，北人不歌。

 凡人声音不等，各有所长。有川嗓、有堂声，背合箫管。有唱得雄壮的，失之村沙。唱得蕴拭的，失之乜斜。唱得轻巧的，失之闲贱。唱得本分的，失之老实。唱得用意的，失之穿凿。唱得打揞的，失之本调。①

以上，《唱论》中列举了不同身份、个性、地域及自身嗓音条件的人不能唱与其身份、个性、地域及自身嗓音条件不符的歌，且指出了在歌唱上特别突出某一方面就会导致在此方面的弊病。这仍是依据"适"的审美原则所做出的判断和提示。以京剧为例，京剧中梅兰芳创"梅"派，嗓音清亮华丽，适宜演唱华贵的青衣或俏皮的刀马旦；而程砚秋则根据自己嗓音的倒仓问题，发展出低回婉转、典雅娴静的程派唱腔，音色虽然偏于暗淡，却令人回味无穷。这也是以"适"为审美原则所进行的演唱实践和明智选择。

第二点，"歌者，直己而陈德"。

"直己而陈德"的大致含义是，所演唱的曲目如果符合自己的个性特点，就能表现出自然的德性。这句主要起承上启下的作用，承上是承"适宜性"（"适"），启下是启"动己性"。只有既符合"适宜性"又符合"动己性"，这个自然之德才能长久发挥作用。这强调了释放歌者自身，从而真情流露的重要性。

第三点，"动己而天地应焉，四时和焉，星辰理焉，万物育焉"。

"动己"是在"直己"的基础上完成的，即必须选择适宜的曲

① 刘崇德、龙建国、田玉琪主编，龙建国疏证：《〈唱论〉疏证》，江西教育出版社2008年版，第110页。

目，释放出歌者自身的个性，表现出自然的德性，才能够真情流露，才能够感动自己。只有感动了自己，才能让自身与天地自然、时空万物合为一体，达到修身的目的。这说明动己的最终目的是"修身"，这时的"修身"仍然是强调了以个人身心特点的自由为基础，由内而发，走向天人合一，这与后来通过"禁"、通过"存天理，灭人欲"的由外而内的修身方式具有方向上的不同，此处更加符合艺术的规律。

第四点，"商音勇，齐音义"。

暗示出声乐艺术具有地域性特征，当然也具有了地域性审美，这对理解现在民族音乐形态学中所说的"色彩板块分类"也有观念上的启发。《乐记》提出了地域性特征的观点，不过并没有具体论述；但这一观点却影响了后世。比如，元代《唱论》中就进行了较为细致的论述：

> 凡唱曲有地所：东平唱《木兰花慢》，大名唱《摸鱼子》，南京唱《生查子》，彰德唱《木斛沙》，陕西唱《阳关三叠》《黑漆弩》。①

"凡唱曲有地所"指的就是不同地区流行不同的歌曲，当然也表现出不同的风格、特色。

《唱论》中的"东平"，元代称作东平路（辖境为今山东汶上、平阴、梁山、东平、肥城、阳谷、东阿等县），是从汉代东平国、唐代东平郡、宋代东平府承袭而来。而元代东平所兴唱的《木兰花慢》，上承唐代教坊曲子《木兰花》，后来该曲在宋代流行后被改编为《偷声木兰花》《减字木兰花》《木兰花慢》等词调歌曲，再后来被收入南曲中，作为南吕宫慢词。

① 刘崇德、龙建国、田玉琪主编，龙建国疏证：《〈唱论〉疏证》，江西教育出版社2008年版，第89页。

"大名",元代称作大名府路(辖境为今河北大名、成安、威县,上东徒骇河西北,河南濮阳、浚县及卫河上游以西、黄河以北、淇河以南等地),是从五代后汉大名府承袭而来。元代大名所兴唱的《摸鱼子》上承唐代教坊曲子《摸鱼子》,宋代被改编为词调歌曲《摸鱼儿》(又名《买陂塘》《山鬼谣》等)。

"南京",指的是开封,元代称作南京路(辖境为今河南原阴、鄢陵以东,延津、长垣以南,兰考、民权以西,太康、扶沟以北等地),是承袭金代改汴京为南京名而来。元代南京所兴唱的《生查子》,上承唐代教坊曲子《生查子》,宋代被改编为词调歌曲,后来被收入南曲,为南吕宫引子。

"彰德",元代称作彰德路(辖境为今河南安阳市、鹤壁市、林县、汤阴以及河北涉县、磁县、临漳、武安等地),承袭近代彰德府而来。元代彰德所兴唱的《木斛沙》之名在宋代郭茂倩(1041—1099)《乐府诗集》中即有记载,其名为《穆护砂》,源自唐代教坊曲子《穆护子》,是五言四句声诗,宋代被改编为六言四句声诗《穆护词》,而元代的《穆护砂》由宋裹(1294—1346)所作,可能与《木斛沙》有关。从"木斛沙"与"穆护砂"名称看,其音同字异,很可能是外来歌曲,后经一系列改编、更变才成为在彰德广为流传的《木斛沙》。

"陕西",元代为陕西行省(治奉元路,今陕西长安县治,领奉殛等路四,凤翔等府五,邠州等州二十七,属州十二,自陕西以至汉中,又西南至四川西山诸州之境,即今陕西全境、及甘肃平番县以南、四川茂县以西、汉源县以北地)。元代陕西所兴唱的《阳关三叠》,在唐代名为《渭城曲》,宋代更名为《阳关曲》或《阳关三叠》,其歌词用唐代诗人王维的名诗《送元二使安西》,元代继续流传。其歌曲形态是否与唐、宋一致或密切相承暂不得而知。元代陕西所兴唱的《黑漆弩》又名《学士吟》或《鹦鹉曲》,体

裁为北正宫小令。①

从此可证,《唱论》中的"凡唱曲有地所"是对歌曲具有地域特征的高度概括,比《乐记》中的"商音勇,齐音义"更具理性意义和现实意义,应当是受到了《乐记》的重要影响。如果推断成立,那么,《乐记》在音乐理论上的持续影响力之强可见一斑。

第五点,"有勇有义,非歌孰能保此?"

这句话继承了孔子在《孝经》中提出的"移风易俗,莫善于乐"②和荀子在其《乐论篇》中提出的"声乐之入人也深,其化人也速"③的观点,强调了声乐(歌唱)不可替代的艺术功能和艺术特征。

第六点,"歌者,上如抗,下如队(按:义为坠),曲如折,止如槁木,倨(按:义为钝角)中矩,句(按:义为锐角)中钩,累累乎端如贯珠"。

这段话是针对"歌唱"的艺术形态而言的。由于这段话对歌唱艺术形态的认识达到了空前的深度,并为后世提供了依据和经典思路,因此受到后来的歌唱研究者的普遍重视,几乎每论必引。那么,到底这里的论述思路有什么独特的价值呢?我们从以下几个方面进行分析:

其一,歌声类比之象。先秦总结出"赋""比""兴"的诗歌创作手法,"比"堂堂居其一。这段话的意思是,歌唱(的形态),旋律上行时要向上高举,下行时要向下坠落,转折时像折断时那样

① 以上参见刘崇德、龙建国、田玉琪主编,龙建国疏证:《〈唱论〉疏证》,江西教育出版社2008年版,第89-90页。
② 孔子著,吕平编:《孝经》,新疆青少年出版社1996年版,第62页。
③ 荀子著,孙安邦、马银华译注:《荀子》,山西古籍出版社2003年版,第204页。当然这里的"声乐"一词与我们现在的"声乐"概念并不完全一致。鉴于先秦词语单音节化的实情,我们认为荀子所讲的"声乐"实际上是"声"和"乐"的合成词,包含了"声"(即音乐的物理声响)和"乐",也就是经过人为组织、创作,并发自内心、符合自然规律的综合的音乐形态。当然,又鉴于先秦"歌者在上,匏竹在下,贵人声也"(《礼记·郊特牲》)的观念,我们可以认为,这里的"声乐"一词,仍然是以现在的"声乐"(歌唱)为核心或者主体的。

干净利落,休止时要像枯树那样寂静,大的曲折要像矩尺那样明显,小的曲折要像钩子一样婉转,连续进行时要像一串珍珠。从手法看,这段话就具有"比"的特征和价值。孔颖达《礼记正义》注曰:"言声音感动人心,令人心想形状如此。"这里"比"的特点和价值就是"听声类形",具有直观的功能。

其二,通感。这里主要是听觉与视觉之间的通感。"上如抗,下如队,曲如折,止如槁木,倨中矩,句中钩,累累乎端如贯珠"中的"抗""队""折""槁木""矩""钩""贯珠"等字词,反映的均是听觉与视觉的通感。这说明古人早已注意到了通感现象,现在我们在声乐的审美描述中也普遍运用"通感",比如声音的甜美、沉重、高亢、明亮等等。

其三,这句话对后世唱论的影响是巨大的。比如,宋代沈括(1031—1095)在《梦溪笔谈》中的"声中无字,字中有声"与此处的"累累乎端如贯珠"表达了同样的意思,并且表达得更加明晰,更具有学理意义。元代芝庵《唱论》中的"歌之节奏:停声,待拍,偷吹,拽棒,字真,句笃,依腔,贴调",应是这些声音形态的丰富和细化。"上如抗,下如队"被总结为"抗坠说",并发展为多层次、多角度的理论,比如,它继承了《韩非子》中的声乐教学方法论;后来,刘勰(约465—约520)《文心雕龙》又明确提出"抗喉矫舌"的概念:"古之教歌,先揆以法,使疾呼中宫,徐呼中徵。夫宫商响高,徵羽声下;抗喉矫舌之差,攒唇激齿之异,廉肉相准,皎然可分。"① 甚至唐代段安节所撰的《乐府杂录》发展了"抗坠"的"象",提出抗坠的基础是气息的调节:"善歌者必先调其气,氤氲自脐间出,至喉乃噫其词,即分抗坠之音。既得其术,即可致遏云响谷之妙也。"② 由"歌唱形态"的"象"论演绎发展为声乐技巧的"气本体论",即"抗喉之法",

① 刘勰:《文心雕龙》,北京燕山出版社2001年版,第85页。
② 段安节:《乐府杂录》,中华书局1985年版,第15-16页。

从感官层面进入学理层面。后来的研究者大都沿用了"抗坠"的气本体论,这不是偷换概念,而是使"抗坠"之说更加学理化。

第七点,"歌之为言也,长言之也"。

这里明确说明了歌曲的语言属性,是以语言为基础的,只是它是拉长了的语言。这点强调了中国传统声乐美学观念的特点,重视歌曲的"言",又不限于"言",而要长言;后世不断研究"字"与"腔"的关系,很大程度上说是对"长言"的进一步发挥。因此,我们从这句话就可见《乐记》作者眼光之独到、认识之深刻。

第八点,"说之,故言之;言之不足,故长言之;长言之不足,故嗟叹之;嗟叹之不足,故不知手之舞之,足之蹈之也"。

我们认为,这段话说明了歌唱审美层次的呈递性和超越性,比如,道家强调"不得已"的事物发展规律,这里恰好也是符合的;并且,这与《乐记·乐本篇》中的"凡音之起,由人心生也"的"感物动心说"也是一致的。

以上就是笔者对《乐记·师乙篇》的简要认识和分析。可以说,《乐记·师乙篇》对于我国声乐艺术理论的承上启下具有突出重要的意义。尤其是对于汉代以后声乐艺术理论体系的形成,具有引领和统领的作用。关于这一点,当代著名音乐美学家刘承华做过较为细致的分析,他在《中国古代声乐演唱美学的历时性展开——从〈师乙篇〉到明清"唱论"的历史演进轨迹》一文中直接论证了《师乙篇》对于中国古代唱论的引领和贯穿作用,指出:"《乐记》中的《师乙篇》,对声乐演唱中的许多理论问题做了极为精练而又深刻的理论表述,有许多命题在后来不断孕育生长,终于在明清时期结出累累硕果,其影响直至今天。"[1] 他在文中列举了《师乙篇》中的四个理论模型,并详细分析了它们在后世的发展演

[1] 刘承华:《中国古代声乐演唱美学的历时性展开——从〈师乙篇〉到明清"唱论"的历史演进轨迹》,载《南京艺术学院学报(音乐与表演)》2015年第2期,第7-14、161页。

变,即:由"抗坠"说发展出"气"本体论;由"贯珠"说生发出声音形态论;由"折槁"说催化出声音张力论;由"动己"说发展出声情美感论。这虽然属于一家之言,却是极有见地的。

除此之外,《乐记·乐象篇》也有一段比较重要的论述:"诗,言其志也;歌,咏其声也;舞,动其容也。三者本于心,然后乐器从之。是故情深而文明,气盛而化神。和顺积中而英华发外,唯乐不可以为伪。"① 这段论述继承了《尚书·舜典》中的"诗言志,歌永言,声依永,律和声"②的观点,并且明确提出"三者本于心"和"乐器从之";基本逻辑是心主情、气主神,所以"情深而文明,气盛而化神"。

第四节 隋唐时期

在我国古代音乐文化上,最为开放的时代当属隋唐,其兼收并蓄、包容大气的政治气度和文化胸怀是隋唐音乐文化繁荣的基础。这种气度和胸怀的形成是有其特殊的渊源和过程的。

一、政治文化的包容气度与声乐艺术的多元发展

汉代以来,外来音乐在内地的传播,对本土音乐(尤其是北方音乐)文化的冲击和影响比较大。隋朝建立前,"在黄河流域建立政权的游牧民族就有匈奴、鲜卑、羯、氐、羌等,胡服、胡食品、胡坐、胡帐、胡琴、胡笛、胡箜篌迅速风靡中原,即便是本非游牧民族的北地汉人如北齐的统治者高氏亦深受感染……北齐文襄

① 蔡仲德注译:《中国音乐美学史资料注译:增订版》上,人民音乐出版社2007年版,第284页。

② 冀昀:《尚书》,线装书局2007年版,第13页。

第三章 中国声乐艺术的历史述要

帝高澄，鲜卑化汉人，尤其喜爱羌笛、琵琶、五弦琴等'胡乐'。北齐文宣皇帝高洋，平定周边战乱后，自以为功高盖世，遂沉湎酒色娱乐，'胡乐'流传更广。北齐后主更是有过之而无不及……来自西域的乐人如曹妙达、安未弱、安马驹等人，以擅胡歌长胡乐而封王开府，以一介伶人之身而居高位……最高统治者尚且不顾帝王威仪、国家形象醉心胡乐，其余大臣以'胡乐'相尚而取悦于上者自不在少数"[1]。隋朝建立后，虽然结束了南北朝长期纷争的局面，但"胡乐"盛行的状况不仅没有终止，甚至愈演愈烈——隋朝初建时，继承了北魏、北齐、北周的音乐体制，任用了梁、陈的大量乐工，并保留了南北朝的宫廷雅乐、清商乐，对乐制、乐工、乐器、乐曲等方面并未来得及整合和规范，可以说"制氏全出于胡人，迎神犹带于边曲"[2]。这种"唯赏胡戎乐，耽爱无已"[3]的"戎音乱华"现象很快受到许多专业人士的注意，为了在音乐文化上订立统一的标准，他们向朝廷提出整改的建议，比如时任黄门侍郎的颜之推（531—约597）就提出"礼崩乐坏，其来自久。今太常雅乐，并用胡声，请冯梁国旧事，考寻古典"[4]。这就引发了"开皇乐议"。多数学者都认为"开皇乐议"起止时间是自隋文帝开皇二年（582）起至十四年（594），即认为这场争论持续了十二年之久。但据孙晓辉的研究，其时间跨度还远不止十二年："开皇议乐贯穿整个隋代的历史，前后可以分为三个阶段……开皇议乐不是止于开皇十四年乐定之时，其后大业年间的议乐活动以及唐初武德年间的议乐活动皆是开皇议乐的继续。"[5] 而对于开皇乐议的意义，孙晓辉指出："隋开皇乐议，历来为中外学者关注，并视之为

[1] 王永莉：《唐代边塞诗与西北地域文化》，西北工业大学出版社2016年版，第122-123页。
[2] 魏征：《隋书》卷十三，中华书局2000年版，第196页。
[3] 魏征：《隋书》卷十三，中华书局2000年版，第223页。
[4] 魏征：《隋书》卷十三，中华书局2000年版，第232页。
[5] 孙晓辉：《两唐书乐志研究》，上海音乐学院出版社2005年版，第184页。

中国音乐史重要研究课题之一。由于它涉及南北朝长时段音乐文化的流向问题，涉及到中国古代乐调理论和律学计算、实践问题，使开皇乐议以及与之相关的隋唐乐律研究始终是音乐史上的难题。……值得注意的是，开皇乐议的议乐者同时又是隋代律令、礼文、音韵、历法的制定者，是隋代制度文化的策划者和操纵者。这说明开皇议乐是隋代制礼作乐、书同文等政治、文化统一政策的一个重要组成部分。"① 但是，这一历史事件远比想象中要复杂，其中一个重要方面就是议乐主体在立场上的复杂性："家国背景与师承关系的渗透和结合，使开皇议乐者成为不同地域音乐的代言人"②，据孙晓辉统计，"《隋书》所载直接参与开皇乐议者达37人。其中北周入隋者有隋文帝、牛弘、苏威、郑译等13人。北齐入隋者有颜之推、曹妙达、李元操等8人。江陵梁氏入隋者有何妥、萧吉等5人。陈入隋者有姚察、许善心等8人。隋入仕者有苏夔、祖孝孙、张玄胄等3人"③。这些人中大多以自身单一、稳定的家国地域文化传统与师承为立场，在"开皇乐议"中扮演着为各自地域、师承代言的角色，"辛彦之、郑译、卢贲、杨庆和等是北周音乐的代言人……颜之推、姚察、萧吉主梁乐……陈乐的代表人物是毛爽、于普明、蔡子元等"④。然而有两人传承背景比较复杂，即万宝常（约556—约595）曾历经梁、齐、周三朝而入隋，师承齐祖珽；祖孝孙（562—631），其父在齐，而他本人则在隋朝入仕并为协律郎。⑤ 正因万宝常、祖孝孙的家国地域和师承情况较为多元，他们在"开皇乐议"则更倾向于多元文化的统一和融合，"隋代真正融合南北音乐的是祖孝孙……开皇议乐的真正结果是成

① 孙晓辉：《两唐书乐志研究》，上海音乐学院出版社2005年版，第183-184页。
② 孙晓辉：《两唐书乐志研究》，上海音乐学院出版社2005年版，第199页。
③ 孙晓辉：《两唐书乐志研究》，上海音乐学院出版社2005年版，第195-196页。
④ 孙晓辉：《两唐书乐志研究》，上海音乐学院出版社2005年版，第201页。
⑤ 孙晓辉：《两唐书乐志研究》，上海音乐学院出版社2005年版，第196页。

就了祖孝孙旋宫乐,并为初唐雅乐打下了坚实的基础"①。

"开皇乐议"最终以音乐文化标准走向"融合"为结果。据《隋书·音乐志》记载:"始,开皇初定令置七部乐:一曰'国伎',二曰'清商伎',三曰'高丽伎',四曰'天竺伎',五曰'安国伎',六曰'龟兹伎',七曰'文康伎'。"②"及大业中,炀帝乃定《清乐》、《西凉》、《龟兹》、《天竺》、《康国》、《疏勒》、《安国》、《高丽》、《礼毕》,以为《九部》。"③隋朝宫廷宴乐从七部乐到九部乐,吸收了多种外来音乐,并依据地名、国名而命名。实际上,对这种胡乐盛行的局面,隋朝朝廷还是有所担忧的,据《隋书·音乐志》载:"《龟兹》者,起自吕光灭龟兹,因得其名。……(龟兹乐)举时争相慕尚。高祖病之,谓群臣曰:'闻公等皆好新变,所奏无复正声,此不祥之大也。自家形国,化成人风,勿谓天下方然,公家家自有风俗矣。存亡善恶,莫不系之。乐感人深,事资和雅,公等对亲宾宴饮,宜奏正声;声不正,何可使儿女闻也!'"然而,"(隋文)帝虽有此敕,而竟不能救也"④。可见,胡乐盛行到了什么样的程度。但是,至唐代,朝廷对音乐(包括外来音乐)的态度有了翻天覆地的变化,比如,唐太宗就认为"夫音声感人,自然之道也,故欢者闻之则悦,忧者听之则悲。悲悦之情,在于人心,非由乐也"⑤。基于这样的态度,唐代先是因循隋朝的"七部乐""九部乐",后来又增加至"十部乐",甚至后来干脆打破各国、各地音乐风格相互独立的局面,使他们完全融合在一起,以一种完全开放、包容的态度形成了"坐部伎""立

① 孙晓辉:《两唐书乐志研究》,上海音乐学院出版社2005年版,第201页。
② 吉联抗辑译:《隋唐五代音乐史料》,上海文艺出版社1986年版,第61—62页。
③ 陈世明、孟楠、高健编注:《二十四史西域史料辑注》中,新疆大学出版社2013年版,第968页。
④ 陈世明、孟楠、高健编注:《二十四史西域史料辑注》中,新疆大学出版社2013年版,第968页。
⑤ 王溥:《唐会要》卷三十二,中华书局1982年版,第688页。

部伎"的音乐表演体系建制。这种做法是前无古人后无来者的。

因此，就声乐艺术来说，杂糅多元的歌唱风格成为一种受政治导向和文化风尚所驱使的趋势；而这一变化，也必将导致声乐品种（体裁）的多样、创作形态的丰富、演唱人才的辈出和演唱技巧系统的完善。比如，唐代歌唱家的人数之众是空前的，据唐代《乐府杂录》、宋代《碧鸡漫志》的记载和唐诗散见，最为知名的歌唱家就有41人之多，其中一些歌唱家到现在仍是家喻户晓的，比如永新、张红红、念奴、何满、李龟年、杨琼等等。他们的演唱技巧高超，比如关于永新的歌唱才能，据《乐府杂录》记载是："韩娥、延年殁后千余载，旷无其人，至永新始继其能。遇高秋朗月，台殿清虚，喉啭一声，响传九陌。明皇尝独召李谟吹笛逐其歌，曲终管裂，其妙如此。洎渔阳之乱，六宫星散，永新为一士人所得。韦青避地广陵，日夜凭栏于小河之上，忽闻舟中奏水调者，曰：'此永新歌也！'乃登舟，与永新对泣。又一日，赐大酺于勤政楼，观者数千，万众喧哗聚语，莫得闻鱼龙百戏之音。上怒，欲罢宴。中官高力士奏请：'命永新出楼歌一曲，必可止喧。'上从之。永新乃撩鬓举袂，直奏曼声，至是广场寂寂，若无一人；喜者闻之气勇，愁者闻之肠绝。"① 他们的演唱风格也是丰富多样的，比如，据《旧唐书·音乐志》记载："开元初，以问歌工长孙元忠，云自高祖以来，代传其业。元忠之祖受业于侯将军，名贵昌，并州人也，亦世习北歌。贞观中，有诏令贵昌以其声教乐府。……虽译者亦不能通知其辞，盖年岁久远，失其真矣。"② 这应当是唐代用外来语言演唱歌曲的例证。其他如何戡（"旧人唯有何戡在，更与殷勤唱渭城"）、金吾妓（"闻君一曲古梁州，惊起黄云塞上愁"）、都子（"都子新歌有性灵，一声格转已堪听"）、米嘉荣（"唱得凉

① 段安节：《〈乐府杂录〉校注》，上海古籍出版社2015年版，第50页。
② 刘昫等撰，陈焕良、文华点校：《旧唐书》第4部，岳麓书社1997年版，第129页。

州意外声,旧人唯数米嘉荣")等等,都以不同的歌唱风格闻名于世。从演唱技术水平角度,音乐学家刘再生认为:"唐代'专业'和'业余'的音声人的水平难分高下的现实,也说明唐代的声乐艺术所达到的高度成就在历史上确属罕见。"① 这些成就与唐代开放、包容的政治和文化精神密不可分。

二、诗中的歌:从唐诗见唐代声乐艺术

唐代声乐艺术的演唱水准应该是历代最高的,这一点我们不仅可以从相关记载中看出,也可以通过浩繁的唐诗中寻到踪迹。比如,谢偃《听歌赋》中对当时的歌唱进行了咏叹:"声欲伸而含态,气未理而腾芳,乍连延以烂熳,时顿挫而抑扬。"② 顾况(约727—约815)在《郑女弹筝歌》描述到:"郑女八岁能弹筝,春风吹落天上声。一声雍门泪承睫,两声赤鲤露髻鬣,三声白猿臂拓颊。郑女出参丈人时,落花惹断游空丝。高楼不掩许声出,羞杀百舌黄莺儿!"③ 在《歌》(或作《王郎中席歌妓》)中也感叹:"空中几处闻清响,欲绕行云不遣飞。"④ 用"天上声""高楼不掩""羞杀黄莺""欲绕行云"等语句,又与先秦时期"雍门"的韩娥"曼声长歌""余音绕梁"(《列子·汤问》)作比,可见顾况对这位"郑女"多么的推崇!也可见,当时的歌唱水平相当高超,这位名不见经传的"郑女"应不是个例,而可能是普遍现象:上文提到的永新,也有文献称"韩娥、延年殁后千余载,旷无其人,至永新始继其能"⑤;而其他如张红红、念奴、何满、李龟年、杨

① 刘再生:《中国古代音乐史简述》,人民音乐出版社 2006 年版,第 347 – 348 页。
② 周绍良:《全唐文新编》第 1 部第 3 册,吉林文史出版社 2000 年版,第 1798 页。
③ 王启兴:《校编全唐诗》上,湖北人民出版社 2001 年版,第 1217 页。
④ 王启兴:《校编全唐诗》上,湖北人民出版社 2001 年版,第 1226 页。
⑤ 段安节:《〈乐府杂录〉校注》,上海古籍出版社 2015 年版,第 50 页。

琼等知名的歌唱家,也有类似的记载。

"声"与"情"的交相辉映也是唐代声乐艺术的一个特点。尽管白居易(772—846)曾有"古人唱歌兼唱情,今人唱歌唯唱声"①的批评,但这一说法似乎并不能代表唐代声乐艺术的整体状况;它反而能从侧面说明唐代声乐演唱技巧高超,从事声乐演唱技巧研究的人大量出现,甚至能让人依稀感受到那种全民皆能唱歌的壮观局面。我们可以举例说明唐代重视歌唱"声"和"情"兼得的标准。李白(701—762)在《夜坐吟》中有"歌有声,妾有情,情声合,两无违。一语不入意,从君万曲梁尘飞"②。张祜(785—849)的《听歌二首(之一)》(此篇题一作《听刘端公田家歌》)也指出:"儿郎漫说转喉轻,须待情来意自生。"③ 对此,任中敏(1897—1991)在《唐声诗》中评价说:"歌者不可轻于启喉,必待自己之真情既发,而后再有声辞之吐:能先触发自己之真情者,自能宣达声与辞中之歌情,以度予听者。若在一般职业歌人,按其职业需要,及时即事,非唱不可,藉使认真负责,曲尽揣摩,并无造作,恐亦不如在歌者自然生活中,一片真情充沛流露之际,一声半声、一句半句之能臻极诣也。"④

另外,歌唱在唐代是极为普遍的艺术现象,甚至是全民性的现象,这一点在唐诗中也有较为集中的反映。唐代的人通过歌唱来明志、讽谏、感怀、批判、抒情、叙事,似乎一切都可以通过歌唱来表达,甚至没有理由也可以唱起歌来。唐代的诗人通过创作各种类型的"歌"来反映人间的疾苦,比如,王勃(约650—约676)在《泥溪》中说:"泛水虽云美,劳歌谁复知。"⑤ 王维(701—761)

① 张春林:《白居易全集》,中国文史出版社1999年版,第462页。
② 陈伯海:《唐诗汇评》增订本第2册,上海古籍出版社2015年版,第887页。
③ 黄勇:《唐诗宋词全集》第4册,北京燕山出版社2007年版,第1644页。
④ 任中敏著,张之为、戴伟华校理:《唐声诗》上,凤凰出版社2013年版,第216页。
⑤ 纪昀主编,王嵩编:《家藏四库全书(精华版)》,中国华侨出版社2015年版,第304页。

第三章 中国声乐艺术的历史述要

在《酬张少府》中说:"君问穷通理,渔歌入浦深。"① 杜牧(803—约852)在《朱坡绝句三首》中说:"烟深苔巷唱樵儿,花落寒轻倦客归。"② 张籍(约766—约830)在《酬朱庆馀》中说:"越女新妆出镜心,自知明艳更沉吟。齐纨未是人间贵,一曲菱歌敌万金。"③ 李白在《丁督护歌》中说:"一唱督护歌,心摧泪如雨。"④ 高适(约704—约765)在《封丘作》中说:"乍可狂歌草泽中,宁堪作吏风尘下。"⑤ 白居易在《寄唐生》中有更深刻、更深沉、更直接的表达:"非求宫律高,不务文字奇。惟歌生民病,愿得天子知。……但自高声歌,庶几天听卑。歌哭虽异名,所感则同归。寄君三十章,与君为哭词。"⑥

有借"歌"来表达国家危难的诗,如杜牧的《泊秦淮》:"商女不知亡国恨,隔江犹唱《后庭花》。"⑦

有借"歌"来表达从军报国之志的诗,如李商隐的《偶成转韵七十二句赠四同舍》:"且吟王粲从军乐,不赋渊明归去来。"⑧

有借"歌"来写景、抒情、摹境的诗,如于鹄(生卒年不详,唐大历、贞元间人)的《巴女谣》:"巴女骑牛唱竹枝,藕丝菱叶傍江时。"⑨ 刘禹锡(772—842)的《踏歌词四首》:"唱尽新词欢不见,红霞映树鹧鸪鸣。"(之一)"桃蹊柳陌好经过,灯下妆成月下歌。"(之二)"日暮江头闻《竹枝》,南人行乐北人悲。自从雪

① 蘅塘退士编选,陈婉俊补注,施适校点:《唐诗三百首》,上海古籍出版社2018年版,第152页。
② 杜牧著,冯集梧注,陈成校点:《杜牧诗集》,上海古籍出版社2015年版,第162页。
③ 陈伯海:《唐诗汇评》增订本第4册,上海古籍出版社2015年版,第2914页。
④ 陈伯海:《唐诗汇评》增订本第2册,上海古籍出版社2015年版,第929页。
⑤ 高文、王刘纯选注:《高适岑参选集》,上海古籍出版社2016年版,第133页。
⑥ 陈伯海:《唐诗汇评》增订本第5册,上海古籍出版社2015年版,第3099页。
⑦ 杜牧著,冯集梧注,陈成校点:《杜牧诗集》,上海古籍出版社2015年版,第279页。
⑧ 刘枫:《李商隐诗集》,阳光出版社2016年版,第68页。
⑨ 王启兴:《校编全唐诗》上,湖北人民出版社2001年版,第1663页。

里唱新曲，直到三春花尽时。"（之四）①

有借"歌"来抒发时代自豪之情的诗，如刘禹锡的《杨柳枝词》："塞北梅花羌笛吹，淮南桂树小山词。请君莫奏前朝曲，听唱新翻杨柳枝"②和《听旧宫中乐人穆氏唱歌》："曾随织女渡天河，记得云间第一歌。休唱贞元供奉曲，当时朝士已无多"③。

有借"歌"来表达军士和乐、思念家乡的诗，如岑参（约715—770）的《酒泉太守席上醉后作》："琵琶长笛曲相和，羌儿胡雏齐唱歌。"④

有借"歌"来表达离别之情的诗，如李白的《赠汪伦》："李白乘舟将欲行，忽闻岸上踏歌声。桃花潭水深千尺，不及汪伦送我情。"⑤

还有借"歌"来幽默逗乐的诗，如白居易的《编集拙诗成一十五卷因题卷末戏赠元九李二十》："一篇长恨有风情，十首秦吟近正声。每被老元偷格律，苦教短李伏歌行。"⑥

实际上，以"歌"命名的诗，在唐代数不胜数，就以诗圣杜甫（712—770）的诗而论，杜甫"自七岁吟歌作诗"，以歌题名的诗就有一百多首，《醉时歌》《夔州歌》《短歌行》《天育骠图歌》《饮中八仙歌》《茅屋为秋风所破歌》《乾元中寓居同谷县作歌》……真可谓"无所不歌"！

通过以上对唐诗中的"歌"的举例、分析和总结，我们不难看出，唐代声乐艺术一定是在量（时间、地域、人群等方面）和质（优秀唱家、优秀作品等方面）两个维度都达到了可观的程度，才能在唐诗这样一种特定的文学艺术体裁中有如此丰富的呈现。

① 吴在庆编选：《刘禹锡集》，凤凰出版社 2014 年版，第 88 页。
② 《唐宋词观止》编委会：《唐宋词观止》上，学林出版社 2015 年版，第 18 页。
③ 陈伯海：《唐诗汇评》增订本第 4 册，上海古籍出版社 2015 年版，第2798 页。
④ 陈伯海：《唐诗汇评》增订本第 2 册，上海古籍出版社 2015 年版，第1220 页。
⑤ 傅东华选注，王三山校订：《李白诗》，崇文书局 2014 年版，第 92 页。
⑥ 陈伯海：《唐诗汇评》增订本第 5 册，上海古籍出版社 2015 年版，第3222 - 3223 页。

三、隋唐时期声乐理论问题

上文我们从不同方面论证了隋唐声乐艺术的繁荣情况,直接引出我们对隋唐时期声乐理论问题的关注,即隋唐时期的人都探讨了哪些声乐理论问题以及这些问题的价值和意义为何。

与其他朝代相比,隋唐的声乐论著较为散见,且数量并不多。但这并不能说明其理论水平、理论价值不高;相反,它们有着较高的理论水平和独特价值。限于本书篇幅和研究目标,这里我们不拟做拉网式的全面探讨,仅就几部代表性文献中的代表性论述做集中讨论,以管窥它们对该时期声乐文化的反映和贡献。

生活在南北朝至隋唐时期的虞世南(558—638,见图3-16)以其广博的学识、丰富的阅历和独特的学术眼光写下了《北堂书钞》,其中的《乐部·歌篇》中不仅录注、重释了古来关于"歌"的大量记载和论述,比如《山海经》、《尚书·舜典》、《列子》、《礼记·郊特牲》、《庄子》、《吕氏春秋》、《楚辞》、《淮南子》、《史记》、《乐记·师乙篇》、《毛诗》、枚乘《七发》、班固《白虎通》(或作《白虎通义》)、刘向《说苑》(或作《新苑》)、刘向《列女传》、应劭《风俗通》(或作《风俗通义》)、范汪《荆州记》、赵晔《吴越春秋》、司马相如《上林赋》、崔豹《古今注》、崔琦《四皓颂》、辛氏《三秦记》、蔡邕《琴操》、曹植《七启》、刘欣期《交州记》、谢混《歌记》、伏琛《三齐略记》、袁崧《歌赋》、左思《吴都赋》、刘桢《鲁都赋》、皇甫谧《帝王世纪》、郑辑之《东阳记》、陆机《罗敷艳歌》,等等。其中有对声乐艺术的精辟论述,比如:"歌永言,歌永德,歌德陈,歌德言","酒乐欲歌,心喜欲歌,作歌告哀,情乐而歌","抗声长歌,抗音高歌","朱唇不起,皓齿不离,激长歌于丹唇,含清哇于素齿。潜气内转哀音外激,清气浮转妍弄潜移,宫商和畅清弄谐密",等等;且延引了《礼记》《乐记》中最有影响的相关文字:"歌者在上,声者

登堂""上如抗,下如队,倨中矩,句中钩"。①

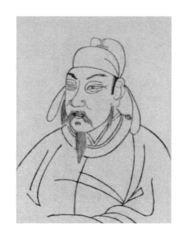

图3-16 虞世南

无独有偶,唐代段安节(见图3-17)《乐府杂录》中也录有《歌篇》,更加令人振奋的是,其中的论述和一些关键词与虞世南《北堂书钞·乐部歌篇》有相似之处:"歌者,乐之声也,故丝不如竹,竹不如肉,迥居诸乐之上。……善歌者必先调其气。氤氲自脐间出,至喉乃噫其词,即分抗坠之音。既得其术,即可致遏云响谷之妙也。"②

在对比两条文献时,有两点需要注意:

第一,声乐艺术的地位问题。这

图3-17 段安节

① 虞世南著,陈禹谟校注:《北堂书钞·卷一百六》,明万历二十八年序刊本,东京大学东洋文化研究所藏书。
② 段安节:《乐府杂录》,中华书局1985年版,第15-16页。

里的"丝不如竹,竹不如肉,迥居诸乐之上"是先秦"歌者在上,匏竹在下"和魏晋时期陶潜"丝不如竹,竹不如肉"的延续,在《北堂书钞·乐部歌篇》中也有相关记载;这里强调这一点,意在重申声乐艺术在音乐艺术中的核心地位,这一点在整个古代音乐的观念中是一脉相承的。

第二,"抗坠"的内涵问题。《北堂书钞·乐部歌篇》中有"抗声长歌,抗音高歌",《乐府杂录·歌篇》有"分抗坠之音",其来源都是《乐记·师乙篇》中的"上如抗,下如队(坠)"。然而,《乐记·师乙篇》的本义是声音高举或坠落形态,属于"声音形态论";而《北堂书钞·乐部歌篇》和《乐府杂录·歌篇》中并非是就声音形态而言,结合两文献的上下文,前者的"潜气内转""清气浮转"和后者的"善歌者必先调其气,氤氲自脐间出",都与歌唱中的"气"有关。因此两者含义应较为接近,应属于"气本体论"。

另外,《乐府杂录·歌篇》中还记载了善歌者"张红红"之事,从中可见歌者"心理听觉"的重要性。原文摘录如下:

> 大历中有才人张红红者,本与其父歌于衢路丐食。过将军韦青所居(在昭国坊南门里),青于街牖中闻其歌者喉音寥亮,仍有美色,即纳为姬。其父舍于后户,优给之。乃自传其艺,颖悟绝伦。尝有乐工自撰一曲,即古曲《长命西河女》也,加减其节奏,颇有新声。未进闻,先印可于青,青潜令红红于屏风后听之。红红乃以小豆数合,记其节拍。乐工歌罢,青因入问红红如何,云:"已得矣。"青出,绐云:"某有女弟子,久曾歌此,非新曲也。"即令隔屏风歌之,一声不失,乐工大惊异,遂请相见,叹伏不已。再云:"此曲先有一声不稳,今已正矣。"寻达上听。翌日,召入宜春院,宠泽隆异,

 中西声乐艺术的历史与文化视野

宫中号"记曲娘子",寻为才人。①

这里应当是中国古代音乐文献中第一次关于歌唱者的"心理听觉"的记述,并且,这一例并非是《乐府杂录》记录反映"心理听觉"的孤案,此外仍有两例:《拍板篇》中记载了黄幡绰"但有耳道则无失节奏也"②的见解,在《琵琶篇》中也记载了杨志向其更善琵琶的姑姑学琵琶曲,其姑不允,杨志就偷偷在隔壁房间"窃听其姑弹弄,仍系脂靴带,以手画带,记其节奏,遂得一两曲调"③。这几例都反映了音乐家"心理听觉"的独特作用,而段安节正是因为发现了这一重要信息及其重要意义,才将它们都记录下来的。

第五节 宋元时期

上文谈到,隋唐时期由于多元文化的全面融合,声乐艺术在量和质两个维度上都得到了相当程度的发展,这种盛况不仅总结、提炼了此前的声乐艺术体裁形式、方法技巧和理论原则,也为后世树立了光辉典范、营造了文化氛围。不过,隋唐声乐艺术繁荣的主体仍然是宫廷和士大夫们所欣赏的音乐,难免在文化和艺术风格上偏于"阳春白雪",而这种"高文化"现象也必然会使普通的百姓只能作为"观众""看客"而存在,他们在声乐艺术上的自主性、参与性、创造性应不会太高;在对民间文化主动彰显的力度上也不会太强。而宋元时期,这种局面有了翻天覆地的改变。

① 段安节:《乐府杂录》,中华书局1985年版,第17-18页。
② 段安节:《乐府杂录》,中华书局1985年版,第35页。
③ 段安节:《乐府杂录》,中华书局1985年版,第26页。

第三章 中国声乐艺术的历史述要

一、阶层融合下声乐艺术的全面繁荣

宋金元时期是中国历史与文化的重要转折点,这一点大概已经成为研究者的一个基本共识:"它上承汉、唐,下启明、清,其400余年的历史在中国古代封建社会中后期史上占有极重要的地位。尤其宋朝是中国古代自唐代之后的一个重要的汉族政权,这一朝代的社会文化有许多独特之处:一方面是民族危机深重,另一方面经济文化高度繁荣;一方面是高度的中央集权,另一方面又是学术思想的相对自由;一方面是性命道德的执着追求,另一方面却是感官享受的全面宣泄。……理论的思辨性、学派的多样性、学者的群体性,皆有其他时代难以企及之处。而市民阶层的形成,近世人文的兴起,休闲文化的繁荣,又使宋代美学体现出走向近代的特征。"① 日本著名学者和田清曾指出,宋代时"中国文明在不断的发展过程中,逐渐普及开来,促进了庶民阶级的兴起,根本上改变了从来以贵族为中心的社会,而带来了较强的近代倾向"②。钱穆先生更是直言:"论中国古今社会之变,最要在宋代。宋以前,大体可称为古代中国,宋以后,乃为后代中国……就宋代而言之,政治经济,社会人生,较之前代莫不有变。"③ 再加上宋代采取高度专制的中央集权,重文抑武,文化上得到了很大的发展,经济上又"从重农政策到留意商业"④。对商业的重视引起了商业的飞速发展,各阶层文化的交流、融合和互补成为一种必然的趋势。总而言之,与唐代多元(含外来)音乐文化交融的特征不同,宋代则主要打破了音乐文化的阶层和地域界限,使各阶层、各地域文化中

① 叶朗:《中国美学通史》第5卷,江苏人民出版社2014年版,第1页。
② [日]和田清:《中国史概说》,商务印书1964年版,第127-128页。
③ 钱穆:《理学与艺术》,载宋史座谈会:《宋史研究集》第7辑,台湾书局1974年版,第2页。
④ 黄仁宇:《中国大历史》,生活·读书·新知三联书店1997年版,第128页。

的音乐种类,尤其是歌唱艺术种类之间发生了越来越频繁而广泛的互动,宫廷音乐文化、士大夫音乐文化与民间音乐文化不仅有各自独立发展的空间,更表现出相互借鉴、交流的态势。尤其是民间音乐的发展,呈现出超出以往的整体状态:"以汴梁、成都、兴元为中心,南北沿海一带的广州、杭州、泉州等地不仅成为内外贸易的集散地,而且也是市民文化音乐活动的集中地区。城市中各茶楼、酒肆常见有艺人们的流动表演,以游艺娱乐为主的'瓦肆'内还设有许多专供各种民间艺术演出的'勾栏'或'游棚'。据宋代孟元老《东京梦华录》载:汴京最大的瓦舍'有大小勾栏五十余座','可容数千人','不以风雨寒暑,诸棚看人,日日如是'。南宋吴自牧《梦粱录》载:临安的瓦舍'城内外合计有十七处',仅北瓦一处就有戏棚十三座。"① (参见图3-18) 为了便于交流,从事演唱的艺人们自发组织起行会组织,组织演出的行会称"社会",组织编写话本的行会称"书会"。据载,仅是临安的"社会"就有几十个,每个社会会员达三百余人,当时较负盛名的有杂剧社会"绯绿社"、唱赚社会"遏云社"、清乐社会"清音社"、吟叫社会"律华社"等等,表演体裁各异、名目繁多。

当然,从地域上讲,宋都南迁后,与金长期分治的局面则又使得音乐文化呈现出南北相对独立的发展态势,体现在歌唱艺术上,不仅出现了说唱艺术的南北之分,在戏曲上也出现了南北之别。1279年,蒙古入主中原建立元朝后,结束了宋、金南北分治的局面,但统治者对各民族区别对待,对职业人群及其社会地位也有更加严格的划分和规定:他们将南人划入"贱人"一等,尤其鄙视文人,当时文人的社会地位仅仅高于乞丐,连娼妓的社会地位都高于文人,可想而知,那是一个多么残酷、残忍的时代!不过,这些状况反而促使文人群体集结在民间并与民间艺术全面融合,从而与民间艺人一起创造了辉煌的元代杂剧以及其他演唱形式,使声乐艺

① 余甲方:《中国古代音乐史》,上海人民出版社2014年版,第161-162页。

术发展到了前所未有的高峰。

图3-18　北宋张择端《清明上河图》所绘的汴京、城中的说唱场面

可以说，由于打破了阶层藩篱，加上地域间的交流融合，宋元时期的声乐艺术具有前所未有的发展格局，尤其表现在民间声乐艺术的发展上。

（一）"井水饮处，即能歌柳词"：词调歌曲的繁兴

唐代民间产生的曲子，是在对民歌的提取、加工的基础上形成的特有声乐艺术形式，后来其曲调质量经唐代燕乐的提升，加上文人填词，其主要形式为"倚声填词"，逐渐在唐中叶至五代时期形成了一种固定的声乐体裁，称作"词调歌曲"。宋代胡仔在《苕溪渔隐丛话》中指出："唐初歌词多是五言诗或七言诗，初无长短句。自中叶以后至五代渐变成长短句。及本朝则尽为此体。"①"词调歌曲"的曲调被称为"曲子"（与唐代时保持一致），其歌词则被称为"曲子词"。在演唱形式上，它与以往的齐言诗（如五言、

① 刘尧民：《词与音乐》，云南人民出版社1982年版，第16页。

七言诗律诗、绝句等）加上"和［hè］声""垫字"或"衬字"的虚字不同，其每句长短不一、节奏丰富多样，其实质是在"齐言"的基础上将原来的"垫字"或"衬字"等虚字转换成实字，实现了一种全新的艺术效果。《全唐诗》中对"词"注曰："唐人乐府，元用律绝等诗杂和声歌之。其并和声作实字，长短其句以就曲拍者，为填词。开元、天宝肇其端，元和、太和衍其流，大中、咸通以后，迄于南唐二蜀，尤家工户习，以尽其变。"① 可见，由于这种歌唱体裁新颖独特，五代时就已形成"家工户习"的繁盛局面了。

然而，"词调歌曲"为什么会如此新颖独特，如此引人入胜呢？根据著名音乐学家庄永平的研究，他认为"词调歌曲"作为一种不同于以往的歌曲形式，"成为后世无数填词之先声，打开了填词歌曲无穷之法门。填词亦即说明在声腔音乐中一种新的创作方法的开始……在声腔音乐中曲调与唱词的对应已形成一种新的关系。……像《忆江南》② 这种词，已经通过了诗体的量变过程，成为一种长短句式的歌词和旋律曲调相协的歌曲。……有了这种方式，很多有声无词的歌曲，尤其是外来歌曲均可以填词方式来歌唱"③。"长短句"作为"词"的另一称谓，实际上也有其渊源，庄永平认为其原因有三：其一是外在因素的促发，即隋唐时期"大量的外来曲调，由于语言上的音节多，旋律也就繁复，而拍的概念又较宽大。虽然大的拍范围是相均的（均拍），但拍内之节由于旋律音的繁多，大多已是参差不齐了，因而在填词上就形成长短不一的句型了。据《唐会要》卷33天宝十三年（754）7月10日太乐署所公布的一批乐曲，有的就直接用来填词演唱，如《苏幕遮》《菩萨蛮》《羌心怨》《普赞子》《归国谣》等。另外，还有前

① 黄勇：《唐诗宋词全集》第6册，北京燕山出版社2007年版，第2801页。
② 指唐代刘禹锡《忆江南》，其中自题有"和乐天春词，依《忆江南》曲拍为句"言。
③ 庄永平：《中国古代声乐腔词关系史论稿》，上海三联书店2017年版，第151页。

第三章 中国声乐艺术的历史述要

代的旧曲,包括已受胡乐影响的乐曲,以及如《竹枝》等带有和声的民间乐曲。那时所谓'胡夷里巷之曲'就是包括广泛流传于民间胡华混合的俗乐,这已经成为形成长短句式的基础"①。另一个原因则是内在因素的驱使,即在这种歌唱形式长期浸染下形成的审美惯性导致更加快速和广泛的复制和传播,也就是一种艺术"风尚"的推动作用,"人们的审美观念已大部趋向于句式参差的不均衡之美,那时的'转喉为新声'是最好的说明。即使有的可以填为整齐句的,但也须变一变以适应新的风尚"②。除此之外,还有"技术性"因素的推波助澜。我们知道,无论在任何领域,人们一旦掌握一种新的成熟的技术,就会不自觉地加以推广,这一方面是由于新技术往往能解决一些以往不能解决的问题,或者获得一种以往意想不到的效果,另一方面是追逐新奇的心理的驱动,不论如何,新技术一旦产生,就会产生一种自内而外的辐射动力和效应。

王灼(约1081—约1160)在《碧鸡漫志》中称:"古人初不定律,因所感发为歌,而声律从之。唐、虞三代以来是也,余波至西汉未始绝。西汉时,今之所谓古乐府者渐兴,魏、晋为盛。隋氏取汉以来乐器歌章古调,并入清乐,余波至李唐始绝。唐中叶虽有古乐府,而播在声律,则尠(按:音、义均同"鲜"[xiǎn])矣。士大夫作者,不过以诗一体自名耳。盖隋以来,今之所谓曲子者渐兴,至唐稍盛。今则繁声淫奏,殆不可数。古歌变为古乐府,古乐府变为今曲子,其本一也。后世风俗益不及古,故相悬耳。而世之士大夫亦多不知歌词之变。"③王灼还指出:"李唐伶伎,取当时名士诗句入歌曲,盖常俗也。"④ 唐代元微之在其《乐府古题序》中

① 庄永平:《中国古代声乐腔词关系史论稿》,上海三联书店2017年版,第151-152页。
② 庄永平:《中国古代声乐腔词关系史论稿》,上海三联书店2017年版,第152页。
③ 江枰疏证:《〈碧鸡漫志〉疏证》,江西教育出版社2008年版,第8页。
④ 江枰疏证:《〈碧鸡漫志〉疏证》,江西教育出版社2008年版,第31页。

也说过:"《诗》迄于周,《离骚》迄于楚,是后诗之流为二十四名……在音声者,因声以度词,审调而节唱。句度长短之数,声韵平上之差,莫不由之准度。……采民甿者为讴、谣,备曲度者,总得谓之歌、曲、词、调,斯皆由乐以定词,非选词以配乐。"① 这就是说,先作歌词、然后谱曲,这是"古人"(唐中叶以前)的制曲方法,这种方法又分为两种:先秦至西汉"以乐从诗",西汉末至魏晋六朝"采诗入乐"。当时名士诗句一般即为律诗和绝句。由于当时近体诗在格律等方面已高度完善、定型,以诗体(语言)为起点和依据,成为其入乐的前提,所以只能在保持诗体格律的前提下杂以"和声""虚声"或者"泛声"等,作为演唱的声音装饰。但隋唐以来,尤其是唐中叶以来,风气变化为"倚声填词",即元微之所说的"后之审乐者,往往采取其词度为歌曲,盖选词以配乐,非由乐以定词也"②。这是一种全新的音乐创作方式。如上文庄永平所论述的,"倚声填词"音乐创作方式的出现,在外部因素上,与大量外来音乐的传入和流行有关;在内部因素上,与当时人们的审美倾向有关。即,当时的人们面对一种长于平衡均匀但变化空间日益缩小的齐言诗歌,在外来音乐风格的冲击下,萌生了对非平衡、非均匀、富于变化的音乐风格的追求,就如《中华文学史》中指出的"诗至晚唐,习套已成,后继者难于突破"③。同时,由于传统诗歌的强势影响,人们又不得不以齐言诗歌为基础,保留齐言诗歌的实字以及部分格律特征,将原来齐言诗歌中的"和声""虚声""泛声"填作实字,打破平衡与均匀的句字状态,造成长短不一、起伏多变的韵律效果,这样一来,"词调歌曲"就诞生了——它既以齐言诗歌为传统和基础,又形成了新的艺术效果和风格,对于人们来说,一种既熟悉又新鲜的歌曲形式、演唱形

① 褚斌杰:《中国古代文体概论》,北京大学出版社1990年版,第285页。
② 山东教育学院系统古代文学编写组:《中华文学史》中,自编教材,第36页。
③ 山东教育学院系统古代文学编写组:《中华文学史》中,自编教材,第305页。

式，是比较容易接受和欣赏的。如此，"倚声填词"的"词调歌曲"在晚唐、五代以后形成了一种新的艺术热潮，在宋代更加稳定、有利的文化背景和氛围下，它得到最大程度的发展。因此，所谓"唐诗""宋词""元曲"之说尽管有其偏颇之处，但也还是能说明问题的；另外，"词"还被称作"诗余"，也能说明其承"（唐）诗"的传统而来。

宋代词调歌曲达到什么样的盛况呢？首先，从创作主体上说，上至皇帝，下至官员、文人都有大量作品。近现代语言学家王易（1889—1956）在其《词曲史》中指出宋代皇帝多擅长作词：

> 有宋词流之盛，多由于君上之提倡。北宋则太宗为词曲第一作家；真，仁，神三宗俱晓声律；徽宗之词尤擅胜场，即所传十余篇，固已无愧作者。……南渡之后，流风未泯。高宗能词，有《舞杨花》自制曲……孝，光，宁三宗虽鲜流传，而歌舞湖山，其游赏进御各词，至今犹有清响。则两宋词流之众，非啻一时风会已也。①

皇亲国戚中也有很多作词能手：

> 宗室能词者：北宋则元祐以后如士脘，士宇，叔益……皆有篇什闻于时……近属环卫中能词者尤多，如嗣濮王仲御，喜为长短句……南宋则赵彦端，字德庄，有《介庵琴趣》，其《西湖谒金门》词，极为孝宗所赏；赵汝愚，字子直，其《题丰乐楼柳梢青》词，亦为湖山生色；至若赵鼎，字元镇，闻喜人，则中兴名相，其《得全居士词》，婉媚不减《花间》；赵孟坚，字子固，嘉兴人，则故国王孙，其《彝斋诗余》，风

① 王易：《王易中国词曲史》，吉林人民出版社2013年版，第92-93页。

味颇近北宋。①

勋戚能词者：北宋则太宗时驸马李遵勖，字公武，有《滴滴金》，《忆汉月》词；神宗时驸马王诜……有《忆故人》，《黄莺儿》，《落梅风》，《踏青游》等词；向子諲……为钦圣宪肃皇后族侄，有《酒边词》……南宋则杨缵……为宁宗杨后兄次山之孙，度宗杨淑妃之父，通音律，有《紫霞洞谱》，又有《作词五要》，张炎《词源》备采之，其《被花恼》一词，自制曲也……枢子炎，有《山中白云词》八卷；其《词源》二卷，尤倚声家之科律也。②

官员将帅中擅长词调者也有不少：

北宋则范仲淹，以"穷塞主"著称；蔡挺以"玉关老人"蒙召；又有曹组……有《箕颖集》。南宋则辛弃疾有《稼轩词》十二卷，卓然大家……岳飞……有《小重山》《满江红》词，韩世忠有《临江仙》，《南乡子》词；余玠……有《樵隐词》……；陈策……有仲宣楼《摸鱼子》词。③

文人中以词调留名青史的更是浩繁：

显达能词者：北宋如晏殊，寇准，韩琦，宋祁，范仲淹，司马光，欧阳修，王安石等……南宋如李纲……有《梁溪词》；史浩……有《鄮峰真隐词》，且工大曲；周必大……有《平园近体乐府》；洪适……有《盘洲乐章》；京镗……有《松坡居士词》；吴潜……有《履斋诗余》；陈与义……有《无住词》；张纲……有《华阳长短句》；丘崈……有《文定公词》；

① 王易：《王易中国词曲史》，吉林人民出版社2013年版，第96页。
② 王易：《王易中国词曲史》，吉林人民出版社2013年版，第97页。
③ 王易：《王易中国词曲史》，吉林人民出版社2013年版，第100页。

第三章 中国声乐艺术的历史述要

程大昌……有《文简公词》；皆甚著称。①

布衣中也不乏能作词者，如：

> 北宋则林逋……有《和靖先生词》；李廌……有《月岩集》；葛郯……有《信斋词》；王灼……有《颐堂词》。南宋则扬无咎……有《逃禅词》；王千秋……有《审斋词》；汪莘……有《方壶诗余》；汪晫……有《康范诗余》；汪元量……有《水云词》：皆其荦荦者。至若姜夔，吴文英，刘过，高观国，陈允平，皆布衣而以词名家者。②

就连方外也有很多词家：

> 缁流则僧挥……有《宝月集》；惠洪……有《石门文字禅》，《筠溪集》；《罗湖野录》载湖州甘露寺圆禅师，有《渔父词》二十首……《东溪词话》载僧祖可……与陈师道、谢逸结江西诗社……有《东溪集》；羽流则张伯端，［张］继先，世袭天师，伯端有《紫阳真人词》，继先有《虚靖真君词》；夏元鼎有《蓬莱鼓吹》，葛长庚有《海琼词》。③

除此之外，宋代词坛还有一个前所未有的现象，那就是女性词人出现在记载中：

> 曾布妻魏夫人，赵明诚妻李清照，俱负盛誉，见称于朱子；李清照词可为大家……魏夫人有《菩萨蛮》，《好事近》，

① 王易：《王易中国词曲史》，吉林人民出版社 2013 年版，第 98 页。
② 王易：《王易中国词曲史》，吉林人民出版社 2013 年版，第 102－103 页。
③ 王易：《王易中国词曲史》，吉林人民出版社 2013 年版，第 104 页。

《点绛唇》,《江城子》,《卷珠帘》等作;杨子冶妻吴淑姬有《阳春白雪词》五卷;黄铢母孙道绚有《滴滴金》,《如梦令》,《忆少年》,《秦楼月》,《南乡子》,《清平乐》等词;郑文妻孙氏有《忆秦娥》,《烛影摇红》等词;朱淑真……有《断肠词》;杨娃……有《诉衷情》;王清惠……有题驿壁《满江红》词,文天祥尝和之。①

宋代上至君王、将相、各级官员,下至文人雅士、布衣百姓,都颇善作词;就连方外僧众、家常女子也都有名词流传于世。这在中国古代文学艺术史上可以说是空前的。叶梦得《石林避暑录话》中曾言:"尝见一西夏归明官云凡有井水饮处,即能歌柳词。"② 这虽然只是说明柳永(约984年—约1053,见图3-19)之词流传之广,但也可从侧面反映出词调音乐在宋代的风靡程度。

图3-19 柳永

宋代词调主要在既有曲调中填上歌词,即所谓"倚声填词",这种艺术形式引领了长时间的风潮,成为一个历史时期的声乐艺术

① 王易:《王易中国词曲史》,吉林人民出版社2013年版,第105-106页。
② 叶梦得:《石林避暑录话》,上海书店1990年版,第92页。

体裁的代表。不过,"倚声填词"的创作方式也并不是全无缺点,庄永平就认为:"自填词之风兴起,在日后它逐渐束缚了音乐进一步发展,这是极为显明的事实。只要看看我国自燕乐兴起以来,声腔音乐发展的道路,虽然它留下了数以千计的词牌和曲牌,但总体音乐发展的道路渐趋于单一。而且,从腔调一方面来看,隋唐采用填词到后来就产生了所谓的'哀声而歌乐词,乐声而歌怨词'现象,正如后来宋代沈括、王灼、朱熹等人指出这种方式创作的消极作用,不仅内容与形式相背离,而且也有玩弄形式之嫌。"[1] 或许为了弥补这一缺憾,在"倚声填词"的词调以外,还有不少"自度曲",其歌词和曲调都是新创作的,其中以姜夔(1154—1221,见图3-20)的自度曲最负盛名。他所编的《白石道人歌曲》六卷中就有十七首自度曲,《杏花天影》(见图3-21)《凄凉犯》《扬州慢》等都是非常优秀的作品。

图3-20 姜夔

图3-21 姜夔《杏花天影》自度曲[2]

[1] 庄永平:《中国古代声乐腔词关系史论稿》,上海三联书店2017年版,第156页。
[2] 姜夔撰,鲍廷博手校:《白石道人歌曲》,四川人民出版社1987年版,第45页。

(二)"鼓板清音按乐星,那堪打拍更精神":说唱艺术的盛况

宋代城市政策较之前更加开放、自由,打破了之前住宅区坊巷和市区分开的格局,取消了日间坊门开启、夜间坊门关闭的限制,使宋代坊巷市区连成一体、融会贯通,又使经营活动日夜不断,如此,文娱活动无所不在、无时不在,城市经济得到了最大程度的发展。据载,京城东京(今开封)在宋太宗年间人口不下18万户,宋神宗年间达23.5万户,若算上军队,最多时竟达170万人,仅是从事工商业和其他服务业的经营实体就超过1.5万家,占总户数的十分之一。① 加上前文已经谈到的,宋代由于阶层壁垒逐渐打破,各阶层人民及其文化开始相互交融,民间文化的发展更是活力十足,这样一来,原本已经长期、广泛在民间中存在的说唱艺术,在宋代得到了前所未有的发展。宋代,不论在宫廷、贵族的庭院,还是在城市、乡村的街角,不论在典礼仪式、迎来送往的重要活动中,还是在平日娱乐、赋闲消遣的日常活动里,说唱艺术总有一席之地。由于场合不同和需求广泛,宋代的说唱艺术品种异常多样,比如唱赚、诸宫调、鼓子词、货郎儿、陶真、叫声、涯词、小唱、嘌唱、小令、合笙、转踏(或称传踏)、平话等等,下面介绍几种。

唱赚于北宋兴起,于南宋盛行,是一种大型的说唱艺术体裁,也被认为是宋代艺术性最强、难度最高的说唱艺术种类。它源于北宋初年边歌边舞的艺术形式——"转踏",原形式为一诗一词歌唱一个完整的故事,并将若干歌唱故事的段落整合为一套节目。到北宋末年,"转踏"渐渐演变为以歌唱为主的"缠令"和"缠达",其曲式结构为前有引子,后有尾声,中间有双曲,少则一曲,多则几曲,最多时达十几曲。唱赚所唱内容比较宽泛。南宋时,艺人张

① 陈桥驿:《中国七大古都》,中国青年出版社1991年版,第225页。

第三章 中国声乐艺术的历史述要

五牛借鉴了慢曲、曲破和大曲的形式,并吸收了当时的嘌唱、小令、叫声以及少数民族番曲等唱调元素,创造性地发展了唱赚,使其唱法、腔调得到了极大改善,由于其雅俗兼顾、体量可大可小,具有较强的可塑性和较高的艺术性,因此受到了广大市民的喜爱,而且经常在士大夫宴饮活动或是寺庙盛会时演出。宋代陈元靓《事林广记》中就有诗对唱赚场面进行过描述:"鼓板清音按乐星,那堪打拍更精神。三条犀架垂丝路,双支仙枝击月轮。笛韵浑如丹凤叫,板声有若静鞭鸣。几回月下吹新曲,引得嫦娥侧耳听。"[1]

鼓子词也是宋代比较流行的说唱艺术体裁,因以鼓伴奏演唱而得名,其特点是说唱相间、以唱为主,用同一曲牌来演唱不同的唱词。北宋赵德麟(即赵令畤,1061—1134)的《元微之崔莺莺商调蝶恋花词》流传较广,有引子、有尾声,主体部分有十段,每段均先用说白,后唱《蝶恋花》曲牌,对金元时期《西厢记诸宫调》和杂剧、南戏《西厢记》都产生了较大影响。

诸宫调兴起于北宋,由民间艺人孔三传(约1068—1085)所创。近代戏剧大师吴梅(1884—1939)称诸宫调为"小说之支流,而被之以乐曲者也"[2]。不过,也有研究说诸宫调是由变文蜕化而来的。[3] 诸宫调与唱赚有同一渊源,即"转踏","其所以名诸宫调者,则有宋人所用大曲转踏,不过用一牌回环作之,其在同一宫调中甚明。惟此编每宫调中多或十余曲,少或一二曲,即易他宫调。合若干宫调以咏一事,故谓之诸宫调"[4]。因此,诸宫调是因使用多种不同宫调的曲子而得名。

我们再举孔三传为例来说明打破阶级界限的情况对宋代演唱艺术的影响。

孔三传(见图3-22),为北宋泽州(今山西晋城)书院头村

[1] 唐朴林:《历代八音诗荟萃》,中国青年出版社2000年版,第13页。
[2] 吴梅:《词学通论;中国戏曲概论》,江西教育出版社2018年版,第145页。
[3] 郑振铎:《中国文学史》上,江西教育局出版社2018年版,第330页。
[4] 吴梅:《词学通论;中国戏曲概论》,江西教育出版社2018年版,第145页。

人,其祖父为读书人,其父在州衙做过小吏,且后来开过一个颇有规模的商号。书院头村得名于著名理学家程颢(1032—1085)于1065年在村里建书院授徒。而孔三传这时已是十二三岁的少年,常常在书院随程颢读书;而在县城北城楼外偏东的不远处,唐代大诗人陈子昂

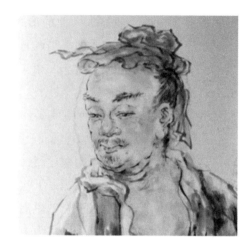

图3-22 孔三传

就曾在这座北城楼上写下著名怀古诗《登泽州城北楼宴》。应当说,在这样的家庭环境、学习环境、地域环境中成长,孔三传自然受到不少古典文化的熏染。孔三传读书之余,最喜欢到城里的两处唱戏、说书处去看戏、听书,也常陪母亲到寺院听讲经、赏佛乐,还爱到"八音会"里去摆弄那些笙管乐器、琵琶三弦。经年累月,他脑中装满了很多素材,或因"知古事、善书算、懂阴阳",或因通《左传》《公羊传》《穀梁传》,所以被人称作"孔三传"。在科举考试中连番失利、名落孙山后,孔三传对科举失去了兴趣,而全身心投入看戏、听书中,并在家里抄写律吕谱、工尺谱,他抄录的谱子在桌子上堆了几尺高。过了几年,孔三传来到京城汴梁,立刻被那里的说书唱戏所吸引,并索性到瓦子勾栏的泽州戏班去打零工,但他很快发现那些类似的演唱大都是一个故事,只用一个调子,一唱到底,单调乏味。再生动的故事,人们听的时间一长也会打瞌睡。孔三传对这一模式进行了突破性的革新,他将唐宋以来的大曲、词调、绕令以及当时北方民间流行的乐曲和上党曲调搜集起来,按其声律高低,归纳成不同的宫调,演唱起来变化无穷、丰富多彩,显得故事跌宕起伏,人物的喜怒哀乐声情毕现。这种首创的

以唱为主、说唱结合的艺术形式,后来被称为"诸宫调",并因创编出《刘知远》《西厢记》《天宝遗事》三部诸宫调而驰名,他从此正式自号"三传",也因此被后世誉为"北宋戏神"。[①]

这一事例说明,文人加入民间说唱艺术的创作和演唱,对宋代整个声乐艺术的发展起到了不可忽视的作用;同时,民间说唱艺术的繁兴,也吸引着更多知识分子加入其中。二者是相辅相成、相互促进的关系。

(三)以歌舞演故事:戏曲艺术的滥觞

宋代杂剧原指演、唱一段故事,是一种泛指,后来则指由人演的戏,它也同众多声乐艺术一样,诞生于瓦子勾栏之中。南宋吴自牧《梦粱录·妓乐》中有一段记载:

> 且谓杂剧中末泥为长,每一场四人或五人。先做寻常熟事一段,名曰"艳段"。次做正杂剧、通名两段。末泥色主张,引戏色分付,副净色发乔,副末色打诨。或添一人,名曰"装孤"。先吹曲,破断送,谓之"把色"。大抵全以故事,务在滑稽唱念,应对通遍。
> ……又有杂扮,或曰"杂班",又名"经元子",又谓之"拔和",即杂剧之后散段也。顷在汴京时,村落野夫,罕得入城,遂撰此端。多是借装为山东、河北村叟,以资笑端。[②]

这说明,宋代的早期杂剧出自民间,且艳段、正杂剧和杂扮(散段)是各自独立的。而一旦形成定式和规模,就有为更多人群吸收的倾向,比如《梦粱录·宰执亲王南班百官入内上寿赐宴》中

① 丁牧:《中国戏剧的历史》,中国商务出版社2017年版,第40-41页。
② 吴自牧著,张社国、符均校注:《梦粱录》,三秦出版社2004年版,第312-313页。

就记载了杂剧在当时宫廷所传演的史实。① 从民间诞生的杂剧竟在"百官入内上寿"如此宏大的场面上演唱,这是民间演唱艺术为高层人群认可的事实,也是演唱艺术突破阶级限制的一证。

至元代,杂剧在长期的发展下更加成熟。其时知识阶层文人地位低下,大批文人涌向民间参与戏曲创作,不仅戏剧文学和戏曲音乐的作品数量蔚为壮观,且演唱技术及其理论也日臻完善。杂剧除了像王实甫《西厢记》为五本二十一折等特殊情况,在结构上通常为一本四折:第一折引出故事,第二折展开剧情,第三折达到高潮,第四折解决矛盾。楔子一般位于四折之首或折与折之间,主要功能是预告情节和补充正文。元杂剧中的人物脚色大量扩张,据现存剧本的统计,脚色达二十余类,即便是主要脚色也有正旦、正末、净、孤、卜儿、孛老、俫儿等多类。杂剧表演分为唱、白、科三个大方面,其中唱是杂剧的重中之重,主要由正旦、正末担任:正旦主唱的剧本称作旦本,正末主唱的剧本则称作末本;其他脚色尽管也有演唱的段落,但主要起调剂、配合作用。就现代戏曲演唱的情况看,杂剧在元代已经具备了较为合理的功能框架,不仅已经考虑到戏曲演唱中"性别"的因素,比如正旦为女性(主唱青年女性脚色)、正末为男性(主唱青年男性脚色)、卜儿为老年女性脚色、孛老为老年男性脚色;也考虑到了"性格"的因素,比如孤为官员脚色、净为具有特殊性格的男性脚色;当然,更考虑到了"年龄"的因素,除了上述提及的各脚色外,俫儿则是专门扮演儿童的脚色。

值得一提的是,元杂剧的音乐虽然以曲牌的连缀为特点,但在实际操作中,曲牌也并非僵化固定、一成不变的,而是可以由演唱者根据剧情和脚色需要以及演员的临场表演进行相当丰富的创造,也就是说,曲牌只是一个大致的唱腔音乐指南,在实践中可以根据需要演出的现场灵活处理。这是我国传统曲牌音乐的重要特点,同

① 吴自牧著,张社国、符均校注:《梦粱录》,三秦出版社2004年版,第31-35页。

时也是中国曲牌音乐长盛不衰的秘诀所在。正是由于一系列外在、内在因素的共同作用,元杂剧创作圣手不少,流传下来的精品剧目更是相当浩繁。关汉卿的《窦娥冤》《单刀会》《救风尘》、王实甫的《西厢记》、马致远的《汉宫秋》、白朴的《墙头马上》、郑光祖的《倩女离魂》都是极负盛名的杂剧作品。

除了杂剧,宋元时期还出现了南戏,又称戏文。之所以称作南戏,是由于它诞生于南方的浙江温州一带,与诞生于北方的杂剧正好相反,据明代徐渭《南词叙录》载:"南戏始于宋光宗朝,永嘉人所作《赵贞女》、《王魁》二种实首之,故刘后村有'死后是非谁管得,满村听唱蔡中郎'之句。或云:'宣和间已滥觞,其盛行则自南渡,号"永嘉杂剧",又曰"鹘伶声嗽"。'"① 但是,南戏在初创时期,"其曲,则宋人词而益以里巷歌谣,不叶宫调,故士大夫罕有留意者……'永嘉杂剧'兴,则又村坊小曲而为之,本无宫调,亦罕节奏,徒取其畸农、市女顺口可歌而已,谚所谓'随心令'者"②。由此可知,南戏本自民间产生,脱胎于村社歌舞小戏,其初始形态比较粗陋。在后续的发展中,南戏与北杂剧互相影响,并广泛吸收了词调音乐、唱赚、诸宫调及里巷歌谣等多种演唱艺术元素。与杂剧相比,南戏突破了一人主唱到底的限制,逐渐形成了集独唱、对唱、轮唱、齐唱等多种形式于一体的、具有规范性的戏曲类型。南曲在继承和发展词调音乐的"犯调"手法的基础上,创造了从数个不同曲牌中摘取一句或几句甚至全曲的"集曲"形式。

从以上的简略阐述中,我们可以做出总结,宋元戏曲(不论是杂剧还是南戏)由民间演唱艺术发展而来,发展过程中融合了多种演唱艺术品种,在不断扩充、规范的基础上,不仅形成了较为完善的结构和体例,更具有一种独特的风格,成为中国古典戏曲的

① 李俊勇疏证:《〈南词叙录〉疏证》,江西教育出版社 2008 年版,第 6 页。
② 李俊勇疏证:《〈南词叙录〉疏证》,江西教育出版社 2008 年版,第 6、13 页。

典型范式。从审美角度看，它不仅包容了许多"俗"的艺术元素，也将"雅"的艺术品格囊括进来。所以，在历史上形成了诗、词、曲并称的格局。从音乐角度看，它既符合中国历来"诗歌"一体的发展传统，也解决了"胡乐"（外来音乐）的大量引入导致诗歌发展中矛盾重重的问题。关于这两点，明代王世贞在《艺苑卮言》中都有较为精辟的论述，比如，宋元戏曲在延续诗歌一体的传统方面，他指出"三百篇亡而后有骚赋，骚赋难入乐，而后有古乐府。古乐府不入俗，而后以唐绝句为乐府。绝句少宛转，而后有词。词不快北耳，而后有北曲。北曲不谐南耳，而后有南曲"；在解决胡乐长期困扰诗歌矛盾的问题上，他也指出"所用胡乐，嘈杂凄紧缓急之间，词不能按，乃更为新声以媚之"。① 什么是新声？比如元曲《减字木兰花》（贯酸斋散套）：

　　早是愁肠百倍伤，那更值秋光。终朝依定门儿望。怯黄昏，怕的是塞角韵悠扬。②

这里的"早是""怕的是"明显是"衬字"，说明戏曲既可以在字数上与"词"相同，也可以灵活伸缩，它既体现出一种对传统的延续，也可以体现出其"新声"的特点。更有甚者，还可以在句数上有所增减，比如九转货郎儿（六转）《货郎旦》中不仅字数有增减，句数也有增减。这种在唱词字数、句数上的灵活伸缩必定会影响唱腔的旋律走向和节奏形式，当然也会影响演唱者的演唱形式、演唱情绪（情感），甚至是演唱方法。

　　总之，宋元戏曲是一种成熟、典型的声乐艺术范式，并永远地作为中国集大成的声乐艺术范式。

① 赵庆元：《中国古代戏曲史论》，安徽人民出版社2002年版，第71-72页。
② 赵庆元：《中国古代戏曲史论》，安徽人民出版社2002年版，第72页。

第三章 中国声乐艺术的历史述要

二、体系化唱论著作的横空出世

宋元时期的声乐文献具有了前所未有的特点,那就是更具体系化和规模化。我们在此仅举三例。

(一)《梦溪笔谈》

宋代沈括(1031—1095,见图3-23)论乐的文字唯存《梦溪笔谈》中的《乐律一》《乐律二》两卷共计33条以及《补笔谈》中的《乐律》11条,其中包含了沈括对乐律、乐器、乐曲、乐人、乐事的记述与见解。而关于声乐的论述,主要在《梦溪笔谈·乐律一》中。下面我们对其中的论述进行分析。

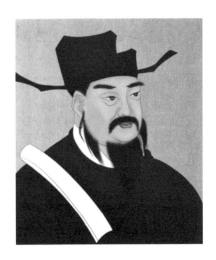

图3-23 沈括

1. 演唱艺术风格之论

> 边兵每得胜回则连队抗声凯歌,乃古之遗音也。凯歌词甚多,皆市井鄙俚之语,予在廊延时制数十曲,令士卒歌之。今

粗记得数篇。其一:"先取山西十二州,别分子将打衙头。回看秦塞低如马,渐见黄河直北流。"其二:"天威卷地过黄河,万里羌人尽汉歌。莫堰横山倒流水,从教西去作恩波。"其三:"马尾胡琴随汉车,曲声犹自怨单于。弯弓莫射云中雁,归雁如今不寄书。"其四:"旗队浑如锦绣堆,银装背嵬打回回。先教净扫安西路,待向河源饮马来。"其五:"灵武西凉不用围,蕃家总待纳王师。城中半是关西种,犹有当时轧吃儿。"①

这段话至少有三点值得注意:第一,军中战士所歌音调是古之遗音,而歌词则很多,由沈括亲自作十几首歌词,就能推断依曲填词风尚的盛行程度。第二,在谈到连队凯歌的歌词时,沈括的评价是"皆市井鄙俚之语",这能够看出他对这种风格的歌词审美是不屑一顾的,是带有强烈的阶级审美立场的;而从他所举的自己所作的歌词能够看出,他试图身体力行,提高凯歌歌词的审美层次。第三,更加值得注意的是,该段又一次出现了"抗声"的"抗"字,"边兵每得胜回,则连队抗声凯歌"。这里的"抗声"是指情绪的高昂激烈,也就是说,这是就音乐表现而言的,而不是就音乐本体形态而言的,当然有可能伴随着音量、音高等形态特征,但这不是核心。这应当是在不经意间丰富和发展了"抗声"的内涵。

2. 声音形态与演唱部位论

古之善歌者有语,谓"当使声中无字,字中有声。"凡曲,止是一声清浊高下如萦缕耳,字则有喉、唇、齿、舌等音不同。当使字字举本皆轻圆,悉融入声中,令转换处无磊魂,此谓"声中无字",古人谓之"如贯珠",今谓之"善过度"是也。如宫声字而曲合用商声,则能转宫为商歌之,此"字

① 沈括著,施适校点:《梦溪笔谈》,上海古籍出版社 2015 年版,第 30 页。

第三章　中国声乐艺术的历史述要

中有声"也，善歌者谓之"内里声"。不善歌者，声无抑扬，谓之"念曲"；声无含韫，谓之"叫曲"。①

鲁勇认为："这里详细说明了演唱过程中的吐字发音部位、字腔衔接等的操作规律和审美原则，其中'转换''过度''抑扬''含蕴'，是接《乐记》'如贯珠'而论，似乎是围绕'抗坠'形态说而展开的。对于歌唱艺术而言，这段话是《梦溪笔谈》最大的贡献，其美学思想体现得也非常充分。他对'声中无字，字中有声'的解释，既有方法论上的可操作性，也有美学观念上的提升和统摄。更重要的是，他用短短的177个字，总结了先秦以来的歌唱理论精髓，特别是《乐记·师乙篇》的声音形态论、《文心雕龙·音律篇》发音部位论、《乐府杂录·歌篇》气息论，将它们融于一体，将形、气、声、字（包括清浊、字调）用清晰的理论模式统一起来，并提出了'轻、圆'的声乐审美准则。提出了'有无抑扬''有无含韫'，是区别善歌者和不善歌者的标准。明确提出了'喉唇齿舌'发音部位不同可导致字音形态的不同，这使得"五音"理论呼之欲出，其重要性可见一斑。"②

3. 形式与内容关系论

> 古诗皆咏之，然后以声依咏以成曲，谓之"协律"。其志安和，则以安和之声咏之；其志怨思，则以怨思之声咏之。③

这段话主要是讲歌曲形式与内容必须统一，继承了"声依永"的观念，这是从音律相协的角度说的。而所咏的声律也要考虑"志"的规定，这是从内容角度规定的。可见，这里将声依永的音

① 沈括著，施适校点：《梦溪笔谈》，上海古籍出版社2015年版，第30页。
② 鲁勇：《一字千年："抗"在古代乐论中含义的历时演变》，载《当代音乐》2019年第2期，第10-11页。
③ 沈括著，施适校点：《梦溪笔谈》，上海古籍出版社2015年版，第31页。

律效果看作形式,将咏依志的内在情感、情绪看作内容,是强调内容与形式的统一。

> 诗之外又有和声,则所谓曲也。古乐府皆有声、有词,连属书之,如曰"贺贺贺"、"何何何"之类,皆和声也。今管弦之中缠声,亦其遗法也。唐人乃以词填入曲中,不复用和声。……今声词相从,唯里巷间歌谣及《阳关》、《捣练》之类稍类旧俗。然唐人填曲,多咏其曲名,所以哀乐与声尚相谐会。今人则不复知有声矣,哀声而歌乐词,乐声而歌怨词,故语虽切而不能感动人情,由声与意不相谐故也。①

通过这样的阐释,我们能够清晰地了解沈括关于"声与词"关系的观点,同时也能够看到沈括实现"声词相从"这一歌曲创作标准的方法与途径。如上所述,沈括所谓"声与词"的统一,所依据的应是"声"所体现的情感表现与"词"所蕴含的情感内容的统一。解读沈括对歌曲创作的阐述,就是应做到内容与形式统一,歌词与曲调统一,应统一在艺术作品的整体构思中。

> 后之为乐者,文备而实不足,〔乐〕师之志,主于中节奏、谐声律而已。古之乐师皆能通天下之志,故其哀乐成于心,然后〔宣〕于声,则必有形容以表之。②

志、哀乐之情、声、形容统一在一起,这是《梦溪笔谈》强调内容与形式相统一的又一例证。

(二)《中原音韵》

《中原音韵》是由元代周德清(1277—1365,见图 3-24)为

① 沈括著,施适校点:《梦溪笔谈》,上海古籍出版社 2015 年版,第 31 页。
② 沈括著,施适校点:《梦溪笔谈》,上海古籍出版社 2015 年版,第 33 页。

北曲所作，但其影响却大大超出了戏曲的范畴，而成为近古音韵学的开山之作，在我国音韵学史乃至语言学上都具有划时代的意义。

图 3-24　周德清

《中原音韵》一书由两部分组成，即"中原音韵"和"中原音韵正语作词起例"，第一部分为主体部分，也是最具价值的部分，它的价值分为两层：

第一层，周德清根据实际用语，把所有汉字划分为十九韵部，摆脱了《广韵》繁复的分韵系统，便于用于作词度曲。第二层，他将每韵部中的字声分为平（阴平和阳平）、上、去，而将入声归入平、上、去三声中，形成"平分二义，入派三声"的格局，即是将此前的平、上、去、入老四声重新调整、划分为阴平、阳平、上声、去声的新四声。实际上，这里变化最大的还是入声的归派问题。周德清是根据当时北方语音已无入声的现实情况而做出的修改。这一做法改变了传统韵书仅以历史音韵、雅言为基础划分韵部、构建音韵体系的格局，引领了以区域语音、现实语音为基础，并以舞台语音、演唱语音为目标构建音韵体系的新风尚，也为戏曲音韵学在明清的繁兴开了好头。

可以说，《中原音韵》不仅仅是一部韵书，其更大的意义和价

值是，它反映着戏曲这种舞台歌唱艺术走向系统化、职业化、专业化的情况，也预示着戏曲作为中国传统声乐艺术的一个门类全面崛起，成为一种最典型的声乐艺术范式。

（三）《唱论》

元代燕南芝庵的《唱论》，最早见于元代杨朝英所编的《乐府新编阳春白雪》，其后，元代陶宗仪（1329—约1412）的《辍耕录》，明代朱权（1378—1448）的《太和正音谱》、王骥德的《曲律》和臧晋叔的《元曲选》等文献中也有全文或部分载录。《唱论》是中国古代历史上第一部系统论述演唱艺术的专书，具有相当高的理论价值。

《唱论》共有27段（也有认为是28段的），总的来说，它是总—分—总的结构，第1～5段是总，第6～25段是分，第26～27段是总。

第1～5段分别罗列了歌唱上的乐人、乐派及审美倾向，并列举了新近出现的大乐作品以示作者的审美取向。

> 窃闻古之善唱者三人：韩秦娥、沈古之、石存符。
> 帝王知音律者五人：唐玄宗、后唐庄宗、南唐李后主、宋徽宗、金章宗。
> 三教所唱，各有所尚：道家唱情，僧家唱性，儒家唱理。
> 大忌郑卫之淫声。续雅乐之后，丝不如竹，竹不如肉，以其近之也。又云：取来歌里唱，胜向笛中吹。
> 近出所谓大乐：苏小小《蝶恋花》、邓千江《望海潮》、苏东坡《念奴娇》、辛稼轩《摸鱼子》、晏叔原《鹧鸪天》、柳耆卿《雨霖铃》、吴彦高《春草碧》、朱淑真《生查子》、

蔡伯坚《石州慢》、张子野《天仙子》也。①

此处总结了三教"各有所尚"的美学倾向，并在之后的第13段提到了"坛唱""步虚""道情""撒炼"等"三家之唱"的不同唱法，说明《唱论》对歌唱审美价值的判断并不是一概而论的。朱权在《词林须知》中说："古有两家之唱，芝庵增入丧门之歌，为三家：道家所唱者，飞驭天表，游览太虚……有乐道徜徉之情，故曰'道情'。儒家所唱者性理，衡门乐道隐居，以旷其态，泉石之兴。僧家所唱者，自梁方有丧门之歌，初谓之《颂偈》。"这一段反映了《唱论》整篇所持的总的美学观：反对郑卫淫声；以人声为贵（继承了《礼记》、陶渊明和白居易的思想）。

第6～7段，论述了歌唱风格和歌唱句读的主要类型和审美标准。

歌之格调：抑扬顿挫，顶叠垛换，萦纡牵结，敦拖呜咽，推题丸转，捶欠遏透。②

对这一段，学者的观点莫衷一是，有人持歌唱技巧论，比如将抑扬顿挫释为"抗坠"气息论，捶欠遏透释为"打哈欠""声音的穿透力"，等等；也有人将之用风格和发声技巧共同阐释。笔者认为，"格调"应与"风格"意义相近，因此这一段应是风格论。前三个概念抑扬顿挫、顶叠垛换，萦纡牵结，是对音乐本体形态风格而论的，分别对应语调旋律、段奏句法、句段衔接；后三个概念敦拖呜咽，推题丸转，捶欠遏透，是对声音音色的风格而论的，分别对应暗淡、圆润、明亮。

① 龙建柱疏证：《〈唱论〉疏证》，江西教育出版社2008年版，第1、2、5、7、12页。
② 龙建柱疏证：《〈唱论〉疏证》，江西教育出版社2008年版，第23页。

> 歌之节奏：停声，待拍，偷吹，拽棒，字真，句笃，依腔，贴调。①

这里的"节"和"奏"是单音节词，节奏合在一起的意义大致等于句读，是指歌唱声腔、句法的停顿、连贯、腔词的协调等，不过这里是针对下面"凡歌一声""凡歌一句""凡一曲中"三段的声、句、曲进行总论的。

第8～10段论述了字、声、句、曲的演唱在对比、连接方面的方法论和美学原则。

> 凡歌一声，声有四节：起末，过度，揾簪，撷落。②

这里与沈括"声中无字，字中有声"的思想有一脉相承的关系，并且更加具体，具有较强的可操作性。

> 凡歌一句，声韵有：一声平，一声背，一声圆。声要圆熟，腔要彻满。③

句是由声组成的，各声要强调头腹尾的连接关系，句内各声、句与句之间则要注意对比关系，所谓"一声平，一声背，一声圆"。

> 凡一曲中，各有其声：变声，敦声，杌声，喗声，困声；三过声：有偷气，取气，换气，歇气，就气；爱者有一口气。④

① 龙建柱疏证：《〈唱论〉疏证》，江西教育出版社2008年版，第26页。
② 龙建柱疏证：《〈唱论〉疏证》，江西教育出版社2008年版，第29页。
③ 龙建柱疏证：《〈唱论〉疏证》，江西教育出版社2008年版，第30页。
④ 龙建柱疏证：《〈唱论〉疏证》，江西教育出版社2008年版，第32页。

这里，笔者同意郭小青在《〈唱论〉"三过声"小议》中的断句意见，即将"三过声"作为句腔用气方法的起始句，意思是"三种句腔用气过渡方法"：即急速换气、慢速换气、不按正常句读规律的换气等三种。①

第 11～19 段，主要论述了声乐作品的体裁、题材（母题）、宫调、转调等情况。

第 20～22 段论述了歌唱中关于"适宜性"的审美问题。

> 凡唱曲有地所：东平唱《木兰花慢》，大名唱《摸鱼子》，南京唱《生查子》，彰德唱《木斛沙》，陕西唱《阳关三叠》《黑漆弩》。②

声乐作品的流行具有地域性审美特征。

> 凡歌之所忌：子弟不唱作家歌，浪子不唱及时曲；男不唱艳词，女不唱雄曲；南人不曲，北人不歌。③

此处受到元代政治背景和作者自身的身份影响，表现出较强的阶级审美倾向。南人不曲、北人不歌，既反映了政治的影响，也考虑到了地域审美、方言语音的不同带来的差别。

> 凡人声音不等，各有所长。有川嗓，有堂声，背合破箫管。有唱得雄壮的，失之村沙。唱得蕴拭的，失之包斜。唱得轻巧的，失之闲贱。唱得本分的，失之老实。唱得用意的，失

① 郭小青：《〈唱论〉"三过声"小议》，载《中国音乐》2014 年第 4 期，第 94 - 97 页。
② 龙建柱疏证：《〈唱论〉疏证》，江西教育出版社 2008 年版，第 89 页。
③ 龙建柱疏证：《〈唱论〉疏证》，江西教育出版社 2008 年版，第 91 页。

之穿凿。唱得打挡的，失之本调。①

"凡人声音不等，各有所长"，在美学观念上，其继承了《乐记·师乙篇》中"声歌各有宜"的思想，并且指出了"歌唱有所长必有所短"的辩证客观事实。

第23~25段论述歌唱中的毛病。

> 凡歌节病，有唱得困的，灰的，涎的，叫的，大的；有乐官声，撒钱声，拽锯声，猫叫声；不入耳，不着人，不撒腔，不入调；工夫少，遍数少，步力少，官场少；字样讹，文理差；无丛林，无传授；嗓拗，劣调，落架，漏气。②

这段所论的是因对作品认识不足而产生的演唱弊病，反映了作者坚持"内容与形式相统一"的美学原则。

> 有唱声病：散散，焦焦；干干，冽冽；哑哑，嘎嘎；尖尖，低低；雌雌，雄雄；短短，憨憨；浊浊，赸赸。有：格嗓，囊鼻，摇头，歪口，合眼，张口，撮唇，撇口，昂头，咳嗽。③

这段所论的是因歌唱声音技巧掌握不足而产生的演唱弊病。

> 凡添字节病：则他，兀那，是他家，俺子道，我不见，兀的，不呢，一条了，唇撒了，一片了，团圈了，破孩了，茄子了。④

① 龙建柱疏证：《〈唱论〉疏证》，江西教育出版社2008年版，第93页。
② 龙建柱疏证：《〈唱论〉疏证》，江西教育出版社2008年版，第95页。
③ 龙建柱疏证：《〈唱论〉疏证》，江西教育出版社2008年版，第98页。
④ 龙建柱疏证：《〈唱论〉疏证》，江西教育出版社2008年版，第100页。

这段所论的是因胡乱添加衬词而影响作品表现的弊病。

第 26、27 段作为文章的总结，分别列举了乐班社的开头、结尾的固定节目；阐发了重视音乐实践、熟能生巧的理念。

总之，《唱论》共计 1172 字，是我国音乐历史上第一篇体系完备的声乐理论文章。可以说，《唱论》将其声乐美学思想落到了实处，真正实现了指导实践的作用，这也给后来张炎、王骥德、李渔、徐大椿等声乐论家提供了思想体系和理论的范本。不过，因社会背景和个人身份的影响，其审美趣味也具有一定的阶级局限性。

第六节　明清时期

如果说宋元时期是词调音乐、说唱艺术、戏曲艺术等各种声乐艺术的融合时期，那么明清时期就是戏曲一统天下的时期；如果说元代是杂剧的黄金时代，那么明代乃至清代前期就是南戏的黄金时代，而清代中后期就是戏曲向近现代的转型和过渡期。就此说来，戏曲声乐艺术贯穿整个明清时期，是当时最重要的声乐艺术形式。在这样的氛围下，明清的声乐艺术类型都是围绕着戏曲而发展的，而且其声乐演唱理论也主要是围绕着戏曲进行构建的。

一、多元到精细：从四大声腔到昆曲

元代杂剧的繁盛，主要是以大都为中心，所以元杂剧的繁盛实际上就是北曲的繁盛；但元代中期以后，随着政治经济中心的南移，北曲与南戏进一步互相影响。然而，由于杂剧的正统地位，南戏的发展始终受到阻碍。进入明代，由于朝廷和知识分子的国家意识和民族意识，对于元代延续而来的文化大都持抵制、排斥态度，而当时文化发展的主要目的也是为了恢复华夏文化。这样一来，金陵（今南京）作为明朝政治、经济、文化中心，成为戏曲艺术发

展的核心支点；而南戏作为南方文化的产物，也理所当然地逐渐取代了北曲的地位。如此一来，明代戏曲主流，无论是语言音韵、声腔曲调还是伴奏乐器，都体现出南方音乐的特点。当然，这是从政治、文化因素的影响来说的。而在戏曲艺术发展规律上来说，南戏也的确有理由取代杂剧。元代后期，在政治上的腐败气象的影响下，戏曲的创作走向辞藻堆砌但内容僵死的衰落时期，元末的戏曲形式固化、内容空洞、脱离生活，全然没有杂剧兴盛时期那种真挚而坦率的艺术气质。在戏曲结构上，过于重视程式的严谨和规模的均衡；在声腔音韵与音乐上，过于苛求唱词的格律，唱腔曲牌旋律大都失去了早期活泼、鲜活的特征。这些情况致使杂剧自身的发展面临较大困难。而在另一方面，由于杂剧的势力强大，南戏在元代时一直被边缘化，但也正因其被边缘化，才得以保存了自由发展的火种。因此，它一旦在明代获得较为宽松的发展空间和发展机遇，就表现出了强劲的发展势头。再加上其南方文化的特性，南戏在江浙一带简直如鱼得水，几乎全面开花。

明代众多民间腔调的骤起是戏曲在明代繁荣的基础。明代陈宏绪（1597—1665）在《寒夜录》中有一段引述卓珂月的话："我明诗让唐，词让宋，曲让元，庶几吴歌、挂枝儿……之类，为我明一绝耳。"[1] 明清戏曲文献中逐渐采用了"腔调"一词，取代此前的诗、词、曲、杂剧等称呼，也可见明清戏曲是以"音乐"或"演唱"为核心或思维基础进行创造、发展的。

明代众多声腔艺术中，富有影响的是四大声腔，即海盐腔、余姚腔、弋阳腔和昆山腔，其中昆山腔最终发展为中国戏曲的奇葩——昆曲。

海盐腔可能是四大声腔中起源最早的，在明代万历之前就不仅盛行于浙江，更传之江苏、江西乃至北京等地。据明代李日华

[1] 中央音乐学院中国音乐研究所：《民族音乐概论》，音乐出版社1964年版，第8页。

(1565—1635)《紫桃轩杂缀》载:"张镃(按:1153—1221,南宋人),字功甫,循王子孙,豪侈而有清尚。尝来吾郡海盐作园亭自恣,令歌儿衍曲务为新声,所谓海盐腔也。"① 清代王士禛(1634—1711)在其《香祖笔记》中引述了元代姚同寿《乐郊私语》中关于海盐腔源流的记述:"海盐少年多善歌,盖出自于澉川杨氏。其先人惠康公梓,与贯云石交善,得其乐府之传。今杂剧中,《豫让吞炭》《霍光鬼谏》《敬德不服老》,皆康惠自制。家僮千指,皆善南北歌调,海盐遂以擅歌名浙西。今世俗所谓海盐腔者,实发于贯酸斋,源流远矣。"② 海盐腔极富影响,汤显祖(1550—1616)在其《宜黄县戏神清源师庙记》中说:"我宜黄谭大司马纶闻(弋阳腔)而恶之。自喜得治兵于浙,以浙人归教其乡子弟,能为海盐声。大司马死二十余年矣,食其技者殆千余人。"③ 海盐腔的歌唱和说白一般使用官话语音,这也是它能够流传久远的一个因素。

弋阳腔源自宋元时期的南戏,传到江西以后不断融合当地语言语音和其他民间音乐,并吸收了北曲的一些成分。因此,在四大声腔中,弋阳腔在风格上是相对最为高亢的声腔种类。汤显祖在《宜黄县戏神清源师庙记》中有论:"此道有南北。南则昆山之次为海盐,吴浙音也,其体局静好,以拍为之节。江以西弋阳,其节以鼓,其调喧。至嘉靖而弋阳之调绝,变为乐平,为徽清阳。"④ 明代徐渭(1521—1593)在其《南词叙录》中也称:"今唱家称'弋阳腔',则出于江西,南京、湖南、闽、广用之。"⑤ 清代李调

① 武文:《中国民间文学古典文献辑论》,民族出版社2006年版,第436页。
② 徐慕云:《中国戏剧史》,湖南大学出版社2014年版,第80页。
③ 叶朗:《中国历代美学文库》明代卷(中),高等教育出版社2003年版,第118页。
④ 叶朗:《中国历代美学文库》明代卷(中),高等教育出版社2003年版,第118页。
⑤ 叶朗:《中国历代美学文库》明代卷(上),高等教育出版社2003年版,第403页。

元(1734—1803)《剧话》中也说:"弋腔始于弋阳,即今高腔,所长皆南曲。又谓秧腔,'秧'即'弋阳'之转声。……向无曲谱,只沿土俗,以一人唱而众和之,亦有紧板、慢板。"弋阳腔风格为"其节以鼓,其调喧""向无曲谱,只沿土俗,以一人唱而众和之",根据这些信息,我们即可知"宜黄谭大司马纶闻(弋阳腔)而恶之"的原因了。但是,弋阳腔却是后来高腔类戏曲种类的鼻祖。固然,其"俗"为尚"雅"的士大夫所不屑一顾,但是其"错用乡语"的方言里俗特征和"向无曲谱""改调歌之"的灵活创腔、临场唱腔特征,是中国声乐艺术中"即兴性"的重要品格,甚至是优点。因此,它的传播极其广泛,传到各地产生了弋腔、秧腔、高腔、京腔、清戏、调腔、乱弹、下江调等多种名称,"它早期广泛的流传实是隐伏着清中叶'花部'的勃兴和戏曲音乐的全面繁盛的到来"[1]。

余姚腔形成较晚,大致在元末明初,因兴起于浙江余姚县而得名。据明代陆容《菽园杂记》载:"嘉兴之海盐、绍兴之余姚、宁波之慈溪、台州之黄岩、温州之永嘉,皆有习为倡优者。名曰'戏文子弟',虽良家子不耻为之。"[2] 徐渭《南词叙录》中也有记载:"今唱家……称'余姚腔'者,出于会稽,常、润、池、太、扬、徐用之。"[3]

昆山腔兴起于昆山一带,最初只是民间歌调,属南戏声腔,在不断的发展过程中,由于其自身的特点和专业人士的加工、改良、推广,成为"出乎三腔之上"[4] 的戏曲奇葩,并更发展成为昆曲这一艺术瑰宝,成为中华优秀传统文化的代表之一。关于昆山腔崛起

[1] 赵庆元:《中国古代戏曲史论》,安徽人民出版社2002年版,第91页。
[2] 陈瑞赞编注:《东瓯逸事汇录》,上海社会科学院出版社2006年版,第182页。
[3] 叶朗:《中国历代美学文库》明代卷(上),高等教育出版社2003年版,第403-404页。
[4] 叶朗:《中国历代美学文库》明代卷(上),高等教育出版社2003年版,第404页。

第三章 中国声乐艺术的历史述要

的深层原因，笔者曾做过论证：

> 理论上确定度曲基本规范，实践上改革戏剧编制，再加上戏曲创、演主体的频繁互动、广泛参与，这就是昆山腔得以名扬四海的基础。①

可以说，经过明代南戏的前期积累和不断发展，昆曲的诞生迎来了中国戏曲艺术史、中国声乐艺术史的最高潮，其成就和影响超过了前一个高潮元杂剧，是"我国自有戏剧以来最能持久的一种戏剧……昆曲对我国戏曲音乐发展的影响，从纵的方面看，今日之众多地方戏曲剧种，不管是否属于昆山腔系统，均不同程度地经过它的熏陶，吸收它的精华而成。……对其它方面，如文学、音乐、舞蹈等等的发展亦都具有一定的影响"②。就声乐艺术来说，昆山腔（昆曲）改革过程中确定的以"字"为核心，以字真、板正、腔纯之"三绝"为抓手的演唱技术理论体系，对于昆曲产生后的过去、当前乃至未来的声乐艺术发展都具有极大的影响力和参考价值，是构建我国声乐理论话语体系的重要元素。

二、花雅之争及其影响

上文提到，昆曲尽管是从民间腔调中发掘、发展起来的，但在其改革、转型过程中，则是依据士大夫的"雅"的审美标准而进行的；并且在其繁盛时期，"雅"的审美标准也一直作为其指导原则。尽管当时不少人不断提出、强调"本色论"，但这个"本色论"是以"雅"为基底的。在持续崇"雅"的过程中，昆曲至清

① 鲁勇：《明清唱论中的腔词理论研究》（博士学位论文），南京艺术学院音乐学院2019年，第50－54页。
② 赵庆元：《中国古代戏曲史论》，安徽人民出版社2002年版，第92－93页。

代前期就开始走下坡路了。尽管也出现过洪昇《长生殿》、孔尚任《桃花扇》等卓有成就的剧目，但总体而言，昆曲越来越注重"案头"而脱离生活了。加上清代为满族统治时期，虽然仍以汉族传统文化为基底，宫廷和士大夫阶层在表演艺术场合仍用昆曲装点门面，但实际上，昆曲在艺术趣味上已经有了颠覆性的变化。从艺术形态上说，昆曲文词愈加深奥、内容愈加空洞、声律愈加拗口、形式愈加冗繁、唱腔愈加缓慢典雅，普通百姓既听不懂也不爱听。不论是因外部文化环境因素还是因内在艺术形态因素，昆曲终究是衰落下去了。昆曲衰落的同时，又必然会有新的艺术品种来取代它。而这一衰落、一取代之间，其背后定然藏着谁来取代、为何取代的因由。我们常提到"花雅之争"，这个"雅"是指"雅部"，自然是就昆曲了；这个"花"指的则是"花部"，即指当时四下里兴起的民间声腔，它们在审美趣味上一般趋于"俗"。我们也常讲，"花雅之争"的结果是雅败而花胜。但此中的道理却不是所有人都能说清楚的。

 从唱腔艺术发展规律看，昆曲作为曲牌体声腔类型，其内部形态也的确有其发展隐患（当然，任何一种音乐体制都同时有其优势和弊端，这是不言而喻的）。庄永平在其《中国古代声乐腔词关系史论稿》中对这种弊端有相当深刻的认识，他首先从词的长短句腔词关系与曲的散文体腔词关系之间的联系与区别谈起："词的形成是在唐燕乐的需求与影响推动下产生的。然而，这种长短句型的词体发展到曲体以后，唱词已呈散文化了。"① 接着又对昆曲在曲牌体运用上的特征、弊端和新的发展倾向进行了分析："（昆曲）发展到后来，由于受长短句的影响，它的音乐结构的规整性不很强，对旋律、节拍变化有所限制。而就音乐本身的发展而言，随着调性、调式的扩大运用，旋律发展手法的丰富，以及节奏节拍律动感的加强，可以说在声腔音乐中，过于长短不齐的乐句，已很难显

① 庄永平：《中国古代声乐腔词关系史论稿》，上海三联书店2017年版，第235页。

第三章 中国声乐艺术的历史述要

示出段落结构、旋律曲调及调式上的对比。旋律上的重复变奏，模进移调等等手法的运用，也常需要相对整齐的乐句结构。这就是说音乐逻辑发展上的需要，是结构较为规整，能显示重复对比，便于分解和综合的结构形式……通过腔词关系的不断调整发展，尤其是音乐节拍形式的逐步完善，旋律趋繁并丰富起来以后，这种曲牌体的长短句结构又不相适应了。它又反过来需要一种较为整齐规整的，便于分解与综合的结构形式加以推进。"[1] 因此，在这样的情况下，声腔音乐就需要一种新的腔词关系体制取代昆曲，这是一种不可阻挡的趋势，因为这是由艺术发展规律所决定的。在这种情况下，唱词规整而曲调又具有较强可塑性的板腔体戏曲体制就取代了昆曲。

不过，"板腔体的产生并不是曲牌体长短句的回转，它是另起炉灶加以推进的。虽然在推进的过程中，不免受到曲牌体旋律节拍的种种影响，但它毕竟不可能在曲牌体基础上产生出来"[2]。

然而，作为大部分花部声腔的板腔体，究竟有什么优点来弥补原来昆曲等曲牌体声腔的弊端呢？总结起来，笔者认为大致有以下两点：

第一，板腔体形成较晚，有利于综合我国声乐艺术发展历史过程中一切精华的创作手段，甚至是演唱技术。因此，它不仅继承了曲牌体的优点，也妥善解决了曲牌体音乐与唱词、结构与内容等方面的矛盾，"可以说中国音乐相比与西洋外国音乐所具有的特色的东西，在板腔体中都得到了充分的展现"[3]。

第二，板腔体实现了"板"与"腔"的完美结合，形成了唱腔结构的一体化格局。曲牌体采用长短句式，在句式结构上是长短相间的，所以一般不用过门，用长短相间的乐句就能直接构成唱腔

[1]　庄永平：《中国古代声乐腔词关系史论稿》，上海三联书店2017年版，第235页。
[2]　庄永平：《中国古代声乐腔词关系史论稿》，上海三联书店2017年版，第235页。
[3]　庄永平：《中国古代声乐腔词关系史论稿》，上海三联书店2017年版，第282页。

段落。曲牌体相当受制于"词",不仅是词的句式(字数、平仄关系等等),也受制于其词的内容(比如昆曲就主要长于表现抒情性的段落)。相比之下,板腔体采用整齐句式(七字句、十字句等),一般为上下句结构,句子内部的词逗也比较规整,这种结构不仅便于组合,也便于拆分,所以它可以缩减得极其简约,也可以扩展得极其复杂。板腔体又叫做板式变化体,它有着相当丰富多样的板式,比如导板、慢板、原板、二六板(二八板)、流水板、垛板等等,用以表现丰富多样的音乐情绪。因此,它既可以表达快速、干脆、直截了当的音乐情绪,也可以表达慢速、缠绵、委婉曲折的音乐情绪,在唱词与唱腔上既各自独立又互有联系、相辅相成。它几乎全面、完美地体现了中国哲学中"易"的精神,即《周易》之"三易"——简易、不易和变易,将变与不变的哲学精神发挥到了极致。

然而,曲牌体作为中国声乐艺术发展历史上曾经起过核心作用、现在仍起着重要作用的声腔结构,其价值是不容忽视的。而板腔体作为声腔结构范式的后起之秀,更需要我们继承和发扬。

三、明清声情关系论析

在历代唱论文献中,明清的文献最为丰富,是历来研究者最为关注的对象,研究的成果也最为可观,因此本书这里不拟做全面探讨,仅对明清唱论中论述较为集中的"声情关系"作简要梳理,以作为我们在第四章讨论我国声乐艺术观念的材料。

在探讨明清唱论关于"声情关系"的论述之前,我们先简要回顾明清唱论的相关文献。朱权的《太和正音谱》认为语言是歌唱艺术表情达意的重要手段,他引《中原音韵》语"虽字有舛讹,不伤于音律者,不为害也",并作发挥,"大抵先要明腔,后要识谱。审其音而作之,庶不有忝于先辈焉。且如词中有字多难唱处,

横放杰出者,皆是才人拴缚不住的豪气"。① 魏良辅(1489—1565)在《曲律》中提出了"字真""腔纯""板正"的"三绝"说,其中涉及"吐字归韵"等问题,尤其体现了当时对"字真"的重视,而"字真"正是"声""情"关系之协调的纽带。王骥德(1540—1623)在《方诸馆曲律》中对戏曲艺术的源流衍变、体制形式、宫调声韵乃至戏曲音乐的创作方法(制曲法、度曲法)等都进行了比较仔细的分析和归纳,认为"乐之筐格在曲,而色泽在唱"②,这就把创作意图中的"声"让位于实际演唱中的"声",因为实际演唱中的"声"是与现实之"情"联系在一起的。汤显祖唱论美学思想的影响很大,其极度推崇的核心就是"情"字,要求"声"要围绕"情"来做文章。沈宠绥(?—1645)的《度曲须知》是研究戏曲格律理论较为完备的著作,议论翔实,很有创见。他提出的演唱中字声的"头腹尾"三分法是传统反切二分法的创新,这一创举也是为了突出"字真",与魏良辅之论一脉相承。张琦(生卒年不详)的《衡曲麈谭》将"情"提高到古代唱论文献中少见的高度并加以认识。周亮工(1612—1672)选编的《尺牍新钞》汇集了许多当时的音乐散论,其中有不少关于歌唱艺术的真知灼见。李渔(1611—1680)的《闲情偶寄》是中国传统唱论中一部颇具代表性的理论著作,全书分八大部分,其中"词曲部""演习部"两大部分专门论述戏曲声乐艺术,"声容部"中有一部分论及了歌舞表演艺术。"演习部"中论授曲的部分有"解明曲意""调熟字音""字忌模糊""曲严分合""锣鼓忌杂""吹合宜低"六款专门论述演唱艺术及其传习方法,有许多精辟之见。比如:"唱曲宜有曲情,曲情者,曲中之情也。

① 隗芾、吴毓华:《古典戏曲美学资料集》,文化艺术出版社1992年版,第80-81页。

② 王骥德著,陈多、叶长海注译:《王骥德曲律》,湖南人民出版社1983年版,第102页。

解明情节，知其意之所在，则唱出口时，俨然此种神情。"① 这不但说明了情感的重要性，而且还说明了情感的表达要符合曲的"义"，即要正确地理解文字歌词中的情感。徐大椿（1693—1771）的《乐府传声》不仅唱法分析更为详密，而且其论述也颇有新意。《乐府传声》共三十五篇，各具标题。徐大椿认为：戏曲创作既要"取直而不取曲，取俚而不取文，取显而不取隐"，又要"直必有至味，俚必有实情，显必有深义"，从而能达到"因人而施，口吻极似，正所谓本色之至"的至境②；曲的演唱"不但声之宜讲，而得曲之情为尤重，必唱者先设身处地，摹仿其人之性情气象，宛若其人之自述自语"③，"唱者不得其情，则邪正不分，悲喜无别，即声音绝妙，而与曲词相悖，不但不能动人，反令听者索然无味矣"④。这同样是强调在演唱中正确表达情感的重要性。

 以上都是声情关系论，在中国传统唱论中的确占有重要的位置。但笔者认为，对"情感"二字的理解必须置于漫长的中国传统音乐（艺术）的审美观念当中，并需注意两个事实：第一，中国的情感表达和西方的情感表达不同，它和伦理紧密地联系在一起，是一种中庸的、适度的表达。第二，中国的情感论是在意境、传神之语境中的情感论，即在声乐的演唱中，情感是为整体意境而服务的，这种情感不是简单的人的情绪色彩的情感，而是一种从生命中抽象出来的情感。

① 李渔：《闲情偶寄全鉴》，中国纺织出版社2017年版，第114页。
② 中国戏曲研究院：《中国古典戏曲论著集成》第7集，中国戏剧出版社1959年版，第158–159页。
③ 中国戏曲研究院：《中国古典戏曲论著集成》第7集，中国戏剧出版社1959年版，第174页。
④ 中国戏曲研究院：《中国古典戏曲论著集成》第7集，中国戏剧出版社1959年版，第173–174页。

第四章 中国声乐艺术的文化特征

我们在本书第二章探讨西方声乐艺术的文化特征时用了五节分别进行论述，而本章内容拟采取与第二章基本相对应的写法，分四节进行论述。透过第一章、第三章中西方声乐艺术的发展历史，我们发现，中西方声乐艺术在文化特征上大致呈现出相对（相异）的情况，因此，本章在标题（论点）提炼上，也拟采取与第二章相对（相异）的表述方式。需要说明的是，这种提炼和表述，仅仅是在一定程度上的，并不是全部意义上的。也就是说，没有共同的东西为基础，"对比"无从谈起。因此，我们认为，"没有同就没有异"，"异"必须是在"同"的基础上才能探讨的。这是我们在本章论述开始前需要特别予以说明的。

第一节 尽善尽美：善与美的融通

《国语·楚语上》曾载伍举（春秋时期楚国人）论美的标准之言："夫美也者，上下、内外、小大、远近皆无害焉，故曰美。"[①]这就是说，什么是美呢？（更准确的表达或许是：什么样的才算是美呢？）对于形式上的空间感觉而言，美就是方位（上下、内外）、尺寸（小大）、距离（远近）等各个维度都是"适中"的。然而，这就足够了吗？不是，这仅仅是在形式上的，外在的。

我们再看看灵王与伍举讨论美之标准的上下文：

① 蔡仲德注译：《中国音乐美学史资料注译：增订版》上，人民音乐出版社2007年版，第25页。

>灵王为章华之台，与伍举升焉，曰："台美夫？"
>
>对曰："臣闻国君服宠以为美，安民以为乐，听德以为聪，致远以为明，不闻其以土木之崇高、雕镂为美，而以金、石、匏、竹之昌大、嚣庶为乐，不闻其以观大、视侈、淫色以为明，而以察清浊为聪。
>
>……夫美也者，上下、内外、小大、远近皆无害焉，故曰美。若于目观则美，缩于财用则匮，是聚民利以自封而瘠民也，胡美之为？①

这里，伍举指出了两种标准：一是外在的美，即视觉上的或形式上的美；二是内在的美，即合礼的和合德的美。但实际上，这更是两层标准，外在的美低于内在的美。这就是说，即便在视觉上是美的（目观则美），如果不合礼合德，尤其是用于"聚民利以自封而瘠民"，那么它就不能被认为是美的。汉语传承至今，描述不同时符合两种标准的美的词语（成语）举不胜举，例如"貌合神离""质非文是""秀（华）而不实""虚有其表""鱼质龙文""凤毛鸡胆""外强中干""色厉内荏""人不可貌相""金玉其外，败絮其中"等等，甚至有"衣冠禽兽""人面兽心"等词。不过，这里的外在审美标准仅是就"视觉"而言的，那么，"听觉"上如果是"美"的，对礼与德的要求会不会有所降低呢？答案当然是否定的。

我们举例说明。《论语·卫灵公》中有："乐则《韶》《舞》。放郑声，远佞人。郑声淫，佞人殆。"② 这就是说，《韶》《舞》是符合听觉规范、值得推崇的音乐，而"郑声"则需要被"放"（弃之不用之意）。"郑声"是什么样的音乐呢？

① 蔡仲德注译：《中国音乐美学史资料注译：增订版》上，人民音乐出版社2007年版，第25页。

② 孔丘著，杨伯峻、杨逢彬注译：《论语》，岳麓书社2000年版，第147页。

第四章　中国声乐艺术的文化特征

根据众多学者的研究,"郑声"并非诗经中十六国风之一的"郑风"(民歌,主要特点是民间的和传统的),而是指一种当时兴起的较为新潮的音乐品种,类比而言,相当于今天的流行音乐。李家树曾指出:"所谓'郑声',作为从民间新兴起来的流行音乐,在上层贵族社会中已广为流传。"① 这种"新乐"流行到什么样的程度呢?《乐记·魏文侯》中曾记载:"魏文侯问于子夏曰:'吾端冕而听古乐则唯恐卧,听郑卫之音则不知倦。'"② 连一方诸侯都对这种"新乐"如此入迷,可见其盛行的程度。然而,为什么这种"新乐"会受到如此坚决的排斥呢?著名文化学者夏传才(1924—2017)在《论语讲座》中说:"它是在春秋后期兴起和流行的郑国地方的新乐。……孔子发现这种新乐已经侵入雅乐……孔子为保护高雅纯正的古典音乐,反对放荡(淫)的有害于国家和人民的新乐郑声,所以坚决排斥。"③ 但这种分析和答案,未免太过简略,似乎不足为信。我们把眼光放在整个历史和文化中,详细加以分析和论证,以得出更为客观可信的结论。

《荀子·乐论》中指出:"郑卫之音,使人心淫。"④《吕氏春秋·音初》中说:"世浊则礼烦而乐淫。郑卫之声,桑间之音,此乱世之所好,衰德之所说。"⑤《淮南子·原道训》中说:"扬郑、卫之浩乐,结《激楚》之遗风……此齐民之所以淫泆流湎;圣人处之,不足以营其精神,乱其气志,使心怵然失其情性。"⑥《乐记·魏文侯》中也有:"子夏对曰:'郑音好滥淫志,宋音燕女溺

① 李家树:《〈诗经〉专题研究》,太白文艺出版社2001年版,第90页。
② 蔡仲德注译:《中国音乐美学史资料注译:增订版》上,人民音乐出版社2007年版,第333页。
③ 夏传才:《论语讲座》,广西师范大学出版社2017年版,第243页。
④ 王先谦:《诸子集成·荀子集解》,上海书店1986年版,第254页。
⑤ 高诱注:《吕氏春秋》,上海人民出版社1986年版,第59页。
⑥ 刘安著,许慎注,陈广忠校点:《淮南子》,上海古籍出版社2016年版,第24-25页。

志,卫音趋数烦志,齐音敖辟乔志。'"① 南朝梁代刘勰《文心雕龙·乐府》中有: "《韶》响难追,郑声易启。"② 唐代徐坚(660—729)等撰的《初学记·杂乐第二》中引上述《左传》"烦手淫声"几句,并注曰:"许慎《五经通义》曰:郑国有溱洧之水,男女聚会,讴歌相感。近郑诗二十一篇,说妇人者十九,故郑声淫也。又云:郑卫之音,使人淫逸也。"③ 明代杨慎(1488—1559)在《升庵经说》中说:"郑声淫者,郑国作乐之声过于淫。"④ 东汉许慎(58—148)在《五经异义》中说:"郑诗二十一篇,说妇人者十九矣,故郑声淫也。"⑤ 宋代朱熹(1130—1200)在《诗集传》中也说:"郑卫之音,皆为淫声。然以诗考之,卫诗三十有九,而淫奔之才四之一;郑诗二十有一,而淫奔之诗已不啻七之五。卫犹为男悦女之词,而郑皆为女惑男之语。卫人犹多刺讥惩创之意,而郑人几于荡然无复羞愧悔悟之萌。是则郑声之淫,有甚于卫已。"⑥

当代音乐学者杨殿斛在《〈诗经〉≠"声":"郑声淫"与"诗无邪"管窥》一文中列述了大量近代以来学者对"郑声淫"的论述,并对"郑声淫"的内涵进行了重新解读,认为对于儒家礼乐审美原则来说,"郑声"有僭越、过度、淫邪、放纵的特点,并从"郑地俗淫""郑声奇巧""商贾风气"三个方面进行了详细论证。⑦

以上所论,只是针对"郑声"(或"郑卫之音")而言的,这

① 蔡仲德注译:《中国音乐美学史资料注译:增订版》上,人民音乐出版社 2007年版,第 339 页。
② 刘勰著,郭晋稀注译:《文心雕龙注译》,甘肃人民出版社 1982 年版,第 82 页。
③ 吴玉贵、华飞:《四库全书精品文存》11,团结出版社 1997 年版,第 576 页。
④ 杨慎:《升庵经说》卷十三,中华书局 1985 年版,第 204 页。
⑤ 郑玄:《四库全书·驳五经异义补遗》第 182 册,上海古籍出版社 1981 年版,第 321 页。
⑥ 朱熹集注:《诗集传》,上海古籍出版社 1980 年版,第 56 页。
⑦ 杨殿斛:《〈诗经〉≠"声":"郑声淫"与"诗无邪"管窥》,载《艺术百家》2015 年第 6 期,第 189－196 页。

是不是历史的孤案呢？如果它是孤案，那么我们就无法得出普适性的结论。然而，并非如此。

比如，《淮南子·原道训》中有对商代"朝歌靡靡之乐"的评价："耳听朝歌北鄙靡靡之乐……此其为乐也，炎炎赫赫，怵然若有所诱慕。解车休马，罢酒彻乐，而心忽然若有所丧，怅然若有所亡也。是何则？不以内乐外，而以外乐内；乐作而喜，曲终而悲；悲喜转而相生，精神乱营，不得须臾平。"① 这种音乐使人"忽然若有所丧，怅然若有所亡""不以内乐外，而以外乐内""乐作而喜，曲终而悲""精神乱营，不得须臾平"，虽然音乐音响充斥，让人亢奋，但只是短暂的，不能使人在审美上得到长久的满足，甚至使人精神错乱。再如，宋代郭茂倩（1041—1099）在《乐府诗集》卷六十一《杂曲歌辞》题解中对南北朝时萧齐之《伴侣》、高齐之《无愁》、陈代之《玉树后庭花》以及隋代之《泛龙舟》都有鄙斥评价，对"晋平公说新声""李延年善为新声变曲""元帝自度曲""曹妙达等改易新声"也颇有微词，认为他们创作的"新声"都是亡国之音："自晋迁江左，下逮隋、唐，德泽寝微，风化不竞，去圣逾远，繁音日滋。艳曲兴于南朝，胡音生于北俗。哀淫靡曼之辞，迭作并起，流而忘反，以至陵夷。原其所由，盖不能制雅乐以相变，大抵多溺于郑、卫，由是新声炽而雅音废矣。昔晋平公说新声，而师旷知公室之将卑，李延年善为新声变曲，而闻者莫不感动。其后元帝自度曲，被声歌，而汉业遂衰，曹妙达等改易新声，而隋文不能救。呜呼，新声之感人如此，是以为世所贵。虽沿情之作，或出一时，而声辞浅迫，少复近古。故萧齐之将亡也，有《伴侣》；高齐之将亡也，有《无愁》；陈之将亡也，有《玉树后庭花》；隋之将亡也，有《泛龙舟》。所谓烦手淫声，争新怨哀，此

① 刘安著，许慎注，陈广忠校点：《国学典藏·淮南子》，上海古籍出版社2016年版，第22-23页。

又新声之弊也。"① 更加难得的是，郭茂倩不仅将这种音乐归为一类，均称作"新声"，还指出它们的共同弊端是"哀淫靡曼之辞""声辞浅迫，少复近古""烦手淫声，争新怨哀"等等。

　　这些对以"郑声"为代表的"新声"的评价、看法似乎几千年来都没有改变，这是值得深思和玩味的。对此，我们做进一步分析。

　　以上所引诸例中的高频字无疑为"淫"字。"淫"字，在《中华大字典》中共有55条释义，除去其中的假借、物体名等情况，大致可归纳为5类含义，即指"过多""浸渍""放纵（沉溺）""迷惑""在态度或行为上表现为不正当的男女关系"等。清代学者陈启源（生卒年不详）在《毛诗稽古篇》中对"淫"字进行了阐释："淫者，过也，非专指男女之欲也。古之言淫多矣，于星言淫，于雨言淫，于水言淫，于刑言淫，于游观田猎言淫，皆言过其常度耳。乐之五音十二律，长短高下皆有节焉。郑声靡曼幼眇，无中正和平之致，使闻之导欲增悲，沉溺而忘返，故曰淫也。"② 李家树说："'郑声淫'的'淫'字，实不作淫邪解释。指音乐来说，大抵是过分、过量、过度的意思。子夏说的'郑声好滥淫志'，即是一例。其他'宋音燕女弱（按：应为溺）志''卫音趋数烦志''齐音敖辟乔志'，都与淫邪、淫欲无关。'趋数烦志'表示节奏太快而令人烦躁，'敖辟乔志'表示音乐嚣张听了令人骄傲。宋音涉及女人，也只是表示燕飨和女子的音乐，听了使人沉迷其中而已。先秦时代，'淫'没有淫邪之意，不可以后起的词义来理解'郑声淫'的'淫'字。那么，孔子说'郑声淫'，即是指郑国的'新乐'太过分了……似乎是指不合礼制规定而言。"③ 就此而言，郭茂倩所谓"烦手淫声，争新怨哀，此又新声之弊也"的判断，是

① 郭茂倩编撰：《乐府诗集》下，上海古籍出版社2016年版，第766页。
② 李家树：《〈诗经〉专题研究》，太白文艺出版社2001年版，第89页。
③ 李家树：《〈诗经〉专题研究》，太白文艺出版社2001年版，第89－90页。

对"郑卫之音"等"新声"的共性特征的一种提炼。

尽管这种音乐（郭茂倩所谓"新声"）的原貌我们已经不得而知了，但我们推测，"郑声"应当是盛行于宫廷、贵富府宅以及在与商业活动有关的城市娱乐生活中供享乐之用的音乐，属于声色之乐，甚至求"色"的倾向明显。它与雅乐对立，更无乐教的功能。行乐者（乐妓、歌手）以此为谋生职业，有远出寻利的行为，反映求富趋利的意识。它（们）在旋律上、节拍上、内容上、演唱方式上是非传统的、新奇的，能够获得与以往不同的感官上（尤其是听觉感官上）的刺激，并形成某种快感。如此，才会形成"新声之感人如此，是以为世所贵"的局面。

但是，现代美学告诉我们，快感与美感虽然在表面上近似，本质上并不相同。休谟（1711—1776）认为，美就是一种秩序和结构，它们适于人的天性构造，使人产生快乐和满足，这就是美的特征，也是美与丑的全部差异。也就是说，快乐与否，是获得美的判断依据。但是，快乐作为一种感受，却有生理和心理之分。本质上来说，美感并非生理感受，而是一种心理感受。有时，生理感官刺激获得生理感受，形成一种快感，它有可能导致美感的产生，但也可能不导致美感的产生，甚至持续的感官刺激形成的过度的快感还会导致与美感相反的心理感受，进而造成对身心的伤害。这就是说，美感是一种更深层、更持久、更健康的心理体验，而快感则具有浅层次性、即时性并可能有害健康的生理或心理体验。从这个意义上说，休谟的"美感是快乐说"并不完整，甚至有失偏颇。我们说，"郑声"的"淫"应当是指音乐本体（诸如曲调、节奏、速度、音量乃至表演方式等）上的"过度"，也就是说它可能首先体现为一种"快感"，也即生理感官上的过度刺激，而非"美感"，并不是适中、平和、持久的心理感受。

《论语·阳货》中说："礼云礼云，玉帛云乎哉？乐云乐云，

钟鼓云乎哉?……恶郑声之乱雅乐也。"① 音乐仅仅是钟鼓等乐器发出的声响吗?并不是!如果音乐仅仅以此为标准,那么就只是追求听觉感官的刺激,也就是"快感"了,而这也将导致"郑声之乱雅乐"。

就听觉审美而言,什么样的音乐才不只有快感,而还具有美感呢?

前文提过的《乐记·魏文侯》中那段魏文侯与子夏的对话,也能说明问题:"魏文侯问于子夏曰:'吾端冕而听古乐则唯恐卧,听郑卫之音则不知倦。敢问古乐之如彼,何也?新乐之如此,何也?'子夏对曰:'今夫古乐:进旅退旅,和正以广,弦、匏、笙、簧会守拊鼓,始奏以文,止乱以武,治乱以相,讯疾以雅。君子于是语,于是道古,修身及家,平均天下。此古乐之发也。今夫新乐:进俯退俯,奸声以滥,溺而不止,及优侏儒,獿杂子女,不知父子。乐终不可以语,不可以道古。此新乐之发也。今君之所问者乐也,所好者音也,夫乐者与音,相近而不同。'"② 这里魏文侯将古乐与新乐(郑卫之音)相并列,说出了自己听两种音乐的感受,即听古乐时不免提不起精神,而听郑卫之音则常处于亢奋状态,问子夏原因。子夏在回答时的大致意思是,"古乐"为君子所欣赏,在形态上整齐划一、"和正以广",在内涵上有"修身及家,平均天下"的潜化功能;而"新乐"则参差不齐、音调放纵,表演者驳杂不堪,形态丑怪,男女混杂,父子不分,所以,君子并不能用这样的音乐来表达志向。当然,这是表面上的;本质上说,它们并不是一个层次的东西,子夏把"新乐"称作"音",而把"古乐"称作"乐","乐者与音,相近而不同"。根据上下文推测子夏的表达意图,实际上就是我们提出的"新乐"只是满足了"快感",却

① 孔丘著,杨伯峻、杨逢彬注译:《论语》,岳麓书社2000年版,第168、170页。
② 蔡仲德注译:《中国音乐美学史资料注译:增订版》上,人民音乐出版社2007年版,第333—334页。

满足不了"美感";而"古乐"可能在快感上表现不明显,但却能使君子获得"美感",而这种美感是由音乐形态自身的美与音乐表现的内容、内涵的"修身及家,平均天下"的善结合在一起形成的。

以当下作参照,也可以获得相近的感受。所谓的高雅音乐,不仅在音乐形态上简约、大度,并且总是能够反映社会、文化中的精华内容,给人以启迪;长期看来,它能够使人提升修养,并形成自我道德约束力和文化通约精神。而某些流行音乐不仅内容低俗不堪,多有暴力、色情、消极等倾向,音乐形态上也简单粗陋,而在音响上则表现为具有极度的冲击性,在乐器音区、音色、音量、速度等方面都无所不用其极,可以说是上述"淫"字内涵最极端的现实反映。

经过以上的论述和古今参照,什么样的音乐具有"美感"就很明了了,那就是:内容积极向上,具有历史感、社会责任感,为君子所欣赏的音乐。古代文献中不乏对这种音乐的描述和定义。

《尚书·舜典》中说:"诗言志,歌永言。"① 能够言志、永(咏)言的音乐是符合审美标准的。《乐记》承续并发展了这一观点:"德者,性之端也;乐者,德之华也……诗,言其志也;歌,咏其声也;舞,动其容也;三者本于心,然后乐器从之。是故情深而文明,气盛而化神,和顺积中而英华发外,唯乐不可以为伪。"② 这里的"唯乐不可以为伪",尽管"不可以为伪"与"真"意义一致,但这里的"真"却与西方所求的"真"不同,它是指精神、道德层面的"真",也即反对"伪善"的"真",出自本心的"真",实际上与"善"的涵义相等。

为了确立"善""思无邪"的实践标准,诸子假设了"君子"

① 冀昀:《尚书》,线装书局2007年版,第13页。
② 蔡仲德注译:《中国音乐美学史资料注译:增订版》上,人民音乐出版社2007年版,第284页。

（圣人）和"小人"两种文化主体在文化实践中不同的文化气质，认为君子对应的是"道"，小人对应的是"欲"。《荀子》中说："耳目聪明，血气和平，移风易俗，天下皆宁，莫善于乐。故曰：乐者，乐也。君子乐得其道，小人乐得其欲。以道制欲，则乐而不乱；以欲忘道，则惑而不乐。故乐者，所以道乐也。……乐行而民乡方矣。故乐者治人之盛也。"① 又说："夫声乐之入人也深，其化人也速……乐者，圣人之所乐也，而可以善民心，其感人深，其移风易俗易，故先王导之以礼乐而民和睦。……郑卫之音，使人之心淫……故君子耳不听淫声。"②

我们从《论语·先进篇十一》中可以看到作为儒家创始人的孔子对音乐的态度——他将"乐"之精神的实现看做自己人生的最高理想：

子路、曾晳、冉有、公西华侍坐，子曰："以吾一日长乎尔，毋吾以也。居则曰：'不吾知也！'如或知尔，则何以哉？"子路率尔对曰："千乘之国，摄乎大国之间，加之以师旅，因之以饥馑；由也为之，比及三年，可使有勇，且知方也。"夫子哂之。"求！尔何如？"对曰："方六七十，如五六十，求也为之，比及三年，可使足民。如其礼乐，以俟君子。""赤！尔何如？"对曰："非曰能之，愿学焉。宗庙之事，如会同，端章甫，愿为小相焉。""点！尔何如？"鼓瑟希，铿尔，舍瑟而作，对曰："异乎三子者之撰。"子曰："何伤乎？亦各言其志也。"曰："莫春者，春服既成，冠者五六人，童子六七人，浴乎沂，风乎舞雩，咏而归。"夫子喟然叹曰："吾与点也！"三子者出，曾晳后，曾晳曰："夫三子者之言何如？"子曰："亦各言其志也已矣。"曰："夫子何哂由也？"

① 荀子：《荀子：精华本》，万卷出版公司2009年版，第308页。
② 荀子：《荀子：精华本》，万卷出版公司2009年版，第305-307页。

曰:"为国以礼。其言不让,是故哂之。""唯求则非邦也与?""安见方六七十如五六十而非邦也者?""唯赤则非邦也与?""宗庙会同,非诸侯而何?赤也为之小,孰能为之大?"①

从此篇可以看出,曾点是一个有着很高音乐修养的人。当其他弟子回答老师提出的问题时,曾点并没有正襟危坐聆听他们各言其志。从他们的回答中,可以看出子路善于军事,他的志向在于一个"强"字;冉有善于经济,他的志向在于"富"字;公西华知礼仪,志向在于"礼"字。曾点却独立新意,即不谈为国也不为礼,只谈自己内心所希望的景象,在三月郊游,唱歌跳舞,吟风浴沂,岂不快哉。在这里,没有矫情,没有紧张的心情,只有一份内心的真实和生活的真切,一种恬淡、自然、率性而为的心境充盈在字里行间。音乐是一种大美。它本身也是一种叙述。不管是浅吟低唱还是引吭高歌,它都能给心灵一次洗涤,给灵魂一个安居的所在。婉约中自有情愫,豪放中也自有柔情。它的叙述是直接的,也是审美的,不需要借助于外物就可以让精神得以升华,乐以忘忧。

孔子生于礼崩乐坏的社会,但是他一生为拯世救民而奔走,知其不可为而为之,仍保持乐观向上的精神和坚韧不拔的气概。他的伟大之处在于他具有拯救的高贵品质和逍遥自乐的情怀。刘小枫在《拯救与逍遥》一书中说中西方"最为根本性的精神品质差异就是拯救与逍遥。在中国精神中,恬然之乐的逍遥是最高的精神境界。庄子不必说了,孔子的'吾与点也'同样如此"②。孔子以"乐"作为自己人生的最高的理想,正是在这样的审美中,孔子才实现了自己的人生价值,使生命从有限走向永恒。

音乐中,无论是"强""富"还是"礼"都能够有最为完满的精神体现,它代表着理想和无限可能性。孔子认为,诗歌的美,

① 孔丘著,杨伯峻、杨逢彬注译:《论语》,岳麓书社2000年版,第103—105页。
② 刘小枫:《拯救与逍遥》,上海三联书店2001年版,第29页。

最关键的，在内容上和价值上就是"思无邪"，正如他在《论语·为政篇第二》中说"《诗》三百，一言以蔽之，曰：'思无邪'"①；在艺术表现上，就是"乐而不淫，哀而不伤"；在文化功能上，就是"兴、观、群、怨"。"诗，可以兴，可以观，可以群，可以怨。"②

历史上出现过许多名垂千古的音乐作品，有的诞生于治世，而有的诞生于乱世。治世之时产生"平和"的作品似乎理所当然，然而，就如屈原（公元前340—前278）的《思美人》与宋代郭楚望（约1190—1260）的《潇湘水云》等作品的处境而言，应都处于乱世，实在不能用"平和"来形容。纵观历史，许多伟大的作品也都是在乱世成就的，这作何解释呢？明末遗老贺贻孙（1605—1688）在《诗余自序》中的论述可为我们提供一些思路："风雅诸什，自今诵之以为和平，若在作者之旨，其初皆不平也！若使平焉，美刺讽诫何由生，则兴、观、群、怨何由起哉？鸟以怒而飞，树以怒而生，风水交怒而相鼓荡，不平焉乃平也。观余诗余者，知余不平之平，则余之悲愤尚未可已也。"③清代学者黄宗羲（1610—1695）在《南雷文约》卷四中说："夫文章，天地之元气也。元气之在平时，昆仑旁薄，和声顺气，发自廊庙，而郁浃于幽遐，无所见奇。逮夫厄运危时，天地闭塞，元气鼓荡而出，拥勇郁遏，忿愤激讦，而后至文生焉。故文章之盛，莫盛于亡宋之日。"④当代学者袁济喜在《和：审美理想之维》中说："乱世之音"所以高于"治世之音"，在于它是天地之气交荡冲撞后所迸发的阳刚之美，是一种至大至壮之美。

因此，无论治世还是乱世，伟大的作品都包含了内容上、价值上的"思无邪"，艺术表现上的"乐而不淫，哀而不伤"以及文化

① 孔丘著，杨伯峻、杨逢彬注译：《论语》，岳麓书社2000年版，第8页。
② 孔丘著，杨伯峻、杨逢彬注译：《论语》，岳麓书社2000年版，第24、168页。
③ 于民：《中国美学史资料选编》，复旦大学出版社2008年版，第475页。
④ 袁济喜：《和：审美理想之维》，百花洲文艺出版社2001年版，第231–232页。

功能上的"兴、观、群、怨"。所以,"融善于美"是中国声乐艺术显在的美学特征。

从历史上看,"礼乐"文化比较集中地反映了"融善于美"这一特征。

首先,礼乐很难成为纯粹的审美对象。"兴于诗,立于礼,成于乐"(《论语·泰伯》),"移风易俗,莫善于乐"(《孝经·广要道》),"声乐之入人也深,其化人也速,故先王谨为之文。乐中平则民和而不流,乐肃庄则民齐而不乱"(《荀子·乐论》),"乐以安德"(《左传》),"乐者,所以象德也"(《礼记·乐记》),"以礼乐合天地之化,百物之产,以事鬼神,以谐万民,以致百物"(《周礼·春官·大宗伯》),"乐所以修内也,礼所以修外也,礼乐交错于中,发形于外,是故其成也"(《礼记·文王世子》),"礼乐相须以为用,礼非乐不行,乐非礼不举"(《通志·乐略》)。以上这些观点,均不是将乐当成纯粹的对象看待,而是附加了许多乐以外的内容。

当代音乐学家项阳曾在《中华礼乐文明、礼仪之邦的历史与现代意义》一文中说:"凡用乐,必与不同类型的礼制或礼俗仪式密切相关,成为仪式的有机组成部分,显示出独特与必须。礼与乐相须,没有礼制和礼俗仪式,就缺失了礼乐的存在空间,礼制和礼俗仪式是为礼乐存在的土壤与平台,如此彰显中华民族对于天地自然祖先的崇拜,对人际关系的有序敬畏,仪式感的存在使得人们置身其中体味诸种精神内涵。中国文明之所以有礼乐文明的称谓,就在于文化中分层次和层面有这些礼乐仪式的持续性存在,并得到世界范围的认同,这就是礼仪之邦的意义。"①

礼制仪式用乐——表述顺序的逻辑性,表示礼制是其功利目的层面,仪式(仪礼形式)是其形式层面,而乐则是其符号层面。这种符号性使"乐"处于从属地位,并具有强烈的指向性和功能

① 项阳:《以乐观礼》,北京时代华文书局2014年版,第367页。

性，即乐的其他特征尤其是审美属性被淡化乃至消解，如魏文侯所说的"吾端冕而听古乐则唯恐卧，听郑卫之音则不知倦"。这里的听古乐（也即礼乐或雅乐）使人昏昏欲睡，恐怕不是或者至少不仅是由于古乐本身审美价值不高所致，而可能是由于礼制仪式的强烈功能性及其对音乐审美性的冲淡所致。在礼制仪式实施过程中，人们很难将音乐当成一种纯粹的审美对象来把握和品赏。

其次，礼乐的用乐层级与审美性成反比。礼制的层级越高，其仪式性越强，仪式过程越规范，所承载的乐以外的内容越多，因而乐的功能性和指向性越突出，乐的审美属性越弱化。国家拥有国家机器，国家权力神圣不容侵犯；相应的，国家层面的礼乐，彰显着权威和一种近乎绝对的庄严肃穆，受众在心理上也会不自觉地屈从；随着层级的降低，其权力相应削弱，规范性也会降低，许多规定由强制性变为通约性，对审美的专注也会逐渐提高。

从"礼"与"乐"的形式、形态上看，二者应具有高度的同构性，只有这样才能体现其在层级、内容方面功能的一致性，也因此，礼乐的"审美"才别具一格，中国声乐艺术的"审美"也才别具一格。

以上，我们主要从"善"这个角度论述了中国音乐在审美上的倾向性。但"善"毕竟不是美，也不能替代美，否则也不会出现孔子听《韶》乐"三月不知肉味"的情况，也就是说，这个"善"一定要以听觉上的"美"（包括音乐形态上的美）为基础，实现"尽善而尽美"，善与美达到和合统一的状态才是中国声乐所追求的境界。而这与西方声乐所追求的真与美的统一的确略有不同。

第二节 时间艺术的超时间化

谈到音乐艺术的特点，有人可能会认为"它是一种时间艺

第四章 中国声乐艺术的文化特征

术",借此与美术、建筑等艺术的空间艺术特点做比较;然而,即便是作为时间艺术的西方音乐艺术,也有"空间化"的倾向——音乐家们想方设法使时间性的音乐具有"空间"的属性:比如,在音高的测量上,乐器材质、振动频率、频率比以及频率差的测量必须通过对刚性"尺度"的把握而获得;又如,在音响效果的设计上,注意声部的立体性对比,使其适应某种演出空间(如音乐厅)的声音表现力,这些均具有空间化的倾向。就演唱方法来说,美声唱法对"共鸣"的追求是无休止且乐此不疲的,而"共鸣"的实现需要"共鸣腔"的熟练调度,其本身就是"空间化"的一种体现。在音乐艺术是时间艺术这一点上,中国声乐艺术却表现出相当不同的气质和特点——它主要表现为"时间艺术的超时间化"。

在俗世时间的帷幕上,映现的是人们具体活动的场景,承载的是说不尽的爱恨情仇,时间意味着秩序、目的、欲望、知识等等,意味着接踵而至的一地鸡毛,也意味着无穷无尽的占有和缺憾。

"昔我往矣,杨柳依依,今我来思,雨雪霏霏"(《诗经·小雅·采薇》)[①],"浩浩阴阳移,年命如朝露。人生忽如寄,寿无金石固"(《古诗十九首·第十三》),"生年不满百,常怀千岁忧"(《古诗十九首·第十五》)[②]……人们用时间的眼光去认识世界,世界的真实意义便不知不觉地从人们的心灵中隐遁而去了。俗世时间的特征是对时间已逝的惆怅,被此刻时间的占据和对未来时间的追逐。总之,俗世时间是对人无穷无尽的驱使。如此,中国众多艺术种类都有"超时间化"的诉求和表达。

陶渊明的《桃花源记》可谓将这一理想表现到了极致:

晋太元中,武陵人,捕鱼为业。缘溪行,忘路之远近。忽

[①] 陈节注译:《诗经》,花城出版社2001年版,第221页。
[②] 李炜:《人间话语》,北方妇女儿童出版社2011年版,第101页。

> 逢桃花林，……渔人甚异之，复前行，欲穷其林。林尽水源，便得一山，山有小口，仿佛若有光。便舍船，从口入。初极狭，才通人。复行数十步，豁然开朗。土地平旷，屋舍俨然，有良田美池桑竹之属。阡陌交通，鸡犬相闻。其中往来种作，男女衣着，悉如外人。黄发垂髫，并怡然自乐。……（桃花源中人）不复出焉，遂与外人间隔。问今是何世，乃不知有汉，无论魏晋。……停数日，辞去。此中人语云：'不足为外人道也。'既出，得其船，便扶向路，处处志之。及郡下，诣太守，说如此。太守即遣人随其往，寻向所志，遂迷，不复得路。南阳刘子骥，高尚士也，闻之，欣然规往。未果，寻病终。后遂无问津者。①

文中的"晋"为现实朝代，"南阳刘子骥"为现实人物，乃陶渊明的远房亲戚，而渔人、太守虽可能为虚构，但也是现实社会中真实人物的类型。这其中，渔人、太守、刘子骥分别代表了不同类型（或阶层）的人物，但无论是太守还是刘子骥都没有再见到桃花源的机会，只有渔人在不经意间到达了这样的奇境。我们可以从两个层面来解析：一、这是一种隐喻性的表达。渔人作为与"自然"接触最多、距离最近的人，自然就有能够"碰"（被动邂逅）到桃花源的可能性，中国文化中的"自然"本就强调其"自然而然"的本质，所以渔人实际上是指没有功利目的的人，而太守和刘子骥都在一定程度上沾染了世俗之气息、功利之目的，是非"自然"的，因此他们不可能"找"（主动搜索）到桃花源。而桃花源，是与现实时空并存的另外一个时空。在艺术中，的确也存在从现实时空到精神时空的转进，这种层次的跃迁，我们可以把它叫做意境的实现。而意境的实现往往不能靠刻意的搜寻，而是靠身心自然而然

① 王充闾选评，毕宝魁注释：《古文今赏》上，万卷出版公司2016年版，第206-207页。

第四章 中国声乐艺术的文化特征

的合一，是可遇而不可求的。二、淡化和突破现实时间是艺术表现中的价值追求。从《桃花源记》中"遂与外人间隔。问今是何世，乃不知有汉，无论魏晋"的表述中，我们可以直接看出这种意图，即只有忘记了真实的时间，"不知有汉，无论魏晋"，才得以进入另一个时间，只有进入另一个时间，才能邂逅"桃花源"，而"桃花源"就是指艺术的最高境界，代表着中国艺术的价值取向。当然，这是文学中"超时间化"观念的实例。

持这样观念的古代学者其实并不是只有陶渊明，也不只有在文学作品中才有这样的论述。许多艺术家的作品和论述都不乏实例。明代书画家董其昌（1555—1636）在其《禅悦》中说："赵州云，诸人被十二时辰使，老僧使得十二时辰。惜又不在言也。宋人有十二时中莫欺骗自己之论，此亦吾教中不为时使者。"① 这里的"不为时使"就表达出突破现实时间的限制，实现瞬间永恒的超脱状态。作为书画家，董其昌这段话当然是出于对"画"的"超时间化"的感悟，却也道出中国艺术所共有的哲学和美学向度。不过，中国声乐艺术中有关"超时间化"的具体方式还自有其特点。

中国声乐艺术中的"时间艺术的超时间化"，主要表现为两个方面：

第一，音乐形态中时间维度的非限定性。

在西方文化中，时间是一种确定性的表征，钟表的发明就是将这种"确定性"以更加具体的可量化的方式确定下来，并在不断的精细化、精确化过程中——不仅将时间从世纪、年、月、周、日到时、分、秒都一一确定下来，甚至发明了毫秒、微秒、纳秒、皮秒等等愈加细分的时间单位；同时，在同一概念上，也进行了更细微的区分，比如太阳日、恒星日、恒星月、太阳年等等。在西方音乐中，时间的运用也是相当具有确定化意义的，比如，节拍上分为单拍子、复拍子、混合拍子、变换拍子等等，有 2/2、2/4、4/4、

① 侯素平：《禅画》第 5 册，现代出版社 2015 年版，第 5-6 页。

3/8、6/8、3/16、6/16、5/4、5/8、7/8等类型的拍子，节奏上更是五花八门、分之甚详；速度上不仅划分出柔板、慢板、广板、小广板、庄板、行板、小行板、中板、小快板、快板、急板、最急板、狂板等众多具有稳定属性的速度类型，还在此基础上发展出"进行曲""圆舞曲"等具有固定速度和风格的体裁；表现手段上，还有渐快、渐慢、突快、突慢、回原速、快一倍、慢一倍等渐变性术语。不仅如此，随着音乐表演方式（比如有规范化需求的大型音乐体裁）和创作方式（比如计算机音乐）对时间精细确定的要求越来越高，作品越来越普遍和准确地规定单位时间内音乐应进行的速度，如标注72拍/分钟、108拍/分钟等等。这使得音乐在时间上具有越来越确定、固定的倾向。

中国古代文化中，由于强调"天人合一""道法自然"，时间是与自然并存且不可分割的，因此，人在实践中的时间和观念中的时间都是以自然为尺度、以生活经验为准则的，这样一来，就有了四时、节气、月度的自然时间划分，更加细的划分也只到日、晌、时辰、刻而止，并没有细微到分、秒，更别说毫秒、微秒、纳秒、皮秒这些单位了。人们在生活中表达时间往往是用"日上三竿""一盏茶的功夫""一炷香的功夫"等非确定性的语句。基于此，中国音乐中的速度，也就有了非确定性的特点：从音乐的宏观结构看，所谓的"散、慢、中、快、散"速度层级，均非固定。尤其是在中国音乐中占有重要地位的"散板"，是对固定时间的一种突破和超越，是建构心理时间（非现实时间）的重要支点。熟悉中国传统音乐的人往往对"一板三眼相当于4/4拍"这一说法不屑一顾，原因就是"4/4拍"是一个在时间维度上具有确定性、规定性意义的节拍概念，而"一板三眼"则是一个相当综合的和有弹性的板式概念，它甚至不仅仅指时间，还包括了其他因素；即使从时间维度看，也并非说一板或一眼就是一拍——它内部在时间的调配上是可以有较大变化的。这就牵涉到音乐的细部结构问题。中国传统唱腔中，音与腔的关系相当微妙，确定的音的确是有时间的规

定性，但整体来看，中国人对在时间上、音高上具有某种确定性因素的"音"并不十分重视，而对突破固定时间限制和音高限制的"腔"却重视有加，对"腔"的划分也极为细致。这两点都足可说明，对现实"时间"的超越是中国传统歌唱艺术的重要特点。

第二，艺术表现中对现实时间的否定与超脱。

唐代刘禹锡（772—842）有一首《听琴》诗："禅思何妨在玉琴，真僧不见听时心。离声怨调秋堂夕，云向苍梧湘水深。"[1] 听琴不在琴，意伴妙悟长，此刻时间隐去，没有了"听时心"，只留下眼前永恒的此刻。这是回归时间本体的永恒思考，也是时间对于艺术的理想所在。作为时间艺术的音乐艺术是如何获得生命的能量，甚至超然于时间之外，思索生命的终极意义呢？我们可以透过"时间静止"的缝隙，来探寻音乐中时间的意义。歌唱艺术中的音乐时间静止主要表现为休止和句读或气口，甚至包含休止因素的跳音、顿音、断音等等。休止和句读或气口所产生的"时间的静止"对音乐动力的获得起到了很大作用。

音乐时间的静止表现为音乐向前运动的阻力。施旭升在《艺术创造动力论》一书中说："阻力恰恰是相对于动力而言的，动力往往就是对于阻力的克服，没有任何阻力的动力是不存在的。……阻力之于动力的意义正在于，一方面，它会为动力提供一个必要的支点……因而，寻找最佳的支点也便成为动力有效发挥的重要保证。另一方面，有效的利用阻力，还可以造成对于动力的适当的控制，以保证动力在正确的方向上有效的发挥。任何没有控制的动力都可能是盲目的，甚至是非常危险的，只有对于动力加以有效的控制和适度的调节，才有可能实现其价值；而盲目的动力则可能成为一种破坏的力量。"[2]

音乐的暂歇首先预示着前部分音乐在能量上的消损，更意味着

[1] 徐天闵编著：《古今诗选》，武汉大学出版社2013年版，第390页。
[2] 施旭升：《艺术创造动力论》，中国广播电视出版社2001年版，第35－36页。

能量的重新积蓄，以开启随后音乐的继续进行。所以，停顿之后往往紧跟着音乐由弱到强的推进，这正是能量积蓄后焕发的表现效果。因此，休止和句读正是为了积蓄与焕发。

时间是没有缝隙的，音乐却可以有缝隙。音乐的暂停就是缝隙，透过这种缝隙，人们可以获得感知时间、"超越时间"的体验。在音乐静止的时间片段里包含了更多深意：它能使音乐审美主体产生更大的满足感，获得刹那永恒的高峰体验。

实际上，这就是中国传统文化中普遍存在的"留白"现象。"歇时情不断，休去思无穷"（白居易《筝》），"别有幽愁暗恨生，此时无声胜有声"（白居易《琵琶行》），这些诗句都是对音乐中"留白"的追求。"留白"是以"对比"见出"统一"，是从"刹那"见出"永恒"，是由"残缺"见出"完满"。音乐的静止恰能补充连续的音乐音响不能表达的深意，使人体验生命的短暂和思考时间的永恒，来获取对生命意义的探求。在歌唱中，通过"留白"，不仅可以对音乐的进行产生"阻力"，起到积蓄"动力"的作用，还可以对音乐进行中具体性、确定性的音乐内容进行有效补充，并将人的精神引向深远，甚至导出"意境"，即进入与现实时间平行、并存的"心理时间"，实现"超时间化"的美学理想。

第三节 听觉艺术的意韵化

声乐艺术不仅是时间的艺术，从更直接的层面上说，它还是一种感官艺术。人的感官尽管比较多样，大致可分为视觉、听觉、嗅觉、味觉、触觉五大类，但最基本的感官还是视觉和听觉。在中国文化中，视觉被归纳为"见"或"视"，听觉被提炼为"闻"或"听"，合起来就是"见闻"或"视听"；而与听觉、视觉相对应的词语是"聪明"，即"耳聪目明"，耳聪先于目明。从这个角度看，听觉似乎是重于视觉的。事实是否如此呢？如果是，听觉重于

视觉的原因是什么？对于作为听觉艺术（或主要是听觉艺术）的声乐艺术而言，是否仅仅停留在听觉之上呢？

一、"闻道"：听觉感官的哲学品格

《尚书·洪范》中，武王请教箕子治国常理所规定的次序，箕子列举了"五事"，说："五事：一曰貌，二曰言，三曰视，四曰听，五曰思。貌曰恭，言曰从，视曰明，听曰聪，思曰睿。恭作肃，从作乂，明作哲，聪作谋，睿作圣。"① 五事之中"视"和"听"各居其一，看来确有其重要性。但是，人的认识并不止于见、闻，五事中最重要的应当是"思"。在中国传统哲学中，"思"是"心"的职能，这就是说，没有心的主导，即使耳、目等感官与外界发生接触，也不会产生实际的效果，这就是为什么《吕氏春秋·适音》中要强调"心"的重要性："耳之情欲声，心不乐，五音在前弗听。目之情欲色，心弗乐，五色在前弗视。鼻之情欲芬香，心弗乐，芬香在前弗嗅。口之情欲滋味，心弗乐，五味在前弗食。欲之者，耳目鼻口也；乐之弗乐者，心也。心必和平然后乐，心必乐然后耳目鼻口有以欲之，故乐之务在于和心，和心在于行适。"② 《孟子·告子上》中也说："耳目之官不思，而蔽于物。物交物，则引之而已矣。心之官则思，思则得之，不思则不得也。"③ 简帛《五行经》中对"心"之主导作用的态度则更加坚决："耳目鼻口手足六者，心之役也。心曰唯，莫敢不唯；诺，莫敢不诺；进，莫敢不进；后，莫敢不后；深，莫敢不深；浅，莫敢不浅。和则同，同则善。"④ 《管子·心术上第三十六》甚至将"心"比作君主，而将耳目等"九窍"等比作众臣："心之在体，君之位也。

① 冀昀：《尚书》，线装书局2007年版，第136页。
② 冀昀：《吕氏春秋》，线装书局2007年版，第96页。
③ 孟轲著，杨伯峻、杨逢彬注译：《孟子》，岳麓书社2000年版，第202页。
④ 熊春锦：《简帛〈五行经〉释解》，中央编译出版社2016年版，第5—6页。

九窍之有职，官之分也。心处其道，九窍循理。嗜欲充益，目不见色，耳不闻声。"①

可见，不论是主"视"的"目"还是主"听"的"耳"，最终都要融汇于"思"。《吕氏春秋·审应》说："凡耳之闻，以声也。……故圣人听于无声，视于无形。"② 因此，"听于无声，视于无形"是视听感官的最高境界。

不过，就视、听感官的哲学、美学开发来说，西方与中国的区别是显著的。

西方尤其重视对"视觉"哲学、美学的开发。我们在第二章第三节"听觉艺术的视觉化"时已做过分析，这里简单回顾一下，以便于比较。在西方声乐史上，在线谱出现之前，歌唱家群体占有主导地位，他们是创造"听觉"艺术的主体。但在线谱（尤其是五线谱）诞生后，歌唱家的地位逐渐被作曲家所取代。究其原因，乐谱是作为"视觉"的载体而存在的，作曲家掌握着乐谱的创作权，也就掌握着创造"视觉"载体的权力。实际上，这意味着"听觉"让位于"视觉"。

而中国则赋予了"听觉"以特别的哲学、美学意义。从中国最早的乐谱"声曲折"开始，乐谱从未发展成为以"视觉"为主导的符号体系，它基本发挥着"提示"的功能，即便是比较完备的"工尺谱"也是如此，这一点，从工尺谱往往以较小字体记在唱词的旁侧（横向或斜向）就可以看出，其地位仅仅是"辅助"。作为中国音乐文化典型代表的古琴音乐，其记谱法更是如此，从几千年前传下来的琴谱里一般只标记音（弦）位、奏（指）法，而不标记音高、节奏的记录，说到底就是因为音高、节奏等因素不是视觉的，而是在演奏时，在音（弦）位、奏（指）法的提示下，在专注于

① 房玄龄注，刘绩补注，刘晓艺校点：《管子》，上海古籍出版社 2015 年版，第 263 页。

② 冀昀：《吕氏春秋》，线装书局 2007 年版，第 415 页。

"听"时才能获得的艺术表现和体验。所以,以"听"为基础的"口传心授"方式才是中国演唱教学、传承中的核心方式,乐谱作为"视觉"的产物,仅仅是一种辅助工具,并非必要的组成部分。可见中国古代音乐艺术包括歌唱艺术对于听觉的重视。

当代著名哲学家叶秀山曾在《论"事物"与"自己"》一文中指出,西方的"'听'在哲学的意义上开发得不够,'听'被局限于'看'的工具和手段——对于'看'的描述,而'听'到的,都要"'还原'为'看'到的"[1]。他还指出:"'倾听'之引入哲学层次,开启了一个纵向的天地。人们再也不'只顾眼前',而是要顾及事物的'过去'和'未来'。人们认识到,我们眼前的事物,都有它的'过去'和'未来'。事物面对我们,都在诉着说它的'过去',并'吐露'着它对'未来'的'设计',问题在于我们能不能'听懂'它的'话'。"[2] 叶秀山这段话是针对"西方哲学"而言的,对于中国哲学而言,"听"的意义是远远大于"看"的。

那么,"听"在中国音乐中为什么如此重要呢?这还要从中国哲学的深层进行解读。

《说文解字》中对"听(聽)"字做了释义:"聆也,从耳。"段玉裁加注曰:"耳者,耳有所得也。"《诗经》屡次出现"神之听之"的句式,如在《谷风之什·小明》中就有"神之听之,式谷以女""神之听之,介尔景福"等语,说明"听"是作为一种"沟通神人"的能力而存在的。[3]

不仅如此,对宇宙、自然、天命、天下的终极关怀也需要通过

[1] 叶秀山:《论"事物"与"自己"》,载罗嘉昌等主编:《场与有:中外哲学的比较与融通》第5辑,中国社会科学出版社1998年版,第16页。

[2] 叶秀山:《论"事物"与"自己"》,载罗嘉昌等主编:《场与有:中外哲学的比较与融通》第5辑,中国社会科学出版社1998年版,第17页。

[3] 张丰乾:《听的哲学》,载李志刚、冯达文主编:《思想文化的传承与开拓》,巴蜀书社2002年版,第194页。

"听"的途径来实现。《老子·第四十一章》有:"上士闻道,勤而行之;中士闻道,若存若亡;下士闻道,大笑之。不笑,不足以为道。"①《论语·里仁篇》中说:"子曰:'朝闻道,夕可死矣。'"②晚明张岱(1597—1680)的《四书遇》中有"闻道章"一节,专门对此语进行了感悟式的解读,称"朝夕只是设言。味'可矣'语意,若不闻道,不但不可生,便死也死不得。只该在闻道上理会,不须在生死上更作商量"③。《文子·卷五·道德篇》中有一段关于文子向老子"问道"的文字,其中,老子对"听道"进行了解释:"文子问道,老子曰:学问不精,听道不深,凡听者,将以达智也,将以成行也,将以致功名也。不精不明,不深不达。故上学以神听,中学以心听,下学以耳听。以耳听者,学在皮肤;以心听者,学在肌肉;以神听者,学在骨髓。故听之不深,即知之不明;知之不明,即不能尽其精;不能尽其精,即行之不成。凡听之理,虚心清静,损气无盛,无思无虑,目无妄视,耳无苟听,专精积稽,内意盈并,既以得之,必固守之,必长久之。"④ 老子认为,对道的把握,要由"听"入手,"听"的目的在于通达智慧、成就品行、获取功名;"听"的能力取决于"学问"是否"精""深";"听"的器官不同,学的程度也不一样。文中借用"皮肤""肌肉""骨髓"的比喻,说明学问的深浅程度,还指出了"听之不深"的后果,并提出了"听之理",强调达到了听的目标之后一定要"固守之""长久之"。韩愈在《师说》中也说:"生乎吾前,其闻道,也固先乎吾,吾从而师之;生乎吾后,其闻道也,亦先乎吾,吾从而师之。……闻道有先后,术业有专攻,如是而已。"⑤

① 李秋丽译注:《老子》,山东画报出版社2014年版,第53页。
② 孔丘著,杨伯峻、杨逢彬注译:《论语》,岳麓书社2000年版,第30页。
③ 张岱:《四书遇》,浙江古籍出版社2017年版,第111页。
④ 李德山译注:《文子译注》,黑龙江人民出版社2003年版,第115页。
⑤ 《线装经典》编委会:《古文观止》,云南人民出版社2017年版,第198-199页。

"道"是作为宇宙、自然、天命、天下的终极关怀而存在的，但是对"道"的探求和把握的方式却是"闻""听"，即"闻道""听道"。也就是说，只有"闻""听"才能把握"道"。除了终极关怀，"听"还存在层次性的问题，《庄子·人间世》中有："（颜）回曰：'敢问心斋。'仲尼曰：'若一志，无听之以耳而听之以心；无听之以心而听之以气。听止于耳，心止于符。气也者，虚而待物者也。唯道集虚。虚者，心斋也。'"① "听之以耳""听之以心""听之以气"形成了自低级到高级的链条："听之以耳"是感官层面的，"听之以心"是精神（思维）层面的，"听之以气"则是哲学层面的。《周礼·秋官司寇》中甚至还认为"狱讼"可以通过"听"来判别："以五声听狱讼，求民情：一曰辞听，二曰色听，三曰气听，四曰耳听，五曰目听。"② 这里"辞""色""气""耳""目"都可以"听"，可见"听"已经远远超出了耳的功能，成为认识和判断的代名词。③

实际上，这种文化惯性即便到了现代还有遗存，比如"新闻"，其字面意义为新近所听到的，但现在的新闻并非只是"闻"（听）到的，而更多的是"看"到的，然而却一律叫做"新闻"。可见"听"在中国哲学、文化中非同寻常的价值和意义。

二、"听圣"：听觉感官的人文价值

"听"不仅具有"闻道"的形而上意义，也与文化价值判断息息相关，这从历来文献中对"听"字与具有感官效果的"声"字和作为人文价值最高标准的"圣"字的字源与内涵一致、外延相通的相关解读中就可看出。

① 庄周著，王岩峻、吉云译注：《庄子》，山西古籍出版社2003年版，第40页。
② 崔高维校点：《周礼》，辽宁教育出版社1997年版，第64页。
③ 张丰乾：《听的哲学》，载李志刚、冯达文主编：《思想文化的传承与开拓》，巴蜀书社2002年版，第194页。

汉代许慎在《说文解字》中对"圣"字释义说:"圣,通也,从耳。"段玉裁注曰:"圣从耳者,谓其耳顺。《风俗通》曰:'圣者,声也。言闻声知情。'"① 郭沫若(1892—1978)在《卜辞通纂考释·畋游》中认为:"古听、声、圣乃一字。其字即作耳口,从口耳会意。言口有所言,耳得之而为声,其得声之动作则为听。圣、声、听均后起之字也。圣从耳口,壬声,仅于耳口之初文附以声符而已。"(见图4-1)② 这意味着圣、声、听三字字源一致,内涵同一。

图4-1 郭沫若解"听、声、圣"原文

① 许慎撰,段玉裁注,许惟贤整理:《说文解字注》下,凤凰出版社2015年版,第1028页。
② 郭沫若著,郭沫若著作编辑出版委员会编:《郭沫若全集》考古编(第2卷),科学出版社1983年版,第489页。

第四章 中国声乐艺术的文化特征

"古听、圣、声乃一字"这一论断有什么意义呢？《论语·述而》中也指出"多闻"比"多见"的层次更高："子曰：'盖有不知而作之者，我无是也。多闻，择其善者而从之；多见而识之；知之次也。'"① 而马王堆汉墓帛书《德行》更发展了这种观点，认为圣即是声，也就是知，并将"圣"定义为"知天道"者："圣者声也。圣者知，圣之知知天，其事化翟。其胃（谓）之圣者，取诸声也。知天者有声，知其不化，知也""闻君子道，聪也。闻而知之，圣也，圣人知天道"。② 其实，这种观念在郭店竹简《五行》和《大戴礼记》《新书》等文献中都有相关论述。这说明，"听识"比"见识"更加高明是古代的共识。

张丰乾指出："'见而知之'是所谓的'感性认识'，'闻而知之'是所谓的'理性认识'；或者说'见而知之'是'在场'的经验证明，而'闻而知之'是'不在场'的逻辑判断，'见而知之'需要借助于一定的材料，而'闻而知之'则依靠认识主体自身的智慧，所以叫做'圣'，这也就是为什么'听道'更加被重视的原因。"③ 将因"视觉"而产生的"见识"对应于"感性认识"，将因"听觉"而产生的"听识"对应于"理性认识"，张丰乾这一观点不可谓不新颖，也的确让人有醍醐灌顶、眼前一亮之感。不过，笔者认为，"见识"与"听识"还不止于在感性认识与理性认识层面的简单划分，因为感性认识、理性认识主要还是思维类别的区分，而不是层次水平的划分。就层次而论，由于"视觉"相对易得，且一眼之中就可以获取大量的信息，它主要是对信息"量"的接收和处理；相比之下，"听觉"则不易得，尤其是同时出现多种声音时，往往只能对其中比较突出的声音信息进行接收和处理。也就是说，对"听觉"信息的处理往往需要更为专注，需要全身

① 孔丘著，杨伯峻、杨逢彬注译：《论语》，岳麓书社2000年版，第65页。
② 魏启鹏：《马王堆汉墓帛书〈德行〉校释》，巴蜀书社1991年版，第81、17页。
③ 张丰乾：《听的哲学》载李志刚、冯达文主编：《思想文化的传承与开拓》，巴蜀书社2002年版，第201页。

心的投入。因此,"听识"显得更加珍贵,所以"闻道""听道"才可能与"听"建立联系,"听"与"声"与"圣"才能在内涵上趋于一致。

三、"意韵":听觉感官的审美向度

正因为听觉感官在哲学意义和人文价值上的突出作用,"乐"这种用来听的艺术,才获得了其独特而尊崇的地位。无论是作为"礼乐"之一的"乐",还是可以歌唱的诗经、楚辞、乐府诗、唐诗、宋词以及宋元以来的戏曲,它们无疑都是中国文化的代表,而它们无一不是以"声"(歌唱)而显要,也无一不是以听觉为卓著。鉴于"听"在哲学意义和人文价值上的独特地位,中国古代声乐艺术对听觉感官的认识和处理也定然存在着不同寻常的特点,其特点之一便是"意韵"。

众所周知,"润腔"是中国声乐艺术中普遍存在的现象,沈洽甚至从音乐形态学的角度构建了"音腔"理论。但这是从音乐形态或是演唱表现角度而论的,如果从听觉声情关系和感官审美角度来说,用"意韵"来概括可能较为合适。

在认识声情关系时,不应忽视唱论对"韵""意象"等美学传统的继承,"情景交融""意象和合"乃至"言不尽意,立象以尽意"都是情感与意象的融合。"声情"是和"意象"相提并论的审美命题。张融(444—497)在《临卒诫子》中说:"况文音情,婉在其韵。"① 这是较早把"音(声)"与"情"置放于"韵"的范畴中的论述。明代杨文骢(1596—1646)在《唐人八家诗序》中云,"观其气格,察其神韵止矣……夫宛转悠扬,泯泯乎独行于

① 张溥编,吴汝纶选:《中华传世文选》汉魏六朝百三家集选,吉林人民出版社1998年版,第431页。

节奏声音之外"①,类似的例子在文人笔记和词曲评注中非常普遍,表明古代唱论中对演唱的要求超越了一般的情感,声情与意象、意韵相互交融、紧密地结合在一起。

明代陆时雍(生卒年不详)说:"有韵则生,无韵则死;有韵则雅,无韵则俗;有韵则响,无韵则沉;有韵则远,无韵则局。物色在于点染,意态在于转折,情事在于犹夷,风致在于绰约,语气在于吞吐,体势在于游行,此则韵之所由生矣。"②"韵"的精髓就在于追求朦胧、含蓄、蕴藉之美,主张审美意象的创造应有"韵外之致""味外之旨"和"象外之象"。

"意象""韵"的范畴,是由中国音乐(乃至整个中国艺术)的"线性思维"所决定的。中国音乐的意趣在于旋律线型游动时的起伏,在于由强弱、虚实、密疏、迟缓等方面的变化而产生的节律和韵律感。其中,音与音、乐句与乐句、乐段与乐段之间及乐曲的首尾处,衔接自然连贯,旋律柔和婉转,循环往复,延绵不断,从而使音乐向前推进。这种思维方式,使音乐内在地和韵味、意境联系在一起。而这一范畴的获得和彰显,是与中国哲学和文化中对听觉感官的格外推崇分不开的,因而具有特殊的影响和地位。听觉艺术的意韵化,使中国声乐艺术的气质和审美意趣不同于西方。

第四节 理性与感性的和合

当代美学家孙焘在《中国美学通史》先秦卷的导言中指出:"进入 21 世纪的十余年来,当代中国人的文化视野逐渐开阔,对待西方文化思想学术的态度,也从以前的仰视、斜视转为开放的平

① 陈伯海主编,查清华等编撰:《唐诗学文献集粹》下,上海古籍出版社 2016 年版,第 833 页。
② 刘逸生:《诗话百一抄》,中国青年出版社 2016 年版,第 98 页。

视、正视。一些百年来根深蒂固的观念也开始出现松动。比如以'现代'的立场看,'前轴心'的一切文化创造都是低级的、粗糙的(或美其名曰'朴素的')、迷信的,理性反思和个人主义的出现对于兴利除弊的改革来说必定是一个进步。然而,理性化和个人化的思想潮流虽然促成了哲学的突破,而给当事人造成的感受却主要是信仰塌陷导致的空虚感、惶惑感。同样,基于今人熟悉的价值观念,感官享受意味着人性的解放,而这在古人看来却恰恰反映着世风的沉沦。这些在以往的思想史研究中常常被忽略的差异,恰恰构成了进一步思想创造的空间。"① 这就是说,现代国人对文化价值的认识有一个标准,而主要的关节就在于认为文化中非理性的、综合的是低级和粗糙的,而理性的则是进步的;然而,这并非中肯的、正确认识。理性与感性本就是一体之两面,太过强调任何一方面均非明智。我们可以从得到广泛认同的中国哲学和文化中的最高范畴"和"或"中和"来谈一谈中国传统声乐艺术中的理性与感性的关系。

著名文化学者袁济喜在《和:审美理想之维》一书中指出:"审美对象的和谐,主要包括自然界、社会人事和艺术作品三方面的和谐。"② 在论述天地自然之和时,他指出由于中国先民依据黄河、长江两大河流的天然优势,发展出农耕、渔猎的生存、发展模式,那么环绕在我们先民周围的自然就是天地自然,他们的认识也就是围绕天地自然而展开的。我们说,这里的"认识—自然"就构成了一个整体结构:既有认识,也有自然;认识与自然不可分开。稍加推论,我们就可以得出,自然本身是有秩序的,先民认识的自然也是有秩序的;先民认识的自然是具有感性价值的,那么自然本身也是有感性价值的——他们认识的自然和自然本身是一体的,从来没有分开过;即使为了"认识"而不得不暂时分离,那

① 叶朗:《中国美学通史》第1卷,江苏人民出版社2014年版,第15页。
② 袁济喜:《和:审美理想之维》,百花洲文艺出版社2017年版,第129页。

也是因思维的局限性造成的，他们并不乐意使用和接受这个"分离"的方法和事实，而更愿意认为这只是一个"例外"或是"不得已"。

西方文化中，人们对时空的认识是相对封闭的，即，西方人一方面认为宇宙是有起点的，但又不由自主地追溯起点之前的"起点"；另一方面，又认为事物由最小、最基本、不可再分的"元素""基本粒子"组成（但历史证明，总能找到更小、更基本的"基本粒子"，而前面所谓的"基本粒子"仍可再分，所以对此探求不止）。这一思维正是一种封闭的表现——追求唯一性、元素性。而在中国文化中，很少出现这样的思维模式。在中国文化中，"道"是一种终极的存在，几乎没有人再问"道究竟是什么"，最多会说"形而上者谓之道"[①]"一阴一阳之谓道"[②]"道，可道，非常道"[③]"道法自然"[④]"道常无为而无不为"[⑤]"道生一，一生二，二生三，三生万物。万物负阴而抱阳，冲气以为和"[⑥]，而这些说法只能算是对"道"的状态、性质、意义的一种阐释，也就是说"道是怎么样的"，而不是对"道"的构成规律的一种揭示（即并非基于对它的逻辑分析）。这是因为，对于"道"来说，它有两种状态，"无，名天地之始；有，名万物之母。故常无，欲以观其妙；常有，欲以观其徼。此两者，同出而异名，同谓之玄。玄之又玄，众妙之门"[⑦]。这就是说，"道"本无定形，它同时包括了"有"和"无"两种状态，而"有"和"无"是"天地之始"和"万物之母"。这就是说，"道"作为一种终极存在，既不容置疑，也不需置疑。"道"的这种性质和状态使所谓的主观与客观、感性

① 姬昌著，宋祚胤注译：《周易》，岳麓书社2001年版，第343页。
② 姬昌著，宋祚胤注译：《周易》，岳麓书社2001年版，第322页。
③ 老子著，李正西评注：《道德经》，安徽文艺出版社2003年版，第1页。
④ 老子著，李正西评注：《道德经》，安徽文艺出版社2003年版，第56页。
⑤ 老子著，李正西评注：《道德经》，安徽文艺出版社2003年版，第82页。
⑥ 老子著，李正西评注：《道德经》，安徽文艺出版社2003年版，第94页。
⑦ 老子著，李正西评注：《道德经》，安徽文艺出版社2003年版，第1页。

与理性天然地具有整体性、融通性，因此，后世的经典在论述方式上也基本都在此规约之内。我们可以举些例证。

荀子在《礼论》中说："人生而有欲，欲而不得，则不能无求，求而无度量分界，则不能不争。争则乱，乱则穷。先王恶其乱也，故制礼义以分之，以养人之欲，给人之求。使欲必不穷于物，物必不屈于欲，两者相持而长，是礼之所起也。"① 之所以制礼义，就是要制衡欲（感性欲求）与物（物质欲求）的关系，达到感性与理性的统一。因此，荀子又说："凡礼，始乎悦，成乎文，终乎悦校。故至备，情文俱尽；其次，情文代胜；其下，复情以归大一也。天地以合，日月以明，四时以序，星辰以行，江河以流，万物以昌；好恶以节，喜怒以当，以为下则顺，以为上则明，万变不乱，贰之则丧也。礼岂不至矣哉！"② "情文俱尽"中的"情"就是指感性，而"文"是指理性（也指"仪式"或"程式"），"情文俱尽"就是指感性与理性不仅要平衡，更要充分融合、充分表达。这就是说，"始乎悦，成乎文，终乎悦校""至备，情文俱尽"就是"礼"所追求的终极理想。

嵇康（224—263，一说223—262）作《声无哀乐论》，虽题为"声无哀乐"，即认为音乐只是由声音组成的封闭系统，从音乐的自洽自足情况看，它的确是理性的表征；但嵇康仍然表达了"歌以叙志""舞以宣情"的字句："和心足于内，和气见于外，故歌以叙志，舞以宣情……故凯乐之情见于金石，含弘光大显于音声也。"③ 这也就是说，"和心足于内，和气见于外"是"歌以叙志"的前提和基础，而心和气则是感性和理性两个方面的表征。

刘勰在《文心雕龙》中说："夫乐本心术，故响浃肌髓，先王

① 荀况著，谢丹、书田译注：《荀子》，书海出版社2001年版，第178页。
② 荀况著，谢丹、书田译注：《荀子》，书海出版社2001年版，第180页。
③ 蔡仲德注译：《中国音乐美学史资料注译》下，人民音乐出版社1990年版，第420页。

第四章 中国声乐艺术的文化特征

慎焉，务塞淫滥。"① 但是"声不失序，音以律文，其可忘乎哉"②！这就是说音乐作为"心"的感性产物，但既不能"失序"又要"律文"。这是感性与理性合一的观点。他在《时序篇》中说也说："时运交移，质文代变，古今情理，如可言乎！昔在陶唐，德盛化钧，野老吐'何力'之谈，郊童含'不识'之歌。有虞继作，政阜民暇，'熏风'咏于元后，'烂云'歌于列臣。尽其美者何？乃心乐而声泰也。"③ 这里刘勰认为，在尧舜治下，人民生活安泰平宁，因此内心愉悦，于是发声成歌。"尽其美者何？乃心乐而声泰也"一句，将刘勰的"心乐而歌"才能够"尽其美"的观念表露无遗。

陆九渊（1139—1193）的《与曾宅之》则更加直接，甚至有些"绝对"，他说："盖心，一心也，理，一理也，至当归一，精义无二，此心此理，实不容有二。故夫子曰：'吾道一以贯之。'孟子曰：'夫道一而已矣。'又曰：'道二，仁与不仁而已矣。'如是则为仁，反是则为不仁。仁是此心也，此理也。"④ 心与理"不容有二"，直接影响了王阳明心学——"心即理"，感性与理性完全合一。

在中国古代历史上，这样的例证实在是数不胜数。

对于主体身心全面参与的声乐艺术来说，袁济喜的提炼无疑是正确的，却未必是全面的：恐怕审美对象的和谐，还远不只是包括自然界、社会人事和艺术作品三方面的和谐，还要包括人的身体和心理，这里的身体不仅仅是"自然（界）"的身体，或"社会"的心理，而应包括"社会"的身体和"自然"的心理，以及立足于创造艺术的身体和心理，它们可能是介乎于自然、社会与艺术作

① 刘勰著，郭晋稀注译：《文心雕龙注译》，甘肃人民出版社1982年版，第73页。
② 刘勰著，郭晋稀注译：《文心雕龙注译》，甘肃人民出版社1982年版，第424页。
③ 刘勰著，郭晋稀注译：《文心雕龙注译》，甘肃人民出版社1982年版，第512页。
④ 陆学艺、王处辉：《中国社会思想史资料选辑》宋元明清卷，广西人民出版社2007年版，第139页。

品三个世界之间，甚或是独立于其上的。这可能是中国声乐艺术的独特之处。

关于音乐中的理性与感性的和合问题，《乐记·乐本篇》中已有最为详明的阐述："凡音之起，由人心生也。人心之动，物使之然也。感于物而动，故形于声；声相应，故生变，变成方，谓之音；比音而乐之，及干、戚、羽、旄，谓之乐。乐者，音之所由生也，其本在人心之感于物也。"①《乐记》认为音乐起初是由"心"而生，也就是感性，而音乐的最终形成则是人心感物形声，"声相应，故生变，变成方"，然后再经过理性的组织（比音而乐之），才形成乐。"凡音者，生人心者也，情动于中，故形于声；声成文谓之音。是故治世之音安以乐，其政和；乱世之音怨以怒，其政乖；亡国之音哀以思，其民困。声音之道与政通矣。"② 人心之动，实际上是"情感"的蕴发，这是音乐能够形成的动因（情动于中），但这还不够，必须要有理性的组织（声成文），才能最终形成音乐。而声、音、乐的层次是由低到高的渐进过程，且"乐"是"君子"所追求的音乐境界，也是感性与理性极度融合的阶段："凡音者，生于人心者也；乐者，通于伦理者也。是故知声而不知音者，禽兽是也；知音而不知乐者，众庶是也。唯君子为能知乐。是故审声以知音，审音以知乐……是故不知声者不可与言音，不知音者不可与言乐，知乐则几于礼矣。"③ 根据古代一贯秉持的"人声至上论"，这个"乐"也主要是指歌唱，因此，声、音、乐的提升、成形过程，也就是歌唱的形成、完善过程。感性与理性的和合程度，是歌唱是否形成、完善的判断标准。

① 蔡仲德注译：《中国音乐美学史资料注译》上，人民音乐出版社1990年版，第225页。
② 蔡仲德注译：《中国音乐美学史资料注译》上，人民音乐出版社1990年版，第227页。
③ 蔡仲德注译：《中国音乐美学史资料注译》上，人民音乐出版社1990年版，第230页。

第四章 中国声乐艺术的文化特征

我们借清代梁廷枏（1796—1861）在《藤花亭曲话》中对清代戏曲家万树（字红友，1630—1688）之论的评论作为总结："红友之论曰：'曲有音，有情，有理。不通乎音，弗能歌；不通乎情，弗能作；理则贯乎管与情之间，可以意领不可以言宣。悟此，则如破竹、建瓴，否则终隔一膜也。'今观所著，庄而不腐，奇而不诡，艳而不淫，戏而不虐，而且宫律谐协，字义明晰，尤为惯家能事。情、理、音三字，亦惟红友庶乎尽之。"[①] 由此可见，音与情、理相通相融，是中国声乐艺术追求的至高境界。

[①] 俞为民、孙蓉蓉：《历代曲话汇编新编中国古典戏曲论著集成》清代编（第4集），黄山书社2008年版，第39-40页。

结　　语

　　近代以来，两次世界大战不仅在政治、军事上形成了现代与传统的较量，更在文化上造成了现代与传统的冲突与交融，东西方文明模式从分立、并行发展至一定程度上的沟通、交融。在此过程中，在政治、军事上占尽优势的西方文化，以居高临下的姿态向东方文化示威。中国，这个全世界唯一从未断绝的文化体，作为东方文化的典型代表，在西方文化长期冲击下，似乎比其他文化体在类似情境时表现出更为强烈、剧烈的反应——这既是由传统向现代过渡的过程中产生的阵痛，也是两种文化在体制、价值观及其文化基因上的重大差别造成的不适应、不兼容。关于中西文化孰优孰劣的大讨论不绝于耳，存此斥彼的大对抗反复进行，即便到了今天，这仍然被视作一个"大问题"。尽管20世纪90年代以来也有学者提出，不应以对抗的态度对待中西文化，并指出了两种文化之间具有沟通、融合的可能性、可行性，且在这些观点的指导下也的确进行了一些实践，并取得了一些成果，但从总体上看，两种文化之间仍存在较大的空间。就此而言，这正说明两种文化的确在基因和形态上，都有着相当大的差别和矛盾。我们并非说，两种文化永远是冲突的、矛盾的、不可调和的，而是要指出这种冲突、矛盾和不易调和的客观事实；在现今全球化的驱动下，这种矛盾、冲突也一定会找到合适的调和方法。同时，我们也必须清醒地认识到，在全球化的趋势下，我们既不能执意排斥西方文化，也不能丢失传统文化，更必须保持中国文化的立场和话语权。2016年以来，关于构建中国文化理论和话语体系的声音越来越强（在此之前也有类似声音，但未形成规模），这就是一种信号——以一种更大的气度、胸怀和勇气，直面中西文化的矛盾和冲突，并以"中国"为立场来整合、

结　语

统筹相关资源，构建与我们的文化传统和时代精神所契合的"理论"体系和"话语"体系。

声乐艺术既是一种艺术类型，更是一种文化现象。从中西声乐历史与文化的比较中，我们可以看到，中西声乐艺术，作为艺术类型，它们在艺术形态、创作方式、记录手段、演唱方法等具体操作层面上有着不小的差别；而作为文化现象，它们在认知路向、功能导向、价值取向、审美倾向等心理模式层面更是存在重大的不同。正像我们在前文指出的那样，西方声乐艺术讲究通过爱智与求真来实现真与美的合一，将作为时间艺术的声乐艺术进行空间化设计，将作为听觉艺术的声乐艺术进行视觉化表达，对作为动态艺术的声乐艺术进行静态化处理；而这一系列具有"反向"意义的特征，导致了西方声乐艺术在理性与感性上产生了明显的矛盾。中国传统声乐艺术则呈现出大致相反的情况，即通过"尽善尽美"审美理想的设定来实现善与美的融通，对作为时间艺术的声乐艺术进行线性化设计，将声乐艺术的形态与感官进行整全化表达，对作为感官艺术的声乐艺术进行意韵化处理，这些趋向于整体性的特征使中国声乐艺术在理性与感性上呈现出"和合"的特征。

我们这些结论虽然不是对中西声乐艺术在文化特征上的精准提炼和全面概括，却可以大致反映出它们各自的坚守和倾向，以及根据各自文化理想所进行的功能选择和价值取向。我们选取的历史时期主要是古代，从远古时期至19世纪末。这样选择的目的，一是尽量避开中西文化交汇后中国声乐艺术产生的复杂状况，从而能够在更集中、更纯粹的条件下得出结论；二是为观察中西文化交汇后中国声乐艺术所产生的变化提供参考依据。

19世纪末叶以来，西方文化的强势撼动了我"天朝大国"的盲目自信，也使国人认识到异种文化中歌唱艺术的不同气质：张德彝（1847—1918）1866年在其所撰《航海述奇》中记录道："其（西方）戏能分昼夜阴晴，日月电云，有光有影，风雷泉雨，有色有声……一女歌曲，低低软软，声音娇娜。歌罢举座皆欢，击掌数

下，以赞其妙。……若唱时，有彼此聚谈，则别者作"思思"之声以止之。……男唱声洪而亮，女歌音媚而娇……游人看戏，有幼女歌声呖呖如莺，宛转可听"①；在其1868—1869年所撰《再述奇》中又记录道："（同治七年九月）二十三日……见有傀儡者，忽而忠臣义上，忽而牛鬼蛇神，其往来之提举，歌唱之悠扬，与北京无异。……二十九日……说书人姓见名榴……声音洪亮，字句清楚，能肖男女口音，一切喜怒歌泣，曲尽其情，称为伦敦妙手。……（同治八年四月）二十五日拜罗鲁旺……其子媳各唱一曲，声皆清亮"②；在其1876—1880年所撰《四述奇》中再次记录道："十六日……听乐于阿拉柏堂……当晚作乐者百余人，所演多琵琶、胡笳二种。左立歌女，着白衣，肩横绿带者，一百五十名；右立歌女，着白衣，肩横红带者，亦一百五十名。又正中左右，共立男子歌唱者千余名。通堂容二万二千人。而是日听乐者，男女老幼不下一万数千人。阵阵歌唱诵经，乐声震耳"③。这些都是中国人在初识西方歌唱时的感受和表现。

然而，经过一个多世纪的发展，中国声乐艺术在类型、形态、审美等方面都出现了诸多变化。比如，经过了"土洋之争"的激烈讨论，美声唱法成为中国声乐艺术之一极，并诞生了美声唱法在我国的嫁接品种——所谓的"民族唱法"，而传统的唱法则被冠以"原生态唱法""戏曲唱法"等五花八门的名称。更显而易见的是，美声唱法逐渐占据了音乐厅、剧院乃至荧屏、新媒体等舞台，美声唱法出演"民族歌剧"的现象司空见惯甚至成为主流。可以说，西方文化的确已经浸入到了中国社会之中，这是西方文化作为强势

① 张静蔚编选校点：《中国近代音乐史料汇编：1840—1919》，人民音乐出版社1998年版，第2、3、5页。

② 张静蔚编选校点：《中国近代音乐史料汇编：1840—1919》，人民音乐出版社1998年版，第7、10页。

③ 张静蔚编选校点：《中国近代音乐史料汇编：1840—1919》，人民音乐出版社1998年版，第18页。

结　语

文化在全球化进程中的必然现象。但在中国迫切"定位""寻根"的需求下,在构建中国声乐理论体系和话语体系的诉求中,我们不得不反思中国声乐艺术现状中所潜藏的弊端和危机。比如,中国传统声乐中"字""腔""音韵""句读"的形态学原则还能得到多大程度的认识?"依字行腔""字正腔圆"等表现手段还能得到多大程度的运用?"韵""味""情""意"的美学原则还能得到多大程度的理解?声乐界不研究传统唱法而进行所谓的"民族唱法"演唱的大有人在;重技术轻艺术、重形式轻内容、重求真轻立善、重声效轻意境的情况愈演愈烈。"从物质的、技术的、功利的统治下拯救精神"[①] 是当前我们面临的时代要求和重大难题,也必将作为我们的心之所求和力之所向。

在全球化背景下,美声唱法作为西方文化的优秀声乐艺术,应当成为全世界包括我国共同享有的文化资源。因此,我们决不抵制美声唱法,并且要好好地研究它、运用它;但我们也决不能囫囵吞枣、生搬硬套、"拿来主义"地简单践行"用中文来唱美声唱法"。同时,我们更要重新认识、深入研究我们自己的声乐艺术传统。本书之所以在体例上将中西声乐艺术的历史和文化特征作比较,是因为,中国作为唯一一个文化从未断绝的文明古国,作为曾经辉煌并正在再次崛起的东方文化代表,我们必须在自己的文化立场上继承和继续创造具有自身特色的、更具魅力的声乐艺术,构建更加具有包容性的、系统性的声乐理论和话语体系。这是本书所愿、所期。当然,由于笔者水平所限,错误、偏颇、疏漏之处在所难免,期望方家、同人批评指正,以促进我国声乐艺术的更大发展。

① 叶朗:《意象照亮人生:叶朗自选集》,首都师范大学出版社2011年版,第4页。

参考文献

一、著作

北京大学哲学系外国哲学史教研室. 古希腊罗马哲学 [M]. 北京：生活·读书·新知三联书店，1961.

北京大学哲学系外国哲学史教研室. 十八世纪末—十九世纪初德国哲学 [M]. 北京：商务印书馆，1975.

蔡仲德. 中国音乐美学史 [M]. 北京：人民音乐出版社，2003.

蔡仲德. 中国音乐美学史资料注译：增订版 上 [M]. 北京：人民音乐出版社，2007.

陈莉. 礼乐文化与先秦两汉文艺思想研究 [M]. 北京：中央民族大学出版社，2013.

陈沛晏. 音乐基础知识与节奏训练 [M]. 武汉：华中科技大学出版社，2017.

褚斌杰. 中国古代文体概论 [M]. 北京：北京大学出版社，1990.

邓晓芒，易中天. 黄与蓝的交响：中西美学比较论 [M]. 北京：人民文学出版社，1999.

丁牧. 中国戏剧的历史 [M]. 北京：中国商务出版社，2018.

冯建志，吴金宝，冯振琦. 汉代音乐文化研究 [M]. 开封：河南大学出版社，2009.

冯友兰. 中国哲学简史 [M]. 北京：北京大学出版社，2013.

格罗塞. 艺术的起源 [M]. 蔡慕晖，译. 北京：商务印书

馆，1987.

郭沫若. 郭沫若全集：考古编 第 2 卷 卜辞通纂［M］. 北京：科学出版社，1983.

郭齐勇，汪学群. 中国现代学术经典·钱宾四卷：下卷［M］. 石家庄：河北教育出版社，1999.

汉斯立克. 论音乐的美：音乐美学的修改刍议［M］. 杨业治，译. 北京：人民音乐出版社，1980.

和田清. 中国史概说［M］. 北京：商务印书馆，1964.

贺玉萍. 北魏洛阳石窟文化研究［M］. 开封：河南大学出版社，2010.

何云. 佛教文化百问［M］. 北京：今日中国出版社，1992.

黑格尔. 哲学史讲演录：第 1 卷［M］. 贺麟，王太庆，译. 北京：商务印书馆，2017.

黑格尔. 美学：第 3 卷 上［M］. 朱光潜，译. 重庆：重庆出版社，2018.

洪谦. 西方现代资产阶级哲学论著选辑［M］. 北京：商务印书馆，1964.

侯素平. 禅画：5［M］. 北京：现代出版社，2015.

黄燎宇. 思想者的语言［M］. 北京：生活·读书·新知三联书店，2013.

黄仁宇. 中国大历史［M］. 北京：生活·读书·新知三联书店，1997.

霍克海默，阿道尔诺. 启蒙辩证法［M］. 渠敬东，曹卫东，译. 上海：上海人民出版社，2006.

金明春，金星. 中国声乐艺术史［M］. 北京：人民音乐出版社，2010.

康德. 判断力批判［M］. 邓晓芒，译；杨祖陶，校. 北京：人民出版社，2002.

克罗齐. 美学原理［M］. 朱光潜，译. 北京：商务印书馆，2012.

隗芾，吴毓华. 古典戏曲美学资料集［M］. 北京：文化艺术出版社，1992.

朗多尔米. 西方音乐史［M］. 朱少坤，等译. 北京：人民音乐出版社，1989.

李家树. 《诗经》专题研究［M］. 西安：太白文艺出版社，2001.

李泽厚. 美的历程［M］. 北京：生活·读书·新知三联书店，2009.

李志刚，冯达文. 思想文化的传承与开拓［M］. 成都：巴蜀书社，2002.

刘承华. 文化与人格：对中西方文化差异的一次比较［M］. 合肥：中国科学技术大学出版社，2002.

刘承华. 中国音乐的人文阐释［M］. 上海：上海音乐出版社，2002.

刘承华. 中国音乐的神韵［M］. 福州：福建人民出版社出版，2004.

柳肃. 礼的精神：礼乐文化与中国政治［M］. 长春：吉林教育出版社，1990.

刘小枫. 拯救与逍遥［M］. 上海：上海三联书店，2001.

刘新丛. 欧洲声乐史［M］. 北京：中国青年出版社，1999.

刘尧民. 词与音乐［M］. 昆明：云南人民出版社，1982.

刘逸生. 诗话百一抄［M］. 北京：中国青年出版社，2016.

刘再生. 中国古代音乐史简述［M］. 北京：人民音乐出版社，2006.

龙建国. 《唱论》疏证［M］. 南昌：江西教育出版社，2015.

陆锡兴. 汉字传播史［M］. 北京：商务印书馆，2018.

鲁迅. 鲁迅全集：第 6 卷［M］. 北京：人民文学出版社，1958.

罗伯茨 C，罗伯茨 D，比松. 英国史：下册：1688 年—现在

[M]．潘兴明，等译．北京：商务印书馆，2013．

孟庆枢．西方文论［M］．北京：高等教育出版社，2002．

尼采．悲剧的诞生：尼采美学论文选［M］．周国平，译．北京：生活·读书·新知三联书店，1987．

濮之珍．濮之珍语言学论文集［M］．上海：复旦大学出版社，2018．

齐木道吉，梁一孺，赵永铣，等．蒙古族文学简史［M］．内蒙古：内蒙古人民出版社，1981．

钱穆．宋史研究集：第7辑 理学与艺术［C］．台北：台湾书局，1974．

乔建中．中国传统音乐［M］．上海：上海音乐学院出版社，2009．

任中敏．唐声诗：上［M］．张之为，戴伟华，校理．南京：凤凰出版社，2013．

荣格．心理学与文学［M］．南京：译林出版社，2014．

阮炜．理性的开显：古典时期诸"哲学"或精神形态的考察报告［M］．北京：生活·读书·新知三联书店，2017．

施旭升．艺术创造动力论［M］．北京：中国广播电视出版社，2002．

束景南．论庄子哲学体系的骨架［M］．桂林：广西师范大学出版社，2003．

孙晓辉．两唐书乐志研究［M］．上海：上海音乐学院出版社，2005．

塔塔尔凯维奇．古代美学［M］．理然，译．南宁：广西人民出版社，1990．

佟伟．误读的世界历史［M］．长春：长春出版社，2010．

瓦肯罗德．一个热爱艺术的修士的内心倾诉［M］．谷裕，译．北京：商务印书馆，2016．

王充闾．古文今赏：上［M］．毕宝魁，注释．沈阳：万卷出

版公司, 2016.

王东方, 马迪, 侯俊彩. 声乐艺术 [M]. 北京: 线装书局, 2008.

王易. 王易中国词曲史 [M]. 长春: 吉林人民出版社, 2013.

王永莉. 唐代边塞诗与西北地域文化 [M]. 西安: 西北工业大学出版社, 2016.

文史知识编辑室. 佛教与中国文化 [M]. 北京: 中华书局, 1988.

闻一多. 神话与诗 [M]. 上海: 上海人民出版社, 2005.

吴梅. 词学通论　中国戏曲概论 [M]. 南昌: 江西教育出版社, 2018.

夏传才. 中华优秀传统文化名家讲座·论语讲座 [M]. 桂林: 广西师范大学出版社, 2017.

项阳. 以乐观礼 [M]. 北京: 北京时代华文书局, 2015.

萧涤非. 汉魏六朝乐府文学史 [M]. 北京: 人民文学出版社, 1984.

谢林. 先验唯心论体系 [M]. 梁志学, 石泉, 译. 北京: 商务印书馆, 1976.

修海林. 中国古代音乐美学 [M]. 福州: 福建教育出版社, 2004.

许啸天. 梁任公语粹 [M]. 北京: 知识产权出版社, 2018.

薛良. 歌唱的艺术 [M]. 北京: 中国文联出版公司, 1997.

杨荫浏. 中国古代音乐史稿: 上 [M]. 北京: 人民音乐出版社, 2004.

杨照. 诗经: 唱了三千年的民歌 [M]. 桂林: 广西师范大学出版社, 2016.

叶朗. 中国历代美学文库·明代卷: 上 [M]. 北京: 高等教育出版社, 2003.

叶朗. 中国历代美学文库·明代卷: 中 [M]. 北京: 高等教

育出版社，2003.

叶朗. 意象照亮人生——叶朗自选集［M］. 北京：首都师范大学出版社，2011.

叶朗. 中国美学通史：1 先秦卷［M］. 南京：江苏人民出版社，2014.

叶朗. 中国美学通史：2 汉代卷［M］. 南京：江苏人民出版社，2014.

叶朗. 中国美学通史：5 宋金元卷［M］. 南京：江苏人民出版社，2014.

叶秀山. 场与有——中外哲学的比较与融通：五［M］. 北京：中国社会科学出版社，1998.

余甲方. 中国古代音乐史［M］. 上海：上海人民出版社，2014.

于民. 中国美学史资料选编［M］. 上海：复旦大学出版社，2008.

俞为民，孙蓉蓉. 历代曲话汇编新编中国古典戏曲论著集成：清代编 第4集［M］. 合肥：黄山书社，2008.

袁济喜. 和：审美理想之维［M］. 南昌：百花洲文艺出版社，2001.

张法. 美学导论［M］. 2版. 北京：中国人民大学出版社，2004.

张静蔚. 中国近代音乐史料汇编（1840—1919）［M］. 北京：人民音乐出版社，1998.

赵庆元. 中国古代戏曲史论［M］. 合肥：安徽人民出版社，2002.

中国戏曲研究院. 中国古典戏曲论著集成：第1集［M］. 北京：中国戏剧出版社，1959.

中国戏曲研究院. 中国古典戏曲论著集成：第7集［M］. 北京：中国戏剧出版社，1959.

中央音乐学院学报编辑部. 怎样提高声乐演唱水平：1［M］. 北京：华乐出版社，2003.

中央音乐学院中国音乐研究所. 中国古代乐论选辑［M］. 北京：中央音乐学院中国音乐研究所，1962.

中央音乐学院中国音乐研究所. 民族音乐概论［M］. 北京：音乐出版社，1964.

朱星辰. 中西方音乐乐谱发展历程研究［M］. 北京：中华工商联合出版社，2014.

庄永平. 中国古代声乐腔词关系史论稿［M］. 上海：上海三联书店，2017.

邹昌林. 中国礼文化［M］. 北京：社会科学文献出版社，2000.

二、史料文献（包括汇编、注译）

《唐宋词观止》编委会. 唐宋词观止：上［M］. 上海：学林出版社，2015.

陈澧. 切韵考：卷六［M］. 北京：中国书店，1984.

陈奇猷. 吕氏春秋校释：上册［M］. 上海：学林出版社，1984.

陈瑞赞. 东瓯逸事汇录［M］. 上海：上海社会科学院出版社，2006.

陈世明，孟楠，高健. 二十四史西域史料辑注：中 魏晋南北朝时期［M］. 乌鲁木齐：新疆大学出版社，2013.

崔记维. 仪礼［M］. 沈阳：辽宁教育出版社，2000.

杜斗城. 正史佛教资料类编［M］. 兰州：甘肃文化出版社，2006.

杜牧. 杜牧诗集［M］. 冯集梧，注；陈成，校点. 上海：上海古籍出版社，2015.

段安节. 乐府杂录 [M]. 北京：中华书局, 1985.

段安节.《乐府杂录》校注 [M]. 上海：上海古籍出版社, 2015.

范祥雍. 洛阳珈蓝记校注 [M]. 上海：上海古籍出版社, 2006.

高文, 王刘纯. 高适岑参选集 [M]. 上海：上海古籍出版社, 2016.

顾炎武. 音学五书·音论：卷下 [M]. 北京：中华书局, 1982.

管仲. 管子 [M]. 房玄龄, 注；刘绩, 补注；刘晓艺, 校点. 上海：上海古籍出版社, 2015.

郭茂倩. 乐府诗集：上、下 [M]. 上海：上海古籍出版社, 2016.

何清谷. 三辅黄图校注 [M]. 西安：三秦出版社, 2006.

蘅塘退士. 唐诗三百首 [M]. 陈婉俊, 补注；施适, 校点. 上海：上海古籍出版社, 2018.

黄勇. 唐诗宋词全集：第4册 [M]. 北京：北京燕山出版社, 2007.

黄勇. 唐诗宋词全集：第6册 [M]. 北京：北京燕山出版社, 2007.

慧皎. 高僧传 [M]. 北京：中国书店, 2018.

吉联抗. 隋唐五代音乐史料 [M]. 上海：上海文艺出版社, 1986.

纪昀. 家藏四库全书（精华版）[M]. 北京：中国华侨出版社, 2015.

姜夔. 白石道人歌曲 [M]. 鲍延博, 手校. 成都：四川人民出版社, 1987.

孔丘. 论语 [M]. 杨伯峻, 杨逢彬, 注译. 长沙：岳麓书社, 2000.

李白. 李白诗［M］. 傅东华, 选注；王三山, 校订. 武汉：崇文书局, 2014.

李德山. 文子译注［M］. 哈尔滨：黑龙江人民出版社, 2003.

李渔. 闲情偶寄全鉴［M］. 北京：中国纺织出版社, 2017.

刘安. 淮南子［M］. 许慎, 注；陈广忠, 校点. 上海：上海古籍出版社, 2016.

刘平. 四书·五经全译全解［M］. 海口：南海出版社, 2014.

刘勰. 文心雕龙［M］. 上海：上海古籍出版社, 2015.

柳宗元. 柳宗元文［M］. 余彦君, 注译. 武汉：崇文书局, 2017.

陆学艺, 王处辉. 中国社会思想史资料选辑：宋元明清卷［M］. 南宁：广西人民出版社, 2007.

吕不韦. 吕氏春秋［M］. 鲁晓菡, 编译. 北京：团结出版社, 2017.

毛亨. 毛诗正义：一［M］. 郑玄, 笺；孔颖达, 疏；梁运华, 整理. 济南：山东画报出版社, 2004.

孟轲. 孟子［M］. 杨伯峻, 杨逢彬, 注译. 长沙：岳麓书社, 2000.

沈括. 梦溪笔谈［M］. 上海：上海古籍出版社, 2015.

孙希旦. 礼记集解［M］. 北京：中华书局, 1989.

王国维. 人间词话［M］. 长春：北方妇女儿童出版社, 2011.

王骥德. 王骥德曲律［M］. 陈多, 叶长海, 注译. 长沙：湖南人民出版社, 1983.

王溥. 唐会要［M］. 北京：中华书局, 1982.

王先谦. 诸子集成·荀子集解［M］. 上海：上海书店, 1986.

魏启鹏. 马王堆汉墓帛书《德行》校释［M］. 成都：巴蜀书社, 1991.

魏征. 隋书：卷十三［M］. 北京：中华书局, 2000.

魏征. 隋书：卷十四［M］. 北京：中华书局, 2000.

吴楚材，吴调侯，《线装经典》编委会. 古文观止［M］. 昆明：云南人民出版社，2017.

邬国义，胡果文，李晓路. 国语译注［M］. 上海：上海古籍出版社，2017.

吴在庆. 刘禹锡集［M］. 南京：凤凰出版社，2014.

吴自牧. 梦粱录［M］. 符均，张社国，校注. 西安：三秦出版社，2004.

熊春锦. 简帛《五行经》释解［M］. 北京：中央编译出版社，2016.

徐天闵. 古今诗选［M］. 武汉：武汉大学出版社，2013.

徐渭.《南词叙录》疏证［M］. 李俊勇，疏证. 南昌：江西教育出版社，2015.

徐养源. 律吕臆说［M］. 上海：上海古籍出版社，2000.

荀子. 荀子［M］. 孙安邦，马银华，译注. 太原：山西古籍出版社，2003.

杨明. 文心雕龙精读［M］. 2版. 上海：复旦大学出版社，2016.

杨文生. 杨慎诗话校笺［M］. 成都：四川人民出版社，1990.

杨自伍. 古文经典·国学文史启蒙·大学版［M］. 上海：上海交通大学出版社，2015.

叶梦得. 石林避暑录话［M］. 北京：商务印书馆，1939.

虞世南. 北堂书钞［M］. 陈禹谟，校注. 明万历二十八年序刊本. 东京大学东洋文化研究所藏书.

袁行霈. 陶渊明集笺注［M］. 北京：中华书局，2003.

张春林. 白居易全集［M］. 北京：中国文史出版社，1999.

张岱. 张岱全集·四书遇［M］. 杭州：浙江古籍出版社，2017.

郑樵. 通志［M］. 北京：中华书局，1987.

郑玄. 周礼注疏：2［M］. 贾公彦，疏；彭林，整理. 济南：

山东画报出版社,2004.

周法高. 金文诂林[M]. 香港:香港中文大学出版社,1974.

周绍良. 全唐文新编:第1部第3册[M]. 长春:吉林文史出版社,2000.

朱熹. 诗集传[M]. 上海:上海古籍出版社,1980.

朱熹. 朱子全书·诗集解[M]. 束景南,辑. 上海:上海古籍出版社,2002.

庄周. 庄子[M]. 王岩峻,吉云,译注. 太原:山西古籍出版社,2003.

三、论文及其他

都本玲. 佛教与中国古代声乐艺术[J]. 中国音乐,2007(2):107-110.

冯洁轩. "乐"字析疑[J]. 音乐研究,1986(1):25-32.

刘承华. 中国古代声乐演唱美学的历时性展开——从《师乙篇》到明清"唱论"的历史演进轨迹[J]. 南京艺术学院学报(音乐与表演),2015(2):7-14.

刘正国. "樂"之本义与祖灵(葫芦)崇拜[J]. 交响(西安音乐学院学报),2011,30(4):5-17.

鲁勇. 明清唱论中的腔词理论[D]. 南京:南京艺术学院,2019.

鲁勇. 一字千年:"抗"在古代乐论中含义的历时演变[J]. 当代音乐,2019(2):9-11.

洛地. "樂"字考释[J]. 音乐艺术(上海音乐学院学报),2007(1):26.

秦序. 南北朝文化艺术的多元发展及两极端现象的继起与并存[J]. 中国音乐学,2019(2):12-13.

王晓俊. 以葫芦图腾母体——甲骨文"乐"字构形、本义考

释之一[J]. 南京艺术学院学报(音乐与表演), 2014 (3): 30-35.

杨殿斛. 《诗》≠"声":"郑声淫"与"诗无邪"管窥[J]. 艺术百家, 2015 (6): 189-196.